BEIRDD CERIDW
BLODEUGERDD BARDDAS O
HYD TUA 18

BEIRDD CERIDWEN: BLODEUGERDD BARDDAS O GANU MENYWOD HYD TUA 1800

Golygydd:

Cathryn A. Charnell-White

Cyhoeddiadau Barddas
2005

Argraffiad Cyntaf: 2005

ISBN 1 900437 77 5

Cyhoeddwyd gyda chymorth ariannol Cyngor Llyfrau Cymru.

Cyhoeddwyd gan Gyhoeddiadau Barddas.
Argraffwyd gan Wasg Dinefwr, Llandybïe.

Gwerfyl Fychan

Yn irder ei blynyddoedd gwelodd hi
 Y byd yn dawnsio heibio; ar bob pen
'Roedd coron goch o ros, a'r tresi ffri
 Yn sidan esmwyth ar bob mynwes wen;
Yn yr awelon, 'roedd aroglau gwin
 A mwsg, a holl bersawredd meddwol hud;
Aeddfedrwydd mil cusanau ar bob min,
 Ac ymhob calon holl lawenydd byd.
Cymerodd hithau'i thelyn yn ei llaw,
 A chanodd gerdd y dyrfa – haf ei hoes
Ddiferodd iddi, haul a gwlith a glaw, –
 Yn gerdd anfarwol feiddgar; yna troes,
A'r deigryn ar ei grudd, oddi wrth y llu,
A cherddodd heb ei chân i'r gwyllnos du.

W. J. Gruffydd

Bobi Jones (gol.), *Detholiad o Gerddi W. J. Gruffydd* (Caerdydd, 1991), t. 34.

Cyflwynir y gyfrol hon i bob prydyddes Gymraeg
a gerddodd 'heb ei chân i'r gwyllnos du'

CYNNWYS

MARGARET ROWLAND (*fl.*1738)

MARGED DAFYDD (*c.*1700-85?)

MRS MORGANS o Drawsfynydd (*fl.*1710-20)

ELSBETH IFAN GRIFFITH (*fl.* 1712)

14

RHAGAIR

Enynnwyd fy niddordeb mewn astudiaethau menywod pan oeddwn yn fyfyriwr israddedig yn Adran y Gymraeg, Prifysgol Cymru, Aberystwyth, a hynny o dan arweiniad Marged Haycock. Er i mi ddewis trywydd tra gwahanol ar gyfer fy noethuriaeth, parhaodd fy niddordeb yn ein beirdd benywaidd a bûm yn ddigon ffodus i weithio ar gyfer Kate Chedgzoy wrth iddi baratoi ei chyfraniad at y gyfrol *Early Modern Women Poets: An Anthology* (2001). Pan ddeuthum rai blynyddoedd wedyn i ddarlithio yn Adrannau Cymraeg Prifysgol Cymru, Aberystwyth a Llanbedr Pont Steffan, yr oeddwn yn awyddus i ddatblygu cyrsiau ar ferched a barddoniaeth. Bryd hynny, felly, wrth gasglu deunydd ar gyfer darlithiau a pharatoi testunau ar gyfer myfyrwyr, y sylweddolais fod dirfawr angen blodeugerdd o destunau golygedig hylaw o waith y menywod hyn. Ond nid llanw bwlch addysgol yw unig ddiben y gyfrol hon, oherwydd y mae'n bwysig fod y prydyddesau y cynhwysir eu gwaith yma yn cael sylw gan ddarllenwyr academaidd a lleyg, yn ddynion a menywod, fel ei gilydd.

Bu'n daith hir rhwng cywain y deunydd, golygu'r testunau a rhoi'r cyfan at ei gilydd, ac yr wyf yn ddyledus i nifer o bobl am gyfeiriad, awgrym, a llawer cymwynas arall, ar hyd y ffordd: Jane Aaron, Roy Birch, Jane Cartwright, Kate Chedgzoy, Huw M. Edwards, Dylan Foster Evans, Dafydd Glyn Jones, David Ceri Jones, Mari Elin Jones, Nerys A. Howells, Ann Parry-Owen, Nia M. W. Powell, Sara Elin Roberts, Siwan M. Rosser, Huw Walters, Eryn M. White a golygyddion *Dwned*, Bleddyn O. Huws ac A. Cynfael Lake. Hoffwn ddiolch yn arbennig i Marged Haycock, E. Wyn James, Barry J. Lewis a Ceridwen Lloyd-Morgan am eu sylwadau gwerthfawr a'u cefnogaeth wrth baratoi'r gyfrol hon, ac i Daniel Huws hefyd am ei haelioni wrth rannu ei waith ditectif

craff ar y llawysgrifau gyda mi. Ni fynnwn ychwaith anghofio fy nghyn-fyfyrwyr, gan fod eu brwdfrydedd wrth drafod rhai o gerddi'r gyfrol hon yn galondid mawr i mi wrth ddyfalbarhau â'm gwaith. Yn wir, bu darlithio yn y maes yn brofiad calonogol ar sawl cyfri, oherwydd pleser annisgwyl oedd cael dysgu un o ddisgynyddion uniongyrchol Angharad James, un o'r prydyddesau y cynhwysir ei gwaith yn y flodeugerdd hon!

Ni allwn fod wedi dod i ben â'r gwaith heb gymorth staff Llyfrgell Genedlaethol Cymru, Aberystwyth a Llyfrgell Prifysgol Gogledd Cymru, Bangor, ac adnoddau'r Ganolfan Uwchefrydiau Cymreig a Cheltaidd, Aberystwyth. Diolchaf hefyd i Nerys A. Howells ac i Brifysgol Cymru am eu caniatâd i atgynhyrchu cerddi Gwerful Mechain yn y gyfrol hon, ac i Oriel Glynn Vivian, Abertawe, am ganiatâd i ddefnyddio darlun Christopher Williams ar gyfer clawr y gyfrol. Mae fy nyled hefyd yn fawr i Alan Llwyd, am ei barodrwydd i gyhoeddi'r gyfrol yn y lle cyntaf, ac am ei amynedd a'i drylwyredd wrth ei llywio drwy'r wasg. Myfi sy'n gyfrifol am unrhyw frychau a erys yn y testun. Yn olaf, hoffwn ddiolch i'm teulu a'm ffrindiau am fod yn gefn i mi, yn arbennig fy chwaer, Nerys.

Llanilar,
Mawrth 2005 Cathryn Charnell-White

BYRFODDAU

Llyfryddol

Abertawe	Llawysgrif yng nghasgliad Abertawe, yn Llyfrgell Genedlaethol Cymru, Aberystwyth.
ALMA I	*Additional Letters of the Morrises of Anglesey (1735-1786)*, Part I, gol. Hugh Owen (London, 1947).
Bangor	Llawysgrif yng nghasgliad Prifysgol Cymru, Bangor.
Bangor (Mos)	Llawysgrif yng nghasgliad Bangor (Mostyn) ym Mhrifysgol Cymru, Bangor.
ByCy	*Y Bywgraffiadur Cymreig hyd 1940* (London, 1953).
BL Add	Llawysgrif Ychwanegol yng nghasgliad y Llyfrgell Brydeinig, Llundain.
BlB XVII	*Blodeugerdd Barddas o'r Ail Ganrif ar Bymtheg*, gol. Nesta Lloyd (Llandybïe, 1993).
Bodewryd	Llawysgrif yng nghasgliad Bodewryd, yn Llyfrgell Genedlaethol Cymru, Aberystwyth.
Brog	Llawysgrif yng Nghasgliad Brogyntyn, yn Llyfrgell Genedlaethol Cymru, Aberystwyth.
Card	Llawysgrif yn Llyfrgell Ganolog Caerdydd.
Castell y Waun	Llawysgrif yng nghasgliad Castell y Waun, yn Llyfrgell Genedlaethol Cymru, Aberystwyth.
CCHChSF	*Cylchgrawn Cymdeithas Hanes a Chofnodion Sir Feirionnydd.*
CLlGC	*Cylchgrawn Llyfrgell Genedlaethol Cymru.*
CM	Llawysgrif yng Nghasgliad Cwrtmawr, yn Llyfrgell Genedlaethol Cymru, Aberystwyth.
CMCS	*Cambridge Medieval Celtic Studies*, 1981-93; *Cambrian Medieval Celtic Studies*, 1993-.
CMOC	*Canu Maswedd yr Oesoedd Canol*, gol. Dafydd Johnston (Caerdydd, 1991).
DGGD	*Detholiad o Gywyddau Gofyn a Diolch*, gol. Bleddyn O. Huws (Caernarfon, 1998).

19

Esgair	Llawysgrif yng nghasgliad Esgair, yn Llyfrgell Genedlaethol Cymru, Aberystwyth.
GILlF	*Gwaith Ieuan ap Llywelyn Fychan, Ieuan Llwyd Brydydd a Lewys Aled*, gol. M. Paul Bryant-Quinn (Aberystwyth, 2003).
GGM	*Gwaith Gwerful Mechain ac Eraill*, gol. Nerys A. Howells (Aberystwyth, 2001).
GST	*Gwaith Siôn Tudur*, gol. Enid Roberts (Caerdydd, 1980).
GTP	*Gwaith Tudur Penllyn ac Ieuan ap Tudur Penllyn*, gol. Thomas Roberts (Caerdydd, 1958).
Gwyneddon	Llawysgrif yng nghasgliad Gwyneddon, yn Llyfrgell Genedlaethol Cymru, Aberystwyth.
HenB	*Hen Benillion*, gol. T. H. Parry-Willliams (Llandysul, 2il arg., 1988).
HPF	J. Y. W. Lloyd, *The History of the Princes, the Lords Marcher and the Ancient Nobility of Powys Fadog* (6 vols., London, 1881-7).
J	Llawysgrif yng nghasgliad Coleg Iesu, Rhydychen.
J Glyn Davies	Llawysgrif yng nghasgliad J. Glyn Davies, yn Llyfrgell Genedlaethol Cymru, Aberystwyth.
LlCy	*Llên Cymru.*
LlGC	Llawysgrif yng nghasgliad Llyfrgell Genedlaethol Cymru, Aberystwyth.
Llst	Llawysgrif yng nghasgliad Llanstephan, yn Llyfrgell Genedlaethol Cymru, Aberystwyth.
Mos	Llawysgrif yng nghasgliad Mostyn, yn Llyfrgell Genedlaethol Cymru, Aberystwyth.
ODNB	*Oxford Dictionary of National Biography* (60 vols., Oxford, 2004).
Pant	Llawysgrif yng nghasgliad Panton, yn Llyfrgell Genedlaethol Cymru, Aberystwyth.
Pen	Llawysgrif yng nghasgliad Peniarth, yn Llyfrgell Genedlaethol Cymru, Aberystwyth.
PACF	J. E. Griffith, *Pedigrees of Anglesey and Carnarvonshire Families* (London, 1914).
P.C. Bartrum: WG2	P. C. Bartrum, *Welsh Genealogies AD 1400-1500* (Aberystwyth, 1983).

THSC	*The Transactions of the Honourable Society of Cymmrodorion.*
TRh	*Y Traddodiad Rhyddiaith*, gol. Geraint Bowen (Llandysul, 1970).
Wy	Llawysgrif yng nghasgliad Wynnstay, yn Llyfrgell Genedlaethol Cymru, Aberystwyth.
YB	*Ysgrifau Beirniadol.*

Termau

arg.	argraffiad.
c.	*circa*, sef o fewn pum mlynedd i'r dyddiad a nodir.
C.C.	Cyn Crist.
cymh.	cymharer.
ed.	*editor.*
eds.	*editors.*
fl.	*floruit.*
g.	ganed.
gol.	golygydd, golygwyd gan.
goln.	golygyddion, golygwyd gan.
gw.	gweler.
Llad.	Lladin.
ll.	llinell.
llau.	llinellau.
m.	marw.
O.C.	Oed Crist.
S.	Saesneg.
t.	tudalen.
tt.	tudalennau.

RHAGYMADRODD

Cynnwys

Yn y traddodiad barddol Cymraeg, cysylltir Ceridwen a'i phair ag ysbrydoliaeth farddol. Priodol, felly, yw cysylltu'r fenyw adnabyddus hon â menywod llai adnabyddus a oedd hefyd yn rhan o'r un traddodiad. Yn wir, un o feirdd mwyaf cynhyrchiol y gyfrol hon, Marged Dafydd, a awgrymodd y cysylltiad hwn mewn englyn at Michael Pritchard a welir ar glawr ôl y gyfrol.[1]

Ceir yn y flodeugerdd hon farddoniaeth Gymraeg gan feirdd a esgeuluswyd am ganrifoedd. Esgeuluswyd y rhan fwyaf ohonynt am eu bod yn feirdd amatur, poblogaidd ac felly, meddir, iselradd, ond fe'u hesgeuluswyd hefyd am eu bod yn fenywod. Ymgais yw'r flodeugerdd hon, felly, at unioni'r cam hwnnw trwy ddarparu testunau golygedig o'u gwaith. Ond dadl ffeminyddol gyfarwydd yw nad ydyw mynnu lle yn y canon i waith menywod yn ddigon ynddo ef ei hun.[2] Gan hynny, yn rhagarweiniad a nodiadau'r gyfrol hon, ystyrir pam y gyrrwyd eu canu i gyrion y traddodiad barddol Cymraeg. Ystyrir hefyd sut y bydd y traddodiad hwnnw ar ei elw o ganiatáu i'w gweithiau ennill eu plwyf. Codwyd cerddi'r gyfrol o ffynonellau llawysgrif a phrint, a chyhoeddir y rhan fwyaf ohonynt am y tro cyntaf erioed.[3] Yn ogystal â'r testunau golygedig, ceir

1. Diddorol yw nodi mai'r ffurf hynafol 'Caridwen' a arddelir gan Marged Dafydd. Gw. Marged Haycock, 'Cadair Ceridwen', yn Iestyn Daniel, Marged Haycock, Dafydd Johnston a Jenny Rowland (goln.), *Cyfoeth y Testun: Ysgrifau ar Lenyddiaeth Gymraeg yr Oesoedd Canol* (Caerdydd, 2003), tt. 148-75.

2. Kate Chedgzoy, Melanie Hansen & Susanne Trill (eds.), *Voicing Women: Gender and Sexuality in Early Modern Writing* (Edinburgh, 1998), t. 8.

3. Ymddangosodd detholiad bychan o'r cerddi hyn mewn amrywiol ffynonellau: Nerys A. Howells (gol.), *Gwaith Gwerful Mechain ac Eraill* (Aberystwyth, 2001); Nesta Lloyd (gol.), *Blodeugerdd Barddas o'r Ail Ganrif ar Bymtheg*, cyf. 1 (Llandybïe, 1993); Cathryn Charnell-White, 'Alis, Catrin a Gwen: tair prydyddes o'r unfed ganrif ar bymtheg. Tair chwaer?', *Dwned* 5 (1999), 89-104; eadem., 'Barddoniaeth ddefosiynol Catrin ferch Gruffudd ap Hywel', *Dwned* 7 (2001), 93-120; Nia Mai Jenkins, '"A'i Gyrfa Megis

(parhad ar dudalen 24)

nodiadau esboniadol a geirfa. Lle bo modd gwneud hynny, nodir manylion bywgraffyddol y menywod, ond dagrau pethau yw na wyddys odid ddim am ambell un. Y gobaith yw y daw rhagor o wybodaeth amdanynt i'r fei wrth i'w gwaith weld golau dydd yn y gyfrol hon. Dilynir trefn gronolegol, hyd y bo modd, er mwyn cyd-destunoli'r menywod yn hanesyddol fel y gellir cymharu eu gwaith â gwaith cyfoeswyr, ac er mwyn medru olrhain y patrymau a awgrymir yn y rhagymadrodd hwn. Ceisiwyd bod mor gynhwys-fawr â phosibl, ond pwysleisir nad blodeugerdd *holl*gynhwysfawr yw hon. Prin yw'r cerddi dienw a gynhwysir, oherwydd er mai menywod, yn ddiau, a luniodd ambell hwiangerdd, pennill telyn, carol plygain a cherdd rydd, ni ellir bod yn sicr mai 'llais benyw-aidd' dilys a glywir bob tro, a hynny oherwydd confensiwn hir a pharchus a ganiatâi i ddyn fabwysiadu *persona* benywaidd wrth ganu. Ond yn y pen draw, ni fu'n rhaid dibynnu'n ormodol ar gerddi dienw i lenwi bwlch, oherwydd ceir oddeutu 160 o gerddi yn dwyn enwau dros drigain menyw unigol. Serch hynny, cynhaeaf cymharol bitw yw hwn, mewn gwirionedd, a chynrychioli canran fechan iawn o'r cyfan a gyfansoddwyd gan fenywod a wna'r cerddi a oroesodd. Gwyddys am brydyddesau nad oes llinell o'u gwaith wedi goroesi o gwbl: er enghraifft, Catrin ferch Gruffudd ab Ieuan, Barbara Gethin ac un o ferched William Williams, Pantycelyn; ac yn achos cyfran dda o'r prydyddesau, un gerdd yn unig o'u heiddo sydd ar glawr. Bu'n rhaid hepgor ambell gerdd gan fod y testun yn rhy lwgr ac annarllenadwy. Ni chynhwysir ychwaith gynnyrch yr emynyddesau a'r carolyddesau yma, er gwaethaf y ffaith mai enw Ann Griffiths sy'n llamu i'r meddwl yng nghyd-destun barddon-iaeth menywod yng Nghymru. Dau reswm a oedd wrth wraidd y penderfyniad olaf hwn. Yn gyntaf, y mae casgliad cyflawn o waith yr emynyddesau ac argraffiad o waith Ann Griffiths eisoes ar y gweill gan E. Wyn James. Yn ail, er bod ymwneud menywod â'r

Gwerful": Bywyd a Gwaith Angharad James', *Llên Cymru* 24 (2001), 79-112; eadem., "Ymddiddan Rhwng y Byw a'r Marw, Gŵr a Gwraig" (Angharad James)', *Llên Cymru* 25 (2002), 43-5. Cynhwysir testunau anolygedig yn Jane Stevenson & Peter Davidson (eds.), *Early Modern Women Poets: An Anthology* (Oxford, 2001); Katie Gramich & Catherine Brennan (eds.), *Welsh Women's Poetry 1460-2001* (Llandybïe, 2003). Y mae'r ddwy gyfrol olaf hyn yn cynnwys cerddi Saesneg gan brydyddesau Cymru, yn ogystal â detholiad o gerddi Cymraeg.

emyn yn cynrychioli datblygiad lled ddiweddar yng nghanu menywod, y gwelir ei wreiddiau yn yr halsingod a'r baledi crefyddol, yn y bedwaredd ganrif ar bymtheg y daeth i'w lawn dwf.[4] Eironi'r sefyllfa yw y tueddir i ystyried Ann Griffiths fel man cychwyn olyniaeth farddol fenywaidd Cymru, ond ergyd y gyfrol hon yw mai cynrychioli penllanw'r olyniaeth honno a wna.

Ffiniau amseryddol

O ran ffiniau amseryddol y gyfrol, dechreuir gyda'r brydyddes gynharaf, sef Gwerful Fychan, a chloir ar droad y bedwaredd ganrif ar bymtheg. Glynir yn fras, felly, wrth ffiniau'r Cyfnod Modern Cynnar, sef 1500-1800. Cyfnod sy'n cwmpasu cyfres o drobwyntiau arwyddocaol ar raddfa Ewropeaidd, Brydeinig a Chymreig yw'r Cyfnod Modern Cynnar: y Diwygiad Protestannaidd, y Deddfau Uno, y Dadeni, y Rhyfel Cartref a'r Adferiad, y Diwygiad Methodistaidd, Rhyfel Annibyniaeth yr Amerig ac adfywiad diwylliannol y ddeunawfed ganrif. Yn ogystal â gweld tirlun cymdeithasol a diwylliannol Cymru yn newid, gwelodd y cyfnod newidiadau mawr yn hynt barddoniaeth gaeth Gymraeg; nid yn unig dirywiad y gyfundrefn farddol ond ymdrechion i achub Cerdd Dafod hefyd rhag y chwalfa honno. Adlewyrchir hyn yng nghyfansoddiad y flodeugerdd hon: cerddi caeth a gynhyrchwyd gan y prydyddesau a ganai ar ddechrau'r cyfnod, yna ceir llif o gerddi rhydd yn yr ail ganrif ar bymtheg a thrwy gydol y ddeunawfed ganrif, a daw cerddi caeth i'r golwg drachefn yn ystod y ganrif olaf honno. Ymhellach, y mae'r Cyfnod Modern Cynnar yn pennu ffiniau'r gyfrol hon am ei fod yn arwyddocaol yng nghyd-destun canu gan fenywod yn benodol. Wrth i'r cyfnod fynd yn ei flaen, gwelir twf sylweddol yn nifer y cerddi gan fenywod a gedwir yn y llawysgrifau,[5] datblygiad sydd, i bob golwg, yn cyd-fynd yn amserol

4. Jane Aaron, '"Adnabyddus neu weddol anadnabyddus": cyd-awduresau Ann Griffiths yn hanner cyntaf y bedwaredd ganrif ar bymtheg', yn Geraint H. Jenkins (gol.), *Cof Cenedl*, XII (Caerdydd, 1997), tt. 103-35; E. Wyn James, 'Merched a'r Emyn yn Sir Gâr', *Barn* 402/403 (1996), 26-9; idem., 'Ann Griffiths: y cefndir barddol', *LlCy* 23 (2000), 147-70.

5. Elin ap Hywel, Kathryn Curtis, Marged Haycock, Ceridwen Lloyd-Morgan et al., 'Beirdd Benywaidd yng Nghymru cyn 1800', *Y Traethodydd* (1986), 12-27.

â thwf y canu rhydd ynghyd â phwyslais cynyddol ar gofnodi ysgrifenedig. Dechreuodd y traddodiad hynafol o drosglwyddo llafar edwino o tua chanol yr unfed ganrif ar hymtheg ymlaen, ac ar drothwy'r ddeunawfed ganrif, yr oedd wedi darfod yn llwyr i bob pwrpas.[6] O drefnu'r cerddi yn gronolegol, gwelir y proses hwn ar waith. Man hwylus i orffen yw troad y bedwaredd ganrif ar bymtheg, gan fod y ganrif honno yn dyst i ddatblygiadau pellach ym maes canu gan fenywod a llenyddiaeth gan fenywod yn gyffredinol. Gyda thwf yr argraffwasg, a thwf Anghydffurfiaeth a'r Eisteddfod hefyd, datblygodd cyfleon newydd, nid yn unig i fenywod emynu a barddoni, ond hefyd iddynt weld eu gwaith mewn print. Caent gyfle i argraffu barddoniaeth mewn cylchgronau i fenywod megis *Y Frythones* ac *Y Gymraes* a chylchgronau eraill megis *Yr Eurgrawn Wesleaidd, Y Cronicl,* a'r *Drysorfa.* Cynhwysir yma hefyd waith nifer o faledwragedd a aned yn y ddeunawfed ganrif ond a oedd yn eu blodau yn ystod ugain mlynedd cyntaf y bedwaredd ganrif ar bymtheg. Gwnaed hyn yn bennaf er mwyn cryfhau cynrychiolaeth y baledwragedd yn y gyfrol, gan eu bod yn bwysig i stori ymwneud menywod â barddoniaeth: er na ellir cymeradwyo'r baledi yn gyffredinol fel llenyddiaeth fawr, baledwragedd y ddeunawfed ganrif (fel eu cymheiriaid gwrywaidd) yw'r peth agosaf sydd gan Gymru'r Cyfnod Modern Cynnar at awduron proffesiynol.[7] Adlewyrchant hefyd ddatblygiad diwylliannol pwysig arall, sef symud oddi wrth y cyfrwng ysgrifenedig at y cyfrwng printiedig.

Menywod a barddoniaeth

Menywod o haenau uwch a mwy breintiedig y gymdeithas yw llawer o'r prydyddesau, yn enwedig yn y cyfnod cynharaf, a theg yw maentumio bod barddoniaeth gaeth yn rhan annatod o'u

6. Daniel Huws, *Cynnull y Farddoniaeth. Darlith Goffa J. E. Caerwyn Williams a Gwen Williams 2003* (Aberystwyth, 2004), t. 6; idem., *Medieval Welsh Manuscripts* (Aberystwyth, 2000), tt. 89-93.

7. Cheryl Turner, *Living by the Pen: Women Writers in the Eighteenth Century* (London, 1992; 1994), tt. 26-7. Datblygasai proffesiynoldeb llenyddol ymhlith menywod yn Lloegr yn yr ail ganrif ar bymtheg, a hynny trwy gyfrwng gweithiau poblogaidd cyffelyb: almanaciau a llawlyfrau domestig. Cydnabyddir mai'r dramodydd Aphra Behn (1640-89) oedd y fenyw gyntaf i lwyddo yn y byd llenyddol proffesiynol.

cynhysgaeth ddiwylliannol. Patrwm yw hwn a oedd ar waith yn Lloegr a gwledydd Ewrop hefyd,[8] ond wedi cyrraedd y ddeunawfed ganrif, gwelir mwy o amrywiaeth yng nghefndir cymdeithasol y prydyddesau wrth i'r canu rhydd a'r dadeni llenyddol ddemocrateiddio barddoniaeth Gymraeg gaeth a rhydd.[9] Yn Lloegr, cysylltwyd barddoni yn aml iawn â merched ifainc, dibriod a rôi heibio'r grefft wedi dod i aeddfedrwydd;[10] ond ni welir patrwm o'r fath yn ei amlygu ei hun yn y cerddi Cymraeg gan fenywod. Fel y gwelir oddi wrth y cerddi eu hunain a'r nodiadau, ceir yma ferched ifainc, gwragedd priod, mamau a hen wragedd. Nodwedd ddiddorol arall yw dosbarthiad daearyddol y prydyddesau. Perthyn y rhan fwyaf ohonynt i ogledd Cymru, i siroedd Caernarfon, Meirionnydd, Dinbych a Threfaldwyn, lle coleddwyd y gynghanedd a'r mesurau caeth gan feirdd gwlad wedi i'r gyfundrefn farddol broffesiynol ddarfod amdani. Prin iawn, ysywaeth, yw'r prydyddesau a ganfuwyd yn siroedd y De.

Nid ystyriodd yr ysgolheigion a fowldiodd y canon Cymraeg yn ystod yr ugeinfed ganrif le'r prydyddesau hyn o ddifri tan ddiwedd y ganrif honno.[11] Eto i gyd, yr oedd y prydyddesau yn rhan fyw o fywyd barddol eu cyfnod: canfyddir eu cerddi ochr yn ochr â cherddi beirdd gwrywaidd mawr a mân yn y llawysgrifau. Hap a damwain, a chwaeth copïwyr unigol, ond odid, sy'n cyfrif am oroesiad eu cerddi, ond nid yw'r copïwyr llawysgrifau yn mynegi syndod bod menywod yn barddoni. Er enghraifft, wrth gyfnewid 'Alias' am 'Alis' nododd Robert Thomas, tua 1764, 'Ni chlywais i fod yr un Brydyddes or Enw';[12] ond nid menyw yn barddoni a barai bryder iddo, eithr dryswch ynglŷn â phwy ydoedd. Perthynai

8. Gw. *GGM*, tt. 40-3. Yr oedd *trobairitz* Provence, er enghraifft, yn deillio o haenau uwch cymdeithas.

9. E. G. Millward, 'Gwerineiddio Llenyddiaeth Gymraeg', yn R. Geraint Gruffydd (gol.), *Bardos: Penodau ar y Traddodiad Barddol Cymreig a Cheltaidd* (Caerdydd, 1982), tt. 95-110.

10. Germaine Greer, *Slip-Shod Sibyls: Recognition, Rejection and the Woman Poet* (London, 1996), tt. 27-8.

11. Er enghraifft, ysgogodd rhifyn 1986 o'r *Traethodydd* waith ymchwil pellach ar Wenllïan ferch Rhirid Flaidd, Gwerful Mechain, Alis ferch Gruffudd ab Ieuan a Chatrin ferch Gruffudd ap Hywel.

12. BL Add MS 10313, 34b/54.

Gwerful Mechain i gylch barddol amatur, ac er iddi ddioddef peth dychan oherwydd ei rhyw, yr oedd yn adnabyddus fel ymryson-fardd yn ei dydd, ac fe'i cysylltid â rhai o feirdd proffesiynol amlycaf ei chyfnod, yn ogystal â beirdd amatur ei bro: Dafydd Llwyd o Fathafarn, Llywelyn ap Gutun, Ieuan Dyfi, Hywel Grythor a Guto'r Glyn ac, o bosibl, Dafydd ab Edmwnd.[13] Tua 1730, cyf-rannodd Siân Sampson a Gwen Arthur at y 'rhyfel' ynglŷn â barddoniaeth a fu rhwng beirdd Arfon a beirdd Môn, eithr anrhydedd Arfon oedd achos y gynnen honno, ac nid eu rhyw, er i Michael Prichard (a ddysgodd y gynghanedd gan fenyw!) herio beirdd Môn i beidio â cholli eu hurddas trwy 'rhoi'r goreu i'n merched ni'.[14] Yr oedd Jane (neu Siân) Evans, hithau, yn rhan o ymryson y beirdd yn Eisteddfod y Bala, 1738, ond canmol ei phrydferthwch yn hytrach na'i gallu i farddoni a wnaeth y bardd Ellis Cadwaladr (rhif 123). Canodd Rees Ellis mewn cywair tebyg i'r faledwraig Lowri Parry:

> Drwy serch fy annerch i Lowri Parry, – at Lowri
> Nef larïedd, rwy'n gyrru,
> Sydd brydyddes gynnes gu,
> A llais cymwys, eos Cymru.

> Diddanwch a harddwch yw hon – a chymwys
> Yng nghwmni prydyddion;
> Fel mwsg deniol ymysg dynion,
> Handsoma ei dawn a sangodd don.[15]

13. Gweler cywydd Syr Siôn Leiaf i Risiard Cyffin sy'n amlygu tensiwn ar sail benyweidd-dra ac amaturiaeth Gwerful Mechain. Hefyd, mewn englynion a briodolir yn ochelgar i Dudur Aled, 'Dychan i Ddeon Bangor a'i Feirdd', defnyddir rhyw Gwerful yn fwriadus er mwyn ei gwawdio. Gwneir ensyniadau rhywiol amdani am ei bod, wrth ymdroi mewn byd gwrywaidd, yn anufuddhau i reolau cymdeithasol a barddol ynglŷn â rôl weddus y wraig: 'Gweiddi y mae Gweirfyl, gwiddon – ysgethrin', meddai'r bardd amdani. Gw. *GGM*, tt. 8-15.
14. Llsgr CM 125B, f. 163.
15. *Tair o gerddi odiaethol o flodeu prydyddieth* . . . ([1738]), t. 8. Diweddarwyd yr orgraff a diwygiwyd gwallau cysodi lle bu'n briodol gwneud hynny. Yn ei englynion coffa i Angharad James, y mae Dafydd Jones, yntau, yn moli ei harddwch, Llsgr LlGC 11993A, f. 66, ll. 5.

Y mae'n anodd barnu ai boneddigeiddrwydd dilys neu wawd sydd ymhlyg yn y llinell 'Fel mwsg deniol ymysg dynion'. Eto, y mae ymateb o'r fath yn gwbl nodweddiadol o ymateb beirdd gwrywaidd i brydyddesau yn Lloegr, ymateb a ddehonglir gan Germaine Greer ar un lefel fel arwydd o'u hagwedd watwarus at brydyddesau, ond ar lefel arall fel arwydd o'u hansicrwydd ynglŷn â sut i drin menyw a farddonai, yn hytrach na menyw nad oedd yn ddim rhagor na gwrthrych neu ysbrydoliaeth cerdd.[16]

Rhywbeth arall sy'n tystio i'r ffaith nad ystyrid presenoldeb menywod yn gwbl anathema yw bodolaeth term cynhenid ac iddo wreiddiau hynafol ar gyfer 'bardd benywaidd', sef 'prydyddes'. Dyddir yr enghraifft gynharaf i'r bedwaredd ganrif ar ddeg, a hynny mewn cyd-destun ffigurol: disgrifir yr eos fel 'prydyddes, gwehyddes gwŷdd'.[17] Daw'r enghraifft lythrennol gyntaf o'r bymthegfed ganrif, a honno'n digwydd mewn cyd-destun dychanol, sef dilorni safonau chwith Harri Gruffudd o Euas a gyflawnasai gam gwag anfaddeuol trwy anrhegu'r glêr yn hytrach na'r beirdd proffesiynol. Yn yr achos arbennig hwn, cynodiad negyddol, answyddogol, sydd i'r term 'prydyddes':

> Mae esgus, ystrywus drwg,
> Gennyd i wŷr Morgannwg,
> Bod yt (ni wn na bai dau)
> Ddwsin o brydyddesau,
> Ac ar fedr, digrif ydwyd,
> Harri, eu gwaddoli 'dd wyd.[18]

Ond arferwyd y term 'prydyddes' gan feirdd a chopïwyr fel ei gilydd trwy gydol y Cyfnod Modern Cynnar, a hynny heb dinc nawddoglyd. Fel y gwelwyd uchod, fe'i defnyddiwyd wrth sôn am

16. Greer, *Slip-Shod Sibyls*, t. 23.
17. 'Yr Eos a'r Frân', Helen Fulton (ed.), *Selections from the Dafydd ap Gwilym Apocrypha* (Llandysul, 1996), t. 103, ll. 16. Priodolir y gerdd i Ddafydd ap Gwilym a Madog Benfras ill dau.
18. Ifor Williams (gol.), *Gwaith Guto'r Glyn* (Caerdydd, 1961), 'Lled-ddychan i Harri Gruffudd o Euas', t. 217, llau. 31-6.

Alis ferch Gruffudd ab Ieuan a Lowri Parry. Fe'i defnyddiwyd hefyd am Catrin ferch Gruffudd ap Hywel yn yr ail ganrif ar bymtheg,[19] ac y mae 'Lowri merch ei thad' rywbryd yn ystod y ddeunawfed ganrif (rhif 138), yn defnyddio'r term amdani hi ei hun. Oherwydd hynafiaeth y term 'prydyddes', ac oherwydd bod 'bardd benywaidd' yn lletchwith, 'prydyddes' yw'r term a ddefnyddir trwy gydol y gyfrol hon.

Yn *A Room of One's Own* (1929), dadleuodd Virginia Woolf ei bod yn bwysig i awduron a darllenwyr gael mamau llenyddol y gallent uniaethu â hwy. Wrth dynnu sylw at y prydyddesau hyn, y mae cyfrol fel hon yn dangos i brydyddesau cyfoes eu bod yn perthyn i olyniaeth ac nad ydynt yn barddoni mewn gwagle diwylliannol a rhyweddol (*S. gendered*). Cyfeiriodd Iolo Morganwg at draddodiad mai Elor neu Elinor Goch, merch Catrin ferch Llywelyn ap Gruffudd ab Iorwerth Drwyndwn, oedd y ferch gyntaf i 'gyweirio' y gynghanedd a llunio cywydd deuair hirion ar ddechrau'r bedwaredd ganrif ar ddeg.[20] Ond gan mai traddodiad sy'n dyrchafu Morgannwg yw hwn, y mae'n bur debyg mai Iolo ei hun a'i dyfeisiodd. Gwaith Gwerful ferch Ieuan Fychan (neu Gwerful Fychan fel y'i gelwir) a'i merch Gwenllïan ferch Rhirid Flaidd o ddiwedd y bymthegfed ganrif, felly, yw'r cynharaf i oroesi, er bod awduraeth Gwerful Fychan yn amheus oherwydd treigl hir ei gwaith ar lafar gwlad a drysu rhyngddi a phrydyddes o'r un enw, Gwerful ferch Hywel Fychan, sef Gwerful Mechain. Gwerful Mechain, ar drothwy'r unfed ganrif ar bymtheg, yw'r ffigwr arwyddocaol nesaf yn yr olyniaeth gan mai hi yw'r brydyddes gynharaf i adael corff sylweddol o gerddi i'r oesoedd i ddod. Ond pa mor ystyrlon oedd olyniaeth farddol fenywaidd i brydyddesau'r Cyfnod Modern Cynnar? A synient am eu rhagflaenwyr ac am bwysau traddodiad i'r un graddau ag y gwnâi'r beirdd proffesiynol? A ymdeimlent â phwrpas cyffredin fel y gwnâi'r beirdd gwrywaidd?

Ceir cerddi sy'n annerch cyfoedion benywaidd; ond prin iawn

19. Fe'i disgrifir fel 'y bredyres o sir garnarvon' yn Llsgr Llst 167, f. 187.
20. Llsgr LlGC 13131A, t. 140. Ei thad, medd Iolo, oedd Philip ab Cadifor o Iscoed Breigen. Elinor Goch hefyd, yn ôl Iolo, a sefydlodd Gadair Tir Iarll.

yw'r cyfeiriadau sy'n awgrymu bod y prydyddesau yn ymwybodol o'u rhagflaenwyr benywaidd. Yn ei chywydd 'I wragedd eiddigus', cyfeiria Gwerful Mechain at Wenllïan ferch Rhirid Flaidd (rhif 6, llau. 9-10); ac, er na ellir profi i Marged Dafydd ei gynnull yn systematig, cadwyd cyfran dda o waith prydyddesau eraill yn ei llawysgrifau amrywiol. Cedwid peth o waith Gwerful Mechain yn y casgliad o farddoniaeth a oedd ar aelwyd Dolwar Fach yn 1796, blwyddyn tröedigaeth Ann Griffiths,[21] ond gan Ddafydd Jones o Drefriw y mae'r enghraifft egluraf o ymdeimlad ag olyniaeth farddol fenywaidd, a hynny mewn englynion marwnadol i Angharad James. Tynnodd sylw at duedd Angharad, fel Gwerful Mechain, i ganu ar bynciau lleddf a llon fel ei gilydd:

Angharad gariad ddigweryl – ddistaw
Dda ystyr, fwyn annwyl,
A'i gyrfa megis Gwerful,
Un wedd â hi 'nhuedd hwyl.[22]

Ac yntau'n gasglwr a chopïwr, yn ogystal ag yn fardd, tynnai Dafydd Jones, a berthynai i Thomas Wiliems, Trefriw a Siôn Dafydd Las, ar stôr helaeth o wybodaeth am y traddodiad barddol wrth haeru hyn.[23] Ond ymhlith y prydyddesau eu hunain, fe ymddengys mai cysyniad drylliedig oedd olyniaeth farddol fenywaidd, a chan eu bod mewn cymaint o leiafrif, nid rhyfedd hynny. At hynny, os na dderbyniwyd prydyddesau i'r canon clasurol yn y lle cyntaf, ni ellid disgwyl i'r genhedlaeth nesaf glywed amdanynt. Felly, breuder y cof a gedwid am brydyddesau sy'n esbonio sut y priodolid cerddi Alis a Gwen, merched Gruffudd ab Ieuan, i'w gilydd, sut y dryswyd rhwng Catrin ferch Gruffudd ab Ieuan a Catrin ferch Gruffudd ap Hywel, a sut y llwyddwyd i uniaethu Gwerful Fychan a Gwerful

21. James, 'Ann Griffiths: y cefndir barddol', 162-3, 168.
22. LlGC 11993A, f. 66, llau. 13-16.
23. Cedwir cerddi gan Gwerful Mechain ac Angharad James, ill dwy, yn un o lawysgrifau Dafydd Jones, sef Card 84. Ni wyddys a oedd Angharad James yn ymwybodol o'r cysylltiad bregus hwn rhyngddi a Gwerful Mechain, ond diddorol yw nodi bod un o gywyddau Gwerful, 'Dioddefaint Crist', ar glawr a chadw yn ei llawysgrif goll, 'Llyfr Coch Angharad James'. Gw. rhestr Gutun Peris o gynnwys y llawysgrif honno yn Llsgr LlGC 10257B.

Mechain â'i gilydd ar lafar gwlad. I'r prydyddesau eu hunain, dichon fod rhwydweithiau neu gylchoedd barddol o blith eu cyfoedion yn fwy ystyrlon a gwerthfawr iddynt yn ymarferol nac unrhyw ymwybyddiaeth o'u rhagflaenwyr hanesyddol. Os gellir priodoli'r diffyg ymwybyddiaeth hwn i'r ffaith mai cymharol brin yw'r prydyddesau a'u canu, rhaid gofyn, felly, paham nad oedd màs critigol digonol ohonynt i ddenu sylw, ynghyd â pha rwystrau materol ac ideolegol a wynebai cyw-beirdd benywaidd. Ymhlith y rhwystrau yr oedd safle cymdeithasol menywod, y rôl ddomestig y disgwylid iddynt ei chyflawni ac yn olaf, lyffethair a ddeuai yn sgil gofal tŷ a theulu, sef prinder amser.[24] Ceir cipolwg ar y rhwystrau hyn gan y prydyddesau a lwyddodd i'w goresgyn. Er enghraifft, dyna'r rhagfarn a fynegir gan y Ceiliog yn ymddiddan Mrs Wynne rhwng bardd (y Ceiliog) a phrydyddes (y Gog) ynghylch barddoni: anhyswi, o anghenraid, yw pob menyw sy'n ymhél â'r grefft (rhif 107, llau. 37-42). Amrywiad ar y thema hon yw'r hanesyn a oroesodd ynghylch Angharad James. Nododd O. Gethin Jones y 'byddai y gwr yn arfer d'weyd fod un ai ffarmio ai prydyddu yn ddigon iddi' ac mai'r unig beth a gyfansoddodd Angharad wedi iddi briodi oedd anterliwt yn dwyn y teitl addas 'Ffarwél Cynghanedd'.[25] Fodd bynnag, y mae'r dystiolaeth destunol ac anecdotaidd a oroesodd amdani yn awgrymu na fu iddi ildio i awdurdod patriarchaidd. Yn wir, llwyddodd y fenyw 'hynod wrol a penderfynol' hon i gynnal cydbwysedd rhwng rhedeg fferm, gofalu am ŵr oedrannus a nychlyd, magu pedwar o blant, barddoni a chopïo cerddi a llawysgrifau hefyd.[26] Eto, yn ôl nodyn ymyl awgrymog yn

24. Merry E. Wiesner, *Women and Gender in Early Modern Europe* (Cambridge, 1993), passim; Michael Roberts & Simone Clarke (eds.), *Women and Gender in Early Modern Wales* (Cardiff, 2000), passim; Elizabeth Ewan & Maureen M. Meickle (eds.), *Women in Scotland c.1100-c.1750* (Trowbridge, 1999), passim; Margaret MacCurtain & Mary O'Dowd (eds.), *Women in Early Modern Ireland* (Edinburgh, 1991), passim.
25. O. Gethin Jones, 'Hanes Plwyf Dolwyddelen', *Gweithiau Gethin*, gol. T. Roberts (Llanrwst, 1884), t. 308. Gw. hefyd Eigra Lewis Roberts, 'Dolwyddelan', *Seren Wib* (Llandysul, 1986), t. 43.
26. Owen Thomas, *Cofiant y Parchedig John Jones, Talsarn* (Wrecsam, 1896), t. 66. Dewis diddorol yw'r ansoddair 'gwrol', a thrywydd buddiol i'w ddilyn fyddai i ba raddau'r portreadir y prydyddesau adnabyddus fel cymeriadau sy'n trosgynnu eu rhyw trwy wroldeb neu arwahanrwydd. Y mae Marged Dafydd a Mary Rhys yn y ddeunawfed ganrif yn enghreifftiau nodedig, fel Cranogwen, hithau, yn y bedwaredd ganrif ar bymtheg.

ei llaw ei hun, 'Terfyn gwaith brus/anhwylus. Enud awr fray/ a wnaed ar frys',[27] cydbwysedd bregus oedd hwnnw ar brydiau. Mynegodd Marged Dafydd farn gyffelyb:

> Terfyn ar waith braswaith brwnt,
> I ganu'n chwyrn 'roedd gen i chwant,
> Darfu'r awen gymen gynt,
> A hithe'r frest hi aeth yn front.[28]

Marged Dafydd, a oedd yn ddibriod, yn ddi-blant, ac yn gyfforddus ei byd, yw un o'r prydyddesau mwyaf cynhyrchiol a gynrychiolir yn y gyfrol hon.

Fodd bynnag, ar ddechrau'r Cyfnod Modern Cynnar, hyfforddiant oedd y maen tramgwydd pennaf i fenywod a fynnai farddoni ar y mesurau caeth. Drwy gydol yr Oesoedd Canol, noddid y gyfundrefn farddol gynhenid Gymraeg gan aristocrasi Cymru (y Tywysogion ac yna'r Uchelwyr) ac yn rhinwedd hynny, urdd broffesiynol, elitaidd a chanddi wythïen etifeddol gref oedd hi. Llym iawn oedd y rheolau ynghylch aelodaeth a thrylwyredd y brentisiaeth y disgwylid i gyw-beirdd ei chyflawni. Yn ogystal â dysgu rheolau'r gynghanedd a cherdd dafod, disgwylid i feirdd, yn rhinwedd eu rôl fel ceidwaid cof hanesyddol y genedl, ddysgu cyfoeth o wybodaeth hanesyddol a mytholegol, megis trioedd ac achau, a fyddai'n hwyluso'u gorchwyl. Oherwydd mai urdd broffesiynol oedd hi, ni chaniateid i fenywod ymuno â hi ac, felly, ni allent fanteisio ar hyfforddiant estynedig ac arbenigol y beirdd proffesiynol.[29] Ar y llaw arall, cynigiai'r mesurau rhydd fwy o ryddid i brydyddesau: gan mai ar alawon poblogaidd y dydd y

27. Llsgr J. Glyn Davies 25. Ailadroddir amrywiad ar y sylw hwn yn un o lawysgrifau Marged Dafydd, CM 128A, t. 118: 'Terfyn gwaith gwyl anhwylus/Enyd awr frau a wnaed ar frys.'

28. Llsgr Abertawe 2, f. 449/475.

29. Bodolai amodau tebyg yn yr urdd farddol broffesiynol Wyddelig, ac felly, yr un oedd tynged prydyddesau Iwerddon. Gweler Katherine Simms, 'Women in Gaelic Society during the Age of Transition', yn M. MacCurtain & M. O'Dowd (eds.), *Women in Early Modern Ireland*, t. 33; Thomas Owen Clancy, 'Women Poets in Early Medieval Ireland: stating the case', yn C. E. Meek & M. K. Simms (eds.), *'The Fragility of her Sex?': Medieval Irish Women in their European Context* (Blackrock, Co. Dublin, 1996), t. 44.

trefnid cerdd, nid oedd angen ymgymryd â phrentisiaeth hir a manwl nac ymdrwytho yn y gynghanedd. Mater arwyddocaol, felly, yw bod y twf yn nifer y prydyddesau a gofnodir o'r ail ganrif ar bymtheg ymlaen yn cyd-fynd â thwf y canu rhydd.

Hyfforddiant
Ond os oedd y gyfundrefn farddol yn gaeëdig i fenywod, sut, felly, y dysgodd y prydyddesau sy'n hysbys i ni reolau cynghanedd? Y mae tair sianel bosibl: y cyfrwng llafar, dylanwad tad neu ŵr llengar, a chefnogaeth cylch barddol. Yn gyntaf, mewn pennod dreiddgar ar y pwnc hwn, awgrymodd Nia M. W. Powell mai dibynnu ar y glust i ddysgu'r gynghanedd a wnâi'r sawl a waherddid o'r gyfundrefn farddol broffesiynol:

> It is likely, however, that some knowledge of poetic skill could be gleaned aurally by listening to declamation and gentlemen poets not formally trained as bards themselves relied on this to acquire knowledge of the art. Welsh law, however, distinguished between what men and women should hear, stipulating that women should be taken aside to be greeted in poetry not in the formal strict metres.[30]

Byddai hyfforddiant llafar o'r fath yn cydgordio'n dda â'r hyn a wyddys am ddibyniaeth menywod, rhagor na dynion, ar y traddodiad llafar er mwyn trosglwyddo a diogelu eu cerddi.[31] Ond tynnodd Nia M. W. Powell sylw at faen tramgwydd dwbl: ni châi menywod glywed y mesurau caeth yn y llys, chwaethach eu dysgu gan athrawon barddol swyddogol. Yn y cyswllt hwn, diddorol yw sylw'r copïydd Richard Langford a gofnodwyd gan John Jones, Gellilyfdy yn 1608, sy'n dangos y modd y cysylltid canu caeth â'r sffêr gwrywaidd a'r canu rhydd â'r sffêr benywaidd:

30. Nia M. W. Powell, 'Women and strict-metre poetry in Wales', yn Roberts & Clarke (eds.), *Women and Gender in Early Modern Wales*, t. 130.
31. Ceridwen Lloyd-Morgan, 'Oral composition and written transmission: Welsh Women's poetry from the Middle Ages and beyond', *Trivium* 26 (1991), 89.

Ir ystalm pan oeddwn i yn gwilio ynghapel Mair o Bylltyn ir oedd gwyr wrth gerdd yn kanu kywydde ac odle a merched yn kanu karole a dyrie.[32]

Ond yn hanner cyntaf y Cyfnod Modern Cynnar, yr oedd y gymdeithas Gymraeg yn newid ac felly hefyd y gyfundrefn farddol, a hynny yn sgil y Deddfau Uno a Seisnigeiddio'r bonedd a fuasai gynt yn cynnal y gyfundrefn honno. Eto, yng nghanol cyfyngder, daeth cyfle, oherwydd bu un o'r newidiadau o leiaf, sef dirywiad y gyfundrefn farddol draddodiadol, yn fanteisiol i gyw-beirdd benywaidd;[33] ac wrth i ddelfrydau'r Dadeni Dysg wreiddio, daethai'r ffin rhwng y bardd amatur a'r bardd proffesiynol yn llai anhyblyg nag y bu,[34] ac ehangodd cyfleon deallusol i fenywod hefyd. Dylid cadw mewn cof yn ogystal mai prin iawn yw'r cerddi caeth gan fenywod yng nghanol y Cyfnod Modern Cynnar oherwydd nad oedd disgwyl iddynt ymddiddori mewn cyfrwng a oedd ar drai.[35]

Yn ail, yn sgil y lliaws cysylltiadau uniongyrchol ac anuniongyrchol sydd rhwng llawer o'r prydyddesau a beirdd neu gymwynaswyr llên gwrywaidd, y mae'n bur debygol mai wrth draed eu tadau (neu, yn wir, eu gwŷr) y dysgodd llawer o'r prydyddesau hyn eu crefft.[36] Fel y dangosodd Dafydd Johnston yn ei ddarlith ar feirdd amatur Cymru'r Oesoedd Canol, yr oedd rhwymau teuluol cyn bwysiced â chylchoedd barddol i gywion-beirdd amatur:

32. Card 2.634 [Hafod 24]. Dyfynnir yn Daniel Huws, 'Yr Hen Risiart Langford', yn Brynley F. Roberts a Morfydd E. Owen (goln.), *Beirdd a Thywysogion: Barddoniaeth Llys yng Nghymru, Iwerddon a'r Alban* (Caerdydd, 1996), t. 313.
33. Gw. Dafydd Johnston, *'Canu ar ei fwyd ei hun': Golwg ar y Bardd Amatur yng Nghymru'r Oesoedd Canol* (Abertawe, 1997), *passim*; Charnell-White, 'Alis, Catrin a Gwen: tair prydyddes o'r unfed ganrif ar bymtheg. Tair chwaer?', t. 96. Fe ymddengys mai ymdeimlo â dirywiad y gyfundrefn neu golled a ysgogodd y ddwy eisteddfod a gynhaliwyd yng Nghaerwys yn ystod yr unfed ganrif ar bymtheg, gw. Gwyn Thomas, *Eisteddfodau Caerwys/The Caerwys Eisteddfodau* (Caerdydd, 1968); Hywel Teifi Edwards, *The Eisteddfod* (Cardiff, 1990), tt. 6-8.
34. Powell, 'Women and strict-metre poetry in Wales', tt. 135, 138-9.
35. Ibid., t. 140.
36. Charnell-White, 'Alis, Catrin a Gwen: tair prydyddes o'r unfed ganrif ar bymtheg. Tair chwaer?', 96-7; eadem., 'Barddoniaeth ddefosiynol Catrin ferch Gruffudd ap Hywel', 94-5; Powell, 'Women and strict-metre poetry in Wales' t., 139; Ceridwen Lloyd-Morgan, 'Oral compostition', 91.

Beirdd amatur oedd merched o anghenraid, am fod y gyf-
undrefn broffesiynol yn gaeëdig iddynt, ac mae'n amlwg fod
merched mewn rhai teuluoedd diwylliedig yn dysgu barddoni
fel eu brodyr.[37]

Yn hyn o beth, ymdebygent i ferched arlunwyr, urdd broffesiynol
arall a ddibynnai ar gysylltiadau carennydd ac a oedd yn barotach
i arddel menywod fel gwrthrychau celfyddyd yn hytrach na'i
gwneuthurwyr. Er enghraifft, dysgodd sawl artist ei chrefft oddi
wrth ei thad: Marietta Robusti, Barbara Longhi, Lavinia Fontana
ac Artemisia Gentileschi.[38] Gellid amlhau enghreifftiau trwy gydol
y Cyfnod Modern Cynnar o brydyddesau a oedd yn ferched neu'n
wragedd i feirdd, ond gan fod yr wybodaeth hon wedi ei hym-
gorffori yn y nodiadau a geir yng nghefn y gyfrol, ni wneir rhagor
yma na rhestru rhai enwau perthnasol: Gwenllïan ferch Rhirid
Flaidd, Alis, Catrin a Gwen, merched y bardd-uchelwr Gruffudd
ab Ieuan ap Llywelyn Fychan,[39] Gaenor ferch Elisau, Catherin Owen
ac Elin Thomas. Ac ystyried amlygrwydd cysylltiadau gwrywaidd y
prydyddesau, tybed a hwylusodd enwogrwydd eu tadau neu eu
gwŷr oroesiad eu cerddi?[40] Dyma gwestiwn gogleisiol, ond ni fynnwn
ddibrisio gwerth cynhenid a dawn y prydyddesau eu hunain trwy
orbwysleisio'r posibilrwydd hwn. Fe ymddengys, felly, mai gan eu
tadau a'u gwŷr y dysgasai nifer o'r prydyddesau i farddoni ar y
mesurau caeth ond yn achos y prydyddesau a ganai ar y mesurau
rhydd, nid yw'r patrwm mor eglur. Y mae nifer ohonynt yn dwyn
cysylltiadau barddol, er nad rhai teuluol bob tro. Yn hyn o beth, y
mae Marged Dafydd, unwaith eto, yn eithriadol. Etifeddodd
lawysgrifau John Davies, Bronwion, Brithdir, ac yn ei marwnad i'w
mam, Ann, awgryma ei bod wedi derbyn hyfforddiant yng nghrefft
Cerdd Dafod a Cherdd Dant oddi wrth ei mam:

37. Johnston, *Canu ar ei fwyd ei hun*, t. 11.
38. Wiesner, *Women and Gender in Early Modern Europe*, tt. 148-55; Whitney Chadwick,
 Women, Art, and Society (Singapore, 1996), tt. 18-19.
39. J. C. Morrice (gol.), *Detholiad o Waith Gruffudd ab Ieuan ab Llywelyn Vychan* (Bangor,
 1910).
40. Ceridwen Lloyd-Morgan, 'Y fuddai a'r ysgrifbin: y traddodiad llafar a'r beirdd benyw-
 aidd', *Barn* 313 (Chwefror 1989), 14; 'Beirdd Benywaidd Cymru cyn 1800', 18.

Ysgol im oedd, rho' floedd flin,
A'm athro wrth fy meithrin. (Rhif 75, llau. 95-6)

Ymhellach, yn ei hymddiddan â'i modryb, cyfeirir at y ffaith fod barddoniaeth yn rhan o gynhysgaeth y teulu. 'Roedd dwned yn y dynion' (rhif 73, ll.19), meddai, gan brysuro i gwyno fod barddoniaeth ar drai bellach yn y teulu:

Llwyr y troes yn llai'r trysawr
A'r dwned a lusged i lawr. (Rhif 73, llau. 23-4)

Erbyn oes Marged Dafydd, y ddeunawfed ganrif, daethai'r gyfundrefn farddol broffesiynol i ben, a diogelid y gynghanedd a'r mesurau caeth bellach gan y beirdd gwlad.[41] Bu Angharad James a Marged Dafydd yn ffodus eu bod yn hanu o ardal a chanddi ddiwylliant barddol llewyrchus.[42]

Yn drydydd, ac yn olaf, rhaid ystyried cylchoedd barddol, nid yn unig fel cyfrwng i ennill hyfforddiant ond fel cyfrwng effeithiol er caniatáu i feirdd a phrydyddesau gynnal breichiau ei gilydd. Cyfeiriwyd eisoes at berthynas Gwerful Mechain â'r cylch barddol a drôi o amgylch Dafydd Llwyd o Fathafarn; dyna, yr enghraifft orau, o bosibl, o'r modd yr ysgogid ac y meithrinid prydyddes gan ei chyfoeswyr. Ceir traddodiad hefyd ei bod hi a Dafydd Llwyd yn gariadon, ond ei hathro barddol oedd yr hynafgwr hwnnw, a diau y tyfodd y gred hon yn sgil defnydd y ddau o gonfensiynau'r canu serch a maswedd yn eu hymrysonau â'i gilydd.[43] Er mor fylchog yw'r dystiolaeth ynghylch cylchoedd barddol, y mae'n ddigon awgrymog i ddangos bod cysylltiadau o'r fath yn gynhyrchiol. Hwyrach nad yr englynion masweddus a gyfnewidiodd â Mathew Owen o Langar ac Edward Morris (rhif 56) oedd unig gysylltiad

41. Gweler hefyd ohebiaeth Marged Dafydd â Dafydd Jones, Trefriw, 26 Mehefin 1958, lle lleisia Marged ei gofid ynghylch hynt Cerdd Dafod yn ei bro; G. J. Williams, 'Llythyrau at Ddafydd Jones o Drefriw', *CLlGC,* cyfrol III, rhif 2 (1943), Atodiad, 19.
42. Powell, 'Women and strict-metre poetry in Wales', tt. 142-5; James, 'Ann Griffiths: y cefndir barddol', 150-7.
43. *GGM,* tt. 7-8.

Elsbeth Evans â'r beirdd hyn. Yn yr un modd, hwyrach nad oedd ymwneud Mrs Jane Fychan â Chadwaladr y Prydydd, a Siân Evans â beirdd y Bala yn gyfyngedig i'r unig gerddi sydd bellach ar glawr a chadw (rhif 123). Ysgogwyd ymddiddan Mrs Wynne o Ragad â Robert Humphreys (Robin Ragad) gan ymdrechion pryfoclyd Robin i ailgynnau awen ei hen feistres (rhif 106), a cheir awgrym yn yr 'Ymddiddan rhwng y Gog a'r Ceiliog' fod gan Mrs Wynne hithau 'gywion' beirdd (rhif 107, ll. 9). Ond o'r holl brydyddesau a gynhwysir yn y flodeugerdd hon, Marged Dafydd sydd â'r cysylltiadau ehangaf a mwyaf sylweddol. Tystia ei cherddi a'i gohebiaeth iddi feithrin perthynas farddol â Rice Jones, Dafydd Jones o Drefriw, Michael Prichard, a'i modryb Margaret Rowland, a chredir hefyd yr arferai ohebu ag Angharad James.[44] Nid yw'r berthynas rhwng y ddwy brydyddes yn annhebygol oherwydd yr oedd Richard William, tad Michael Prichard, yn cyfoesi ag Angharad James ac yn un o'r beirdd a gynhaliai lewyrch diwylliannol yr ardal.[45] Fodd bynnag, perthynas Marged Dafydd a Michael Prichard fu'r fwyaf cynhyrchiol, a phrawf y gerdd 'I ofyn pymtheg bai cerdd gan ferch ieuanc o Sir Feirionnydd', a luniwyd tua 1728, nad rôl oddefol a chwaraeai hi yn y berthynas honno: awgrymir yn gryf mai hyhi a feithrinai ddoniau barddonol Michael Prichard: hi yw 'mamaeth barddoniaeth' ac 'nid llysfam . . . ond gwir fam' yr Awen (rhif 77, llau. 9-12). O ystyried ei hymwneud â Michael Prichard ddiwedd y 1720au, y mae'n syndod nad ymunodd Marged Dafydd â Gwen Arthur a Siân Sampson yn y 'rhyfel' a fu rhwng beirdd Môn ac Arfon tua 1730, yn enwedig gan fod Lewis Morris, mewn llythyr at gocyn hitio Gwen a Siân, sef Siôn Thomas, Bodedern, yn nodi bod beirdd Meirion, Dinbych a'r Fflint wedi uno â beirdd Arfon yn erbyn beirdd Môn.[46]

Er bod menywod yn chwarae rôl weithredol mewn rhwydweithiau barddol cymysg, cynigiai rhwydweithiau a gyfyngid i fenywod gyfle iddynt gynnal breichiau ei gilydd, fel yn achos llawer o

44. J. H. Davies, 'Margaret Davies o Goed Cae Du', *Cymru*, XXV, rhif 146, 15 Medi 1903, 203; Williams, 'Llythyrau at Ddafydd Jones o Drefriw', 39.

45. Powell, 'Women and strict-metre poetry in Wales', tt. 142-3.

46. Llsgr CM 125B, f. 152.

brydyddesau yn Lloegr yn yr un cyfnod.[47] Ceir sawl cerdd yn y flodeugerdd hon sy'n ategu pwysigrwydd cyfeillgarwch rhwng menywod, sef cerddi Catrin Madryn (rhif 59), Marged Harri (rhifau 35 & 36) ac Angharad James (rhif 60). Y mae Marged Dafydd hithau'n annerch ffrindiau benywaidd ar gân (rhifau 80, 97), ond yn ei hymddiddanion â'i modryb, Margaret Rowland, y gwelir egluraf y gefnogaeth a ddeuai yn sgil cyfeillgarwch benywaidd, oherwydd pan oedd ei hawen ar rewi, troes y fodryb at ei nith am ysbrydoliaeth a chysur:

> Deilliaw a chonffwrdd di elli
> 'Y 'mhen doeth a'm henaid i. (Rhif 74, llau. 15-16)

Sut bynnag yr hyfforddid menywod, ni ddylid anghofio mai hyfforddiant anffurfiol, amaturaidd a bylchog ydoedd, yn enwedig yn y mesurau caeth. Yr oedd i'r ffaith hon oblygiadau ymarferol arwyddocaol ar ddechrau'r Cyfnod Modern Cynnar, oherwydd golygai na châi gwaith y prydyddesau flaenoriaeth gan gopïwyr,[48] a bod ôl eu hamaturiaeth yn drwm ar eu crefft.[49] Bydd llygaid a chlustiau craff yn effro i gynganeddion gwreiddgoll a pherfeddgoll ac ambell enghraifft o dwyll gynghanedd yng ngherddi caeth y gyfrol hon, yn ogystal â gwallau mydryddol megis llinellau byrion a hirion. Fodd bynnag, teg yw nodi nad ydynt o reidrwydd yn wallau cyfansoddi, eithr yn llithriadau a ddaeth yn sgil treiglad llafar y cerddi, neu yn sgil hepian ar ran y copïydd. Dylid cadw mewn cof yn ogystal mai cysyniad hylifol iawn oedd cywirdeb cynganeddol a chan fod safonau ac arferion cynganeddol yn amrywio o gyfnod i gyfnod, nid ydyw'n rhesymol disgwyl i gynganeddion y prydyddesau (mwy na'r beirdd gwyrwaidd y cyfnod) ufuddhau i'r rhesolau haearnaidd a ddiffiniwyd gan John Morris-Jones yn *Cerdd*

47. Lloyd-Morgan, 'Oral composition', 98-9; Powell, 'Women and Strict-Metre Poetry in Wales', t. 141; Germaine Greer, 'Editorial Conundra in the Texts of Katherine Phillips', yn Ann M. Hutchison (ed.), *Editing Women* (Cardiff, 1998), t. 98; Howells, *Gwaith Gwerful Mechain*, tt. 44-7.
48. 'Beirdd Benywaidd yng Nghymru cyn 1800', 13.
49. Powell, 'Women and strict-metre poetry in Wales', t. 138.

Dafod (1925). Un arall o oblygiadau amaturiaeth oedd ansicrwydd ynghylch awdurdod ac, yn wir, yr oedd diffyg hyder ynghylch ei chrefft yn agos iawn at galon ambell brydyddes. Dyma ddiweddglo amddiffynnol 'Lowri merch ei thad':

Os gofyn prydyddion pwy luniodd y gân,
Gwraig oedd yn eiste Ddydd Sul wrth y tân:
Ei henw bedyddiol gan bobol sydd fael,
Ei galw yn brydyddes nid ffit iddi gael.

(Rhif 138, llau. 45-8)

Nodwedd gyffredin ddigon ymhlith beirdd a baledwyr Cymru'r ddeunawfed ganrif oedd hon, y mae'n wir, ond y mae haen ychwanegol i *apologia* y prydyddesau, a hynny ar sail eu rhyw. Y ddeinameg rhwng statws amatur a rhywedd (S. *gender*) sydd wrth wraidd sylwadau hunanymwybodol o'r fath,[50] ac y maent yn arwydd eu bod, fel prydyddesau cyfoes â hwy yn Lloegr, yn ymwybodol eu bod yn tresmasu ar faes gwrywaidd.[51] Y mae Elsbeth Fychan (rhif 34), Mrs Parry (rhif 144), Mary Robert Ellis (rhif 161) ac Als Williams (rhif 108), ill pedair, yn defnyddio mawl i Dduw er mwyn awdurdodi eu canu a Chatherin Owen, wrth annerch ei mab, Siôn, yn pwysleisio ei hawdurdod fel mam (rhif 46, llau. 35-6). Y ddau beth hyn, statws amatur a rhywedd, yw deinameg ganolog ymddiddanion Marged Dafydd a Michael Prichard (rhifau 77, 78).[52] Gwadu ei hawdurdod a wna Marged Dafydd, gan gynghori Michael Prichard i holi bardd go iawn yn hytrach na 'ffug, enethan ffôl' fel hi (rhif 77, llau. 69-72). Fodd bynnag, dylid lleisio

50. Erbyn cyrraedd ail hanner y bedwaredd ganrif ar bymtheg, y mae gwedd wahanol ar ymddiheuriadau o'r fath: mynegir gwyleidd-dra yn wyneb y dyb mai gweithred annaturiol oedd i ferch farddoni. Gw. Aaron, '"Adnabyddus neu weddol anadnabyddus"', 112-15.

51. Greer, *Slip-Shod Sibyls . . .*, tt. 18-21. Byddai hyd yn oed y 'digyffelyb' Orinda, Katherine Philipps (1631-64) yn cyfeirio'n ddiymhongar at ei cherddi fel rhai anghelfydd, t. 21. Yr oedd ymboeni ynghylch awdurdod yn amlwg yng ngwaith menywod yn Ewrop yr Oesoedd Canol hefyd. Gweler Carolyne Larrington, *Women and Writing in Medieval Europe* (London, 1995), tt. 224-6; Peter Dronke, *Women Writers of the Middle Ages* (Cambridge, 1988).

52. Gw. hefyd rhif 107.

caveat bach yng nghyd-destun y cerddi hyn, oherwydd cysyniadau amlhaenog yw rhyw a rhywedd yn sgil y fflyrtio ysgafn sydd o dan yr wyneb yn ei hymddiddanion â'r bardd o sir Gaernarfon.

Arwyddocâd barddoniaeth menywod

Wedi ystyried pam yr esgeuluswyd canu'r prydyddesau, troir i ofyn sut y mae eu gwaith yn cyfoethogi ein dealltwriaeth o'r traddodiad barddol yn gyffredinol. Pwnc academaidd cymharol ifanc, o hyd, yw'r Gymraeg a'i llenyddiaeth. Wedi'r cyfan, ar ddiwedd y bedwaredd ganrif ar bymtheg y sefydlwyd adrannau Cymraeg Prifysgol Cymru ac y dechreuwyd o ddifrif ar y gwaith o gymryd stoc ac o greu canon a naratif llenyddol cenedlaethol. Cyflawnwyd hyn yn bennaf trwy astudio 'bywyd a gwaith' awduron a ystyrid yn deilwng o'u lle yn oriel yr anfarwolion a'r gofrestr o 'gewri'r genedl'. Does dim dwywaith nad yw sylfaen fywgraffyddol gadarn yn fan cychwyn buddiol, ond arwydd o aeddfedrwydd a gwydnwch astudiaethau Cymraeg bellach yw'r duedd gyfoes at ddeongliadau mwy cynnil, gan gynnwys ailddehongli'r canon y buwyd yn ei fowldio ac yn ei ddyrchafu yn ystod hanner cyntaf yr ugeinfed ganrif. Enghraifft wiw o'r ailddehongli hwn yw hawlio barddoniaeth fasweddus Cymru'r Canol Oesoedd ynghyd â rhoi sylw haeddiannol i lenyddiaeth boblogaidd a llenyddiaeth plant. Y mae astudiaethau llenyddol Cymraeg, felly, yn ddigon aeddfed bellach i oddef ailwampio'r canon a'i asesu o'r newydd, ac y mae ailystyried prydyddesau Cymru a'u cynnyrch yn rhan anhepgor o'r proses hwnnw. Wrth draethu ar amodau a goblygiadau hyfforddiant y prydyddesau, ceisiwyd tanlinellu mai un o amcanion y gyfrol hon yw caniatáu i gerddi'r prydyddesau daflu goleuni newydd ar sawl gwedd ar ein traddodiad, neu'n hytrach draddodiadau, llenyddol. Fel y gwelwyd, fe'n gorfodir i ystyried *nuances* cynnil pynciau megis proffesiynoldeb ac amaturiaeth, natur hyfforddiant barddol a deinameg fewnol a rhyweddol cylchoedd barddol. Y mae barddoniaeth gan fenywod hefyd yn werthfawr wrth ystyried y ffin rhwng barddoniaeth aruchel a barddoniaeth boblogaidd, nid yn unig am fod y tyndra rhwng eu statws amatur a'u rhyw yn ei amlygu ei hun

yn eu cerddi, ond hefyd oherwydd mai eu statws fel beirdd gwlad, yn hytrach na'u benyweidd-dra yn unig, a barodd iddynt gael eu cau allan o'r canon yn y lle cyntaf. Yng ngoleuni'r cerddi niferus sy'n ymwneud â chyngor a phrofiad beunyddiol, y mae canu'r menywod yn bwysig hefyd wrth ystyried swyddogaeth gymdeithasol a phedagogaidd barddoniaeth. At hynny, buddiol fyddai rhoi sylw manylach i'r *genres* a ddefnyddir gan y prydyddesau, er mwyn gweld i ba raddau y maent yn glynu wrth gonfensiwn neu yn ei drin fel peth hyblyg.

Ond rhagor na hyn, y mae'r cerddi a gynhwysir yn y flodeugerdd hon yn sylfaenol bwysig am eu bod yn agor cil y drws ar brofiadau a chylch profiad neilltuol y fam, y ferch, y chwaer, y wraig, y gariadferch, y gyfeilles a'r gymdoges. Ymhlith themâu amlycaf y gyfrol hon, felly, y mae rhai sy'n mynegi ymateb neilltuol fenywaidd i brofiadau cyffredin: rhywioldeb, caru, priodi, planta, cyfeillgarwch a galar am blant a cheraint. Ond nid cwmpas ffeminyddol, mewnddrychol cul sydd i'r corff hwn o gerddi; y mae hefyd yn cynnwys cerddi sy'n ddrych i'w hamser a'u lle ac i themâu ehangach. Y mae lle, felly, i grefydd, marwolaeth a galar yn gyffredinol, byd natur a digwyddiadau cyfoes. Ceir ymatebion personol gwerthfawr i ddigwyddiadau hanesyddol pwysig, megis y Diwygiad Protestannaidd a'r adwaith gwrth-Babyddol, dadeni diwylliannol y ddeunawfed ganrif, y Diwygiad Methodistaidd a Rhyfel Annibynniaeth yr Amerig. Y mae natur arbennig eu cerddi, yn ogystal â'u natur gynrychioliadol, yn rheswm arall dros geisio gwreiddio'r prydyddesau yn hanes ein llên yn hytrach na'u hynysu. Cyfraniadau pwysicaf ffeministiaeth i'r canon Cymraeg, a'r agwedd gyno-feirniadol yn benodol, hyd yn hyn yw rhifyn ffeministaidd arbennig *Y Traethodydd* yn 1986 ac, yn fwy diweddar, bennod Nia M. W. Powell yn *Women and Gender in Early Modern Wales* (2000). Yn unol ag ysbryd cydweithredol ffeministiaeth, y mae'r gyfrol hon yn adeiladu ar y seiliau cadarn hyn er ailddarganfod a diogelu gwaith ein prydyddesau. Ac yn yr un modd ag y mae maes astudiaethau menywod yng Nghymru wedi symud ymlaen oddi ar gyhoeddi'r rhifyn ffeministaidd arloesol hwnnw o'r *Traethodydd*,

dymuniad diffuant y golygydd yw gweld datblygiad pellach yn y maes, ymhen hir a hwyr, ar sail y gyfrol hon. Trwy godi cwr y llen ar y cerddi a'r prydyddesau yn y fan hon, y gobaith yw hybu ymchwil pellach ar y cerddi, y prydyddesau, eu lle yn y canon a'u harwyddocâd i dirlun llenyddol Cymru'r Cyfnod Modern Cynnar. Diben cyhoeddi'r gyfrol hon o ganu gan fenywod yng 'Nghyfres y Canrifoedd' oedd gwneud datganiad diamwys: sef fod y farddoniaeth a gynhyrchwyd gan ein prydyddesau yn rhan o'n cynhysgaeth farddol gyffredinol. Tanlinellwyd pwysigrwydd rhagflaenwyr i fenywod a dynion fel ei gilydd yn rhifyn ffeministaidd *Y Traethodydd*, ac, y mae'r gyfrol hon yn brawf i fenywod Cymru fod iddynt batrymau neu 'famau llenyddol' i'w dilyn a lleisiau benywaidd hanesyddol yn mynegi eu profiadau:

> Oni ddarganfyddwn y merched o lenorion yn y Gymraeg, fel y gwnaethpwyd yn barod yn yr iaith Saesneg, yn Ffrangeg ac mewn ieithoedd eraill, troi clust fyddar y byddwn ni i brofiadau hanner poblogaeth Cymru, a thrwy hynny anwybyddu hanes hanner ein cenedl.[53]

Serch hynny, nid eu hynysu a chreu *ghetto* barddonol benywaidd yw diben y gyfrol hon. Llawn mor bwysig ag ailddarganfod gwaith prydyddesau'r gorffennol a sefydlu testun o'u gwaith yw ceisio eu hintegreiddio i'r naratif barddol Cymraeg. Y mae cyhoeddi eu gwaith yng 'Nghyfres y Canrifoedd', felly, yn fwy na gweithred symbolaidd: y mae'n gam pwysig at wireddu hynny.

Dull y golygu
Penderfynwyd peidio â bod yn rhy lawdrwm wrth olygu'r testunau, a hynny er mwyn sicrhau mai lleisiau'r prydyddesau a glywir. Gan hynny, atalnodwyd y cerddi yn y dull modern a diweddarwyd yr orgraff i Gymraeg Modern, oni bai fod y gynghanedd neu'r odl yn gofyn cadw sain hynafol, megis *-aw*; ond ni safonwyd ffurfiau tafodieithol a llafar gan eu bod, yn aml, yn anhepgor i odlau a

53. 'Beirdd Benywaidd yng Nghymru cyn 1800', 12.

chynghanedd y cerddi. Serch hynny, cyfyd rhai anghysonderau, o ran cymysgu ffurfiau ysgrifenedig safonol a ffurfiau llafar ansafonol yn yr un gerdd, e.e. *blodau* yn odli â *gloche*, ac *-aeth/-aith* yn digwydd ochr yn ochr ag *-eth*. Nid blerwch golygyddol sy'n cyfrif am adael y rhain heb eu diwygio, eithr ymgais, unwaith eto, i sicrhau mai llais y prydyddesau a glywir, ac ymgais hefyd i dynnu sylw at y tensiwn rhwng y llafar a'r ysgrifenedig sy'n adlewyrchu newid arwyddocaol wrth i'r traddodiad llafar ildio i draddodiad ysgrifenedig. Y copïwyr, i raddau helaeth, oedd golygyddion cyntaf y cerddi hyn, a bradychent feddylfryd ymwybodol lenyddol ac ysgrifenedig wrth safoni ffurfiau llafar. Serch hynny, fe lithrodd ambell enghraifft lafar ddadlennol drwy'r rhwyd. Am resymau tebyg, penderfynwyd peidio â thwtio cynganeddion a gwallau mydryddol y cerddi, gan fod brychau o'r fath yn dadlennu llawer ynghylch hyfforddiant y prydyddesau a'r modd y syniai beirdd y Cyfnod Modern Cynnar yn gyffredinol am safonau cynganeddol, yn ogystal â chymwysterau'r copïydd, efallai. Ar waelod pob cerdd, nodir ei ffynhonnell ynghyd â darlleniadau testunol. Pan gafwyd aml gopïau, lluniwyd testun cyfansawdd, gan nodi'r darlleniadau amrywiol o dan y pennawd 'Amrywiadau'. Dynodir llinellau annarllenadwy (fel arfer oherwydd cyflwr gwael y papur neu inc y llawysgrif) â thri dot mewn bachau petryal: [...]. Defnyddir print italaidd i ddynodi llythrennau a oedd ar goll yn y testun gwreiddiol a gosodir awgrymiadau hwy rhwng bachau petryal. Dynodir cerdd ansicr ei hawduraeth â marc cwestiwn o flaen ei theitl.

GWERFUL FYCHAN
(g. *c.*1430)

1 ?I hen geffyl

'Un tro pan oedd hen geffyl o eiddo ei thad yn llyfnu,
naill ai o flinder neu ystryw ddrwg – nis gwaeth pa un –
syrthiodd ar yr âr. Gwelai Gwerful ef, ac ymaith â hi i
erfyn am feddyginiaeth iddo fel a ganlyn':

Hen geffyl gogul, digigog – sypyn,
Swper brain a phiog;
Ceisio'r wyf, mae'n casáu'r og,
4 Gwair i'r Iddew gorweiddiog.

Ffynonellau
A—M. D. Jones a D. N. Thomas (goln), *Cofiant a Thraethodau Diwinyddol y
Parch R. Thomas, (AP VYCHAN), Bala* (Dolgellau, [?1822]), t. 24; B—O. M.
Edwards (gol.), *Gwaith Ap Vychan* (Dolgellau, 1903), t. 54; C—LlGC 17873D,
3354.

Amrywiadau
1 gorweddiog C. 4 Wair A-C.

Teitl
B—Dywedir ei bod, yn amser llyfnu, yn tosturio wrth ryw hen geffyl blinedig
oedd wedi llwyr ddiffygio yn ei waith, ac yn dywedyd wrth i thad.

2 ?Llanuwchllyn

Dacw ddŵr, merddwr, a murddun – goglawdd,
Ac eglwys Llanuwchllyn;
Dwy fuches, a dau fochyn,
4 Aden gwalch, ac eidion gwyn.

Ffynhonnell
Robert Griffith, *Y Delyn Gymreig: Hen Alawon Cymreig wedi eu trefnu i'r Delyn*
(Caernarfon, [1913]), t. 92.

3 **?I'r eira**

'Pan ydoedd unwaith yn dyfod tros y Feidiog o Draws-
fynydd ar eira mawr, collodd ei ffordd, ac nid heb gryn
helbul y medrodd gyrraedd aelwyd Caergai; wrth adfeddwl
am ei thaith, ymollyngai ei theimlad allan fel hyn':

Oerflawd, daeargnawd, du oergnu – mynydd,
 Manod wybren oerddu;
 Eira'n blât, oer iawn ei blu,
4 Mwthlan a roed i'm methlu.

Eira gwyn ar fryn fry – a'm dallodd,
 A'm dillad yn gwlychu;
 O! Dduw gwyn, nid oedd genny'
8 Obaith y down byth i dŷ!

Ffynonellau
A—Card 1.2, 405; B—Card 4.10, 1040; C—CM 24, 12; Ch—CM 25, 11; D—
CM 117, 211; Dd—LlGC 16B, 262; E—LlGC 11087B, 88; F—LlGC 17873D,
3354; Ff—Llst 165, 141.

Amrywiadau
1 Gwnflawd davargnawd CFf; i mynydd Ff. 3 [ei] E. 4 im mathlu CFf. 5 Ei [...]
gwyn Ff. 6 oedd yn gwlychu Ch, yn gwynu DF. 7 o dvw gwyn A, duw [...] BC,
myn dvw gwyn ChDd, Lyw gwyn Ff. 8 down i byth i dŷ B.

Trefn y llinellau
AC-Dd [1-4], 5-8.
E 1-4, [5-8].

Teitl
D Gwerfil Goch neu Mynor Vychan Caer Gai wrth ddychwelyd dros y mynydd o
Draw[s]fynydd Yn nhrymder y Gauaf Goddiweddwyd hi gan Ystorm o eira
Collodd y ffordd am beth amser ac yn ol ei chael dywedodd, Dd y Bardd mewn
temestl o Eira, E Englyn ir eira.

Olnod
C Gwerfyl fechan ai kant, Ff Gwerfil fechan ai cant.

4 **?I'r bedd**
Och! Lety, gwely gwaeledd, – anniddan
 Anheddle i orwedd;
 Cloëdig, unig annedd,
4 Cas gan bawb yw cwsg y bedd.

Ffynonellau
A—M. D. Jones a D. N. Thomas (goln), *Cofiant a Thraethodau Diwinyddol y Parch R. Thomas, (AP VYCHAN), Bala* (Dolgellau, [?1822]), t. 83; B—CM 117, 211.

Amrywiadau
1 oer A.

Teitl
B Englyn i'r Bedd gwaith yr un Awdures.

Olnod
Gwerfil a'i Cant.

5 **?Cywydd y March Glas**
Ysbïwch farch glas buan,
 Un bywiog, calonnog, glân,
 A'i flew'n fyr a'i fol yn fain,
4 Ac unrhawn â gown rhiain.
 Tywsio mal goleuo glain
 Y bu wudrwr ei bedrain,
 A gwar eglur o groglath,
8 A'i gefn yn fur, rwy'n gofyn ei fath;
 Dwy glust flinion, aflonydd,
 Sythion a meinion i'm hydd;
 Llyged mal dwy arllegen,
12 Llymion byw'n llamu'n ei ben;
 Ffroene mal gynne gwynias
 Gwylltio'r gwlith ar y gwellt glas;
 Cern denau golau gwelir,
16 Mwyn droi'n hawdd, main drwyn hir.
 Tyrcha bedair tywarchen,

47

 Trwch baedd, o'r tir uwchben.

 Cnyw praff yn cnöi priffordd,

20 Cloch y ffair, ciliwch o'i ffordd

 Lle trawo ei draed ar balmant

 Bydd ôl y bedol yn bant.

 Mewn pybyr ddull, eryr llon,

24 Deil i'r haul dalau'r hoelion.

 Ar godiad yr egwydydd

 Sêr neu fellt o'r sarn a fydd.

 Neidiwr yr afon ydoedd,

28 Naid yr iwrch rhag y neidr oedd.

 Rhai dd'wedai mai hydd ydoedd,

 Ar y grwn, mai rhedeg 'roedd;

 Llu yn dal, a'u lle yn deg,

32 Am eu hoedl, mai ehedeg.

 Deugain dâl hwn, gwn heb gas,

 O noblan dan wyneblas.

 Os neidiwch darllanwch y llaw,

36 Dyma osgo anhylaw;

 Dygn y mae i'm digiaw,

 A throi yma thraw.

Ffynonellau

A—Bangor 93, 34b; B—Bangor 758, xii; C—M. D. Jones a D. N. Thomas (goln), *Cofiant a Thraethodau Diwinyddol y Parch R. Thomas, (AP VYCHAN), Bala* (Dolgellau, [?1822]), tt. 82-3; Ch—CM 110B, 1.

Amrywiadau

2 [un] B 3 ei A. 4 gŵn C. 5 glaint A; grwsio B; twysio A; fel ACh. 6 wydriwr B. 7 ?gwglath B. 9 flaen feinir A; A chlustiau'n flinion C; flaen feinion Ch. 10 Ail dail saege AC; fel dail saist Ch. uwch ei dal sydd Ch. 11 A llyged A; fel ACCh. 13 fel gyniau Ch. gwnies A. 14 ar hyd A; yn gwlltio y gwlith hyd Ch. 15 bern B; carn Ch. fel golau ACh. 16 hawydd B. 19 proff B. 20 bloch B; or ffordd Ch. 21 Lle i trawo Ch; Pan ganai Salm a'r balmant B; Pan genir salm ar balmant C. 22 byddai B; ei bedol B-Ch. o yn bant Ch. 24 dalie Ch. 26 ar Sarn ACh. 27 ir afon Ch. 28 ir gwrch Ch. 29 a ddywed A; ddywedant C; a ddeude Ch; mai'r BC. 29a Dyrneu n fyr i dano n y fron Ch. 30 Ar hyd y B; Ar hyd C; rhyd y Ch. grun A. yr oedd ACh. 31 a lleill yn Dal ar A; Lleill yn allan yn deg C; Ar lleill Ch. 35 nadywch A.

Trefn y llinellau:
A 1-16, [17-18], 19-22, [23-3], 25-32, [33-4], 35-8.
B 1-4, [5-6], 7-24, [25-6], 27-34, [35-38].
C 1-4, [5-8], 9-10, 13-14, [15-16], 11-12, [20], 21-2, 25-6, [27-8], 17-19, 29-32, 23-4, 33-4, [35-38].
Ch 1-16, [17-18], 19-22, [23], 25-8, [29a], 24, 29-30, [31-8].

Teitl
ACh ychydig o gowudd y march glas, BC Cywydd y March Glas.

Olnod
B Gwerfil Vuchan ai cant B Gwerfil Fychan Caergai 1460, C Gwerfyl Vychan o Gaergai.

GWENLLÏAN ferch Rhirid Flaidd
(*fl.* 1460au)

6 **Ymddiddan â Gruffudd ap Dafydd ap Gronw**
 Gruffudd ap Dafydd ap Gronw
 Gwenllïan druan, drwyn ysgrafell – bren,
 Bu brin bara gradell;
 Doeth i Fôn â'i hun fantell,
4 Rhag newyn o Benllyn bell.

Gwenllïan ferch Rhirid Flaidd
Nid er da, na bara yn y byd, – o'r diwedd,
 Y deuai ferch Rhirid
At y gwas bras o Brysaeddfed,
8 Adnebydd dywydd dafad.

Ffynonnellau
A—BL Add 14875, 51; B—Card 13, 108; C—Hafod 26, 454; Ch—LlGC 96B, 23; D—LlGC 872D, 382; Dd—LlGC 1553A, 543; E—Mos 131, 230-1; F—Mos 131, 481; Ff—Mos 131, 660.

Amrywiadau
1 drwys F. 2 brin oi bara gradell Dd; a wyr brynv AChD; gwyr brynu BC; a bryn vara gradell F. 3 oi A-Dd; o Fôn Ch; vn vantell Ch. 4 enwyn F. 5 hepgorir 'na' B-Ch; nid er chwant da na bara yn y byd Ff; pam i roddid merch Ririd er da E. 6 feith ririd C; i roddet merch Riryd Ff; na bara yn y byd E. 7 brysaddved CD; brys addwed Ch. 8 A adnebydd D; da i dyre bydd Ff; gwas a adnebydd E.

Trefn y llinellau
ADdFFf 1-4, [5-8].
BC-DE 1-8.

Olnod
C Gwenllian verch Riryd Vlaidd; Englynion gwawd rhwng gwr bon heddig ai wraig erwydd devod yr amser, D gwenllian vech Rhiryd vlaidd ai kant yw gwr i atteb y pennyll kynta or ddav yma, E dychan a vv rhwng av wr[a]ic: a av […] iddo yntev.

GWERFUL MECHAIN
(*c*.1460–*c*.1502)

7 **Dioddefaint Crist**
Goreudduw gwiw a rodded
Ar bren croes i brynu Cred,
I weled, gweithred nid gau,
4 O luoedd Ei welïau;
Gwaed ar dâl gwedi'r dolur,
A gwaed o'r corff gwedi'r cur.
Drud oedd Ei galon drwydoll
8 A gïau Duw i gyd oll.
Oer oedd i Fair, arwydd fu,
Wrth aros Ei ferthyru,
Yr hwn a fu'n rhoi'i einioes
12 I brynu Cred ar bren croes.
Gŵr â'i friw dan gwr Ei fron,
A'r un gŵr yw'r Oen gwirion.
Prynodd bob gradd o Adda
16 A'i fron yn don, frenin da.
Ni cheir fyth, oni cheir Fo,
Mab brenin mwy a'n pryno.
Anial oedd i un o'i lu
20 Fwrw dichell i'w fradychu:
Siwdas wenieithus hydwyll,
Fradwr Duw, a'i fryd ar dwyll,
Prisiwr fu, peris ar fwyd,
24 Ddolau praff, ddal y Proffwyd.
Duw Mercher wedi 'mwarchad
Ydd oedd ei bris a'i ddydd brad.
Trannoeth, heb fater uniawn,
28 Ei gablu'n dost gwbl nid iawn,
A dir furn cyn daear fedd

A'i 'sgyrsio ymysg gorsedd
Oni gad, enwog ydiw,
32 Glaw gwaed o'r gwelïau gwiw.
Duw Gwener cyn digoni
Rhoed ar y Groes, rhydaer gri,
A choron fawr, chwerw iawn fu,
36 A roesant ar yr Iesu,
A'r glaif drud i'w glwyfo draw
O law'r ddall i'w lwyr dwyllaw.
Trwm iawn o'r tir yn myned
40 Oedd lu Crist wrth ddileu Cred
A llawen feilch, fellýn fu,
Lu Sisar pan las Iesu.
Wrth hud a chyfraith oediog
44 Y bwrien' Grist mewn barn grog
Er gweled ar Ei galon
Gweli fraisg dan gil Ei fron.
Ni bu yn rhwym neb un rhi,
48 Ni bu aelod heb weli.
Marw a wnaeth y mawr wiw nêr
Yn ôl hyn yn ael hanner.
Ar ôl blin yr haul blaned
52 A dduodd, crynodd dir Cred.
Pan dynnwyd, penyd einioes,
Y gŵr grym o gyrrau'r groes,
Sioseb a erchis Iesu
56 I'w roi'n ei fedd, a'i ran fu.
Pan godes, poen gyhydedd,
Cwrs da i'r byd, Crist o'r bedd,
Yna'r aeth, helaeth helynt,
60 Lloer a'r haul o'u lliw ar hynt,
A phan ddug wedi'r ffin ddwys
Ei bridwerth i baradwys,
Troi a wnaeth Duw Tri yn ôl
64 I'r ffurf y bu'n gorfforol.

Duw Naf i'r diau nefoedd
Difiau'r aeth, diofer oedd,
Yn gun hael, yn gynheiliad,
68 Yn enw Duw, yn un â'i Dad.
Un Duw cadarn y'th farnaf,
Tri pherson cyfion y caf.
Cawn drugaredd a'th weddi,
72 Down i'th ras Duw Un a Thri.
Cael ennill fo'n calennig
Pardwn Duw rhag Purdan dig:
Profiad llawen yw gennym
76 Praffed gras y Proffwyd grym.

Ffynonellau:
A—Bangor 305, 73; B—Bangor 758, 278; C—Bangor 1268, 60v; D—Bangor 14677, 24; E—Bangor (Mos) 5, 73r; F—BL Add 14879, 97v; G—BL Add 14880, 10v; H—BL Add 14893, 51; I—BL Add 14967, 198; J—BL Add 14972, 66r; K—BL Add 14979, 146r; L—BL Add 14979, 224v; M—BL Add 14984, 158v; N—BL Add 15007, 3v; O—BL Add 15010, 25r; P—BL Add 31056, 43r; Q—BL Add 31060, 108v; R—BL Add 31060, 177r; S—Brog I 5, 167; T—Card 1.2, 98; U—Card 1.133, 120; V—Card 2.26, 187; W—Card 2.114, 692; X—Card 3.37, 345; Y—Card 3.68, 97; Z—Card 4.156, 111; a—Card 5.44, 44v; b—Card 5.167, 14; c—CM 33, 87; d—CM 110, 17; e—CM 148, 52; f—CM 207, 4; g—CM 242, 170; h—CM 324, 119; i—CM 1491, 13; j—Esgair 1, 62; k—LlGC 162D, 28; l—LlGC 428C, 141; m—LlGC 435B, 23; n—LlGC 670D, 146; o—LlGC 722B, 24; p—LlGC 841E, 5; q—LlGC 873B, 37; r—LlGC 970E, 86; s—LlGC 1578B, 81; t—LlGC 3047C, 724; u—LlGC 3048D, 302; v—LlGC 3057D, 323; w—LlGC 3487E, 41; x—LlGC 5283B, 25; y—LlGC 6499B, 192; z—LlGC 6681B, 9; **A**—LlGC 8363D, (a); **B**—LlGC 8363D, (b); **C**—LlGC 8363D, (c); **D**—LlGC 12677B, 151; **E**—LlGC 13061B, 187v; **F**—LlGC 13071B, 202; **G**—LlGC 17114B, 81; **H**—LlGC 19661A, 5v; **I**—LlGC 21290E, 19; **J**—LlGC Mân Adnau 55B, 354; **K**—Llst 47, 271; **L**—Llst 133, 197; **M**—Llst 134, 76; **N**—Llst 167, 256; **O**—Pen 124, 31; **P**—Pen 195, 48v; **Q**—Pen 221, 4.

Ar gyfer gweddill yr *apparatus criticus*, gw. *GGM*, tt. 51-62.

8 Angau a Barn
Pwy'n gadarn ddyddfarn a ddaw
A phob dyn a phawb danaw?
Y Gŵr a wnaeth gaerau ne'
4 O fewn dydd a fu'n diodde',
Hwn sai' byth a'i henw sy bur,
Alffa Omega eglur.
Pob brenin, pob rhyw wyneb,
8 Uchel yw'n wir uwchlaw neb,
Pob swyddwr, pawb sy heddiw,
Pall i'n dydd, pwy well no Duw?
Y Fo a wnaeth y fan eitha'
12 O flaen neb Ei fawl a wna'.
Dyfnder ac uchder i gyd,
Camp a sai', cwmpas hefyd.
Duw sy gadarn dysgedig,
16 Di-feth dro'm, Duw fyth a drig.
Heb ddiwedd yw'r mawredd mau,
Heb ddiochri, heb ddechrau.
Iawn o ras i bob nasiwn
20 O fewn ei oes ofni hwn.
Mae swyddwr i maes iddaw,
Oes dros lu, astrus ei law,
A hwn a gyrch hŷn ac iau,
24 Ail i'r ing elwir angau.
Pob awenydd, pob wyneb,
Y drych noeth nid eiriach neb,
Yn feibion gwychion y gwŷr,
28 Gwragedd, merched, goreugwyr.
Ymgweiriwn, ymdrwsiwn draw,
Mae'n gelyn yma i'n gwyliaw.
Bwrw a fyn bâr o'i fynwes
32 I bob rhai o'r bwa près.
Ni rybudd y dydd y daw,
Ni yrr gennad ar giniaw.
Dug Adda, Duw a'i gwyddiad,

54

36 Yn ŵr byw a Noe o'r bad,
Dug Abram ddinam o'i ddydd,
Dug Foesen deg o'i feysydd,
A dug Ddafydd deg ddifai
40 Broffwyd a'i wŷr braff o'i dai.
Dug Iesu deg a'i weision
Oddi ar hyd y ddaear hon.
Myn hwn ar hynt, mae'n hwyrhau,
44 Duw'n annog, ein dwyn ninnau.
Ofnwn Ŵr ni fyn i neb
Dwyn enw ond yn wyneb.
A wnêl drwg heb ei ddiŵgiaw
48 Yn ddraig o dân i ddrwg daw;
Os daioni fo 'stynnir,
Ef a sai' hap i oes hir.
Duw a'n gwnaeth yn berffaith byd,
52 A Duw cyfion a'n dwg hefyd,
A Duw, wyneb daioni,
I wlad ne' eled â ni.

Ffynhonnell
Bangor (Penrhos) 1573, 240.

Darlleniadau'r testun
6 alfa wagla eglyr. 7 ryw ywneb. 9 pawb sydd heiddiw. 10 pall in doydd pwy well
na dyw. 12 fawl a na. 15 dyw sydd. 17 iwr mowredd may. 21 may swyddwr y
mays iddaw. 25 pob wenydd. 26 nid eiriach ne […]. 28 goreigwyr. 38 dyg foysen.
40 brofwyd ai wyr (wyr *wedi ei groesi allan gan yr un llaw a* win *uwchben*); braf oi
day (day *wedi ei groesi allan gan yr un llaw a* dai *uwchben*). 43 mynwn ar hynt. 44
yn dwyn inay. 45 ofnwn wr (ofnwn vn *yn amrywiad uwchben gan yr un llaw*). 46
ddwyn enw (dwyn *yn amrywiad uwchben gan yr un llaw*). 47 a nel drwg. 48 yn
ddyraig o dan ddwrwg i daw. 50 ef a say fo hab i oes hir.

Olnod
gweiril mechen ai kant.

9 **I ateb Ieuan Dyfi am gywydd Anni Goch**
 Gwae'r undyn heb gywreindeb,
 Gwae'r un wen a garo neb;
 Ni cheir gan hon ei charu
4 Yn dda, er ei bod yn ddu.
 Lliw yr un nid gwell o rod
 Y nos pan elo'n isod.
 Gwen fonheddig a ddigia,
8 Naws dydd, oni bydd was da.
 Nid felly y gwna'r ddu ddoeth:
 Ei drinio a wna drannoeth.
 O dyfod Ieuan Dyfi
12 Rhai drwg yn amlwg i ni,
 Rhai o'r gwynion fydd gwenwyn,
 A rhai da a urdda dyn.
 Merch a helaethe Eneas,
16 Ddu rudd, ac oedd dda o ras.
 Gwenddolen a ddialodd
 Ei bai am na wnaid ei bodd.
 Gwraig Ddyfnwal yn gofalu
20 A wnâi les rhwng y ddau lu.
 Marsia ffel, gwraig Guhelyn,
 A ddaeth â'r gyfraith dda ynn;
 A gwraig Werydd, ddedwydd dda,
24 Heddychodd, hyn oedd iacha',
 Rhwng dau lu, mawr allu maeth,
 Mor felys rhag marfolaeth.
 Mam Suddas, oedd ddiraswr,
28 Cywir a gwych carai'i gŵr,
 A gwraig Beiled, pei credid,
 Y gwir a ddywad i gyd.
 Elen merch Goel a welynt,
32 Gwraig Gonstans, a gafas gynt
 Y Groes lle y lladdwyd Iesu,
 A'r gras, ac nis llas mo'i llu.
 Wrth Gwlan, fu un waneg,

36 A ddoeth yr un fil ar ddeg
 O'r gweryddon i'r gradde
 Am odde a wnaeth, i Dduw Ne'.
 Gwraig Edgar, bu ddihareb,
40 A wnaeth yr hyn ni wnaeth neb:
 Cerdded yr haearn tanllyd
 Yn droednoeth, goesnoeth i gyd,
 A'r tân ni wnaeth eniwed
44 I'w chroen, mor dda oedd ei chred.
 Eleias a ddanfonasyd
 At wraig dda i gael bara a byd.
 Gwraig a aeth pan oedd gaetha'
48 Newyn ar lawer dyn da,
 O'r ddinas daeth at gasddyn
 Dig i ddywedyd i'r dyn;
 Troesai ei boen tros y byd,
52 Disymwth y dôi symyd.
 Susanna yn sôn synnwyr,
 Syn a gwael oedd sôn y gwŷr.
 Mwy no rhai o'r rhianedd,
56 Gwell no gwŷr eu gallu a'u gwedd.
 Brenhines, daeres dwyrain,
 Sy' abl fodd, Sibli fain,
 Yn gynta' 'rioed a ddoede
60 Y down oll gerbron Duw Ne';
 Hithau a farn ar yr anwir
 Am eu gwaith, arddoedyd gwir.
 Dywed Ifan, 'rwy'n d'ofyn,
64 Yn gywir hardd, ai gwir hyn?
 Ni allodd merch, gorderchwr,
 Diras ei gwaith, dreisio gŵr.
 Dig aflan, o dôi gyfle,
68 Ymdynnu a wnâi, nid am ne'.
 Gad yn wib, godinebwr,
 Galw dyn hardd gledren hŵr.
 Efô fu'n pechu bob pen,

72 Ac o'i galon pe gwelen'.
 Dywed Ifan, ar dafawd,
 Rhodiog ŵr, cyn rhydu gwawd,
 Ai da i ferch golli'i pherchen,
76 A'i phrynt a'i helynt yn hen?
 Yr un ffŵl a neidio wrth ffon
 Neu neidio wrth lw anudon,
 Aed ffeilsion ddynion yn ddig,
80 Duw a fyddo dy feddyg.

Ffynonellau
A—BL Add 14896, 25[r]; B—Card 3.37, 376; C—LlGC 566B, 83; D—Llst 124, 375; E—Pen 99, 119.

Amrywiadau
1 gowrindab A. 2 gwae rvdd merch AB, gwae'r vn ferch D; a garodd mab A. 3 gan hwnnw i charv A, gen hwn i charv D. 4 am ei bod yn ddv A. 5 er llhiw r vn A, gorlliwr vn BD. 6 pen fydd yn isod A, pen el yn isod BCD. 7 gwen fonheddigia[…] BD. 8 oni bydd nos da A. 10 drnio a wna B, i drino a wna D; i droi ai drwsio dranoeth A. 12 rhai drwg n amlwg mi B. 13 rhai or gwion A, Rhai or gwnion B-E. 14 vrdda ddyn A, vrdda i dyn B-E. 15 merch a helpiodd A, Merch a helaethe D. 16 ddv o rain ac oedd dda o ras A. 17 gwen ddole BD; gwen ddole a ddaliodd A. 18 y bai A. 20 a oedd les A. 21 A marsia A; marsie gwraig gyhelyn B, Marsia gwraig Gyhelyn D. 24 hynny oedd A. 25 mawr allu a wnaeth A, mawr oedd allv maeth CE. 26 mawr felus A. 27 oedd ddyraswr BDE. 28 kare i gwr A, y karai i gwr B-E. 29 gwaith Beilad pei y kredyd A; Beilad BCE. 30 a ddweydodd A. 31 a elwynt A. 32 a gofal gynt A. 33 y gras B; lle y llas yr Iesû A. 34 y gras A. 35 wrth gwlen BD, Wrth fwlen CE; yn yngwaneg BDE, yn y yngwaneg C; V rsulan a fv yngwanec A. 36 a ddaeth ar vn fil ar ddec A; yn vnfil ar ddeg D. 37 or gwryddon BD; ar gradde A. 39 Gwraig Edward A; fv ddihareb ABD. 40 a wnaeth y peth ni wnaeth neb A, a wnaeth hyn ni wnaeth neb B-E. 41 kerddodd A, mor droed noeth ac i doeth i'r byd A. 43 wnaeth niwed ABD. 45 Elias a anfonaswyd A, Eleiasas a ddanfonassyd BCE. 46 bara a bwyd A. 47 gwraig pan oedd gaetha BD. 48 a newyn A. 49 ir dangos doeth BD, Er dangos doeth CE. 50 dig i ddoydyd BD; doeth a doedyd gwir ir dyn A, doeth a doedyd gwir vddyn (A). 51 tores i ben troes y byd A. 52 diswmwth C. 54 Sur ac oer oedd hon a gwyr A; oes sôn y gwyr D. 55 mwy na rhai BCDE; mwyn na rhi o rianedd A. 56 gwell na ABD; gwyr i gallv BCE, gwyr ei gallu D. 57 A Brenhines y dwyrain A. 58 fv abal fodd BD; Sydd abl fyth Sibyl fain A. 59 irioed a ddoydef B, erioed a ddoedef CDE; yn gynta oll a ddoede A. 60 y dawn oll A, y doen oll CE; duw nef B-E. 61 ar y rhai enwir A. 62 am ddoedyd y gwir A. 66 dreisio i gwr CE. 67 o doe gyfle B, o dod gyflef C, o doe gyflef DE; diffaith wr odeiff i gyfle A. 68

ymdynnv a wneiff AD, ymdyny a wneis Bl nid am nef B-E. 69 Ac ni chred
godinebwr A. 70 am ddyn hardd na byddo hwr A. 71 y fo yn pechu o bob pen A.
72 pei gwelen ABD. 73 dowaid i Ifan B. 75 gall i fferchen C; Ai da ir ferch golli
ai parche A. 76 ai holl ffreind ai helynt e A. 77 ir vn ffwl a neidio a ffon A. 78
wrth law anvdon C; ne aneidio wrth vro anvdon A. 79 ael ffeilsion D. 80 a dvw
ABD; fyddo ddiddic A.

Teitl

A Cowydd yn dangos y by llhawer o wragedd neu o ferched yn fwy ei rhinwedde
na gwyr ac am gam farnu gonestrwydd merch, BD kowydd atteb Ifan dyfi am
gowydd anni goch, C kowydd i atteb Ifan dyfi am gowdd Anni Goch a chanmol
gwragedd da o waith Gweryl Mechain, E Cywydd i atteb Ieuan dyfi am gywydd
Anni Goch.

Olnod

A Gwerfyl Mechain ai kant, B Gwervyl mechain ai kant, CE Gweryl Mechain ai
kant, D Gwerfyl Mechain ai cant.

Trefn y llinellau

A 1-46, [47], 48-60, i, 61-72, ii, 73-80.
C 1-60, iii, 61-80.
E 1-60, iv, 61-80.

i: i gymryd yn gyfiownder/i dowall garbron duw ner
ii: gar bron duw heb gael gwr da
iii: I gymryd yn gyfiawnder/i dawn oll garbron duw ner
iv: I gymryd yn gyfiawnder/i ddawn oll garbron duw ner.

10 I Lywelyn ap Gutun
 Dafydd o ymyl Dyfi,
 Un glod â Nudd i'n gwlad ni,
 Llywydd â gwayw onwydd gwyn,
4 Llew o aelwyd Llywelyn,
 Tâl mewn grisal goreuserch
 Lwys hardd o fetelau serch.
 Haerwyd ym herwa o'i dir
8 Fal Gutun o foly goetir,
 A chael ffyrdd, heb ochel ffo,
 Brawd Odrig yn bwrw didro.
 Ef a ddyfawd wiw Ddafydd

59

12 Llwyd ei ben (gwylltiaw y bydd),
 Na cheir rhwng Môn a Cheri,
 Yng nghof dyn, 'y nghyfoed i,
 Ni ffown heb ddig na phenyd,
16 Ni phery bun yn ffo'r byd.
 Cywir fydd merch, crefydd maith,
 Er tramwy o'r tir ymaith,
 A'm bryd oedd, ond bwrw dyddie,
20 Ddyfod i gydfod ag e.
 Nid aeth ymaith, doeth emyn,
 Eto ni ddêl at ei ddyn.
 Am y ddwywlad, mi ddaliwn
24 Y carai Sais y cwrs hwn.
 Ar Ddafydd, wiwryw ddifai,
 Ddoeth ei ben, ydd aeth y bai,
 Gyrru gŵr, gair o'i guraw,
28 Llwytu drwg yn llatai draw.
 Gwaeth fydd ei 'wyllys, nid gwell,
 A gâi'i amarch a'i gymell.
 Ni wnâi, ni fynnai f'annerch,
32 Lywelyn ymofyn merch,
 Nac iddo'i hun, bun a ball,
 Na'i beri i neb arall.
 Gynt yr oedd heb ganto'r un
36 Ac eto fal y Gutun,
 Caru, ceisio crocyswr,
 Defaid a gyriaid y gŵr,
 Caru gwlân cyn cweiriaw gwledd
40 A chlydwr i'w foch lwydwedd,
 A'r ŷd a wnâi iddo redeg
 Drwy'r ddôr i'r Un Dre' ar Ddeg.
 Ŷd o Swydd, ni edis un,
44 Ymhwythig oedd amheuthun.
 Swydd yn nes sydd yn eisiau
 A fynnai hwn i'w fwynhau:
 Cynnar, lle gwelo cannyn,

48 Y try Duw naturiau dyn.
 Duwmawrth yn gwisgo damasg,
 A choler wen uwchlaw'r wasg;
 Trannoeth, meddai blant Ronwen,
52 Ŷd ar ei war o'r Dre-wen.
 Drud fydd wrth ei drawiad fo
 Drwy'r byd heb droi ar beidio,
 A'i fryd oedd, afraid iddaw,
56 Fyned yr ŵyl i Fôn draw.
 A doeth draw, nid aeth drwodd,
 Er yn rhaib, er arian rhodd.
 Da oedd gael dyddiau gwylion
60 Gwin a medd ac wyna ym Môn;
 Wyna, defeita eto,
 Gwynedd fraisg, gyfannedd fro.
 Alecsander a'i werin
64 Aeth ar draws i weithio'r drin,
 I ymwybod rhag bod bâr
 Mawr duedd môr a daear:
 Caru fal y cwncwerwr
68 Cerdded â gyried y gŵr.
 O câi Wynedd Uwch Conwy
 Ni ddwedai na mynnai mwy.
 Minnau, ar ôl ymannerch,
72 Er ys mis a rois 'y merch.
 Nis gwn, lle'r henwais gannyn,
 P'le ydd a' rhag pla o ddyn.
 Ni does dre' er distrywio
76 Neu wlad fawr na weled fo.
 Peidied, gwerthed y gorthir,
 Gwastated ynn gwest y tir,
 Oni rydd ym yn frau dda
80 Fwtieth am ei ddefeita.

Ffynonellau
A—Bangor 14677, 129; B—Brog I 6, 237; C—CM 12, 373; D—LlGC 670D,

1; E—LlGC 8363D; F—LlGC 12677B, 1; G—LlGC Mân Adnau 1206B, 188; H—Pen 99, 103.

Amrywiadau
1 emyl B. 2 nudd yn gwlad ni BG, Nydd yn gwlad ni E. 3 llowudd a gwawr newudd gwyn BEG. 4 a llew aelwyd BEG. 5 Mal mewn grisial DF. 6 Tlws hardd ACDF, glwys hardd BEG. 8 fal kytt BEG, fal Gvtto H; goetir BGH, cytir E. 9 i ochel ffo ACDF. 10 y brewd o drig B, Y brawd drig E, y brawd Odrig G. 11 ef a ddyfod BEG, Ef a ddyfod ddyfawd H. 12 gwylldio i budd B, gwylltio y bydd EG, gwlltiaw y bydd H. 14 ynghyfod i BCEGH. 15 ddig a phenyd ACDF. 16 Ni pheru dyn F. 19 bwrw dyddief BGH, bwrw dydd lef E. 20 ag ef BEGH. 22 etto a ddel ACDFH. 23 Am ei ddwywlad EG; mi a ddaliwn H. 24 y carais sais G. 26 ddoeth ai ben G; i ddaeth BEG. 28 Llwyd-du drwg ACDF. 29 ond gwaeth BEG; i llus nid gwell B, ei wllys nid gwell DF, y llys nid gwell EG. 30 a gae BEGH; di gymell C, oi gymell G. 32 ymofyn a merch BEG. 33 nag iddo hun B. 34 nag i beri neb arall BEG. 36 ag atto B; fab i gyttun B, fab y Guttun EG. 37 karw keisio kreckysswr BEG. 38 Defaid ag yrfiaid AC, defaid i gyraid BEG, Defaid ag yraid F, Defaid ag ynaid D. 39 Carur gwlad F; kyn kweirio gwledd BG, cyn cwlirio gwledd E. 40 foch lwydedd H. 41 a wna yddo BEG. 43 nyd oes wydd, nid dewis vn BEG; ni edis neb un (*gyda* neb *wedi ei groesi allan gan yr un llaw*) A. 44 oedd ymhevthvn ACEGH. 45 swyddi nes B, Swydd y nes G. 46 a fyn hwn BEG; yw i fwynhau B. 48 Try enw da naturiau ACDF, Y tru Duw natturau E, y try enw da natvriav H. 49 diw mawrth ACDFH. 50 o choler B. 51 dranoeth, medd plant i ronwen BEG. 55 afrad iddaw EG. 57 o daeth draw BEG. 58 wr vn rhaib ACDFH. 60 ag wyna Môn ACDF, ac wyn yn mon (A), a gwin yn Mon (A), a gwyna i mon B, a gwyna Môn EG. 61 defeitia eto DFH. 62 fraisg gu annedd fro ACDF, fraisg i cyfannedd fro BEG. 64 i weithior drin BEG. 65 Im aelod rhag BEG. 67 Caru mal y concwerwr DF. 68 kerddaid i gyraid y gwr BEG. 69 pe kai wynedd BEGH. 70 ni ddywedai BEGH. 72 a roes ym erch AD, a roes ym serch (A)F, a roes ymerch CG, a roes ym merch E. 73 lle'i henwais gannyn A, lle henwais hanyn BEG. 74 Ple ydd af ACDF; rhag i pla o ddyn BEG. 75 heb ddistrywio BEGH. 76 Na wlad fawr EG, ne wlad fawr BH; na welid fo F, ni weled fo H. 77 y gwrthir F. 78 gwastathaed yn i gwest B, Gwastated ir gwest DF, gwastadaeth yn ei gwest EG, gwstated yn y gwest H; y tri tir (*gyda* tri *wedi ei groesi allan gan yr un llaw*) A, yd tir BEG, y tri C. 80 ddefeitia ABCEGH.

Trefn y llinellau
ACDF 1-18, [19-20], 21-80.

Teitl
A Cy: atteb y Cy: tu Dalen 9 or Llyfr hwn-ymha un y mae y Brydyddes yn dyfalu Llewelyn ap Guttun yr hwn a yrrodd D: Ll: yn Llattai atti ac yn rhoddi clod i Daf: Ll ap Lly: ap Gr: Daf: Llwyd ap Llywelyn ap Gruff:o Fathafarn y Prydydd, C Cywydd i Lywelyn ap Guttyn, Glerwr. G. Mech. + Dafydd Llwyd ap Llywelyn ap

Gr. O Fathafarn Swydd Drefaldwyn, D I Lywelyn ap guttyn Glerwr Gwerfil
Mechain + Dafydd Llwyd ap Llywelyn ap Gruffydd o Fathafarn Drefaldwyn, F I
Llywelyn ap Guttyn Glerwr, O lyfr W.J. Llangollen (Gan Gwerfil Mechain), GE
Dychan i un Llywelyn ap Gyttyn am ei gam latteiaeth, H i Lywelyn ap Gvttvn.

Olnod
A Gwerfyl Mechain ~~neu Fychan ai cant o Gaer Gi Meirion 1560~~, BC Gwerfyl
mechain ai kant, DF Gwerfil Mechain ai Cant, GE Gwerfil Mechain, H Gwevryl
Mechain ai kant.

11 **Cywydd y gont**
 Pob rhyw brydydd, dydd dioed,
 Mul rwysg wladaidd rwysg erioed,
 Noethi moliant, nis gwarantwyf,
4 Anfeidrol reiol, yr wyf
 Am gerdd merched y gwledydd
 A wnaethant heb ffyniant ffydd
 Yn anghwbl iawn, ddawn ddiwad,
8 Ar hyd y dydd, rho Duw Dad.
 Moli gwallt, cwnsallt ceinserch,
 A phob cyfryw fyw o ferch,
 Ac obry moli heb wg
12 Yr aeliau uwch yr olwg.
 Moli hefyd, hyfryd tew,
 Foelder dwyfron feddaldew,
 A moli gwen, len loywlun,
16 Dylai barch, a dwylaw bun.
 Yno, o brif ddewiniaeth,
 Cyn y nos canu a wnaeth,
 Duw yn ei rodd a'i oddef,
20 Diffrwyth wawd o'i dafawd ef.
 Gado'r canol heb foliant
 A'r plas lle'r enillir plant,
 A'r cedor clyd, hyder claer,
24 Tynerdeg, cylch twn eurdaer,
 Lle carwn i, cywrain iach,

63

Y cedor dan y cadach.
Corff wyd diball ei allu,
28 Cwrt difreg o'r bloneg blu.
Llyma 'nghred, gwlad y cedawr,
Cylch gweflau ymylau mawr,
Cont ddwbl yw, syw seingoch,
32 Dabl y gerdd â'i dwbl o goch,
Ac nid arbed, freuged frig,
Y gloywsaint wŷr eglwysig
Mewn cyfle iawn, ddawn ddifreg,
36 Myn Beuno, ei deimlo'n deg.
Am hyn o chwaen, gaen gerydd,
Y prydyddion sythion sydd,
Gadewch yn hael, gafael ged,
40 Gerddau cedor i gerdded.
Sawden awdl, sidan ydiw,
Sêm fach len ar gont wen wiw,
Lleiniau mewn man ymannerch,
44 Y llwyn sur, llawn yw o serch,
Fforest falch iawn, ddawn ddifreg,
Ffris ffraill, ffwrwr dwygaill deg.
Pant yw hwy no llwy yn llaw,
48 Clawdd i ddal cal ddwy ddwylaw.
Trwsglwyn merch, drud annerch dro,
Berth addwyn, Duw'n borth iddo.

Ffynonellau
A—Bangor 6, 475; B—BL Add 14870, 316v; C—Card 5.10i, 90; D—Card
5.11, 334; E—CM 244, 99v; F—CM 317, 255; G—LlGC 3047C, 140; H—
LlGC 7191B, 115; I—LlGC 12873D, 29v; J—LlGC Mân Adnau 1206B, 145;
K—Llst 14, 221; L—Llst 35, 195; M—Llst 133, 1119.

Amrywiadau
2 Brwysg wladaidd J; wladaidd wysg erioed ABDKM, gwladaidd i rhoed CEGI,
wladaidd rhwysg ydoedd H. 3 Nithio moliant CEI. 4 ei rwyf KM. 7 ddawn
ddiddad ABDFGHJ-M. 8 Rhyd y Dydd rho ABD, rhyd y dydd i rho FHJL, rhyd
y dydd a rho G, Rhyd y dydd y rho KM. 9 kwnsallt keinserch CEG, cownsallt

ceinserch H, cwnswllt keinserch I, cownswallt ceinserch J. 10 a ffob cyfryw sy
vyw ABDFHL, a phob cyfriw fan aferch I. 11 O bai a moli heb wg H, Ag o ben
moli heb ŵg J. 12 uwch nar olwg CI, ywch law'r olwg J. 13 tyfryd tew ABDMFL,
dyfryd tŵf J. 14 foelder y ddwyfron BDFKLM, fal deifr ddwyfron CEG, fel difir
ddwyfron I; dwyfron fyddalwyf J. 15 [a] moli ABDFHKLM, A breichiau gwen J;
lenn liwlvn ABDFKLM, benn loewlûn CI. 16 a dwylo bun A-EGIKM. 17 Yno
oi brif J; yno brin y ddewiniaeth H; brif ddiweniaeth CEI. 19 Duw yn arodd H;
Duw yn ei radd âi addef AD, duw er ei râdd ai addef J; a'i Addef B. 20 diffrwyth
dawd ABDFGKLM; iw dafawd ef CEI, yw i dafawd êf H, fo dafawd êf J. 21
gadv'r canol ABDJL, Cadore canol C, ladu'r canmol F, Gady'r cenol KM. 22 llei
ynillir ŷ plant CI, llei ynillir plant E, lle ir ynillir plant GH, lle 'nillir y plant K.
23 hvder claer FL, rhagor claer J. 24 tynerdav kylch ABDGKLM, tymerdav kylch
F, Tynerdew cylch J; twn eirdaer G, tin eirdaer H, twyn y taer J. 25 llei karwn i A-
FHIKLM; Llei carwn lliw cowrain iach J. 26 tann y kadach CEGI. 28 kwrt
diffrek FL; cowrt di reg ar bloneg blv H. 29 llyma nychied CI, llyma anghrêd;
gwlad kedawr E, llyma ynghyred G, têg yw cedawr J. 31 knot ddwbl CEG; Cont
yw fyw Feingoch ABDFM, Cont yw yn fyw yn feingoch H, Cont yno wrth din
fin ffloch J, Cont ydyw i'w fyw feingoch K, kont yw syw seingoch L. 32 dabl o
gerdd J; dwbl [o] Coch AB, dwbl [o] gôch D, dwblu ô goch I. 33 freudeg frig
CEGI, freisged frig J. 34 a glowssant wyr ABDFGKLM, a gais o wyr H, y
glowseint wyr I, A glowsant gwyr J. 36 my Beuno deimlo i bloneg CI, myn
Beuno oi deimlo'n dêg J. 37 Am hyn och maen gaen gynydd H, Am hyn o gaen
chwaen chwerydd J; gaen gerfydd AD, caen gerydd CI. 38 y prydyddion ffyddion
ffydd H, Y prydyddion sychion sydd J. 39 Gadewch heb ffarl er cael cêd J; hael
cael ked ADFLM, hael gael ced B, hael er cael cêd H, hael in gael ged K. 40
gerddor cedor H, Cerddeu Cedor K; Gerddau i gedor gerdded J. 41 Sawden awdl
AD, Cadwen owdl CI; sida y yiw I. 42 sem faech lenn ABL, sem fach lem CI,
sem falch lem F, seim falchlen H, Sem faech lem KM; Assen falch wen ar gont
wen wiw J. 43 lluniau mewn CEI, lliniav mewn G, lliniaw mewn H; man im
hannerch CI, man yw hannerch H. 44 y llwyn sydd yn llawn CI, y llwyn y su'n
llawn G. 45 iawn ddifr iawn ddifreg CEI, iawn ddawn ddifr iawn ddifreg G. 46
fris eraill ffwr CEI, ffris eraill ffwrwr G. 47 kont yw hwy ABDFHKLM; pan iw
hwy na llwy na llaw I, Cont hwy na llwy ag na llaw J; na llwy na llaw
ABDFGKLM, na llwy yn llaw CE, na llwy nag a llaw H. 48 cal dwy ddwylaw K.
49 Trwysglwyn merch ABD-GIKLM, Traws llwyn merch H; Breiglwyn berth
drŷd anferth dro J. 50 berth addfwyn GI; duw borth iddo.

Trefn y llinellau
A-IKLM 1-50
J 1-4, 7, 8, 5, 6, 9-26, [27-8], 29-30, 47, 48, 31-42, [43-6], 49-50.

Teitl
ABD Cywydd y Kedor, CI Cowydd i Gont, EFLK y gont, G Kowydd y gont o
waith gweryl mechain, HKM Cywydd y Gont, J Cywydd Ir Gont.

Olnod

B D. ap Gwilym, CI Gwerfil Mechain, D Terfyn, E Gweril Mechain ai kant, F
Gweyrûl mechain ai kant, G gweirryl mechain ai kant, H Gwyrfil ap Howel
fychan ai Cant, J Gweifyl Fechain, K Dafydd ap Gwilym a'i cant, I gweyrŷl
mechain ai kant, M DG a'i cant.

12	**I wragedd eiddigus**
	Bath ryw fodd, beth rhyfedda',
	I ddyn, ni ennill fawr dda,
	Rhyfedda' dim, rhyw fodd dig,
4	Annawn wŷd yn enwedig,
	Bod gwragedd, rhyw agwedd rhus,
	Rhwydd wg, yn rhy eiddigus?
	Pa ryw natur, lafur lun,
8	Pur addysg, a'i pair uddun?
	Meddai i mi Wenllïan,
	Bu anllad gynt benllwyd gân,
	Nid cariad, anllad curiaw,
12	Yr awr a dry ar aur draw.
	Cariad gwragedd bonheddig
	Ar galiau da, argoel dig.
	Pe'm credid, edlid adlais,
16	Pob serchog caliog a'm cais,
	Ni rydd un wraig rinweddawl,
	Fursen, ei phiden a'i phawl.
	O dilid gont ar dalwrn,
20	Nid âi un fodfedd o'i dwrn:
	Nac yn rhad nis caniadai,
	Nac yn serth er gwerth a gâi.
	Yn ordain anniweirdeb
24	Ni wnâi'i ymwared â neb.
	Tost yw na bydd, celfydd cain,
	Rhyw gwilydd ar y rhiain
	Bod yn fwy y biden fawr
28	Na'i dynion yn oed unawr,

Ac wyth o'i thylwyth a'i thad,
A'i thrysor hardd a'i thrwsiad,
A'i mam, nid wyf yn amau,
32 A'i brodyr, glod eglur glau,
A'i chefndyr, ffyrf frodyr ffydd,
A'i cheraint a'i chwiorydd:
Byd caled yw bod celyn
36 Yn llwyr yn dwyn synnwyr dyn.
Peth anniddan fydd anair,
Pwnc o genfigen a'i pair.
Y mae i'm gwlad ryw adwyth
40 Ac eiddigedd, lawnedd lwyth,
Ym mhob marchnad, trefniad drwg,
Tros ei chal, trais a chilwg.
Er rhoi o wartheg y rhên
44 Drichwech a'r aradr ychen,
A rhoi er maint fai y rhaid,
Rhull ddyfyn, yr holl ddefaid,
Gwell fydd gan riain feinir,
48 Meddai rai, roi'r tai a'r tir,
A chynt ddull, rhoi *ei* chont dda
Ochelyd, na rhoi'*i* chala,
Rhoi'*i* phadell o'i chell a'i chost
52 A'i thrybedd na'i noeth rybost,
Gwaisg ei ffull, rhoi gwisg ei phen
A'i bydoedd na rhoi'r biden.
Ni chenais 'y nychanon,
56 Gwir Dduw hynt, ddim o'r gerdd hon,
I neb o ffurfeidd-deb y ffydd
A fyn gala fwy no'i gilydd.

Ffynhonnell
LlGC 3050D, 360.

Darlleniadau'r testun
4 a nawn wyd. 14 ar galie daf. 21 nis kynhiadai. 24 ni nai. 38 gefigen. 40 ag

eddigedd. 46 rrvll dyfn. 49 roi chont dda. 50 na roi chala. 51 rroi ffadell. 52 ai thrybeth nai noth rvbosd. 54 na rhoi i biden. 55 ni chenes ynvch anon.

Teitl
Cowydd i wragedd eiddigvs.

Olnod
Gwevrfvl achowel fychan ai kant.

13 Gwerful Mechain yn holi Dafydd Llwyd

Gwerful Mechain
Pa hyd o benyd beunydd – yn gwylio
 Yn gweled byd dilwydd,
 A pha amser, ddiofer Ddafydd,
4 Y daw y byd ai na bydd?

Dafydd Llwyd
Pan fo yr ych mawr uchod – anturiwr
 Yn tirio'n rhith Ffrancod,
 Yn ddewr ei arfau, yn dda'i arfod,
8 Yn wâr gynt, yn ŵr y god.

Rhwng y naw a'r deunaw y dôn' – pob gofal
 A gofid gan ladron,
 A dinistr a wna dynion,
12 Rhai sydd yn yr ynys hon.

Neidr fain a'r glain i Golunwy – y rhed
 Ac i'r rhyd ar Gonwy,
 Neidr a fernir 'rhyd 'Fyrnwy,
16 Nodi'r glain gynt glan Gwy.

Yna y gwŷl Gwerful y gorfod – ar y bryniau,
 A'r brenin mewn trallod
 Ar y mynydd 'Nghyminod,
20 A min cledd *yn* mynnu clod.

Ffynonellau
A—BL Add 14974, 82ʳ; B—LlGC 7191B, 169; C—LlGC 13691C, i; D—Llst 167, 34; E—Llst 173, 178.

Amrywiadau
1 beunydd y gwiliwn AD. 2 byd dyliwddydd E. 3 a ffar amser diofer Dafydd B, […]ffar amser diofer dafydd E. 4 i daw yr bŷd B, []daw yr byd E; ai ni bydd AE. 5 Pen weler yr ŷch AD; antir i ni E. 6 yn taro A, Yn twrio'n C; ymhlaid Ffrancod A, ymlith ffrangcod D. 7 yn ddewr arfau B; yn ddewr i Arfeu'n dda i arfod A, Yn dewr arfog yn di orfod C, yn ddewr arf yn ddiarfod E. 8 yn war mar gynt yn ŵr y gôd B, […]yn wr y gôd (*dechrau'r ll. hon yn eisiau*); wr o goyd E. 9 ar davnaw E. 11 […]ewys dir a na dynion E. 12 a rhai sydd B. 14 ag ir hŷd ar gonwy B. 15 ar hŷd fynnwy B. 16 gynt glan hwy C. 17 yna y gwel A(D); […]wyl gwerul i gorfod a bryn i orth E. 18 y Brenin A. 19 […]nydd yn kychwyn y nod E. 20 […]ledd y myn i glod E.

Trefn y llinellau
AD 1-8, [9-16], 17-20.
BC 1-16, [17-20].
E 1-12, [13-16], 17-20.

Teitl
A Gwerfyl yn gofyn, BC Gwerfyl mechain n gofyn i ddafydd Lloyd, D Gwerfyl Mechain yn gofyn, E gwerfil yn gofyn i ddafydd llwyd.

Priodoliad
A Dafydd Lwyd yn atteb, C D. Llwyd, D Davidd llwyd yn i hateb, E […]llwyd ap ll ai kant.

14 **Ymddiddan rhwng Gwerful Mechain a Dafydd Llwyd**
 Dafydd Llwyd
 Dywaid ym, meinir, meinion – yw d'aeliau,
 Mae d'olwg yn dirion,
 Oes un llestr gan estron,
4 A gwain hir y gannai hon?

 Gwerful Mechain
 Bras yw dy gastr, bras gadarn – dyfiad
 Fal tafod cloch Badarn;
 Brusner cont, bras yn y carn,
8 Brasach no membr isarn.

Hwde bydew blew, hyd baud blin, – Ddafydd,
 I ddofi dy bidin;
 Hwde gadair i'th eirin,
12 Hwde o doi hyd y din.

Haf atad, gariad geirwir, – y macwy,
 Dirmycer ni welir.
 Dof yn d'ôl oni'm delir,
16 Gwas dewr hael â'r gastr hir.

Gorau, naw gorau, nog arian – gwynion
 Gynio bun ireiddlan
 A gorau'n fyw gyrru'n fuan
20 O'r taro, cyn twitsio'r tân.

Ffynhonnell
LlGC 1553A, 473.

Darlleniadau'r testun
8 brasach na. 17 nag arian; gwnio.

Teitl
Davydd llwyd ap llen ap gr: a gwervl mechen a gane fal hyn.

Olnod
gwerfvl mechen a dd llwyd ap llen ap grvff.

15 **Gwerful Mechain yn gofyn i Dafydd Llwyd**
Ateb i'm hwyneb o'm hiaith – fanwl
 Am a fynwy'n ddilediaith,
 Pa bryd y cair, er Mair mawr iaith,
4 Drwy Rufain yr un afiaith?

Pan ddêl aer yn daer o'r dyn – o Ladin
 I ledio pob dyffryn,
 Deliwch pan lygrer Dulyn
8 Fe ddaw tro i hon trwy hyn.

*P*an aner lloer, poen anian – osodiad,
 Ar Sadwrn Pasg Bychan,
 Yr ail Iau yn ôl Iyfan,
12 Yn y tir ynynnir tân.

Cyn y dêl rhyfel daw rhyfeddod – ar y môr,
 Mawr yr gwyrthiau'r Drindod,
 A'r prif ar naw'n profi'r nod,
16 Gwae ynys y gwiddanod.

Ffynonellau
LlGC 7191B, 169; Llst 167, 34; Llst 173, 177.

Amrywiadau
1 [fanwl] BC. 2 am a ofynwif B, am synwyr C; yn ddiledniaith A. 3 pa brŷd i keir A; pa brid er mair ei […]hiaith B, pa bryd y keir er mair i iaith C. 4 drwy Rûfen yr vn araith A, yn Rhufen or vn afiaith. 5 pan ddel Aer y[…]daer yn adern o Ladin B, pen ddel gair yn dair or ddwyr[…] C. 7 losger Dulun (B). 8 Efe ddaw tro ei handlo hyn (B).

Trefn y llinellau
A 1-4, [5-16].
B 1-5. [6], 7-8, [9-16].

Teitl
A Gwerfyl etto yn gofyn i Ddafydd Lloyd, C gwerfil mechain yn gofyn i ddafydd ll[].

16 **Dafydd Llwyd yn ateb Gwerful Mechain**
 Gwerful Mechain
 Cei bydew blew cyd boed blin – ei addo
 Lle gwedde dy bidin;
 Ti a gei gadair i'th eirin,
4 A hwde o doi hyd y din.

 Dafydd Llwyd
 Cal felen rethren i ruthro – tewgont,
 A dwygaill amrosgo,

Fel dyna drecs o dôn' ar dro
8 A wnâi'r agen yn ogo'.

Ffynhonnell
Mos 131, 109.

Teitl
Dav Englyn serch diflas a fv rrwng Gwerfyl mechain a Dafydd llwyd ap llewelyn ap Gruffydd ar llaill oll sy n dyfod ar ei hol nv wnn pwy av kant.

17 **I'w gŵr am ei churo**
Dager drwy goler dy galon – ar osgo
 I asgwrn dy ddwyfron;
 Dy lin a dyr, dy law'n don,
4 A'th gleddau i'th goluddion.

Ffynonellau
A—BL Add 14990, 18v; B—LlGC 3039B, 404; C—LlGC 3039B, 406; D—Llst 119, 138; E—Llst 145, 90; F—Pen 94, iii

Amrywiadau
1 Dy ddager BC; dy galon osgo AD. 3 ath lin a dyr ath law yn don B, a thrwy dy fraych ag at dy fron C. 4 ath gleddef i golvddion B, ag eilwaith trwy dy galon C, dy gledheu yth goludhion EF.

Olnod
AEF Gwerrvul Mechain yw gwr am ei churo, B Gwerfyl Mechain yw gwr ai kant, C Gwerfyl mechain C, D Englyn a wnaeth gweryl mechain iw gwr am i churo.

18 **Gwlychu pais**
Fy mhais a wlychais yn wlych – a'm crys
 A'm cwrsi sidangrych;
 Odid Gŵyl Ddeinioel foelfrych
4 Na hin Sain Silin yn sych.

Ffynonellau
A—BL Add 14964, 13r; B—BL Add 14965, 4v; C—BL Add 14990, 66v; D—

LlGC 643B, 76ᵛ; E¹—LlGC 3039B, 801; E²—LlGC 3039B, 849; F—LlGC 13118B, 17; G—LlGC 13155A, 295.

Amrywiadau
1 Ymhais a wlychais ABCE²FG; am kwrssy D, vy nghrys E². 2 am cowrsi ABCF, am korsed D, vy nghwrsi E¹; sidanwych D(E²). 3 odid wyl E²; Ddenioel A, ddeniel B, Ddeiniel C, ddeineol D; foelgrych D. 4 a gwyl Sain Silin ABCF, na/a hin Sain Silin D, na gwyl Sain Silin E¹E², A hin gwyl Silin A.

Teitl
AB Coel an hinedd ar y ddaû ddigwyl isod nev am vn or dyddie hynny, E¹ Gwervvl mechain a wlychodd yn dyfod adref or gwyl mabsant ar wyl sain Silin, E²G y verch a wlychodd yn dyfod or gwyl mapsant ar wyl Sain Silin, F Coel am yr hîn sef coel anhinedd ar y dau ddigwyl isod, neu am un o'r dyddiau hynny, G Anhinedd, foul weather, Llyma Englyn coel anhinedd ar y ddau ddigwyl isod ar un o'r dyddiau hynny.

Olnod
ABC Gwerfyl mechain, E¹E²F Gwervvl mechain ai kant.

19 **Llanc ym min y llwyn**
 Rhown fil o ferched, rhown fwyn – lances*i*,
 Lle ceisiais i orllwyn,
 Rhown gŵyn mawr, rhown gan morwyn
4 Am un llanc ym min y llwyn.

Ffynhonnell
LlGC 1553A, 694.

Olnod
gwerfvl mechen.

20 **I'w morwyn wrth gachu**
 Crwciodd lle dihangodd ei dŵr – 'n grychiast
 O grochan ei llawdwr;
 Ei deudwll oedd yn dadwr',
4 Baw a ddaeth, a bwa o ddŵr.

Ffynonellau
A—CM 149, 56; B^1—Pen 198, 7; B^2—Pen 198, 7.

Amrywiadau
1 Crwgeiodd B^2; Cryciodd diengodd ei dwr Yn grychiast A; ['n] B^1B2. 2 O grochan y llawdwr A. 3 Ei deudwr B^2.

Teitl
A Englyn a gant Gwerfil Mechain i'w morwyn wrth ei gweled yn cwrcydu i rydhau ei chorff, B^1 Englyn o waith gwerfil Van Iw morwyn oedd yn Rhyddhau I corph.

Olnod
A G.M.

ALIS
ferch Gruffudd ab Ieuan ap Llywelyn Fychan
(g. *c.*1500)

21 **?Tair ewig o sir Ddinbych i'w tri chariad**

Tri gwalch, tri alarch, tri eryr, – tri llew,
 Tri llawen fo'u gwelir;
 Tri sydd o geirw o'u sir,
4 Glain noda ar eu gwladwyr.

Lân hawddamawr mawr i'm iaith – a roddwn,
 Ireiddwyn gydymaith;
 A chan hawddfyd, mebyd maith
8 I'r câr gwyn cywir ganwaith.

Gwae fi, gyfion weddi, gan na wyddoch – chwi beth
 Am y penyd a roesoch;
 Dilawen 'wy'n dilyn och
12 A di-ystôr, ond a ystyrioch.

Byd digllon i'm bron heb wres, – dy belled,
 Fo bwyllodd fy mynwes;
 Byd rhyflin bod rhyw afles,
16 Byd da'n wir, ped fait yn nes.

Cysgu mewn deudy, nid iach – i'r galon,
 Fo'm gwelir i yn bruddach.
 Beth wna', y cyfaill, bellach?
20 Ai marw, ai byw yr enaid bach?

Fy nydd, fy newydd, fy nos, – fy meddwl,
 Fy madde, rwyt agos;

24
A minne sydd wâr yn d'aros,
Ac os ei yn elyn im, dos.

Para gwmpnïeth o hireth na thorre – y galon
A fai'n gweled gwag lwybre?
A phwy ni bai ddig na thrige
28
Yn un wlad ei gariad ag e'?

Pob mwynder ofer afiaith, – pob meddwl,
Pob moddol gydymaith;
A phob peth yn wir ond hiraeth,
32
Yn gynnar iawn, oddi genny' yr aeth.

Mae afon, a bron, a brig – y coedydd
Yn cadw tair ewig;
A heddiw ni ŵyr bonheddig
36
Na'u cael, na phrofi mo'u cig.

Y bore byddan' hwy barod – eu helynt
Am hela'r ewigod;
Nid un a fynnen ni fod,
40
Tair ohonyn' sydd hynod.

Canfod ewigod yn wir – a wnaethon'
Yn eitha' yr heldir;
Duw a'u catwo mewn coetir
44
Rhag henyddion taerion o'r tir.

Nid â chŵn y mae i chwi – eu hela,
Nid hwylus mo rheiny.
Gore it cyngor bwyntmannu
48
Mewn coed, heb ollwng un ci!

Ffynhonnell
Mos 131, 8.

Darlleniadau'r testun
16 ta/n/wir bed vant. 19 beth a wna i y kyfaill bellach. 24 ym. 30 moddoll. 42 eitha heieldir. 48 illwng.

Teitl
llyma ddwsing o Englynion a wnaeth tair merch iw tri kariadev.

Olnod
Tair ewig o Sir Ddinbech ai kant.

22 Y gŵr delfrydol
'Englynion merch ifanc pan ofynnodd ei thad iddi pa sawl ŵr a fynne hi gael':

Hardd, medrus, campus, pes caid, – a dewr
 I daro o bai raid;
 Mab o oedran cadarnblaid
4 A gŵr o gorff gorau a gaid.

Fy nhad a ddywede ym hyn – mai gorau
 Ym garu dyn gwrthun,
 A'r galon sydd yn gofyn
8 Gwas glân hardd, ysgafn ei hun.

Ffynonellau
A—CM 25, 3; B—CM 25, 103; C—J 88, 44; Ch—LlGC 11993A, 14; D—Llst 49, 132.

Amrywiadau
1 Gŵr medrus . . . gŵr dewr C. 2 wrth anghenraid Ch. 3 gŵr o oedran Ch. 4 y gŵr o gorff B.

Teitl
A […] ifanc pan ofy[…] wr a fynne […], B Englynion merch ifanc pan ofynnodd i thad iddi pa sawl wr a fynne hi gael, C Her father demanding what manner of man shee whould have to her husband. Shee said, Ch Gwr a ddaeth at Alis ych Ruffydd i geisio ganddi scrifennu iddo Lythŷr; ac wedi iddi hi ei Endeitio fo'n drabelydr. Efe addawodd geisio iddi wr, ond cael o hono fo wybod pa fath un ai bodlonai hi. Hithe a ysbysodd iddo fel hyn, D Englynion o waith Allis ach Ryffydd ap Iefan […] pan ofynodd ei thad pa fath wr a fyne hi.

Olnod
A Alis Gruff: ap Ievan, B Alis vch Gruffydd ap Ifan ai cant, C A civill man well qualified, stovt in place, wn. Neede require/ A youth in age, yet strong beside, a man In bodye I desire.

23 **Englyn i'w darpar ŵr**
'Pan oedd yn stad morwyn wedi taro wrth ei gŵr priod ac heb lyfasu siarad ag ef':

Llances o lodes ŵyl wy' – anfoddawg,
 Ni feiddia-i fawr dramwy,
 Mae'n rhyw fan glipan di-glwy':
4 Rhwng dwylo hwnnw delwy'.

Digllon yw 'nhad mewn deglle – a chwerw,
 Ni âd chware'n unlle;
 Cochi a gostwng cuchie
8 A'm lladd o syflwn o'm lle.

Ffynonellau
A—CM 25, 3; B—CM 25, 104; C—Llst 49, 132.

Amrywiadau
8 sylfwn AB; sylfwrn C.

Teitl
A yn tâd morwyn wedi taro wrth i gwr priod heb lyfasv siarad ag ef, B Yr vn yn stad morwyn wedi taro wrth i gwr priod heb lyfasv siarad ag ef, C pan oedd hi yn stad morwyn wedi taro wrth ei gŵr priod ag heb lyfasu siarad ag ef.

Olnod
A Alis Gr: ap Ievan, B Alis vch Gruff: ap Ifan.

24 Englynion i'w thad

'I'w thad yn ŵr gweddw ac yntau yn amcanu priodi
merch ifanc pan ofynnodd iddi, "Beth a ddowedi am
hon yr wy' yn amcanu ei phriodi?"':

Alis
Llances o herlodes lwydwen – feinael
 A fynne gael amgen;
 Hi a rodded yn ireiddwen,
4 Chwithe, 'nhad, aethoch yn hen!

Yn gleiriach bellach heb allu – (Duw'n borth!)
 Ond o'r barth i'r gwely;
 Gwannwr a'i ben yn gwynnu,
8 Ni thale ddim i'th ael ddu.

Ateb Gruffudd ab Ieuan
Rhai haerai o hiroed – o'r blaen
 Fyned draen i'm troed.
 Dilys yw 'nghorff llei delwy';
12 Dygwyl y ffair, digloff wy'.

Ffynonellau
A—CM 25, 4; B—CM 25, 104; C—J138, 165/92a; Ch—Llst 49, 312; D—
LlGC 1573C, 430; Dd—Mos 131, 603.

Amrywiadau
1 lodes lwydwen ABCh. 4 yn hâd CDDd. 12 diegwyl B.

Trefn y llinellau
A: 1-8, [9-12]
BCh: 1-12
CDDd: 1-4, [5-12].

Teitl
A Iw thâd oedd wr gweddv ag yn ymcanv priodi llances ifanc pan ofynnodd iddi,
beth a ddowedi am honn ir wy yn amcanv i ffriodi, B Yw thad yn wr gweddw ag
yn amcanv priodi merch ifanc pan ofynnodd iw ferch beth a ddoede am honnv, C
Alis verch Grvffydd ap Iavan ap llewelyn vychan ai kanodd yw thâd pan beriodes

ef Alis verch John Owen o Lansanffraid yr honn oedd lankes iefank ag yntev yn hen wr /y/ pryd honno pan beriodes ef /y/ llankes, Ch pan ofynne ei thâd yn wr gweddw beth a ddoede hi am iddo amcanu priodi llances o lodes, D Alis ferch Gryffydd ab Iefan ab llywelyn Fychan a ganodd yw thad pan beriodes ef Alis vch Sion Owen o Lansanffraid, yr hon oedd Lances ieuanc, ag ynteu yn hen wr.

Olnod

B Alis vch Gruff: ap Ifan, C Alis vch Gruffydd a:k:, D Alis vch gryff: ai cant, Dd Alis verch Grvffydd ap Ievan ap llewleyn vychan av kanodd iw thad pan beiriodes verch yr honn oedd lankes iefank ag yntev yn hên wr y pryd hwnnw pan beiriodes ef y llankes.

25 **Cwyn am ei châr**

'Un a ddoeth at Alis ferch Gruffudd ab Ieuan ap Llywelyn Fychan ac a ddyfod fod Rhys ap Siôn yn cynllwyn Gwen Talar, yr hon oedd ferch ysgafn, ac yno yr wylodd Alis. Ac y gofynnwyd iddi pam yr oedd yn wylo. Ac yna y dywad hithau':

Nid wylo, ond cwyno i'm câr – yr ydwy'
 tra rodwy' y ddaear
 Na alle fod yn llai ei fâr
4 Na dilyn Gwen o'r Dalar.

Ffynonellau

A—BL Add 14964, 23b; B—BL Add 14964, 188a; C—J 138, 181/100a; Ch—LlGC 1573C, 431; D—Mos 131, 665.

Amrywiadau

1 ydwyf AB. 2 rhodiwyf AB.

Teitl

A-CD Vn a ddoeth at Alis verch Gruffydd ap Ieuan ap llen vychan ac a ddyfod fôd Rhys ap Sion yn kynllwyn Gwenn Talar yr honn oedd verch ysgafn ac yno yr wylodd Alis: ac y/gofynwyd iddi pam yr oedd yn wylo: ac yna y dywad hithav, Ch un a ddoeth at Alis vch gryff: ab Iefan ab Hywel: Vychan ag a ddyfod fôd Rhys ab Sion yn canlyn Gwen Talar yr hon oedd fech ysgafn ag yno yr wylodd Alis ag y gofynwyd iddi paham yr oedd yn wylo, ag yna y dywad hithau.

Olnod
AB Alis ferch Gruffydd, C Alis verch Gryffydd ap Ieuan ap Llew. Vychan a:k:, Ch
Alis, ai cant, D Alis verch Gr ap Ievan ap llen vychan a:k:.

26 Englyn y Melinydd

'Englyn a ddechreuodd Gruffudd ab Ieuan Fychan ac a
ddiweddodd ei ferch pan ddoeth ei felinydd i'r eglwys a'i
grys allan o'i glos yn ôl, pan ddoeth adre wedi cinio':

Gruffudd ab Ieuan
Pam y gwatwar meinwar â'i min – y cidwm
 Sy'n cadw fy melin?
Alis
 Canfod yn dyfod o'i din
4 Ei frych wrtho fu'r chwerthin.

Ffynonellau
A—Card 12, 181; B—Mos 131, 99; C—Mos 144, 314.

Amrywiadau
3 am fod yn dowod C. 4 ai frych C.

Teitl
C Englyn Dechreuodd gr ap Iey[...] vaughan ag a ddiweddodd i ferch pan
ddoeth i felinydd ir eglwys ai grys allan oi glos yn ôl, pan ddoeth adre wedi kinio.

Olnod
B Alis vch G ap Iefan.

27 Y mae llawer yn lliwio

Y mae llawer yn lliwio – i'w gilydd
 Ei gweled yn ffaelio;
 Bid gall y neb a'i gallo,
4 Nid â bâr o'r naid y bo.

Ffynonellau
A—BL Add 14965, 2a; B—J 88, 43; C—LlGC 1553A, 296/555.

Amrywiadau
1 Mae llawer a fydd C. 3 y gallo B.

Teitl
B By Alice Verch Griff. much to the same purpose.

Olnod
A Ales vch gruff ap ie[...], C alis vch gr. iddi i hvn.

28 **Cywydd cymod rhwng Grigor y Moch
 a Dafydd Llwyd Lwdwn o sir Fôn**
 Gwn achos a'm gwanychai,
 Y fu ddrwg ei fodd i rai:
 Tyfu cas rhwng dinasoedd,
4 Gwae nyni o'r gwenwyn oedd.
 Mae'n y wlad siarad a sôn
 Pand fu dig rhwng pendefigion:
 Dryllio dur ac ymguraw,
8 Blin y troes y blaned draw.
 On'd oer oedd fynd deuwr wych
 I daro fal dau eurych?
 Mynnwn fod eu llywodraeth
12 Yn well, a'u croeso yn waeth.
 Cymodwch! na ddeliwch ddig,
 Y ddau rodiwr drewedig!
 Dafydd gormod a yfai,
16 Fawr ei ben fu ar y bai,
 A wnaeth ddirmyg ar Rigor,
 Dihira' mab hyd y môr.
 Dafydd Llwyd, mewn crwydri,
20 Meddw yw'r mab, meddir i mi;
 Gŵr bonheddig oedd Rigor,
 Mae i'w ddillad had a hôr;
 O chefaist gam ag amarch,
24 Ni elli byth ennill barch;
 Haedda glod am gymodi,

Bawa' delff i'm bywyd i.
O gwna Dafydd ufudd-dra,
28 A gwyro ei din er gŵr da,
Mi wna' i Rigor rywiogi,
Â'r min âb, er 'y mwyn i:
Cam dy goes, cymod ag e',
32 Lyg anardd, law a gene.
Da iawn yw'r modd down i'r man,
Dau was lwfr, dan yslefrian;
E fydd yno, fodd anian,
36 Gusan gwlyb rhwng gweision glân,
A dwy gigwen, dau goegwr,
Bawlyd iawn heb ôl y dŵr;
Ac ymado'n gymodol
40 A phawb a'u geilw yn ffôl
Yn unair ym Môn, ennyd,
Pilwyr baw yn pylhau'r byd.
Mi wn gwnsel, pes gwnelyn',
44 Oedd dda 'rhawg i'r ddeuwr hyn:
Gochel, wrth lam a thramwy,
Gyfarfod mewn medd-dod mwy!
Tra fynnan' fod fal brodyr,
48 Nac yfan' ond sucan sur.
Un grwydri ac un rodiaw,
Un amcan, ddau filan faw;
Un fawedrwydd, un fudri
52 Un fath i'ch oes a fythoch chi;
Un gwnsel am a wneloch,
Un frad am fagad o foch.
Archa' i Fair, diwair dôn,
56 Eu caffael yn 'run cyffion.

Ffynonellau
A—BL Add 10313, 34a/53; B—BL Add 14966, 241a; C—Card 19, 742; Ch—CM 14C, 72; D—LlGC 6681B, 405.

Amrywiadau

1 gwanhychadd D. 2 y sydd drwch AChD; isod i rai ACh, isod i radd D. 3 mewn dinasoedd BC. 5 i'n mae ar y wlad D, mae'n ein gwlad A. 6 Pan fu'r dig AD, fy y dig C; boneddigion AChD. 7 Dryllio'r dvr ChD, dryllio y dvr B. 8 tlos B, blaened C. 9 drwg oedd fyned dau was A, pan'd drwg ChD; devwas D. 12 Coroesso'n Ch. 15 gwych ChD, [wych] A. 16 a fy BC. 18 y mab diffeithia hyd y mor BC. 19 wrth gyrwydri BC. 21 a ffendefyg BC. 22 mae/n/i BC. 24 dy barch AChD; Ynnill di beth yn well dy barch BC. 26 bwa A. 27 gwna B; gwnaed A; a gwnaed ChD. 28 a gwyro dim i'r gwr da BC; ir gwr ChD. 29 fy mwyn A-C; ap A-D; mi a na ChD. 31 cama B; kam iw dy goes C; ef B-D. 32 leg A-C; genef B-D. 35 Fo fydd A. 36 glyb BC; nid gweision ACh-D. 38 Bowlyd AChD, fowlyd BC; heb fawr ol BCh; [y] A. 39 ymado yn B. 40 geilw'ch Ch. 41 i bôn BC. 42 i blavo'r byd BC, pylu'r A. 43 mi a wn B-D; pei B. 44 ddau wr A, deuwr B. 45 mewn llann wrth dramwy C, gochel vn kam C[glos], goll gochel wrth D. 46 a medddod BC. 47 mynnon A; mynan C. 49 vn fedddod C. 50 amcan ddaw C, vwlan ChD. 51 faw geidrwydd C; faweiddrwydd Ch; fveri B. 52 fyth ich B. 54 un fwriad BC. 55 Archaf ir A; ddiwair AChD; dewisgrair don B; dewisgair C. 56 yn y BC.

Trefn y llinellau

A 1-4, 6, 5, [7-8], 9-12, [13-14], 15-56.
B 1-8, 15-18, 9-14, 19-26, 33-34, 27-32, 35-40, 43-48, 41-2, 49-56.
C 1-8, 15-18, 9-14, 19-26, 33-34, 27-34, 35-48, 41-2, 49-56.
Ch 1-4, 7-8, 6, 5, 9-12, [13-14], 15-56.
D 1-4, 7-8, 6, 5, 9-12, [13-14], 15-18, [19-20], 21-38, [39-42], 43-56.

Teitl

A Cymod rhwng Grigor y Môch a Dafydd Llwyd Lwdwn, B Cowydd Cymod rhwng dav feddwon, C Cywydd o waith Gwen verch gruff ap Iey lly Vaughan, i gymodi rhwng dau ddyn feddwon ddrwg Arferys, Ch Kowydd Cymod rhwng Grigor y moch, a Davydd Llwyd Lwdwn – o Sir Fôn.

Olnod

A Alis vch Ruffydd ap Ifan ap Lln Vychan. Yn lle Alis, Alias yw'r Gair a ddylae fod. Ni chlywais i fod yr un Brydyddes or Enw, B Gwen vch Gruff: ap Ifan Llyn Fychan, C gwen vch gr ap Ieun lly Vaughan ai cant, ChD Alis, verch Gryffyth ap Ieuan.

CATRIN ferch Gruffudd ap Hywel
(*fl. c.*1500-55)

29 **Gweddïo ac wylo i'm gwely**

Gweddïo ac wylo i'm gwely – y nos,
 Yn eisie cael cysgu,
 Ar Dduw Tad ar genhiadu
4 Gael mynd ato i'r fro fry.

Cael fry y gallu a golles – ar gam,
 Cael cymun a chyffes,
 A marw yn llyn, mawr yw'r lles,
8 Drwy Dduw, nid yn Iddewes.

O bûm Iddewes ddiles feddylie – o'r gwaetha',
 Yn gweithio y Sulie,
 A gwyro deg o'r geirie
12 O'r nod a erchis Duw ne'.

Duw ne' yw'r gore mewn gwarant – cadarn
 Yn cadw ei hollblant,
 Gwir Dduw, a gaf faddeuant
16 Meddwl a chwbwl o'm chwant?

Chwant i'r golud symud a'm siomi – yn llwyr,
 A rhoi'r lles i golli,
 A chyn dyfod tylodi,
20 Rhyfalch, mi wn, oeddwn i.

Myfi ar Dduw tri, bob tro – o'm gofal
 A gyfyd fy nwylo;
 Teilwng fo i mi weddïo
24 Un mab Mair, fo'i cair i'm co'.

Co' am hwn a ddylwn, a'i addoli – â'r galon,
 A gwylied ei sorri
 Rhag dyfod heb gymodi
28 Rhaid im, Dduw gwyn, d'erlyn di.

Erlyn, a gofyn yn gyfion – a wrendy
 Ferwindod fy nghalon,
 F'Arglwydd oll, er d'archollion,
32 A'th friw a gefaist i'th fron.

Briw'r fron, a'r galon heb goelio – gynt,
 Ac ynte heb ddigio;
 Er dolur traed a dwylo
36 Trugaredd drwy ei fowredd fo.

Er ei 'sgyrsio a'i guro a'r geirie – dig,
 Â mab Duw ymddadle,
 Duw gwirion aeth â'r gore,
40 Duw a wnaeth daear a ne'.

Estyn gïe'r breichie a'u brychu – ar led,
 A'r lladron o bobtu;
 Gwisgo'r goron a'i gwasgu
44 Ar ei dâl o'r Iddew du.

A thridie godde ei guddio – yn ddiddig,
 A'i ddeuddeg yn wylo,
 Ac o'r bedd heb rybuddio
48 Y cododd pan fynnodd fo.

Yr Iddewon creulon yn crio – o ddig
 Gwedi i Dduw eu twyllo;
 Gwedi codi a'u gado,
52 Un mab Mair, ddiwair oedd o.

Fy nghyffes, fy hanes a henwa' – i ddyn
 Ac i Dduw yn gynta';
 Mynych waith y dymuna'
56 O'm pechod ddyfod yn dda.

Caru'r da yn fwya' oedd feie – moddion,
 Nid meddwl am ange;
 A siarad peth sydd ore,
60 Nid da i ni ond Duw ne'.

Cybyddu a thyrru, ni theriais – er Duw
 Nac er dim a glywais;
 A'r beichie, mawr a bechais,
64 Sy'n grug*ie* dan furie f'ais.

A'm hynod bechod, beichie – dideilwng
 I d'olwg eu madde,
 Yr un Duw a fu'n diodde'
68 Ar y Groes, nid oes ond e'.

Duw ne' yw'r gore a'r gyfraith, – un poen
 I'n prynu ar unwaith;
 Duw'n gwbwl, da yw'n gobaith,
72 Duw sy'n ne' bie bob iaith.

Fy ngweddïe'r bore sy' barod – ar allel
 I 'wyllys y Drindod;
 Byw mewn buchedd ddibechod
76 Yr hwn y mynnwn 'y mod.

Darfu'r nod a'r amod ar yma – bellach
 Fo ballodd y mowrdda;
 Cael myned a ddymuna'
80 At Dduw, gwir Dduw, ag awr dda.

Ffynonellau
A—Ble7, 84b-6b; B—BL Add 14906, 43-4; C—BL Add 14906, 48-9a; Ch—BL
Add 14974, 103; D—BL Add 14984, 53a-b; Dd—BL Add 14984, 63a-b; E—
Caid 2.6, 28-31, F—Caid 2.616, 60-3; Ff—J138, 250-2; G—Llst 167, 184-7;
Ng—LlGC 96B, 231-5; H—LlGC 695E, 50-2; I—LlGC 1553A, 245-8; J—
LlGC 1559B, 602-6; L—LlGC 2602B, 26; M—LlGC 6209E, 220/241.

Amrywiadau
2 o eisie ChF; Eissio L. 3 ar i G; am gynghiady J; ai gynhiadu A; gain[…]hadv
Ch. 4 myned G; yw fro Dd. 5 kael rhy DE. 6 [cael] AD-EFf-J; y gymmun L;
genym Ff; gwir gymun F; a phroffes Dd. 7 rhag marw FfH; a marw y llinniaw,
yw yr lles Ng; ar marw llyn F; y llyn AD-EFfHL; fy llyn GM. 8 eiddewes AD-
EFfH; eiddiwes Ng; ei orddiwes L. 9 feddylief FFf; ud-ddelie Ng; a gwaeth J;
fydd y ha o'r gwaith L. 10 Sulief Ff; yr Sulie DDd; gweithio'r ENg; ag yn gweithio
J; Shiliau Ng. 11 geirief Ff. 12 o'i nod L; erchais FfH, a ercha'r J. 13 nef ADdFf-
IL; goref Ff; yn y gwarant Dd. 15 a gâr DDd-FNgH; deyant DdNg; y ddeuant E;
ar gwir J; vaddeuaint M. 16 y meddvl L; fy meddwl DDd; ym meddwl FIM; on
G. 17 or symud or siomi Ng; Chwnt golvd symyd am sorri J. 19 y tlodi Dd;
dowod AE; dowad DdFfNgM; devod H; a rhyw dyvod L. 20 rhy wan J, rhy ffals
L; mi a wn AD-FG-JM;. 21 Myn duw tri; Moli duw tri ar bob tro DdL; Myfi i
dduw J; tri ar bob ADEFfNgHJ; am gofal F; a gofal J; om goul L. 22 gwynfyd fy
nwylo Ng. 23 teilwng bo L. 24 min kair om ko Dd; ai kair BCIM; bo kair L. 25
Cof B-DdFFfNg-JLM; ai ddoli BCEFfHI; o'r galon B-DdENgJ; a ddylwn addoli
Ch. 26 gwybod Ng. 27 rhac NgI; i fod Dd; defod G; dy fod AB-DFfENgHM.
28 d'erfyn di G; dy ervvn di Ch; rhaid yw Dd; Rhaid un DENg; dy erbyn di Ng;
d'ofyn di M. 29 erfyn G; sy gyfion CJDEB; Iesu gyfyon Dd; dylin a gofyn ssy
gofiwn Ng. 30 forwyndod EFGIM. 31 dy archollion D-EFfGNg; oll or L;
dyvrchollion HL; Fy arglwydd DdGNg; ir Dd. 32 gobaith ith vron L. 33 heb i
goelio DE; heb i goleuo Ng; Briwo E; yr DdE; Briwe G; heb gilio Dd; heb goelio
ar dolvr G; [gynt] FfG. 34 traed a dwylo G; yntte heb ddigio H; yntau Ff; ynte
ABD-FNg-IM; yntev J. 36 trigaredd trwy i ffowredd fo G. 36 yn ddiatal ddan efo
G. 37 iscyrsio A; ysgyrsio BCJ; guro'r D; guro ar styrfio . . . geigie Ng; geirief FfJ;
ar y geirie G. 38 ymddadlef Ff; yn ddadle Ng; yn diode M; mab duw yn madde
Dd; madde mab duw ym[…]adl[…] D. 39 goref Ff; gorau Ng. 40 duw ior F. 41
ystyn ADDdFFfNgHJ; giau breichiau J; gie a breichie Dd; yr breichie MD; ar
breichie Ng. 42 o botu Ng; oi bobtv J; ar ddau tu Dd. 43 a gwasgv AFfJM. 45
thridde G; a gadde guddio Ng; godde a gadde i giddio L. 47 ryvu ddv C. 48 fo
gododd BCE-GJ, fe gododd DDdNg, fo a gododd MI, hi gododd A; pen A-
CDEFG-HJ. 49 kroiwon Ng; o ddyn Ng. 50 gwedi Dduw EFf; weddi y dduw G;
wedi dduw HJL; ac i dduw yn gynta Ng; wedi i dduw DFIM. 51 gwedi godi
ACFfJ; gwedi iddo godi IM; gwedi i godi D-FHJL; mynych waith dymuna Ng;
gwedi iddo godi IM. 52 am pechod ddyfod yn dda Ng. 53 f'hanes J; henwaf Dd;
i dduw Dd; fynghyffes hanes F. 54 y gŵr gwiw goruchaf Dd. 55 dymynaf Dd. 56
am pechod EFfH; dowod ABFfH; dwad yn ddaf Dd; yn pechod C. 57 karu'r da
medda F; daf Ff; fwyaf AFfNgIM; feief F-GHIM; a moddion Dd. 58 angef
CDFfGHM; y nid Dd; angau Ng. 59 oref CF-GHIM, y peth GDdI, beth J, sy

ABCEIJM, o nef L. 60 nef AF-GHIM, imi GM, onid duw B, o Nef F. 61 rhevrv
DEG, ni theiddiais G, kynyddu a rhaeni ni thores Ng, ni theiriais AJ, or ni
thetiais L. 63 er breichie M, a bechais i E, breichie I. 64 sy y Dd, dan fryd Ng. 65
beichief ACDdFFfGHIM, am fy BCDDdJE, fy hynod M, didoilw L. 66 maddef
ACDdFFfGHIM, im G, ydolwc NgE, duw d'olwg F, adolur I. 67 dioddef
ACDdFFfGHILM, onid ef FI. 69 nef ADdFFfGHIM, or DdL, goref FfDdFE, o
A, or D-EGNgIJM, on ADEFGIJLM, yn bron Dd, Dvw nef gwir gwr geir . . . L,
gost at gyfraith B. 70 or BCFfGNgHML, an pryny BC. 71 duw yn Dd. 72 nef
G, sy ne J, sydd Dd, iâth B, duw foi ne peia pon peth Ng. 73 fyny weddio Ff,
fyngweddi G, or bore G, sydd barod ADdFf, y bore JD, ngweddi'r beri L. 74
Duw'r wllvs H, ewyllys FJM. 76 fy mod DDdG. 77 darfod CJ, ag amod J, ag
yma J, ar yma byth M. 78 fo a BCI, e ballodd L. 80 at wit Dduw yn awr dda
FfHL, at y gwir Dduw G, at wir ddiw gwir dduw ag awr dda AddF, ar awr EI.

Trefn y llinellau
B 1-22], 23-80.
C [1-22], 23-38, [39-40], 41-80.
Ch ceir pum pennill ychwanegol.
Dd 13-36, 41-8, 53-60, 69-76, 1-12, 37-40, 49-52, 61-8, 77-80.
Ng 1-52, [53-6], 57-80.

Teitl
A i dduw, D katering vr Griffith ap Ieûan, F owdwl ddvwiol owaith merch, Ff
Awdl Dvwiol a wnaeth merch oedd yn glâf, gan goffa krist ai ddioddefavnt, EG
Englynion ddifeirwch, Ng Englynion i Dduw o waith Katrin ferch Gruff ap
Ieuan ap Llewelyn fychan, HL Yma i kalyn owdwl awnaeth merch oedd yn glaf ir
koffa krist ai ddioddefaint, J Owdl gyffes pechadures, M Owdwl foliant i Grist.

Olnod
A katring vch gd ap hol o lan ddiniolen ai kant, BC Katherin vch gryf. ap hoel
lan ddeiniolen, DDd katerin vr Griffith ap Iefan ap llin Vychan, F katring ferch
Gruffydd ap howel ai kant, Ff Katrin vch Gr. ap: Howel/o/Landdiniolen a:k:, G
Kattring y bredyres o sir garnarvon merch i Rvffyth ap holl ai kant, ENg Katring
ferch Gruff. ap Ieuan ai Kant, HL Katring ych Guffydd ap Hoell o Lan
Ddiniolen ai Kant, J Catrin vch Gruff ap Howel o Lann Ddeiniolen, IM katring
vch gr ap hol o lan dyniolen y mon ai cant.

30 **Iesu, Duw Iesu . . .**
 Iesu, Duw Iesu, dewiso – ei garu,
 Y gore a'n helpo;
 Ar y gwir Dduw y mae'r gweddïo
4 Ar gael, yn rhodd, ei fodd fo.

Y fo, ar bob tro, Duw Tri – ein gobaith,
 Rhown gwbwl o'n gweddi;
 Hwn a ddylem ei 'ddoli,
8 A'i garu'n iawn, ein gore ni.

Ein gore ni yw henwi hynod – mab Duw,
 Hwn a dawdd ein pechod;
 Ein cywirdeb a'n cardod
12 Gyda mab Mair a bair bod.

Rhaid yw bod yn barod y bore – a'r nos,
 Rwy'n nesu at ange;
 Yr un Duw a fu'n diodde',
16 A'm deigr y nos a'm dug i'r ne'.

Caru'r ne' gole y'n gwelan' – heb boen,
 Heb benyd, heb burdan,
 A henw Duw ei hunan,
20 Un a Thri goleuni glân.

Goleuni Duw Tri at raid – yn gadarn
 A geidw pob enaid;
 Duw yn ein plith, da yw'n plaid,
24 Na bo dim i'r cidymiaid.

Y cidymiaid diriaid ymdaeran', – â Duw,
 Am eu dwyn i'r purdan;
 Eu broch a'u rhoch am eu rhan
28 A'r pur Dduw pie'r ddwyran.

Am y ddwyran ymdaeran', daeriaith – ysgymun,
 Dros gamwedd drwg diffaith;
 Ceisio'u dwyn, gwenwyn ganwaith,
32 Ffalster ac ofer eu gwaith.

Rhown ein gwaith a'n gobaith rhag obry – y ffwrn
 Uffernol dywyllddu.
 Ni fyn ein tad mo'n gadu
36 I offer ddig uffern ddu.

Lle mae'r Iddewon du chwerwon dichware – prysur
 Yn pwyso'r eneidie,
 Lle dybryd, penyd poene,
40 Beth a 'nawn? Gobeithiwn ne'.

Pan ddêl dyfyn a'r gofyn, da yw bod yn gyfion
A throi ym mhlaid y gweiniaid ac ennill bendithion,
Cywir ei rinwedd y cair yr union;
44 Nid da i'r eneidie un tro anudon.

Nid â i'r ne' gole a goelia – i ddim
 Ond i Dduw gorucha';
 Pan ddêl y Farn gadarna'
48 Mae'n ffei o ddim ond ffydd dda!

Fo fu dda coffa cyffes – a rhinwedd,
 A'r rheini a golles;
 Câi bawb o'i fedd, lawnwedd les,
52 Fyned â Duw yn ei fynwes.

Fo droes yr iaith gyfraith yn ddigariad
A llosgi'r llyfr gore a geirie'r haelDad;
Dêl Imanuel, ein dymuniad,
56 A'n gobaith ganwaith, Duw, dy gennad.

Y côr a'r allor a ddrylliwyd – ar gam
 Ac ymaith y taflwyd,
 A'r Lading a erlidiwyd
60 O gôr a llan y Gŵr llwyd.

Nid oes union côr, nac allor, na gwin, nac afrllad,
Ni cheir 'fferen gan un offeiriad;
Nis gedy'r cedyrn sy fawr eu codiad;
64 Yn fawr, yn fychan, gwae hwnnw o'r farchnad.

Dwyn caregl Iesu, dwyn ei gôr a'i eglwysi,
Heb les ond rhodres a gwrhydri;
Gwylier eto eu symio a'u llwyr siomi
68 A'u balchder a'u hyder a Duw yn eu hoedi.

Fo ddaw'r iaith a'r gyfraith o'r gorfod – allan
Drwy 'wyllys y Drindod;
Er ame byth yma ei bod,
72 O myn Duw y mae yn dyfod.

Bid sicir yr aberthir yn berffaith – drwy'r byd
Fal y bu'r hen gyfraith;
Fo ddaw'r Lading ddilediaith
76 Fal y bu erioed ben yr iaith.

Mae fy meddwl yn gwbwl a'm gobaith – ar Dduw,
Ar ddiwedd da, perffaith;
Cael cymun Duw gwyn, da yw'r gwaith,
80 A'r olew a gair eilwaith.

Cael f'enaid yn rhydd dydd diwedd – yn deilwng
I d'olwg trugaredd;
Ac arfe Duw yn gorfedd
84 Gyda mi a geidw 'y medd.

Ffynonellau
A—BL Add 14908, 9[r]; B—BL Add 14984, 54; C—Cefn Coch B, 11-24; Ch—Llst 168, 55; D—LlGC 278B, 11; Dd—LlGC 722B, 155-8; E—Pen 73, 115; F—Bangor (Penrhos) 1573.

Amrywiadau
1 i dywiswn C, an dewisso yw garu B. 2 ar gore BC, ar geirie an helpio Dd, helpio B. 3 dduw mae'r gweddio Dd, trwy gwir dduw B. 5 an gobait[h] C, mae yn gobaith B, i fodd fo ar bob tro Duw tro yn Dd, Hono fo B. 6 yn gweddi Dd. 7 Y fo a ddylem B; addoli BF. 8 yn iawn BF. 9 Gore i ni henwi C. 10 yr hwnn a dynodd yn pechod B. 11 cerdod BF. 12 hwn a bair C. 13 rhaid o bod C, a bore B. 14 i rwy n B, yr wy yn Dd, ir wy yn nessu at fy ange B. 16 yn deyrir C, an deygir Dd, an dwg CDd, om deigr B. 17 nef BCF, golef CF, ym gwelan C, poen CDdF, am gwelan heb poen B. 18 penyd BCDdF, purdan BCDdF. 19 a henwi C, ond henwi B. 20 yn un BC. 21 yn draid C, nod rhaid Dd, pannad rhaid yn gadarn B. 22 daw pob enaid B. 23 duw nef in plith da in plaid BD, amdaearn F, amdayran Dd. 26 yn dyn ir F, yn BCDdF. 28 y pie'r F, piav r C, pie y B. 29 om daeriaith F, i ym dayran o dair iaith C, odeiriaith Dd, am ddwyran ir B. 30 ai kamwedd B. 31 ai gwenwyn B. 32 vwyr gwaith C, yw'r gwaith Dd, ai ffalsder B, fo i gwaith B. 33 agobrry C. 34 dywllddu F, o vffern Dd. 35 y tad BC. 36 offern ddig i yffern ddv BC. 37 dichwa F, mae C, i mae B. 38 yr eneidie BCF, yn gwyso r Dd, yn prysior B, eneidia B. 39 lle dv brvdd bevydd boyne BF. 40 a wnan C. 41 Pan ddel y dyfyn ar gofvn yn gyfion Dd. 42 a throi i blaid y gweiniaid ag ynill bendith . . . Dd. 44 nid ta ir eneidie vn tro anudon DdF, yn tro yn y don C. 45 nid da i C, nef CF, golef CF. 47 pan fo y farn gadarna ddyn B, gadarnaf CF, ir fan C, pan fo y farn Dd. 48 mae ffei o ddyn ond o ffydd dda B, mae yn C, o ddyn Dd, ond y ffydd dda C. 49 goffa y gyffes C. 50 rieni C. 51 kael C, ae bawb oi wedd Dd. 52 yn fynwes Dd. 53 fo droed F, i fo droys C, fo drodd . . . llosgi Dd. 54 a lloscir llyfre gore a geirier haeldad F, fo losged y C, y llyfre gore Dd. 55 del yny . . . gwêl yn dymvniad F, del ymanwel BD, del i ni naniwel Dd. 57 Ar allor y ddrylliwyd argane C, yna y kor Dd. 58 a ymaith foi C. 61 nid oes ineawn cor nag allor na gwin nag afrllad F, ni does un cor C, [. . .]es mewn Dd. 62 ni chair y fferen gan vn y ffeiriad DdF, ni chair vn yfferen gen B. 63 nis gedyr cedyrn sy fawr i codiad F, ni eydy y kedyrn C, [. . .]gedy y kedyrn Dd. 64 yn fawr yn fychain gwae nhwy or farchnad F, gwae hwnw C, gwae nhw Dd. 65 dwyn i garegl F, dwyn i gor DdF, or y C, ai eglwisi Dd. 66 a gwir wrhydri F, na rhodres a gerrydry D. 67 gwilier etto i simio ai llwyr somi F, gwilian etto i seinio ai llwyr siomi Dd, gwilian etto ei seimio a gwir siomy CD. 68 ai balchder ai hyder a duw yn i hoedi F, yn i heidi Dd. 69 ar gorfod F, fo droed yr Iaith . . . ar gorfod Dd. 71 yma i bod F. 72 i mae yn dowod F, yn dwod Dd. 73 bu yr F, yrabeth C, drwy y byd Dd. 75 y lladin yn ddilediaith C. 76 ben ar iaith F, yn ben or iaith C. 77 may sia meddwl C. 78 ai ddiwedd Dd. 80 ar gair eilwaith C, a geir Dd. 81 yn y dydd C. 82 a dolwg F, dy drigaredd C. 84 a geidw yonedd C, ymedd F.

Trefn y llinellau
A 1-68, [69-72], 73-84.
D 1-68, [69-72], 73-84.

Teitl
B Jeuan ap Gryffith, C Gwervyl Fychan ai kant, Ch Catring Gruffudd ap Howel ai Cant, Dd Awdwl i dduw ag ir byd, E owdl i ddvw.

Olnod
A Gwerful Mechain ai kt, B Jeuan ap Griffith, D Gwervyl fychan ai kant, Dd
katering merch grffyth ap Ieu ap [...] fychan ai kant, F Cattring vch gruff ap
howel ai cant.

31 **I'r Haf oer, 1555**

Gwynt buan, cadarn a'r coedydd – ar drallod
 Yn dryllio dail newydd;
 Nid gwres o des un dydd
4 Ond troi gaeaf tragywydd.

Gwynt glaw a ddaw mor ddifri – a chenllysg
 Â chynllwyn pob oerni;
 Am waith Duw ni waeth dewi,
8 Gaeaf yn lle haf yw hi.

Gwyliwch ryfeddod, mi a goelia', – beth,
 Ni wn byth a'i gwela';
 Mae gwynt oer fel gwynt eira
12 Mewn camamser hanner ha'.

Y ffordd gan Ferddin, ŵr ffraeth – a chwilied
 Ni choeliwn ni 'sywaeth;
 Fo droes un y drudaniaeth,
16 Fo dry'r byd i gyd yn gaeth.

Ffynhonnell
LlGC 1559B, 164.

Darlleniadau'r testun
1 drallo. 9 goeliaf 10 gwelaf 11 eiraf 12 haf. 13 chwili.

Teitl
Ir haf oer 1555.

Olnod
Catherin verch Gruff: ap Howel ai k.

DIENW
(? *fl. c.*1500)

32 **Y Cyw Garan**
'Merch 'nethai o anfodd ei thylwyth':

Cyw garan buan a'i big – nid didraul
 Yn dadwrdd yn arwddig,
 A'i gorff heb nemor o gig,
 Draig hy yn dragio cerrig.

Ffynhonnell
BL Add 14965, 2a.

Darlleniadau'r testun
2 dadwraidd. 4 hŵ.

Olnod
merch nethiai o anfodd i thylwyth.

CATRIN CYTHIN
(? *fl.*1514)

33 **Wrth rodio heno**

Wrth rodio heno fy hunan, – yn drist,
 Er ei drwsiad a'i sidan;
 Gwae fi draw, gerllaw'r llan,
4 A'm galon ennyd yn gwylan.

Ffynhonnell
Pen 182, 235.

Amrywiadau
4 amgala enid 'n gwylan.

Olnod
katrin kythin ai kant.

ELSBETH FYCHAN
(? *fl.*1530)

34 **Cymod â'i brawd**

[…] bechodd,

[…] y gair ac a'i torodd,

[…]add y doethom inne,

4 […] ydem i gyd yn llawn pechode.

[…]e mae'r cythrel brwnt echryslon

Yn ceisio gwall ar y dynion;

'Waith y byd yn annaturiol,

8 Neu mae Crist yn ddig anianol.

Yr ŷm yn byw dan ryfel creulon,

Eisie medru bod yn fodlon;

Llwyr y rhoes Duw farieth arnom,

12 Nid oes dim o'r modd y gwelsom.

Nyni a welsom ddaear ffrwythlon

Ac yn llawn o ymborth gwirion,

Yn hir yn ôl pechod Adda

16 Gael pum hwysel yn y ddrefa.

Nyni a welsom mai siŵr fydde

Warndws rhwnig ac afale,

Mêl, a chŵyr, a gwenyn ddigon,

20 Adar y maes a physgod afon.

Nyni a welsom gadw yn annwyl

Grefydd, ympryd, gŵyl a noswyl;

A phawb yn cael Crist yn ddiddig

24 Pan oedd ychain yn barchedig.

Nyni a welsom rhwng cymdogion
'Wllys da a chariad ffyddlon,
[Nid] yden ni heddiw yn gweled amgen
28 Llid a males a chenfigen.

Ni allwn ni'r nos gysgu yn ddiofal,
[Duw] sy'n rhoddi, Duw y sy yn atal.
Ni a wyddom fod Duw yn greulon,
32 Mae'r holl fyd ym mraint gelynion.

Y mab a'r tad sy yn ymryson,
[…] tân sy yn gaseion;
[…] brawd fydd benben
36 […] neb fod yn llawen.

[…] hyn yn bregeth
[…] wng naturieth
[…] aer megis estron
40 […]

Yr gwe[…]
Eraill addwr[…]
Yn gweled mintai yn […]
44 Y fall erall fyned yn ddiwe[…]

Clyw dy chwaer a'r feddwl du[wiol]
A chalon bur edifeiriol;
Yr hon âi i'r Purdan drosod,
48 Yn dymuno cael dy gymod.

Fyfi yw dy un chwaer diame,
Ac un brawd i mi ydech chithe.
Rhyfedd yw gan bawb a'n caro
52 Am beth bychan i ni ystreifio.

Tro yma dy wyneb yn 'wyllysgar,
Di gei dy dawch melys howddgar.
Oddi wrth dy chwaer paid â chilio,
56 Dyro dy dawch têr amdano.

Beth ped faech chi cla' mewn hirnych?
Minne ni feiddiwn ddŵad i'th edrych.
Dyna'r byd yn troi yn anghynnes
60 Ymhell iawn o'r man y gweles.

Gwrando 'y mrawd, er Crist a'i wrthie,
Arnaf i yn cyffesu it fy meie;
Mi ar fy nglinie, lle y bo trych[ant],
64 Ac a ofynna' i ti faddeuant.

O myni di dy draed a olcha'
Ac â gwallt fy mhen [?a sycha'];
O bydd dim ar allwy […]
68 Myfi ai gwna ere[…]

Ow fy mrawd cymod â […]
I adnyddu cari[…]
Bydd fel brawd[…]
72 Di a gar[…]

[…] awo
[…] yn y byd deirawr hebddo
[…]ynwn cyn pen tridie
76 […] mrawd yn un a'r ynte.

[Gw]ir yw'r ddihareb, gwir ar ysbys,
Gŵr o goed a mab o ystlys;
O cholla-i fy mrawd, nid oes obeth
80 I mi gaffel un brawd eilweth.

Gwell yw genny', gwell o'r hanner,
Ar y gwir fo'm coelia llawer,
Na chan punt o aur ac arian
84 Gymod fy mrawd, Morgan Fychan.

Na allo cythrel na chythreules,
Na allo lleidir na lladrones
Wneuthur yn ddrwg, o hyn allan,
88 Rhyngo-i a'm brawd Morgan Fychan.

[My]fi yw Elsbeth, dy chwaer gnowdol
[A wn]aeth hyn o gerdd naturiol,
Drwy help Crist a gafes i yn athro
92 Yr wy' yn atolwg i ti fy ngwrando.

Duw a garwy' sy i'n prynu rasusol
A'i holl deyrnas yn heddychol
Duw a drefno i minne yn fuan
96 Cymod fy mrawd Morgan Fychan.

Ffynhonnell
LlGC 695E, 158.

Darlleniadau'r testun
5 achryslon. 9 ym i yn. 13 ffwythlon. 17 sriwr. 20 a mes. 24 Pen. 57 fech. 80 eilwaith. 83 eur. 84 mrawn. 85 cythreulies. 93 Dvw i garoi si yn prynv rasvsol. 94 dyawas.

Olnod
Elsbeth fychan ai kant.

MARGED HARRI

(? *fl.*1550au)

35 **Cywydd i yrru gleisiad yn llatai oddi wrth ferch at ferch arall**

Y teg leisiad, hug laswisg,
Tirion blanc to arian blisg;
Twrlla asur, torllaeswyn,
4 Tyrchyn llath mewn trochion llyn.
Tyrf wyd, rownllyd arianlliw,
Trwyadl heb anadl yn byw.
Tymig y doi bob tymor
8 Â gown mael o eigion môr;
Llyweth wydr lle i'th edrych,
Llafn teg iawn, llyfn wyt a gwych;
Mellten dwfr, nid mall tan don,
12 Mal draig yn moldio'r eigion.
Ni fu erioed, nofiwr iach,
O châi hydref, ddim chwidrach;
Dolen gylch yw d'eiliw'n gwau,
16 Drythyllwas, dros draethellau.
Chwyrn y doi a chry'n y don,
Chwifell mewn berwgrech afon;
Chwil ar hynt, yn dwrch ail rod,
20 Chwimwth er cyrchu amod.
Rhull y don rhy wyllt yna,
Rhy lân wyd, rholyn o iâ.
Esgair gladd, mae'n wisgi'r glod,
24 O bu esgair i bysgod;
Mynni gladdu mewn gloywddwr,
A'th bryd o waith wybr a dŵr.
Nodwyd bod ynod annerch,
28 Ynot ermoed, natur merch;
A dyn, mal yr adwaenom,

Wyneb y ffrwd, o bai ffrom.
Gwelais oddi ar y darren,
32 Echdoe y bûm uwch dy ben.
Profaist, ymgodaist yn gadr
O'r hoywal frig y rhaeadr.
Ni welais, cofiais cyfoed,
36 Yn dy ryw a'i neidiai erioed:
Llamneitiaist, lle mae natur,
Llaesai ddŵr, llawes o ddur.
Croyw-wych weithydd, cyrch weithan
40 Eitha' môr â'th wyau mân.
Ni fynnwn, o gallwn ged,
Tan awyr i ti niwed;
Ni wnaf, pe yno y nofi,
44 Amarch fyth it, merch wyf i.
Hoffes i, mae'n gyffes sad,
Ferch arall fawr ei chariad;
Deg fenyw, dwg fy annerch
48 Gerdd i Fôn at gwyraidd ferch.
Dos i wared, is oror,
Dos ragod, myn magod môr;
Dos, er Duw, â dwys air dwg
52 Goris teml grwys tu amlwg.
Gwna gyngor i'r cefnfor cyrch,
'Rhyd Conwy rhydau cynnyrch;
Dal, rhag amharch neu warchae,
56 Gefn y ffrwd ag ofna ffrae.
Gwylia, rhag amled gelyn
'Ddeutu'r ffordd it, hir eu ffyn;
Er cored, er cau oror,
60 Er rhwydau fil, rhed i fôr.
Dewis iawn hynt, dos yn hoel,
Na syrr at ynys Seirioel.
Oddi yno yn ddiwenwyn
64 I'r Traeth-coch, er traethu cwyn.
Mae Môn, ag enw mam ynys,

Ger dy law, ag aur di-lys.
Dos i drin fy nghyfrinach
68 A mawl fry i borth Moelfre bach.
Golau rwysg, gwylia ar ryd,
Gro mân, ymgryma ennyd.
Crothwaisg hawdd i rai rithio,
72 Cwd a grawn yn codi gro,
Gwindia i'r lan, gan dorlennydd,
Gwain loyw a gwaith gwennol gwŷdd.
Gwaraea'n dy bais, gennad bur,
76 O nerth i ffynnon Arthur;
O gweli gywir galon,
O'r nant mawr, llwybr nant Môn,
Siân, iraidd ferch, sy'n wriawg
80 Y llwybr hwn, felly, bo rhawg.
Siân Owain oedd, soniwn i,
Siân Griffith sy'n gorhoffi;
Dau enwau da o Wynedd,
84 Diwyd ferch, da Duw hyd fedd.
Bu rydd, wen beraidd enau,
Bun a roed dau ben yr iau,
Trin y ferch, tro enwa fi,
88 Torrodd â Marged Harri.
Gaddowsai nas greddfai gred,
Gwiwloer, nis cawn ei gweled.
Ni bu athrod priodas,
92 Gwawr a'i gŵr, na gair o gas;
Ond er cael gafael gyfoed,
Hyder o'i mwynder ym oed,
Am ei bod cyn priodi,
96 A chur maith, fel chwaer i mi.
Chwaer o ffydd a chorff addwyn,
Chwaer o'i gair, ni rof chwerw gŵyn.
Cydsiarad yn wastad wedd,
100 Cydchwarae y caid chwioredd;
Cyd-ddarllain â'm chwaer gain gu,

Iechyd gawn, a chydganu.
Cafodd, bargeiniodd yn gall,
104 Yr awron gymar arall.
Mae'n addas, mae'n wiwddoeth,
Mynnu Duw i'r man y doeth;
Gwnaed yn dda, gnowdwen ddiwg,
108 Rhof a'i gŵr nid rhyw fai gwg.
Cân yn iach mwy cu na neb,
Diwg ytwyd, dwg ateb,
Dull addas, Duw i'w llwyddaw,
Dywaid hyn, ac er Duw, taw.

Ffynonellau
A—BL Add 14973, 20a; B—Card 84, 71; C—LlGC 1578B, 98; Ch—LlGC
3288B, 185; D—LlGC 10248B, 131.

Amrywiadau
2 to o Ch. 3 llaesgwyn CD. 4 lluch Ch; llym D. 5 rownllwyd ACCh. 6 anad D.
10 llwfn AB, wyn a gwych Ch. 11 dwfr A; dan Ch. 13 in su/r/ioed yn D, un
nofiwr iach ABC. 14 A chai Ch; chwidiach A. 15 Doleu gylch im deilio'b gwau
C, dolen gylch yw dy lyw/n/gwav D; yw deilio AC, iw dulio'n gau B. 18 mew C;
berwgell, AB. 19 gwyl ar hynt D; dorch ChD; rhod A-D. 21 yma D. 22 ir lan
wyd yn rolyn ia A. 24 o bysgod Ch. 29 mil yr A. 30 wyneb y ffriw D. 33 gadair
A; gadar D. 36 a neidiau AB; rioed D. 37 llum neitiaist A. 38 llaesu i ddyfn A-C;
Llaef a'i ddwfr Ch; llaesai ddwfn D. 39 Houw wych werthydd Ch; weithiwr D.
40 waeyw man D. 43 wna B; ple A-D; yna ABCh; [i] D; nosi D. 44 Amarch it
fyth AB. 45 Hoffais BC; mewn cyffes Ch; gyffais AB. 47 Eog fenyw ChD; feinw
B. 48 gyraidd A; gwyriad Ch. 49 Does A. 50 DoesA; magoed A. 51 er dim Ch;
drwg D. 52 Grwts C, Grwst Ch; Fu amlwg C. 54 cynnych C; rhaw kynnyrch D.
55 ath warchae Ch. 56 a rhag ofn ffrae C; rhag ofn ffra D. 58 y tir a ffyn Ch; a
fyn D. 59 er cas oror D. 60 rhydau C; a rhwydau fêl Ch. 61 gynt . . . goel D;
iownhynt Ch; does C. 62 Na sorr yd ynys Hiroel Ch; na sor . . . Eiriol D. 63 O
Dduw yn ddiwenwyn Ch; o ddyno D. 66 gar ChD. 67 Cyrch er trin Ch. 68. [i]
D. 69 welan ar ryd Ch; gwelir ar ryd D. 70 ymgrymia D. 71 brothwaisg C; y cei
Ch. 73 Gwindia beth y gennad bur CD. 76 Annerch i ffynnon Arthur Ch. 78 O
nant C; [llwybr] Ch; anant CCh. 79 arael ferch Ch. 80 fell Ch; llwybr gwn D. 82
Grüffyth C; gwar hoffi D. 84 Duw a fedd ChD. 87 Truan y ferch Ch. 88
Margred Ch. 90 nes cawn Ch. 91 Hi by a chred Priodas Ch. 92 geir a gâs Ch. 94
er moed Ch; a mwynder er nioed D. 98 ni wnaf Ch. 102 serchus gwawn C,
Iechyd gwawn Ch, Iechyd oedd D. 103 margeiniodd D. 104 gydwr Ch. 105 mae
yn addas man y D; main C. 106 Mynnu'n Duw yw'r Ch. 107 gnowdwen C-D.
108 rof . . . ryw D. 110 diwag Ch; ydwyf D. 111 ai lwyddaw D.

Trefn y llinellau
A 1-50, [51-112].
B 1-4, [5-6], 7-50, [51-112].
C 1-73, [74-5], 76-112.
Ch 1-10, 15-16, 11-14, 17-84, [85-6], 87-112.
D 1-73, [74-5], 76-112.

Teitl
A Cywydd i yry'r gleisiad oddiwrth ferch at ferch arall, B Gyrry'r Gleisiad oddiwrth ferch at ferch arall, C Cywydd i yrru gleisiad yn llatai oddiwrth ferch at ferch arall, Ch Cywydd y gleisiad, D Ko: y gleisiad yn genad at ferch o fon.

Olnod
C Marged Harri drwy help Edmwnd Prys, Edmynd Prys ai Cant.

36 Ateb: Anfon yr hedydd at Marged Harri

Y ffrier â phêr awen
A'r gown llwyd, organ y llên,
Bur ei lais bore laswyr,
4 Bêr ei hun, bore a hŵyr.
Dy lais sy'n moli Duw lwyd,
Yr hedydd, mor hy ydwyd;
Grasol a difrifol fron
8 Yn datod salmau doethion,
Yn wastad ar doriad dydd
Yn discwio dwys gywydd,
A thi'n ei siomi'n siŵr,
12 Ni thorri â'th wneuthurwr.
Dringo'n uchel at Geli,
Doeth a dewr, yw dy waith di,
Nes gwanhau, os gwn haeach,
16 Y big a'r ddwy adain bach;
Ym mron haf, mae o ran hyn,
Gariad iti gardotyn.
Hed, a dyred â gweddi
20 Dy gadw'n iach, deg wedi.
Tra fwy'n doedyd, trefn didwyll,
I'th wranta', tynga' rhag twyll,
Dyred yn nes, droedwan ŵr,

24 Dyred, heb ofn y darwr,
 Rhaid it feithrin cyfrinach
 Rhoed ddoe boen i'r hedydd bach.
 Cares yn haeru, cwrs oed,
28 Gŵyr degael, acw o'r Dugoed,
 Margred, a hoffed yw hi,
 Mawr ei chariad, merch Harri.
 Yn ddwy chwaer yn ddi-chwerwi,
32 Heb ymnâd y buom ni,
 A rôi'n cadarn, drwy farn fer,
 Ferdid ar ei chyfyrder:
 Taeru yma tor amod,
36 Taeru trwy fynnu ei fod;
 Haeru'n lew heb dewi
 Addaw hyn gynt iddi hi;
 Nas clymid, er llid fy llaw,
40 Er budd nes ei rhybuddiaw,
 A'i chariwr gwych, ni chair gwad,
 A glywsom oedd y gleisiad.
 Wele'r mater sy'n peri
44 Dros y dŵr dy drwsiaw di.
 Hed dithau, hy wyd weithian,
 Dros fronnydd a mynydd man;
 Disgyn a phawr gerllaw'r llyn,
48 Diniwed y daw newyn.
 Yna cei nerth acw'n ôl
 Yno i hedeg yn gydol.
 Dod waedd, a dywaid iddi,
52 Drwy rwydd-deb, fy ateb i:
 Yr amod a ddirymais,
 'Rwy'n adde'r gwir iddi ar gais.
 Tri dydd pan nad rhaid addef
56 I ddyn noeth a rôi Dduw nef,
 Heb allu o hap neu bell hynt
 O fewn trwst fyned trostynt:
 Dydd yn wir y genir gwan,

60 Dydd angau, diwedd yngan,
 A'r trydydd, annedwydd cas,
 Er prudd-der, yw priodas.
 A'm dydd amod oedd iach
64 A ballodd, nid oedd bellach
 A'i chennad, lle y cychwynnai,
 Oddi ar y banc oedd ar y bai:
 Byr iawn yn wir, hwre nod,
68 Bendewaidd y bu'n dyfod.
 Hithau, gwan, hi aeth i gyd
 Dan ei ffun, du ei phenyd,
 Neu mewn carchar a bar bod,
72 Drimis ar dorri amod.
 Gadawodd mewn modd i mi,
 Gwen, ei gweled gwn Geli,
 Cyn ei mynd acw'n y man
76 O'r wlad i 'Ryri lydan.
 Torrodd a drylliodd yn dri,
 Addawodd im, myn Dewi,
 O daw iawn a daioni
80 Engl a theg am ei gwaith hi.
 Hi a'i tâl, gwawr eirial gall,
 Yn wir, mewn achwyn arall.
 Yn frau, o maddau i mi,
84 O fodd, maddeuaf iddi;
 Yn ddiymaros, dos i'th daith,
 Yn olwyn, dilyn eilwaith.

Ffynhonnell
LlGC 10248B, 135.

Darlleniadau'r testun
3 boray lofwyr. 8 yn dathod. 11 somi/n/. 24 eb. 19 hed o dyrd a gwdedi. 20 wedi.
28 accaw. 31 ddichweri. 49 cai. 61 nynnyddwid. 62 pyriodas. 65 kychwnai. 74
guli.

Teitl
Atteb ir ko. vchod.

GWERFUL ferch GUTUN o Dal-y-sarn
(*fl. c.*1560)

37 **Cywydd i ofyn telyn rawn oddi wrth**
 Ifan ap Dafydd
 Gwerful wyf o gwr y lan,
 O'r Fferi, lle hoff arian;
 Cynnal arfer y Fferi,
4 Tafarn ddi-farn, ydd wyf i.
 Cryswen lwys, croesawa' yn lân
 Y gwŷr a ddaw ag arian;
 Mynnwn fod, wrth gydfod gwŷr,
8 Fyd diwall i'm lletywyr;
 A chanu'n lân gyfannedd
 Yn eu mysg, wrth lenwi medd;
 Llanw'n hy, nid llawen hyn,
12 'Mhlith tylwyth, eisiau telyn.
 Pan feddyliais, gwrteisrodd
 P'le cawn delyn rawn o rodd?
 Gyrrais gennad, roddiad rydd,
16 I dŷ Ifan ap Dafydd.
 Barwn yn rhoddi bara,
 Barwniaid ei ddeudaid dda.
 Mi a'i dygwn o waed agos
20 Yn gâr i'r rhai gore'n Rhos;
 A'i geraint nis digarodd,
 A'i gares wy', a gais rodd.
 Ys da rodd a'm gwnâi'n foddlawn,
24 Ys da rodd ag ysto' o rawn;
 Ac ebillion ei llonaid
 O'r cwr, bwygilydd y caid;
 A'r cweirgorn wrth ei chornel
28 A ddaw i ble bynnag ydd êl;

A'i gwddw megis un o'r gwyddau
A'r cefen yn ddigon cau.
Yno y caf am y cywydd
32 Yn rhodd ac Ifan a'i rhydd.
Minne roddwn i Ifan
Rost a medd, os daw i'r man,
A'i groeso, pen gano'r gog,
36 A'i ginio, er dwy geiniog.

Ffynonellau
A—BL Add 14875, 56; B—Card 64, 192; C—CM 169B, 79; Ch—lGC 112B, 4.

Amrywiadau
2 orhoff ACCh. 4 [ydd] ACCh. 5 Cryswen loer B. 6 a ddêl B; a'r arian A. 8 y in llytowyr A; lleteuwŷr B. 9 chanu yn A. 11 Llanw yn AB. 12 ymysg ACh. 13 Ond meddyliais . . . fodd B. 14 plei ACCh. 16 fab B; ab A-Ch. 17 codi B. 19 [ai] B. 22 wyf B-Ch. 23 â sytor B; rhôdd hynnod am gwnae/n/fodlawn B; gwna'n CCh. 24 ag ysto ACCh, ag ysdôr rawn B. 26 bigilidd ACCh; ei caid B-Ch. 28 ple B; ei ddêl B; y ddel A. 29 fal un B. 30 cefn ACCh. 31 Ymma câ B. 33 Minnau B-Ch; os roddwn A; roddaf B. 35 pan B-Ch.

Teitl
A kowydd i ovyn telyn, B Gwaith Gwerfil yn gofŷn Telyn Rawn iddi ei hŷn, yr hon oedd dafarnwraig, CCh Cywydd i ofyn Telyn gan Ifan ab Dafydd, a ganodd Gweirful ferch Guttyn, Tafarnwraig Tal-y-sarn.

Olnod
A gwerfyl âch Ryttun, B Gwerfil ai cant.

GWENHWYFAR
ferch Hywel ap Gruffudd
(?fl. c.1580)

38 **Hiraeth glwys alaeth**

Hiraeth glwys alaeth, glaw sydd – i'm hwyneb,
 A'm heinioes a dderfydd.
 Pob dyn ffel a fo celfydd,

4 Celed ei fai, mwya' clod fydd.

Ffynonellau
A—LlGC 1553A, 260/518; B—Mos 131, 530.

Amrywiadau
1 wyneb A. 2 einioes A.

Olnod
A gwenhwyfar vch howel ap gruffydd, B Gwenhwyfar vch howel ap Gruffyth.

MARSLI
ferch Hywel ap Gruffudd
(?*fl. c.*1580)

39 **Mae'r gynfas yn fras ar fryn**
Mae'r gynfas yn fras ar fryn, – tana-i
 Nid tyner mo'r gwelltyn;
 Rhydost yw bone rhedyn,
4 Myn llaw Dduw, fo'm lladdodd hyn.

Ffynhonnell
Card 66, 370c.

Darlleniadau'r testun
4 [hyn].

Olnod
Marsli vch [h]owel ap G[ru]ffith.

GAENOR
ferch Elisau ab Wiliam Llwyd, Rhiwedog
(*fl.*1583)

40 **Englynion duwiol**

Iesu hael, heb ffael, dod ffydd, – 'ngobeth
 Yn gwbwl im bywydd;
 Na'd gael arnaf tra trymgudd
4 Demptiad, na diffygiad ffydd.

Im Duw hael, heb ffael, hoff olud – yn gyfan,
 Yr wy'n gofyn im bywyd;
 Iawn ffydd, Grist heb ddim tristyd,
8 I mi, cyn diwedd fy myd.

Ca' gan f'Arglwydd, rhwydd lle y rhodda', – fy weddi,
 Fy wiwDduw a'm helpia,
 Rhag ofn y Farn gadarna',
12 Drugaredd a diwedd da.

Pan fo y Farn yn gadarna', – aruthrol,
 A'r weithred ympiria;
 Bid Iesu Grist didrist da,
16 Yn blaid yr enaid yna.

Pan fo yr hoedel fer ar forau – yn darfod
 Ar derfyn dydd f'angau;
 Aed Crist hael heb fael gofau
20 Downus â'm henaid innau.

Yr Arglwydd rhwydd y rhoddi – yn eglur,
 (Fe'm goglyd â'm gweddi),
 Iesu oll, rhag fy cholli,
24 Duw Tad o'r ne', madde i mi.

Erglyw, fy un Duw Tri, datro – fy meddwl,
 A madde im aeth heibio;
 Dy ras fy Arglwydd a lwyddo
28 I bawb ag y mynne y bo.

Caf gan Iesu fry, o'i fawr rad – a'i ras
 Roi i mi'r oes drwy gariad;
 A bod pan fo'r cyfodiad,
32 Ar law ddehau diau Dad.

Duw Tri cadw fi yn f'awr, – Duw Iesu
 Dewisa' fu'n dramawr;
 Duw Tad ei hun yn unawr,
36 Duw nef, madde 'y meie mawr.

Tri enw ydyn', tra union, – yw'r gair
 A garaf yn fy nghalon:
 Duw'r Tad, Duw'r Mab, seliad sôn,
40 Duw'r Ysbryd, gweryd gwirion.

[N]id cyweth heleth i'w holi, – nid aur,
 Nid arian i'w cyfri;
 Un arch yr wy'n ei erchi:
44 Duw Tad o'r ne', madde i mi.

Duw'r Tad, Duw'r Mab cariadol, – Duw y[…]
 A gara'n dragwyddol;
 Duw yr Ysbryd Glân anianol,
48 Yw y weddi a'm rhi a'm rhôl.

Duw'r Tad, rhyw gariad ragori, – Arglwydd
 Erglyw fy ngweddi;
 Duw Fab teg wrth fynegi,
52 Duw Ysbrydol nefol i mi.

Duw Tad, cofiad cyfiawn, – Duw eurfab,
 Dewisfod a gaffon;

Duw'r Ysbryd, gweryd gwirion,
56 Duw'n bur â'm cato'r nos hon.

I Duw Tad lle'i cariadwn, – Duw'r Mab
 Dyna'r man y credwn;
 Duw Ysbryd Glân lle canwn,
60 Duw hael â'm cato y dydd hwn.

Caf gan f'Arglwydd rhwydd o'i fawrad – a'i r[...]
 Roi i mi hir oes drwy gariad;
 Am bod penfo [...]
64 [...]

Trugaredd, f'Arglwydd, trwy gariad – nef, yr wy'
 Yn ei ofyn yn wastad;
 Hyn fy hun yw 'nymuniad,
68 Â gras a dawn gwir Iesu Dad.

[...]mod[...] i'r hynod a'i henwy' – yn fynych,
 A fynna 'y ngweddi;
 Duw Tad nefol i'w foli,
72 Duw'r Mab, Duw'r Ysbryd i mi.

Ffynhonnell
Llst 167, 157.

Darlleniadau'r testun
10 fe. 11 gedarna. 12 drigared. 13 yr farn yn gedarna. 14 ampiria. 15 byd. 17
pen. 18 feangav. 25 medvl. 31 pen fo yr. 32 law dehau. 33 enfawr. 36 imie. 38
chalon. 39 Duw yr Tad, Duw yr Mab. 40 A Duw yr ysbryd. 43 yr yw yn. 45
Duw [...] mab. 46 garaf/n/. 47 anianawl. 50 fy weddi. 51 fenegi. 57 i Dduw;
cariadun. 58 dena/r/. 59 canvn. 62 ir oes. 65 Trigared. 67 nemvniad. 68 a gwas a
dawn. 70 yn y weddi. 72 Duw ir.

Teitl
Englinio[n] da owaith gainor ach elisav.

Olnod
gaynor ach elizav ai kant.

JANE FYCHAN
(? g. 1590au)

41 **Cyffes gwely angau, ar y mesur 'Bryniau'r Iwerddon'**

O f'Arglwydd Dduw trugarog, Tydi sy'n Un a Thri,
Clyw ochain trwm, tosturus a chwynfan merch a'i chri,
Sy'n deisyf cael Dy gymod, er cariad ar un Crist,
4 Dy help a'th feddyginiaeth i 'mddiffyn f'enaid trist.

'Rwy'n gofyn Dy drugaredd am ddwys bechodau maith,
O'm bedydd hyd yrŵan a wneis i'n amla' gwaith.
Pan elwy' gerbron Ustus, 'rwy'n gwybod hyn fy hun,
8 Nad oes mo'r lle 'sgusodi, na chwaith i wadu'r un.

Er hyn, mae 'nghyflawn obaith i'th rasol werthfawr waed
A roist i ddiodde' troswyf o'th gorun hyd dy draed.
Pe golchid ag un defnyn fy holl bechodau'n lân,
12 Sy gochion fel y porffor, âi'n union fel y gwlân.

Maddeuaist i Fair Fadlen a'r wraig o Ganaan wlad,
Di a roist y dall i weled a'r cloffion ar eu traed.
Di roist y mud i ymddiddan, a mab y weddw'n fyw,
16 Dod nawdd i minne am bechod, O Dduw
 trugarog, clyw!

Rhoist ffrwyth ar goed y meysydd i'r brigyn fynd
 o'r gwraidd,
Di a borthaist bobol filoedd â'r pump torth bara haidd;
Di a fuest Dduw trugarog, do, gynt i lawer rhai,
20 Nid yw dy wyrthie di eto, mi a'i gwn, un gronyn llai.

Di iacheist y claf o'r parlas a'r wraig diferlif gwaed,
Di a ystyriaist wrth Sant Peter pan oedd ef wael ei stad;

Yng Nghanaan Galilea, di a droist y dŵr yn win,
24 Duw, dod i minne ollyngdod o gaethder pechod blin.

Duw cymorth fy nghrediniaeth a chadarnha fy ffydd,
A gollwng fi o gadwynau fy holl bechodau'n rhydd;
Cariad, gras a gobaith, O! f'Arglwydd i mi moes,
28 Fy rhaid a'm cyflawn iechyd tra rhoddech i mi oes.

Pan roddech i mi derfyn o'r bywyd marwol bach,
Duw, diffodd fy mhechodau, gwna 'mriwie a'm
 cleisie'n iach,
A dwg fi i'th fwyn drugaredd i'r nefoedd dan dy law,
32 A chadw fi'n gadwedig y diwrnod mawr a ddaw.

Ffynonellau
A—Brog I.3, 625; B—CM 171D, 171; C—*Dwy o gerddi newyddion* . . .
(Caerlleon, 1791), t. 2.

Amrywiadau
1 Och fy Arglwydd . . . wyt byth yn BC. 2 Gwynfan . . . llefan C. 4 feddeganaeth
B; safio f'enaid BC. 5 O Arglwydd, madde i mi, fy holl BC. 6 i yn amlwg waith
BC. 7 yr Ustus . . . yn hyspys BC. 8 Nad oes i mi le i esgusodi BC. 9 Am hyn rho
i ngylawobeth, yngwrthiau BC; grasol A. 10 drosta i BC; i'th C. 11 Pei golchit fi
AC. 12 oedd BC; porpor BC, pophor A; Gwnae 'n wnion C. 13 Fagdlen A. 14
Cripliaid BC. 15 Y mudan i lefaru B; Y mudion i lefaru C. 16 Dy Nawdd i mine
am bechu, Fy Nuw trugarog, clyw C. 17 Ti roist BC; brig A. 18 Ti borthaist . . . a
phump BC. 21 Ti . . . parlus . . . a'r Dileirif BC. 23 Ynghanol A; Yn . . . tri C;
drois A. 24 dyro . . . O'm caeth Bechodau blin BC. 25 Duw mendia BC. 26 o'm
cadwyneu, A'm caeth Boenydiau'n rhydd BC. 27 Trugaredd . . . I mi fy Arglwydd
moes BC. 28 Dy râs a'm cyfiawn iechyd Tra trefnicht i mi fy Oes BC. 29
roddacht . . . yr Terfyn BC. 30 A madde i mi Mucheddau, BC; Gwneir B, Gwnei
C; y Mriwiau a Ngleisiau'n iach BC. 31 i'r Nefoedd lawen, yn ufudd BC.

Trefn y llinellau:
BC 1-12, [13], 21, 14-18, [19-20], [22], 23-4, 25-32.

Teitl
BC Cerdd o Waith Merch ieuangc o Brydyddes ar ei chla' Wely, yn deusyf
Trugaredd gan Dduw: Yw chanu ar, *Fryniau'r Werddon.*

Olnod
A Jane Vaughan o gaer gai ai Cant.

42 ?Ymddiddan rhwng Mrs Jane Vaughan a Chadwaladr y Prydydd

Jane
Pob merch, yn rhwydd, gwrandewch yn rhodd
I fyw yn y byd fy mryd a 'mrôdd,
A'm llaw yn rhydd mewn llawen fodd,
4 Mi fydda' o'm gwirfodd gwelwch.
Gofalon gŵr, tra fo ynwy' ffun,
Ni ddaw i'm calyn, coeliwch,
Yn fy nydd rhag llygru nwy'
8 Mi enilla' fwy howddgarwch.

Cadwaladr
Ai gwir a glywes, baunes byd?
Ai byw yn ferch ifanc sy yn eich bryd?
Nid oes yr un o fewn y byd
12 All roi ddiowryd gwra.
Nis gŵyr un gangen, glaerwen glud,
Mo'i thynged hyd yr eitha':
Meddwl merch dihareb oedd,
16 Am droi fel gwyntoedd cynta'.

Jane
Y lyfna' ei graen a'r deca' ei grudd
Mewn difyr swydd, ferch ifanc sydd,
Fyfi a'i praw', mi fydda-i prudd,
20 Rhag troi llawenydd heibio.
Mi dreia fi, ar allo neb,
Fyw'n rymus heb ymrwymo.
Ni chyll un ferch os gwneiff hi yn dda
24 Mo'i chellwer hwya' y gallo.

Cadwaladr
Trwy burdeb, serch priodas sydd

Yn fwy o barch na bod yn rhydd,
Nid eill un dyn mo oedi'r dydd
28 Apwyntio yr Arglwydd iddyn'
Os merch naturiol a fydd hi
Fo dery i'w ffarti ffortun;
Ac onidê, gwell iddo fo
32 Ymrwymo yn nwylo ei elyn.

Jane
Mae llawer mab yn medru ymddwyn,
Er ennill clod, o fod yn fwyn;
Yn deg ei raen fel un o'r ŵyn
36 Fo draetha ei gŵyn yn dirion.
Pan ddarffo ymrwymo ag efô yn gaeth
Fo dry at waeth 'madroddion:
Yn bloeddio â'i lais fel blaidd o'i le
40 Dan dawlu geirie geirwon.

Cadwaladr
Trwy wraig y syrthiwyd Adda i lawr,
Trwy wraig y somwyd Samson gawr;
O achos merch oedd deg ei gwawr
44 Yr aeth Troia fawr yn wreichion;
A'i ddwy ferch a feddwodd Lot,
O ddiffyg canfod dynion:
O! nid y'ch chwi ferch ddi-fai,
48 Gogenwch lai ar feibion!

Jane
Mae llawer gwedi rhwymo'r llaw
Y bore yn braf heb ronyn braw;
Cyn hanner dydd, diamau y daw
52 Ryw wael esgusion esgus:
Ceir gweled dŵr yn gwlychu ei bron
A'i llygaid llon yn llegus.

Na roed neb, rhag dwyn hir nych,
56 Mo'i ifienctid gwych yn ddibris!

Cadwaladr
Paham y rhaid mo'r wylo'r dŵr
Os medr merch drwy serch, yn siŵr,
Fyw fel Sara gyda ei gŵr
60 Diofala gyflwr allan?
Ac onidê, mae yn rheitiach yw
I hwnnw fyw ei hunan;
Rhodio yn rhydd a wela-i yn haws
64 Na'r wengu anhynaws feingan.

Jane
Trwy 'wyllys da, mi rois fy mryd
Rhag gwrando mabiaith meibion byd;
Mater gwael eill fynd yn ddrud,
68 Nis gwn pa fyd a ddigwydd.
Rhag meddu'r un ohonyn' hwy,
Mi ymgroesaf yn enw f'Arglwydd.
Mi fydda' byw fel Ffenics gynt,
72 Mi gymra' helynt hylwydd.

Cadwaladr
Y merched glana' o fewn y plwy',
Oddigerth caffel torri eu nwy',
Odid un ohonyn' hwy
76 Na fagan' glwy' neu nychdod.
Ni ddaw byth ar fab mo hyn,
Mae'n hawdd i bob dyn wybod;
A pha un sy yn hawsa ei gadw yn ffri,
80 Drwy fwynder, ei forwyndod.

Jane
Ni wela-i ddim bywioliaeth iawn
Ymrwymo â gŵr, yn siŵr, pes gnawn,

Gyda'r glana' a mwya' ei ddawn
84　Rwy'n ofni cawn anhunedd.
Mae llawer gŵr sy brafia ŵr bro
Yn medru crugo eu gwragedd;
Pan elir i gribinio â'r byd
88　Ni cheir un munud mwynedd.

Cadwaladr
Beth pan ddelo dau ynghyd,
A methu byw, a llithro'r byd,
A'i chael hithe teg ei phryd
92　I'w hoes heb wneuthur hyswi?
Roi fo yn y jael drwy boenus wedd
Yn dristwedd, i fyw drosti
Am hyn, mae'n rheitia i fab roi nâg
96　Drwy Prydain rhag priodi.

Jane
Ni cheir ond chwith mo'r mwynder chwaith
Yng nghwmni gŵr, na difyr daith,
Ond gofalon mowrion maith
100　Fydd bob yn saith yn syrthio.
Ni adawa-i, myn dail y ddôl,
I ifienctid ffôl mo'm twyllo:
Llawer lodes, gynnes, gu
104　Sydd sad am hynny heno!

Cadwaladr
Ffortun sydd yn ledio'r daith
Rhwng mab a merch a mwynder maith.
Na rowch chwithau teg ei hiaith
108　Ddiowryd faith naturiol;
Rhag i draserch trwm eich troi
Ryw bryd a'ch rhoi'n briodol.
Nid oes mater mawr gan neb,
112　Er sorri o'ch wyneb siriol.

Jane
Fo yrrodd mabieth meibion glân
A'u gwên deg a'u gweniaith gwan,
Aeth llawer lloer i lawr y llan,
116 Drwy aspri dan y dwysbridd.
Na ffeindiwch arna-i ormod bai,
'Rwy'n gweled rhai'n ddigwilydd;
Mi garaf bob gŵr ifanc, ffel
120 Heb gelu, fel ei gilydd!

Cadwaladr
Y merched oll a'r gwragedd da,
Os llonydd glân ar gân a ga',
Eu goganu nhw ni wna':
124 Y llestri gwanna' ydyn'.
Er bod rhai â'u llaw yn drom
A thafod ffrom ysgymun,
Mi wn nad oes na gŵr na gwas
128 Heb gariad addas iddyn'!

Ffynonellau
A—Bangor 3212, 89; B—*Blodeu-gerdd Cymry* . . . (1759), 207; C—BL Add MS
15005, 113b; Ch—CM 204B, 536; D—*Dwy o gerddi Digrifol ynghylch Gwreicca
a Gwra* . . . (Mwythig, [1717]), tt. 4-8; Dd—*Dwy o Gerddi Tra Rhagorol* . . .
(Mwythig, 1758), tt. 6-8; E—Llst 166, 298; F—Pen 125, 273.

Amrywiadau
2 Ar fyw BC-Dd; i a ymrodd BDDd, i ymrodd C. 4 Y byddai BDDd; bydda A;
ynddwi BD. 5 tra bo ynddwy AC. 6 Ni ddon A. 7 om nwu C. 8 I gyredd mwy A,
Er ynill mwy BDDd, daua gwell a mwy ChE. 9 Os gwir C; y glowes AB, y glowis
C. 10 Mae byw AC; Mai byw'n B; Ai byw D; sydd A. 11 Y peth nid ellwch teg i
fryd AC-Dd, Nid oes un rhian yn y byd D[glos]. 12 Iw'r [...]owryd A, Mo'r roi
B-Dd, Eill roi D[glos]. 13 Ni wyr un AE, Nid wyr Ch; seren ABD[glos]. 14
ffortun AC-Dd. 15 merched A. 16 Y droe fel A, Troi gida yr C, A dry DDd. 17 Y
deca i graen a'r lyfna AC, Deca ei groen a'r lyfna B. 18 merch A. 19 Myfi a braw
ABDDd, A mine a braw C, A mine heb fraw mi byddai brydd D[glos]; na byddai
AC, y bydd hi brydd D, ni fyddai E. 20 I droi A, Os try BDDd, Er troi D[glos].
21 Mae'n fy mryd AC, Mi rois fy mryd D[glos]; na amheuad neb ACD[glos]. 22
fuw yn freiniol C. 23 yr un A; os gwna A, o gwn yn dda C. 24 chellwair E, [y] A.

25 burder B. 26 Mewn mwy ABD[glos], Mewn dau mwy C, Yn fwya parch Dd. 27 Nid oes un dau eill AB, Nid oes un eill C, Nid oes un dyn eill DDd. 28 A ordeinio C, A bwyntio'r DE, A bwyntiodd Arglwydd Dd. 30 Fe dry Dd. 31 dau gwell iddo Dd. 34 Yn cnnill ABD[glos], Yn haeddu DDd; am fod ABDd. 35 Mor deg A, Y bore bydd BD[glos]; ag un A. 36 hwi draetha A, Dan draethu BDDd; yn ffyddlon B. 37 Ar ol mrwino A, Darfyddo B. 39 [Yn] BDDd; wna fel A. 40 Tan daflu ADDd, Gan B. 41 Merch y dorodd B-Dd; cwimpiwyd A, gwympôdd D[glos]. 42 A merch a dwyllodd BDDd, Trwu ferch y cwimpwud C; daliwyd A. 43 gwraig A. 44 Gwnaed Troua A, [Yr] C. 45 [Ai] C, A merched gynt BD[glos]; ferch gynt A. 46 Wrth fethu BD[glos]. 47 Os chwi ni adwaenoch ferch ddifai A, Ac oni adwaenoch BD[glos], Ag onid ydech i C-Dd. 48 Rhowch ogan llai A-C; i feibion A, ir meibion BCD[glos]. 49 Darfyddo i ddau ymrwymo eu llaw B, Mae llawer byn yn clymu C; i llaw ACDdE. 51 yndodid B; [y] ACE; rhyw ddydd a ddaw BD[glos]. 52 Bydd gwael a'm osgaw esgus B, O gwêl riw ysgafn esgis C; ddiosgaw esgis ADDd. 53 Cewch weled A. 55 Na chymred neb ADDd. 57 Gan […] rhaid A, Ow pam i mae yn rhudd C. 58 bydd BD[glos]; meidr B, medair C. 59 Megis Sara BD[glos]; efo DDd. 60 Llawena cyflwr ABD[glos], O llawena cyflwr C, Diddana DDd. 61 dau rheitiach yw AC. 63 gallafe'n hy AB, a llyse yn E, yn hawdd eill e yn rŷdd C. 64 Yn haws nar fwŷngu feingan ABD[glos], yn hwy nar fwungŷdd feingan C, Na thrin DDd. 65 Ar reswm da AD[glos]F, Mewn rheswm BD[glos], Ar feddwl da C, Gwrando F. 66 Rhag coelio i fabieth A, Ni choeliai fabiaith BD[glos], Wrth wrando C, Ar wrando D[glos]. 67 Y pleser gwaela A, Pleser gwael D[glos]F; all fod A. 68 Mi wn pa bryd AD[glos], Oherwydd nis gwn pa bryd y C; pa bryd y dervydd F; y digwydd AB. 69 nhw B. 70 Mi a BF. 71 Yn inig fel y A-CDdF. 73 merched AC; siongc A, sionca BD[glos]; ofiewn C. 74 Yn niffyg caffel AB, O ddiffyg caffel C, yn niffyg cosbi D[glos]; porthi A. 75 Ondodid B, ond D[glos], onid ChE. 76 Na syrth mewn A-C; a nychdod A-C. 77 at fab AC, at feibion BD[glos]. 79 Am hyn pryn howsa eill gadw A; par un or ddau eill BC, eill hwya or ddau D[glos]; yn glir C. 80 Trwy Ac. 81 fawr fywolieth ABD[glos], yn fuwoliaeth C. 82 i ymrwmo C; yn wir pei C, pe gwnawn AB, pe Dd. 83 Oddiwrth y glanna AD[glos]; gora i ddawn C. 84 Mi wn y cawn A, Ondodid cawn BD[glos], Yn siwr mi gawn C. 85 Mae rhai o'r gwyr sy A-CD[glos]Dd; brafia'n bro A, un bro BCD[glos]DdE. 86 A fedrau grygo A, wi fedran grygo C, Am fedru D[glos]; ymgrugo a'i B, ymgribo E. 87 eler A, delir C; im grybleiddio A, gribddeilio D[glos]. 90 Os happe rhyngthyn lithro'r A, Ac i'w herbyn lithro'r BD; llithro eu byd Dd. 91 Ai bod hithe ABD[glos]. 92 yw hoed D[glos], oi hoes Dd; yn ehŷd hwswi A; wneuthyd BDd. 93 Y fo ae'r Iael yn wael i wedd A, Fo eiff ir Siel BDDd; alar wedd B, drwy larus wedd D[glos], yn wael ei wedd Dd. 94 I diodde yn dristwedd drosti ABDDd. 95 mae'n rheitia D; ir mab roi nag AB. 96 Tros prydoedd A, Bob rydau B, Bob rhydoedd pur adwyth D[glos]. 97 heb chwith C; ond mae'n mo'r B; maith D. 98 Nag afieth AC, Mwyneidd-dra BD[glos]; gwyr mewn AB, gwr mewn C. 99 Heb ofalon B, Na bo C, Ar holl D[glos]. 100 Bob yn saith AC, O fesur saith BD[glos]. 101 Ni chaiff byth AB, Ni dawa D. 102 Dempasiwn ffol ABDDd, i

demtasiwn C. 103 pob gwyl a gwaith tan sêl a sul A, Bob Gwŷl a gwaith ac sydd dan Sul BD[glos], Pob dydd pob gwul pob sul dan sel C. 104 Mi ymgroesa'n rhigil rhagddo A-C. 105 mewn mwynder A. 106 trwu fwunder C. 107 Gwiliwch chwithe A, Gochelwch gwiliwch BD[glos], a gwiliwch chwithe C. 108 roi diowryd A-C, Diowryd D[glos]. 109 Na ddichon traserch A, Fe ddichon traserch BD[glos]. 110 Ni bydd ond matter bach gan D[glos]; eich rhoi'n Dd. 111 Cyn bod yn rhaid na leddwch neb AB, Ag am hyn na ogenwch neb C; hyn bod yn rhaid na feddwn D[glos]. 112 Os leiciwch atteb Sitiol ABD[glos], Ond lliniwch ateb siriol C; eich wrneb D. 113 Gyrrodd B, wrth wrando mabiaeth C, Ni choeliai fabiaeth DDd, Ai gyrrodd D[glos], Gwrando mabieth F. 114 Wrth A, dan C, Tan wneuthur gwên a'u B; wneuthur gwên a gwrthun gan AC, Gan wneuthur Gwen D[glos]; gweinieth D. 115 Yr aeth C, lawer llon i lawr A, Aeth llawer D, Nod aspri D[glos], Rhoid llawer lloir yn llawer llan F, [Aeth] E. 116 Diasbri fan A, Nod B, Fel ysbryd tan C, Ai hysbryd DDd, hagwedd D[glos]; mae daerbri F. 117 Am hyn na ffeindiwch AC, Yn rhodd na ffeindiwch arnai fai BD[glos]. 118 mi wela rai AC; tai yn ddyn F. 119 Carai bob C. 120 Yn galawnt A, A gelo C. 121 merched mwynion wragedd BD. 122 Llywydd gwych i ganu B, Os llonydd gwych ganu D[glos], Os llywydd glan Dd; y ga C. 123 Rhoi iddyn ogan byth A-CD[glos]; nis gwna AbD[glos], mi wnaf Ch. 125 Er bod llawer un mewn grŷm A, Odid perchen un BD[glos], Odid un pan del mewn CDDd; [yn] B. 126 Heb dafod BCDDd; llym ACDDd. 127 Nid adwŷn i na AC, Er hyn nid DDd; adwaen i na BD[glos].

Trefn y llinellau
A 1-4, 7-8, 5-6, 9-16, 81-8, 25-32, 97-104, 57-64, 17-24, 73-80, 49-56, 89-96, 33-48, 65-72, 121-8, 113-20, 105-112.
C 1-32, [33-40], 49-64, 81-8, [89-96], 121-8, 113-120, 73-80, 66, 65, 67-72, 41-8, 97-112.
Ch 1-128.
D 1-24, 105-112, 33-40, 25-32, 49-64, 81-96, 121-8, 65-80, 97-104, 41-8, 113-120,
B 1-20, 23, 24, 21, 22, 105-112, 33-40, 25-32, 49-64, 81-96, 65-72, 73, 75, 74, 76-80, 97-104, 41-8, 113-120, [121-128].
Dd 1-128.
E 1-12, 15-16, 13-14, 17-20, 23-4, 21-2, 24-30, [31-2], 33-72, 73, 75, 74, 76-128.
F [1-64], 113-120, 66, 65, 67-72, [73-96], 97-104, [105-111].

Teitl
A Ymddiddan rhwng Mab a Merch ynghylch priodi ar y mesur Amarulas, B Dull o ymddiddan rhwng dwy chwaer, am Wra, C […] rhwng Jane Vaughan merch Rowland Vychan Caê'r gain ag un Kydwal[…] prydvdd ynghvlch pyriodi ar Mesur Niw Mervles, Ch Ymddiddanion rhwng: Mrs Jane Vaughan o Gaer gae a Chadwaladr y prydydd, D Ymddiddan rhwng dwy chwaer am wr, un yn dymuno

priodi a'r llall ddim, Dd Ymddiddan rhwng dwy chwaer am wra, un a fynnau briodi, y'r llall am beidio. ar Amorillis, E Ymddiddan rhwng Mrs Sian Fychan o gaer Gae a Chadwaladr y Prydydd.

Olnod
A Diwedd William Pierce tros y ferch ai Cant mathew Owen tros y mab ai Cant, B Mathew Owen o blwyf Llangar dros y meibion; Wiliam Pyrs Dafydd dros y merched 1660, Ch Mrs Jane Vaughan a Chadwaladr ai […], D[glos] Mathew Owen o blwy llangar yn Sir feirionydd ai cant 1660, F Jane Fychan ai cant.

ELISABETH PRICE, Gerddibluog
(? c.1592-1667)

43 **I dyrfa Llandanwg**

 [...]
 I'r dyrfa afreidiol rodio,
 O ran chwi wyddoch fod i mi

4 Ŵyl Danwg, wedi ordeinio.

Ffynhonnell
LLGC 21728B, p. O6.

Olnod
Elizabeth Price ai cant i dyrfa lla[n] Danŵg.

MARGARET HYWEL
(?16-17g)

44 *Contemptus mundi*

 Gwae fo a fwrio ei fryd – a'r hoedel,
 Er hyder cael ennyd;
 Gwae fab maeth, gwinfaeth gunfyd,

4 Gwae a rôi'n ddwys bwys ar y byd.

Ffynhonnell
Bangor (Mos) 9, 81.

Olnod
Marg: How.

DIENW
(?17g)

45 **Os i Lunden rien yr aeth i drigo**
'A bonnie lasse to her friend that went to London not
taking his leave of her, nor bid her once farewell?'

Os i Lunden rien yr aeth – i drigo,
 Fe a'm drygwyd i ysywaeth;
 Gwae fi na bai rhag hiraeth,
4 Y fo lle yr wy', neu fi lle'r aeth.

Eich cariad, nid ymâd â mi – mewn unfan,
 Mae'n ynfyd eich hoffi;
 Oedd achos, o Dduw, ichwi
8 Heb ffarwél, ymadel â mi?

Ffynhonnell
J18, f. 30.

Teitl
A bonnie lasse to her friend that went to London not taking his leave nor bid her
once farwell.

CATHERIN OWEN
(m. 1602)

46 **I Siôn Lloyd: cynghorion y fam i'w hetifedd**
 Fy mab, Siôn o Fôn, 'rwyf i – diweniaith
 Yn d'annerch mewn difri',
 Ac o'm gwir fodd yn rhoddi
4 At hyn, fy mendith i ti.

 Bendithied, rhwydded, aml y rhoddo – Duw
 It ras er ffrwytho;
 Arnad, Siôn, y danfono
8 Mal y gwlith ei fendith fo.

 Clywais fod hynod hoenwalch, – hoff durddysg,
 I'th fforddiaw yn ddifalch;
 Y Mastr Williams, dra haelwalch,
12 Yw'r glain gwiw â'r galon gwalch.

 Y paun nid adwaen, nodedig – ydyw,
 Odiaeth ŵr ddysgedig.
 O'th flysia'r iaith felysig,
16 Na'd, er fy mwyn, ddwyn ei ddig.

 Taled Tad y rhad, lle mae'r hyder – byth,
 Am ei boen a'i flinder,
 I Mastr Williams bob amser,
20 Organ parch â'r gene pêr.

 Dewis gyfeillion diwair, – dysgedig,
 Dysg wadu rhai drygair:
 Nac ennill, Siôn, oganair,
24 Er mwyn Mab y Forwyn Fair.

 Coelia, meddylia ddilyn – daioni,
 Fal dyna dy ffortun;

A gwylia dy dri gelyn,
28 A châr Dduw a chywir ddyn.

Dy dri gelyn hyn a henwais, – ydynt
 Odiaeth ar bob malais,
 Y byd a'r cnawd, trallawd trais,
32 Llew rhuedig, llwyr wadais.

Gweddïaf, galwaf ar Geli, – ŵr hael,
 Ar i hwn dy groesi:
 Gwyddost pwy sy'n rhoi'i gweddi
36 Di-nam, dy fam ydwyf fi.

Bydd draw yn ddistaw, ddiystryn – chwerwedd,
 Broch eiriau a'u hennyn;
 Er gwrando garw air undyn,
40 Edrych beth a ddoetych, ddyn.

Er it gael gafel drwy gofiaw, – mwynedd
 Fy mendith i'th lwyddaw,
 Siôn, dal hyn sy'n d'eiliaw,
44 Er Duw, lwydd bawb ar dy law.

Dy famaeth helaeth, pei holen', – f'enaid,
 Yw'r fwynaidd Rydychen;
 Tyn Siôn draw, â'th ddwy bawen,
48 Burion hap ei bronnau hen.

Ffynhonnell
J. Glyn Davies 1, 192b.

Darlleniadau'r testun
2 miawn. 9 durddysg. 17 Tafod. 26 Y fal . . . 37 ddistaw ddisytryn. 39 garw gair.

Teitl
I Siôn Lloyd. kynghorion y fam oi hetifedd.

Olnod
Katherin Owen dy fam ai gwnaeth.

ELIN THOMAS
(m. 1609)

47 **I'w gŵr, Ifan Tudur Owen, a oedd mewn trwbl**

Trist ydyw, troes Duw adwyth,
Trem las yn arwain trwm lwyth;
Treiglodd i mi trwy oglais,
4 Trafael ni wna fael yn f'ais.
Troes gas efrydd traws gyfraith,
Trwy ffalster gweler ei gwaith,
Tywyllwaith bradwyr mewn tyllau
8 Trwy 'mddiried i'w gweithred gau;
Rhwystraw gŵr, rhyw ystryw gwanc,
Rhyfedd yw gwaith rhyw afanc,
Ustus, nid cofus y caid,
12 Ben annoeth, heb un enaid.
Bwriodd, ffeind faith cyfraith cŵn,
Bwrw cost heb air cwestiwn,
Barn wrth frest neu orchestu,
16 Barn Beilad a'i fwriad fu,
Barn anardd bur wenwynig,
Barn boeth a wnâi ddoeth yn ddig.
Gwir fu Suddas, gwrs addfed,
20 Gwerthu Crist â gwartháu Cred;
Ail Amus, mewn dinas deg,
Yw'r ustus hwn ar osteg.
Gŵr anonest ei gwestiwn;
24 Gwir Duw hael, gwared o hwn.
O gwnaeth gam mewn gweniaith gas,
Â i fwll uffern fal Caiffas.
Gwradwydd i ŵr o gredit,
28 Golli rhyw swydd, gwall yw'r sut.
Gwedi barn a roes arnoch,

130

Gwedi mawl, fe â i gadw moch.
Er hyn o drwbl, f'anwylyd,
32 Ni byddi byth heb dda byd;
Gwaith, mawr angall, nis gallent
Gyrru o'i rym, gŵr o rent;
Buost gefnog ddiogan,
36 Bydd eto ŵr glewdro glân.
Ni all bwriad un bradwr
Am gas yniwed i'm gŵr,
Na gyrru i'm oes y gŵr mau,
40 Ddi-warth enw, 'ddi wrth innau:
Priodas hoff â'm prydydd
A wnaed yn rhwym, nid â'n rhydd!
Hyd unawr er hyd einioes
44 Y dyry Duw doriad oes.
Ni ladd cafod, cryfnod croes,
Fel y cynnyrch faith einioes.
Duw gwyn, fab da genny' fod
48 Olau dras, â'i law drosod;
Ni ad it fyned eto,
F'enaid, ŵr ffel, fynd ar ffo.
Ti a erys anturiwr,
52 Ti gest i'th fron galon gŵr,
A'r lladron, caseion sy,
A brys awch bwrw i sythu.
Mae'n y wlad, o siaradai,
56 Oes, bla teg i sbeilio tai;
Na'd iddyn', nid yw addas,
I dir ein plwy' dorri un plas.
Cyfion ŵr tirion wyt ti
60 Caredig edmig imi,
Minneu, trwy lwc, mae im swcwr,
'Rwy'n ffyddlon gyfion i'm gŵr.
Nid yw gwilydd dy galyn,
64 Na dim hardd ond i mi hyn:

Offeiriad, gurad geiriau,
A'n dug yn briod ein dau;
Nid oes esgob, dwys ysgol,
68 Â'n rhydd o'i newydd yn ôl.
Duw i'th ran, un doeth rinwedd,
Duw Tad a'th fwriad â'th fedd;
Dwyfol wyd, post afal pêr,
72 Duw a biau dy bower;
Duw dy Brynwr, Dad breiniol,
O'th dirion air, ni'th dry'n ôl.

Ffynhonnell
Llst 156, 118.

Darlleniadau'r testun
26 kaefas. 40 oddiwrth. 49 fynyd. 58 ddorri. 64 inni hyn.

Teitl
kywydd/o/waith Elin Thomas iw gwr Ifan Tudv[r] Owen oedd mewn trwbl.

Olnod
Elin Tomas ai kant.

ELEN GWDMON
o Dalyllyn, Môn
(*fl.*1609)

48 **Cwynfan merch ifanc**
'Cwynfan merch ifanc am ei chariad: y ferch oedd Elen
Gwdmon o Dalyllyn a'r mab oedd Edward Wyn o
Fodewryd. Y mesur Rogero':

Pob merch ifanc sy'n y byd,
Mewn glân feddylfryd calon,
Gogelwch, gwyliwch fod yn drwch
4 I fab, o byddwch ffyddlon.

Myfi a ŵyr oddi wrth y clwy',
Ac i chwi rwy'n conffesu
Par y dristwch sydd i'm bron,
8 O achos ffyddlon garu.

Gŵr bonheddig gweddaidd, glân,
Ifiengaidd, oedran lysti,
A fai'n tramwy'r fan lle bawn,
12 Yn fynych cawn ei gwmni.

Ei gamp, ei barabl yn fy ngŵydd,
A'i sadrwydd oedd yn peri,
Ei olwg troead fal yr ôd,
16 I'm tyb oedd ei fod i'm hoffi.

Gwybu Giwpid, ar fyr dro,
Fy mod i'n leicio ei foddion
Ac a saethodd ergyd trwm,
20 Do, saeth o blwm i'm calon.

Yna'r aethom yn gla' ein dau,
Heb neb yn addau ei feddwl;
Ni wydde'r un ond ei glwy'i hun,
24 Er bod pob un mewn trwbwl.

O wan hyder nid oedd o
Nac yn presiwmio gofyn
Dim trugaredd ar fy llaw,
28 Ond diodde' draw fal 'r oenyn.

A minne oedd yn ŵyl neu'n fud,
Heb feiddio doedyd wrtho;
Na rhoi amna'd mewn un lle
32 O'm clwy', lle galle dybio.

Y fi yn tybied nad oedd o
Ond cownterffetio ffansi,
Ac ynte'n meddwl nad oedd wiw
36 Geisio i'm briw mo'r eli.

Ni fuom felly'n cyfri'r sêr
Ac eisiau sbecer rhyngom,
Pan ddaeth ffortun, fe ŵyr Crist,
40 I mi â thrist newyddion.

Clywed ddarfod i'w ffrins o
Yn gaeth ei rwymo ag arall;
'Roedd yn rhaid iddo ddiodde'n frau
44 Y naill ai'r iau neu'r fwyall.

Ymgyfarfod ar ôl hyn
A dechrau yn syn ymholi,
Ar y Dynged bwrw'r bai
48 Na wydde'nd rhai mo'n cledi.

Gan ei fod o'n canu'n iach,
Bellach mi gonffesa';
O hyn allan, er ei fwyn,
52 Dros f'oes, yn forwyn triga'.

Ffrins a chenedl, ffôl a ffel,
'Rwy'n rhoddi ffarwél ichwi;
Mi af i Rufain, drwy nerth Duw,
56 Dros f'oes, i fyw mewn nyn'ri.

Canu a dawnsio, progres, parlio,
Yr ydwy'n bario'ch cwmni;
Prudd-dota, ymprydio, a gweddïo,
60 Mae gen i groeso i'r rheiny.

Merch a'i canodd sydd â'i bryd
Ar roddi'r byd i fyny,
Ac o fawl i'r Iesu gwyn
Ni cheisia ond hyn mo'r canu.

Ffynhonnell
LlGC 832E, 87.

Darlleniadau'r testun
38 rhynghom. 39 gŵyr Christ. 44 gau. 46 dechreu.

Teitl
Cwynfan merch Ifanc am ei chariad: Y Ferch oedd Elen Gwdman o Dal y Llyn.
ar Mab oedd Edward Wynn o Foderwyd. Y Mesur Rogero.

Olnod
Elen Gwdmon: 1609.

SIÂN
ferch John ab Ithel ap Hywel, Ceibiog
(? *fl.*1618)

49 **I'r Delyn**
 Cwmpnïwch a deliwch y Delyn – i'w cho'
 A chaned pawb ei englyn;
 Tre tyrcio troi torcyn,
4 Gyr eto bawb gwd bob un.

Ffynhonnell
Mos 131, 547.

Olnod
Sian verch John ap Ithel ap Howel o keibiog.

LIWS HERBART
(? cyn 1618)

50 **Gerbron ei gwell**
'Pan oeddid yn raenio Liws Herbart ar y bar am ei hoedl
am ladd ei gŵr, y canodd fal hyn':

> Er i'r Tad roi'i roddiad i rywddyn, – a dygiad
> Oedd degach nag undyn:
> Yn gofus ydd wyf yn gofyn,
> 4 A fadde Duw ddifa dyn?

'Ac un ai harglybu ac a graffodd arni, ac y troes hithe ef
fal hyn':

> Er i'r Tad roi'i roddiad i rywddyn, – a dygiad
> Oedd degach nag undyn:
> Yn gofus ydd wyf yn gofyn,
> 8 A fadde Duw feddwl dyn?

Ffynhonnell
Pen 313, 239.

Darlleniadau'r testun
1 roi roddiad.

Teitl
Pan oeddid yn raenio liws herbart ar y barr am ei hoedyl am ladd ei gwr ykanod
fal hynn.

Olnod
Liws herbart ferch.

137

CATRIN ferch IOAN ap SIENCYN
(? cyn *c.*1621)

51 **Y Letani**
 Rhag ein gelyn amddiffyn
 Crist y cwbwl o'th werin.
 Yn rasusol, Dduw'r duwiau,
4 Edrych drymder ein poenau.
 Ystyria yn dosturus
 Drymder calon anghenus.
 Ein drugarog Dduw, maddau
8 I'th holl bobl bechodau.
 Yn gredigol drugarog,
 Gwrando ein gweddïau nerthog.
 Gywir Iesu, fab Dafydd,
12 Trugarha wrthym beunydd;
 Yr awr hon a phob amser,
 Gwrando Crist o'th uchelder.
 Clyw'n rasusol dy deulu
16 O! ti Arglwydd Grist Iesu;
 Yn rasol clyw ni hefyd
 Arglwydd Grist o'th uchelfyd.
 Arglwydd dangos arnom ni
20 Dy drugaredd yn wisgi,
 Fel ynot ymddiriedwn
 Ar gael hyn, ni a weddïwn.
 Amen.

Ffynhonnell
LlGC 253A, 135.

Darlleniadau'r testun
1 galyn ymddiffin.

Teitl
Y Letani.

52 **Gweddi Catrin ferch Ioan ap Siencyn**
 Clust ymwrando Dduw graslon
 Am ufuddgar weddïon;
 Danfon im a fo rheidiol
4 I fyw i'r byd presennol.
 Duw, maddeuaint 'rwy'n ei erfyn
 Am a wneuthum i'th erbyn.
 Er a driniais drwy niwed
8 Ar feddwl, gair a gweithred,
 Erfyn, fy Nuw, arnat ti
 Na bo i'w edliw mo'r rheini.
 Arglwydd, cadw fi hefyd
12 Rhag caffel drwg na'i wneuthyd.
 Na'd i'r caseion barti
 Gael mo'u gwynfyd arnaf i,
 Er mwyn dy unig fab Iesu
16 Grist ein Arglwydd a'n Duw cu.
 Amen.

Ffynhonnell
LlGC 253A, 135.

Darlleniadau'r testun
7 drinais.

Olnod
ar weddi katring ferch Ioan ap Siengcyn.

MARGARET ROWLAND, Llanrwst
(1621-1712)

53 **Deisyfiad un am drugaredd**

O! Arglwydd, clyw ochenaid un enaid yma'n awr,
Pechadur sydd heb ame o'th flaen di ar linie lawr;
Gan ddeisyf Dy drugaredd, drwy daerwedd sydyn dod,
4 Maddeuant cyn fy marw, 'rwy'n galw ar dy enw, dod.

Mewn pechod darfu y 'ngeni i'r byd mewn cyni caeth,
Ac felly y rhoes fy mhobol ufuddol i mi faeth;
Cynyddu i fyny yn fanwl, heb drwbwl, meddwl maith,
8 A gwelen' yn ddigelwydd mai dedwydd oedd y daith.

Ces gennyt, modd diogan, a gwiwlan a fu'r gwaith,
Synhwyrau ac aelodau i'm ledio i bob rhyw daith;
A thrugareddau a roddaist, ni omeddais monwyf i,
12 Gogoniant fo byth bythol i'th enw doniol Di.

Gwn draethu i mi ganwaith, nid dwywaith, ac nid tair,
D'orchmynion a'th gyfreithiau, rhinweddau doniau d'air.
Er hyn, ni ystyriais ronyn, un gair ohonyn' hwy,
16 Ond amlhau 'mhechodau, gwneud o feiau fwy.

Pob lluniaeth a llawenydd digerydd, dyma'r gwir,
Y tafod cyn baroted â'r gweled, clywed clir;
A chael gan bawb o'm cwmpas, gymdeithas addas oedd,
20 Clod a mawl i Iesu ddylaswn i ganu ar goedd.

Yrŵan f'Arglwydd Iesu, 'rwy' ar derfynu f'oes,
Yn disgwyl Ange'n difri i roi i mi 'leni y loes;
Nid ydyw'r byd ond gwagedd, a gwaeledd serthedd sarn,
24 Nis gwn nad rhaid sefydlu dan grynu yfory i'r Farn.

'Rwy'n gweled dydd marwolaeth, nos helaeth, yn nesáu,
Ni fynniff Ange dicllon, er cwynion, mo'i nacáu;
Fo'm tery, mae'n ŵr taeredd, i'n diwedd farwedd fyd,
28 Rhof glod i Dduw o'm gwirfodd, rhag drwg
 a'm cadwodd cyd.

'Rwy'n hollawl edifaru yn enw yr Iesu a roes
Im gyd o amser pybyr i eglur fesur fy oes;
Duw adnewydda 'y nghalon, i droi drwy ffyddlon ffydd,
32 A phair im fod yn barod cyn dyfod fy awr a'm dydd.

Nid wy'n chwenychu golud, na bywyd hyfryd hir,
Na blysio gwychion blasau, meddiannau a thyrau a thir;
Nid ydyw rhain ond gwagedd i beri cyrredd cas,
36 Gwreichionen 'rwy i'w deisyfu, er mwyn yr Iesu, o ras.

Pair imi, buredd amod, oer wylo am bechod bach
Megis am rai mowrion, i'm gwneud yn union iach;
Ac yn lle beiau efrydd, os troi o newydd wna',
40 Duw plan' ryw ran o rinwedd at ennill diwedd da.

Ffarwél i'r byd, mi a beidiaf â'i garu o medraf i mwy;
Tro ffôl yw gwrthod cestyll i geisio ennill plwy';
Mae castell nas gall arfau mo dorri'r muria mawr,
44 A'r ddyrnod trwm yn ddarnau, yn lleiniau ar hyd y llawr.

Os llawer neu ychydig o ddyddiau diddig da
Sydd cyn i ti fy ngalw, mae'n wir mai marw a wna;
Pâr fario pob oferedd, a Duw'n y diwedd dwyn
48 Fi i lys dy nefol Iesu, i fyny, er ei fwyn.

Ffynonellau
A—Dafydd Jones (gol.), *Blodeu-gerdd Cymry. Sef Casgliad o Ganiadau Cymreig, gan amryw Awdwyr o'r oes Ddiwaethaf* . . . Mwythig, 1759; B—LlGC 9B, 581.

Amrywiadau

1 O Arglwydd ~~llywydd llawen clyw ochen milen mawr~~ B. 2 ~~Merch sy'n mynd~~ ame. 3 drwy ~~bur egluredd glôd~~ B. 6 ~~yn faethol~~ i mi faeth B. glos: Enw dwyfol B. 22 Ange ~~gwisgi~~ B. 26 ~~mewn~~ cwynion B. 29 Rwy ~~ar fedr~~ edifaru B. 35 cyrraedd B. 40 ynnill B. 42 ynnill B. 46 wir~~edd~~ B.

Teitl

A Deusyfiad un am Drugaredd.

Olnod

A *Margared* merch *Rowland Fychan* o Gaergynyr *yswain*. A gladdwyd yn *Llanrwst*. Hydref. 8. 1712. oed 89, B Mrs Prŷs o Gae'r Milwyr gwraig Tho: Prys o Blâs Iolyn Esqr sef Margaret merch Rowland Fychan o Gaer gai Esqr i erfyn am Drugaredd ar fesur Bryniau'r Iwerddon.

142

MRS POWELL o Ruddallt
(? cyn *c.*1637)

54 **I Mrs Mari Eutun, ei chwaer yng nghyfraith**
 Gwae Faelawr gan awr, Gwynedd, – a dwythant
 Od aethost o'u cyrredd.
 Da fu i wan dy gyfannedd,
4 Gwae nhw dy fwrw'n dy fedd.

Ffynhonnell
Castell y Waun A3, 45.

Olnod
Englin o waith mrs powell o rvddallt i mrs mari evtyn i chwaer yn y gyfraeth.

MERCH SIÔN AP HUW
(*fl.*1644)

55 **Aml a fydd beunydd**
'Englyn ag enw merch arno':

Aml a fydd beunydd, dan boenau – ysig,
 Nych orig heb chwarae;
 Ebwch calon, friwdon frau,
4 Sy annwyl i'm asennau.

Ffynhonnell
CM 25A, 153.

Darlleniadau'r testun
2 I nych.

Teitl
Englyn a henw merch arno.

ELSBETH EVANS o Ruddlan
(? *fl. c.*1650-79)

56 **Ymddiddan â Mathew Owen ac Edward Morris**
'"Gŵr o ba le ydych?", ebr Elsbeth Evans o Ruddlan
wrth Fathew Owen. "O'r Deirnion", ebr ynte':

Elsbeth Evans
Yn Edeirnion y mae dyrnu – merched,
 Amharchus yw hynny;
Mathew Owen
 Am allon, mae'n yma felly,
4 Yn tybio tin ym mhob tŷ.

Elsbeth Evans
Y truan 'sgilian' os gwelir – yn wag,
 A'r neges a gollir;
Mathew Owen
 Y cyweth ydyw y cywir,
8 A'r gwael, ni ddywed air gwir.

Llosgedd a ffiedd ffei o had – cymysg
 Camwedd gwaeth na lladrad;
 Rhoi o unferch rhy anfad
12 Gyd*a*'i min ei thin i'w thad.

Gwaeth oedd serch y ferch ddi-fawl – na chaseg
 Ni cheisir mo'i didawl;
Edward Morris
 Can gwaeth yw'r tad, brad brydawl,
16 Gwth yn ei din, gwaeth na diawl.

Ffynonellau
A—Bangor 5945, 4; B—LlGC 1238B, 42; C—LlGC 11993A, 91.

Trefn y llinellau
AB 1-4, [5-16].

Teitl

A Gwr o bale ydych? Ebr Elsbeth Evans wrth Fathew Owen or Edernion ebr ynteu, B gwr o ba le yduch Eber Elisabeth Evans o Rûlan wrth fathew owen gwr or Deirnion Eber ynte, C Gwr o bale ydych? Ebr Elsbeth Evans o Ruddlan wrth Fathew owen o'r Deirion ebr ynte.

146

CATHRING SIÔN
(*fl. c.*1661-3)

57 **I Wiliam Morgan (1)**
 Wiliam Morgan un bryd â'i dad,
 Nid oes mo'r wad am hynny;
 Blode'r berllan, rhosyn doeth,
4 Ei fath ni ddoeth i Gymru.

Ffynonellau
A—CM 204B, 9b; B—CM 240C, ii, 6b.

Amrywiadau
2 os A, waed AB 4 faeth A. . . . nid oes oes ddoeth i Gymru B.

Olnod
A Cathring Sion ai cant 1661.

GAENOR LLWYD
(fl. c.1661-3)

58 **I Wiliam Morgan (2)**
Wiliam Morgan, himpyn gwych,
Mae pawb yn edrych arno.
Ni thrafaeliodd bant na bryn
Un mab mor wyn ag efô.

Ffynonellau
A—CM 204B, 9b; B—CM 240C, ii, 6b.

Olnod
Gaynor Llwyd ai cant 1661.

CATRIN MADRYN
(? m. 1671)

59 Gyrru'r Eryr i annerch Mrs Sarah Wynne, Garthewin, oddi wrth ffrind ar 'Heavy Heart'

Croeso i'r eryr pybyr aden,
Hen, oreubarch dan yr wybren;
Brenin adar bronnydd ydwyd,
4 Ar dy orsedd un diarswyd.
Ymysg y patrieirch anneirch union, cofaist ganwaith,
Helaeth goffadwriaeth dirion
Dy lun dy hun mor hynod, hyd y plasau
8 Yn yr arfau a'r achau uchod.

Mae gen i 'wllys hwylus, heleth
I'th yrru'n dirion genadwrieth,
A'm gorchmynion union ennyd
12 At y lana' ar w'nna' ar anwyd.
Nid oes i'm gallu fedru, ysyweth, byth mo'i chanmol
Main ei chanol, mwynwych eneth,
Fel y dylai, flodau'r gwledydd, yn ddiweniaith
16 Gael rhagoriaeth afiaith ufudd.

Pen iaith mawredd bonedd beunydd,
Glendid Helen, heulwen hylwydd,
Synnwyr Susan, gyfan gofus,
20 Mewn modd diddan anrhydeddus.
Hardd ymddygiad, leuad lawen, reswm grasol
Fwyn naturiol, siriol seren,
Mae tiriondeb wyneb honno i'w noddfa'n addfwyn,
24 Fel tes claerwyn yn disgleirio.

Ail i Ddorcas, bwrpas gweddus,
Am hyswïeth heleth hwylus,
Mae'n dda ei natur, bur ei bwriad
28 Mewn iach rywiog o'r dechreuad.
Pêr winw'dden lawen loyw, rhydd pob tafod,
Orchwyl hynod, barch i'w henw
Oherwydd bod lliw manod mynydd, mawl i honno,
32 Wedi ei gludo 'rhyd y gwledydd.

Tra *ch*es ei chwmni, heini hynod,
Nid oedd mis ond cyd â diwarnod;
O ran ddifyrred clywed honno
36 A'i pharabl pêr i dyner diwnio.
Yn awr mae hiraeth, maith echryslon am liw'r blodau,
Er ys dyddiau yng nghiliau 'y nghalon,
Ond bod fy ngobaith, helaeth hwylus, siŵr am Sarah,
40 Bid iawn w'cha', ei bod yn iachus.

O henwi'r fenws fainglws fwynglod,
Sarah Wynne, mae hyn yn hynod,
Sy â'i phreswylfa i'w noddfa'n addfwyn,
44 Heb gaethiwaid yng Ngarthewin.
Dywaid wrthi hi'n ddigyffro fy mod i beunydd
Mewn awch ufudd yn ei chofio,
A brysia ag ateb eto yn gytûn, o'i llaw heini,
48 Yn gwitia medri, i Gatrin Madryn.

Ffynhonnell
CM 128A, 397/439.

Amrywiadau
2 oraubarch. 9 gan. 11 gorchymynion. 15 ei dylai. 24 disglairio. 28 dechraued.
45 Dowaid. 47 ac ateb.

Teitl
Gyrru'r Eryr I annerch Mrs Sarah Wynne Garth Ewyn oddi wrth ffrind ar Heavy
Heart.

ANGHARAD JAMES
(1677-1749)

60 **Annerch Alis ferch Wiliam**
'Annerch Angharad James at ei ffrind Alis ach Wiliam,
i'w canu ar '*Leave Land*', 1714':

Can annerch, cwyn union, o 'wyllys fy nghalon,
Yr ydwy' yn ei ddanfon yn gyson ar gân;
Trwy bur garedigrwydd, dda gilwg, ddigelwydd,
4 At Alis, wych hylwydd, ach Wiliam.

Paham na ddowch weithian i rodio i Benamnen
Lle y buoch yn llawen, ddigynnen deg wedd,
Yn gwrando yn ddiniwed ar howddgar fwyn ganiad,
8 A minna 'run fwriad i oferedd?

Llid, llygredigaeth ac awydd i gyweth,
A bydol wybodeth, ryw drafferth rhy drwch,
Sy'n r*h*wystro llawenydd lle gwelsoch chwi gynnydd
12 A howddgar, dda ddeunydd, ddiddanwch.

Ymdynnu bob amser heb weled ond prinder,
Rhoi gormod o'n hyder ar bower y byd,
Heb ystyr ein diwedd a lleied yr annedd
16 Pan fyddom yn gorwedd mewn gweryd.

Chwi welsoch flynydde yn amser eich tade
Y clywsech ganiade, da diwnie, bob dydd,
A brodyr perffeithlon, mwyn doethedd gymdeithion,
20 Yn ffyddlon un galon â'i gilydd.

Am hyn 'rwy'n gobeithio na 'llyngwch yn ango'
Mo'r dywad i ympirio, peredd ei phryd,
A chymryd ein pleser mewn cariad a mwynder
24 Tra fôm ar y ddaear yn ddiwyd.

Ffynonellau
A—CM 171D, 215; B—CM 463D, 23.

Amrywiadau
1 wllys A. 5 rodio benamnen B. 6 Llei B. 8 sun fwriad A. 9 Nid llygredigaeth A.
12 ddunydd AB. 14 o'u hyder A. 18 clowech B. 21 Ar hyn A. 24 ddauer AB.

Teitl
AB Anerch Angharad James at ei ffrind Alis ach Wiliam iw chanu ar lefi land.
1714.

61 **I'w gŵr, mewn trafferthion cyfreithiol, 1714/1717**
'Pan oeddid yn bygwth Wiliam Prichard o Benamnen o
Ddôl Gwyddelan â chyfraith, 1714/1717':

Mae llawer o draffeth i'n hindrio ni ysyweth,
A gofid am gyweth, anhyweth yw hwn.
Os cawn ein diddanu yn nheyrnas yr Iesu,
4 Er adfyd a chyni, ni chwynwn.

Er maint sy o fygythion ni thorra-i mo'm calon,
Rho' 'mhwys ar Dduw cyfion, erfynion hyd fedd.
Os credwn yn ddilys a gwneuthur ei 'wllys,
8 Cawn barchus, wir felys orfoledd.

Ffynonellau
A—CM 463D, 23; B—CM 171D, 14; C—LlGC 9B, 567; Ch—LlGC Ych
436B, 140b.

Amrywiadau
1 drafferth A. 2 gofal ACh. 3 nhernas Ch. 4 na chwynwn ACh. 5. [o] CCh. 6
rhoi C; o erfynion AC. 7 gwneuthyd CCh.

Teitl

A dau bennill a wnauth Angarad James pan oedd cyfngder a bygythion cyfreth ar w[…] 1714, BC Pan oeddid yn bygwth Wm Prichard o Ben-An-Maen o Ddôl Gwyddelan a chyfraith ebre ei wraig yn y flwydd 1717, Ch ban oedd cyfngder a bygythion cyfreth ar wm p.

Olnod

BC Angharad James, Ch Angarad James ai cant.

62 **Gadael Penamnen**
 'Pan oedd Angharad James yn meddwl ymadael
 â Phenamnen':

 Os rhaid i mi weithian roi ffarwél yn fuan
 I blwy' Dolwyddelan, anniddan fy oes,
 Ni wela-i gymydogion, byth â'm golygon,
4 Mor ffyddlon, iawn fwynion yn f'einioes.

 Bendith Dduw'n helaeth a fo'n eu cymdogeth
 Lle cefis fagwrieth iawn berffeth yn bod,
 Heb wybod, ond hynny, ond gobeth ar Iesu
8 Pa'r fyd a ddaw imi yn ddiymod.

Ffynonellau

A—CM 171D, 216; B—CM 463D, 23.

Amrywiadau

2 bylwu doludd elen AB; fy noues AB. 6 fagwriaeth . . . berffaith AB. 7 gobaith AB.

Teitl

A dau benill Angarad James pan oedd yn meddwl madal a Phenamnen.

63 **Ymddiddan rhwng dwy chwaer: un yn dewis gŵr oedrannus a'r llall yn dewis ieuenctid. I'w chanu ar 'Fedle Fawr'**

Began
Byd drwy drafferth heb fawr afiaith, a'r rhan fwya'
Yn rhoddi eu gobeth ar gyweth, 'syweth sydd.
Rhai yn union o chwant Mamom, am 'rwy'n coelio,
4 O anfodd calon, drwy foddion drwg, di-fudd.
Yn wir, o'm rhan, tra fyddwy' byw
Yn enw Duw mi gara':
Yr hardda ei bryd, yn wir, heb wad,
8 Yw 'newis gariad gora'.
Cael glaslanc mwyn ifanc mewn afiaith ydyw 'mryd,
Yn ddedwydd ar gynnydd dda beunydd yn y byd.

Angharad
Os wyt, Began, mor benchwiban â mynd i garu
12 Hogiau purlan, anniddan fydd dy fyd.
Nid wrth 'madroddion ofer ddynion y mae coelio
Eitha' eu calon a'u moddion hoywon hud.
Y gŵr ifanc teca' ei ddawn,
16 Bydd anodd iawn ei ddirnad:
Fe dry ei ffydd pan ddêl yn ffraeth
Dan gwlwm caeth offeiriad.
Fe â'n gostog afrywiog, ŵr tonnog eirie tyn,
20 Heb wenu, ni chwery ond hynny mwy am hyn.

Began
Ow na choethwch ar hyfrydwch, mae gwŷr ifanc
A'u diddanwch yn harddwch tegwch tir:
Perl, aur gemau, purion tlysau, dethol ran dawn,
24 Daeth o'r India, howddgara', gorau gwir.
Ni choncweria *d*dim yn siŵr
Mo lendid gŵr a'i fodde.
Y fi, ni chara' hen ddyn byth

154

28 Tra byddo chwyth i'm gene:
Dau mwynach na chleiriach, yn swbach afiach yw,
Cael llencyn ireiddwyn, penfelyn teg i fyw.

Angharad
Cymer gyngor, meinir weddol, os yw dy fwriad
32 Yn arferol, bun raddol, i ble yr eir.
Na fed yn gynta' cyn cynhaea', gwaetha' y prifia
Y dwysen lasa', a gwaca' coelia y ceir;
Yr ŷd addfeta' yw'r gore yn siŵr,
36 Ac felly gŵr mewn oedran.
Drwg yw d'amcan am ŵr da,
Yn wir, debyga-i, Began:
Cais ddewis yn ddilys, un moddus, gweddus, gwâr,
40 Difalchedd, go sobredd, da rinwedd, cyrredd câr.

Began
Henaint gobrudd aiff yn geubren, 'rydw i'n tybied
Hyn fy.hunan, mai gwaetha' yw'ch amcan chwi.
Gwell cymdeithas llanc pereiddlas, nid yw'ch cyngor
44 Ond rhy ddiles i'm pwrpas addas i.
Yr impyn iredd braf o bryd
Yw'r gore i gyd a gare;
Mae fy mwriad i gyd-ddwyn
48 Â'i feddwl mwyn a'i fodde.
Cyn mentro ymrwymo â'r un pan grycho'r grudd,
Mi brofa', mi ymgroesa', yn wir, mi arhosa' yn rhydd.

Angharad
Gwyliwch funud gamgymeryd, y mae eich mawrfryd
52 Yn eich gwynfyd i gael dedwydd fyd da;
Pan brioder chwi â rhyw swager, yn gwit y derfydd
Yr holl fwynder a'r gwychder, hoywder ha'.
Odid un, pan bwyso'r byd,
56 Na newidia ei bryd a'i fodde.

Ni welir gwên fel yr ydoedd gynt,
Fe aeth gyda'r gwynt ei eirie;
Yn sicir, bun eglur, ni welir, feinir fael,
60 Y sobren mwyneiddia' a fuase gore ei gael.

Duw gadwo i mi fel dyma'r gwir
A garwy' yn hir o amser,
Ac i Farged, lysti lanc
64 O swagriwr ifanc ofer.
 Ebre A.J.

Ffynonellau
A—LlGC 9B, 392; B—CM 171D, 11.

Amrywiadau
20 wenn B. 24 howddgarau AB. 41 eiff B. 51 mawrpryd B. 60 sobre'r B.

Teitl
AB Ymddiddan rhwng Dwy chwaer, un yn Dewis Gwr oedrannus, ar llall yn Dewis Ieuaingctyd iw canu ar fedle fawr.

Olnod
AB Angharad James ai Canodd ar Ymddiddan a fu rhyngthi ai chwaer Margared James.

64 **Ymddiddan rhwng y byw a'r marw, gŵr a gwraig, 1718**

Byw
Och! *a*lar o choeliwch, och! golli diddanwch,
Fy llawen hyfrydwch yn dristwch a drôdd.
Oes obaith im weithian, eich clwad chwi William
4 I rodio i Benamnen mewn unmodd?

Marw
Nac oes, fy nghywely, y bûm i'w mawrygu,
Cais di ymwroli ac ymroddi am wiw Rad.

Ni ddaw mo'r corff truan a'r enaid i'r unman,
8 Hyd Ddydd Farn Duw cadarn ein ceidwad.

Byw
Duw f'Arglwydd, da fowrglod, cynghora 'nghydwybod
I mado yn ddidrallod â'r gafod a ges.
Nid oes ar y ddaear un wraig mewn mwy prudd-der
12 Am gymar digellwer a golles.

Marw
Gweddïa ar Dduw'n wastad sydd Dad i'r amddifad,
Cynhorthwy wrth angenrhaid, da yw rhoddiad yr hedd.
Bydd lawen a hyfryd, fel Dafydd y proffwyd,
16 Rhag digwydd, fe ddylid, ryw ddialedd.

Byw
Mi welais rai dyddie y llawenhawn inne
Pan glywn i ganiade o'r brafia yn ein bro.
Yrŵan, er undyn, ni fedra-i'n ddiderfyn,
20 Pan welwyf y Delyn, ond wylo.

Marw
Cân fawl Duw â'th dafod, cân delyn bob diwrnod,
Ymhola â'th gydwybod am bennod y bedd!
Cân yn berffeithlon a gwêl yn dy galon
24 Mai dyna dy union dŷ annedd!

Byw
Hynny yw f'wllys os bydd Duw i'm dewis,
Cael bod wrth eich ystlys, diboenus mewn bedd.
Pan roed tan ddaearen eich wyneb perffeithlan
28 Mae 'nghorff yn oer egwan ei agwedd.

Marw
Gwilia drwm bechu wrth sôn a deisyfu,
Gwell i ti gynghori a bodloni dy blant

I fyw mewn sancteiddrwydd drwy ffydd yn yr Arglwydd,
32 A hynny a bair gynnydd gogoniant.

Byw

'Rwy'n credu eich cynghorion am amryw fendithion,
Mae ar etifeddion Duw rhoddion Duw'n rhwydd.
Ond bod fy naturiaeth yn drech na'm gwybodaeth
36 Gan drymder nych hiraeth o'ch herwydd.

Marw

Bydd dduwiol fodlongar tra fych ar y ddaear,
Na chymar na thrymder, na phrudd-der i'th frest.
Cadw'r Gorchmynion, da cofus Duw cyfion,
40 Pob peth gwna'n deg union a gonest.

Ni wiw iti ochneidio, dwyn galar ac wylo,
Yr Arglwydd a'th fforddio a'th bodlona di a'th blant.
Ffarwél, tan yr undydd y delom o newydd
44 I ganu i Dduw ar gynnydd ogoniant.

Byw

Ffarwél, fy mhur gymar, tra fu ar y Ddaear,
Ffarwél, i bob mwynder ond trymder bob tro;
Ffarwél, bêr anerchion i'm holl garedigion,
48 O dwg fi i'r Nef dirion i dario.

Ffynonellau
A—LlGC 9B, 23; B—CM 171D, 9.

Amrywiadau
2 dwad B. 6 i B. 13 ymddifad A. 29 Gwilia . . . na B. 34 daw rhoddion B. 43 dan
A. 47 anherchion A. 48 Duw B.

Teitl
AB Ymddiddan rhwng y Byw a'r Marw Gwr, a Gwraig

Olnod
AB Angharad James ai canodd rhyngthi ai Gwr Wm [Pr]ichard, y flwi 1718.

65 **Marwnad Dafydd Wiliam, ei mab**
'Cwyn colled Angharad James ar ôl ei mab D. W., 1729':

Yr oedd gardd o iraidd goed,
Fwyngu, yn llawn o fangoed,
Ddifyr iawn, lawn eleni,
4 Ddydd a wn, o'm eiddo i.
Torrwyd o'm gardd yr hardda'
Impyn sad o dyfiad da;
Impyn pêr, un tyner teg,
8 Ar ei godiad, rym gwiwdeg,
Yn gyff'lybol, weddol wych,
Ar fyr, i dyfu'n fawrwych.
Lili 'ngardd, a hardd oedd hwn,
12 Penna' cysur, pe cawswn;
Pen congol, pen ysgol oedd,
Pen y glod, pinegl ydoedd;
Pen fy ngwinllan, wiwlan wedd,
16 Union, a phen fy annedd.
Pen adail piniwn ydoedd,
Alpsen Penamnen a oedd.
Torrodd mewn amnaid teirawr,
20 Hydref fis fy hyder fawr.
Crino 'ngardd, crynu 'y 'ngwŷdd,
Gwae fi'r awr gwyfo'r irwydd:
Trawai angau, tro yngwrth,
24 Y pren pêr i'r seler swrth,
Lle gorwedd mewn bedd byddar,
Ni ddaw, er cwyn un a'i câr.
Wylo 'rwyf innau'n waeledd
28 Pan rodded wrth bared bedd;
Ei gariad a'i hawddgarwch,
Sy yn y llan dan y llwch.
Er wylo, er cwyno'r cam,
32 Ni welaf Ddafydd Wiliam;
F'un mab, gwiw arab gore',

Galwyd a nolwyd i ne'
At Brynwr a Barnwr byd,
36 Lwys amod, le ni symud.
Yn gynnar cadd ogoniant,
Liwus ŵr, a'i alw yn sant;
Ganu mawl tragwyddawl gwych,
40 'Haleliwia! Hosanna!' seinwych.
Ei oed oedd, ddiwyd wiwddyn,
Pymtheg gwiw adeg ac un.
Ac oed Iesu, gu dwysen,
44 Pymtheg cant, bwriant ar ben,
A deugant sydd yn digwydd,
Pedwar saith, blaenwaith a blwydd,
Pan ddaearwyd ei ddwyrudd,
48 A bair calon a bron brudd.
I mi yn awr am a wnaeth,
Caf, o'i herwydd, cof hiraeth.
Er na chaf o'r nych efrydd
52 Weld ei ddawn, oleuad ddydd,
Nid oes noswaith yn eisie
Pan huner, na weler e'
Beunydd ar gynnydd, gu waith,
56 Yn dilyn ar delynoriaeth.
Ar ôl deffro, dro go drist,
Uthrol, y byddaf athrist,
Colli'r blodeuyn callwych
60 Dan y niwl, 'rwy'n dwyn y nych.
Cofio Dafydd, cuf dyfiad,
Caf ar dir cofio ei dad,
A byw y raid heb yr un,
64 Wan foddion, nefoedd iddyn'.
Tan yr awr im tynnir i,
Rai hynaws, at y rheini,
Yn iach, bellach fo balla
68 Pob perffeth gerddwrieth dda;
Yn iach, teimlo drwy'r fro fry

Telyn mewn un o'r teulu;
Yn iach, ganiad pynciad pêr
72 O enau'r un a aner.
Mor naturiol, radol rwydd,
Gu fwriad, mor gyfarwydd.
Dwyn yr oes, dyna resyn,
76 O'r blodau, cyn dechrau'r dyn.
Och! yngwrth i'r chwerw Ange,
Oedd un iawn, ond ei ddwyn e'.
Duw a'i rhoes, y diwair hawl,
80 Duw a'i dug yn gar'digawl
O fyd oedd nychlyd ei nerth,
At Fab, priodfab prydferth.
Fy ngobaith sy faith fythol,
84 Y ca' fynd acw o'i ôl
I nef annwyl fyfinnau,
F'all Duw, atyn' nhw ill dau:
Yno cawn ein dawn bob dydd,
88 Ail einioes o lawenydd.

Ffynonellau
A—Card 64, 361; B—Card 84, 45.

Amrywiadau
2 fwyngu lawn A. 3 oleuni B. 14 pinacl B. 17 adail impin A. 18 hepgorir 'a' B. 21 Crino fy ngardd . . . fy ngwydd B. 22 gofio'r irwydd B. 24 mewn seler B. 25 at ai câr B. 27 Wele . . . finne'n B. 28 Pan roed ei barch yn y bedd B. 30 Aê daê'n y llan A. 33 Fy un B; gorêf A. 34 Nef A. 38. ei alw B. 39 I ganu B. 40 Haleluja B. 42 gwiwdeg B. 48 I beri B. 50 (Cof herwydd) y caf hiraeth B. 52 weled . . . oleu Ddydd B. 53 eisief B. 54 hŷnir . . . welir A; ef B. 59 blodaŷn A. 64 (Ryw foddion) B. 68 Bob perffaith Gerddorieith dda B. 69 trwy B. 74 yn gyfarwydd B. 75 ydoedd rosyn B. 79 ond diwair A. 80 A Duw . . . gyredigawl A. 82 At ei fab B. 84 accwf A; accw foi B. 86 Fe all ddw attyn ill dau B.

Teitl
A Cwyn Colled Angharad James ar ôl ei mab D.W. 1729, B C[ywydd] Cwyn Colled AJ am ei mab D.W.

Olnod
A A.J., B ai collodd ai cant.

66 Englynion i'w mab, Dafydd Wiliam

Hiraeth, ysywaeth, y sydd – i'm calon,
 'Rwy'n coelio na dderfydd,
 Er pan âi'n lwys dan gwys gudd
4 Lân dwf, oleuni Dafydd.

Hiraeth sydd im, Angharad, – am Ddafydd,
 Ni ddofaf fy lludded;
 Megis archoll yw 'ngholled,
8 Mawr sŵn cri am rosyn Cred.

Ffynonellau
A—Card 64, 363; B—Card 84, 47.

Amrywiadau
1 Trwm hiraeth o sowaeth sydd B. 2 yrwu A. 6 Mi A.

Trefn y llinellau
B: 1-4, [5-8].

Olnod
A Diwedd, B Angh. James.

67 Pum rhinwedd tybaco

Pum rinwedd sy ar dybaco:
 Sef oeri gŵr a'i dwymo,
 Ysgafnhau y pen a'r pwrs,
4 A thrwblio cwrs ar weithio.

Ffynonellau
A-CM 449A, 83a; B-LlGC 436B, 121.

Amrywiadau
2 dwmyno B; [Sef] B. 3 eu ben a'u bwrs A. 4 a lluddias A.

Olnod
B Angarad james ai cant.

68 **Byrder oes**
 'Dyma bennill oherwydd byrred oes dyn, ar '*Leave
 Land*':

 Nid ydy ein hoes ond cafod fer
 A roed o flinder bydol:
 Ymwnawn, ni gawn gan Un a Thri
4 Lawenydd diderfynol
 Mewn hapusrwydd yn y Ne',
 Da diddan, le dedwyddol.

Ffynonellau
A—CM 171D, 13; B—LlGC 9B, 325.

Teitl
A Dyma Bennill o herwydd byrred oes Dyn, B Dyma Bennill o herwydd byrred
oes Dyn ar Leave land.

Olnod
AB Angharad James.

69 **Er cof am Catherine James, ei chwaer, 1748.**
 'Annerch Jane James er coffadwrieth am ei chwaer
 Catherine James a'i marwolaeth':

 Danfonaf, gyrraf o gariad, – eto
 Atoch ysgrifeniad;
 I beri chwi, goleuni gwlad,
4 Roi moliant i'r ymweliad.

 Eich chwaer, hon gyfion ei gwedd, – aeth Iesu
 A th'wysog pob rhinwedd;
 Cymer, Siân, hoywlan hedd
8 Am y mun ac amynedd.

Na chwyna, gweddïa'n ddwys – am fyned
At feinir berffeithlwys;
Gyda'r Tad, goleuad glwys,
12 Mewn gwirffydd mae hi'n gorffwys.

Trwm alaeth, ysywaeth y sôn, – a ddaeth
Am ddoeth ymadroddion:
Merch, goreuferch gwyryfon,
16 O'i hôl, ni chlywir difyr dôn.

Holl fiwsys yr ynys sy raid – gadw
Gyda meinir euraid;
A'r delyn, sy'n ddim deiliaid,
20 Gorchguddiwch â llwch y llaid.

Y ffun sydd, heb undydd dig, – modd dawnus,
Mewn dinas barchedig,
Lle caiff fynych, frauwych frig,
24 Tragwyddol, foesol fiwsig.

Ffynhonnell
Abertawe 2.

Darlleniadau'r testun
15 gorauferch. 16 clowir. 19 sy'b.

Teitl
Annerch Jane James er Coffadwrieth am Ei chwaer Cathrine James ai marwoleth.

ANNE FYCHAN
(*fl.*1688)

70 **I'r saith esgob, 1688**

 Saith ddoeth, saith wiwddoeth, saith wŷr – saith weithian
 A weithiodd yn bybyr;
 Saith a gawson ni yn gysur,
4 Saith golofn barch, saith galon bur.

Ffynhonnell
LlGC Ych 436B, 60.

Olnod
Anne fychan ai cant.

ELIZABETH LLOYD
(? cyn 1690)

71 **Blin bethau . . .**

Afiechyd, penyd sy 'm poeni – yn gwbl,
 A gwybod caledi;
 A henaint i'm dihoeni,

4 O Dduw, mor flin yw trin y tri!

Ffynhonnell
Card 66, 21.

Olnod
Eliz. Lloyd.

MARGED WILLIAMS
(? cyn 1697)

72 **Annerch cariad anwadal**

Can annerch, traserch aed trosto, – i'm câr,
 A'm cweryl sydd arno;
 Na ddouded ai fwyned fo,
4 Un gair ond a gywiro.

Doedai yr ymwelai â mi – cyn hyn,
 Can annerch i'w gwmpni;
 Bu ennyd esgud, wisgi,
8 A diogi a wnaeth, da y gwn i.

Cewch, ddifalch fwynwalch, uwch fynydd, – gwastad,
 A gostwng y gelltydd;
 Neu mi a yrra', haela' hydd,
12 Bura' dyn, bâr o adenydd.

Os mynydd a gelltydd im trwblie – o bell,
 Fo fu ball yn rhywle;
 Neu y ddewisodd na ddeue,
16 Neu, ddieiriog, ddiog oedd e'?

Ffynhonnell
LlGC 5261A, 167.

Darlleniadau'r testun
5 i 'mwelai. 13 trwbliae. 15 ddewisoedd.

Olnod
Marget Williams ai cant.

MARGARET ROWLAND
(*fl.*1738)

73 **I deulu'r Goetre: ymddiddan â Marged Dafydd**
Mary Rowland
Goetre glân fan, glan afonydd, – a'i perchen,
 Ŵr parchus a dedwydd;
 Ceisiwn gân ddiddan i'w ddydd,
4 Ystofwn ar Lewis Dafydd.

Mae Dafydd, ŵyr Dafydd, hardd dyfiad – gantwr,
 I'w gowntio dad i dad;
 Gan ganu, rhodd Duw gennad,
8 Gwna Dafydd lawenydd i'w wlad.

Diolchaf i i'r tri bob tro, – da'u moddion,
 Am iddyn' fy nghofio;
 I'w haer, fel gwlith, fendith fo
12 A rhwydd*o*l ffordd i rhodio.

Ateb Marged Dafydd 'rhag dweud celwydd ar bobl'
Y Goetre dyna le doniol, iawn – ged,
 A'r goedwig yn ffrwythlawn;
 O dario mewn coed uniawn,
16 Cysgod y gafod a gawn.

Y Goetre yw'r lle fu'n llon – a diddan
 Y dyddiau basiason:
 Roedd dwned yn y dynion,
20 Lles a hap oedd i'r llys hon.

Ond hynny a ddarfu yn ddirfawr, – weithian
 Waethwaeth bob tymawr;

Llwyr y troes yn llai'r trysawr
24 A'r dwned a lusged i lawr.

Nid haws i'r lliaws fyw'n llawen, – golau
 Ei gwelir cu hangen;
Y gorau o'r rhyw yw'r gŵr hen
28 O rüwr heb fawr awen.

A bachgen diawen yw Deio, – ffolwag
 Yn ffaelio myfyrio;
Canu'n bêr ni feder fo,
32 Drewiant wedi dirywio.

I'ch rhan rywan o rywiau, – odiaethol,
 Y daeth y caniadau;
Gwir lebriwch y gwâr lwybrau,
36 Gorau lles, er eu gwellhau.

Margred Rowlant llwyddiant llon,
Enau doeth, yn anad un.
Oesawg wawn i asio'r gân,
40 Byddo ei mawl byth, Amen.

Taliad o waith y teulu – gyfannedd
 Gian fwyned eich canu;
Dêl bendithion, cyfion cu,
44 I'r gwacores sy 'm caru.

Ffynhonnell
CM 128A, 465/483.

Darlleniadau'r testun
1 fane. 18 a basiason. 24 o lysged. 32 direwio. 33 rhan Rowan. 40 Bytho.

Teitl
Tri englyn o waith M Rowland I deulu r Goettre.

Olnod
Marg Rowland.

74 Englynion i Marged Dafydd
Margaret Rowland

Och! waeled, hen Farged wyf i, – o fodryb
 I'r fedrus fun heini;
 A'r awen gan i ar rewi,
4 Mewn geiriau teg, rho'r gorau i ti.

Ond difyr yw Marged Dafydd, – hael eneth
 Am lunio cân newydd;
 Ond gofal am ddyfal ddydd
8 O lawnwych, hir lawenydd.

Mewn penyd a glyd 'rwy'n gla', – gwael f'osgo,
 Yn f'esgyrn mae cnofa;
 O'r achos, at Dduw gorucha'
12 Gogwyddo'n awr mewn gweddi wna'.

Clyw 'nghwynfan a'm griddfan o gri, – ydwy'
 Hynodol fy ngweddi;
 Deilliaw a chonffwrdd di elli
16 'Y 'mhen doeth a'm henaid i.

Marged Dafydd, 'iddi ymendio a symud i le arall'
Sail ac adail, gu odiaeth, – i modryb
 A'i medrus brydyddiaeth;
 Symudiad ta teca' taith
20 I gaer yn uwch gywreinwaith.

Llwyddiant a ffyniant, hoff union, – a'ch bod
 Â'ch byd yn hyfrydlon;
 Eich bywyd fry a'ch llef yn llon,
24 A'u cael wrth fodd eich calon.

Ffynhonnell
CM 128A, 485/467.

Darlleniadau'r testun
16 im henaid i. 20 ymûwch.

Teitl
Englynion Etto Gan Margt Rowland.

MARGED DAFYDD
(*c*.1700-85?)

75 **Cwyn colled ar ôl ei mam, 1726**
 Byw:
 Och! gan hiraeth, maith methiant,
 Mwya' peth yw ym mhob pant.
 Ac i'r bryn y dygir braw
4 A galar gydag wylaw.
 I bob lle, ymode maith,
 Ei dilyn y daw alaeth;
 Garwa' llys ac oera lle
8 Drwy'r cytgwm ydyw'r Coetgæ!
 Du oedd hwn, debygwn bydd,
 A du'n awr ydyw o newydd:
 Gwag, anial, ni gogana,
12 A diles am ddynes dda.
 I b'le'r aeth ben talaith tŷ?
 Ai mewn lloches mae'n llechu?
 Myfi a braw' fod yn bryd
16 Im ei chael i ddychwelyd
 Yn ei hôl, wiwrol o wedd,
 Iaith unol, i'w thŷ annedd.
 Gelwais, achwynais drwy chwant,
20 Hoff urddas, am ei 'fforddiant.
 Ow! na ddeuai hi'n ddiwad
 Drwy gyffro i styrio'r stad.
 Felly fyth ollawl wyf i,
24 Gla' oernych, galw arni.
 Disgwyl 'y mam i'm dysgu,
 Mwya' budd, y modd y bu!
 Am hyn o'r gofyn a ga',
28 Erdolwg, pwy sy'ch dala?

171

O! doudwch mewn modd didwyll,
Beth sy'n peri taerni twyll,
Eich atal mor ddyfal ddig
32 I deulu Ddydd Nadolig?

Marw:
O! taw sôn, wyf wan synnwyr,
Angau glas a'm llas i'n llwyr;
A'm corff a roed i orffwys
36 Dan glo sad y gaead gwys.
Rhwymwyd, daliwyd y dwylo
A'r grudd a guddiwyd â gro!
A'r ddaudroed, ni ddaw adre'
40 Yn y llan y gwnaed eu lle.
Tro yma, od wyt 'n tramwy,
Na fydd ffôl i 'morol mwy!
Gwêl fy medd lle gorweddais,
44 Cysur ni chlyw llu y llais!
Dysg ohonwy', dasg hynod,
Dan y banc yn dynn wy'n bod;
Yn ddifalch ac yn ddofedd
48 Llechaf i yn llychwin fedd.
Bydd dithau, ferch, odiaethol:
Cais ras Duw i fyw yn f'ôl.
Dilyn fy llwybrau dilyth
52 I gael byd a bywyd byth!

Byw:
Och! ychwaneg achwyna'!
Byth ni wn pa beth a wna'
Am gynghorion ffrwythlonwych:
56 Myfi yn awr wyf mewn nych!
Ow! Ow! deuwch un dwyawr,
I droedio'r byd, lychlyd lawr,
I roi ffarwel hoff waredd

60 I'ch gŵr hael sy wael ei wedd,
 A bendithion odiaethol,
 I'ch hil sy yma eich ôl!

Marw:
 Synnwyr it ferch, na sonia,
64 Codi o'r tir'n wir ni wna!
 Ni ddichon doethion eu dysg,
 Er eu hurddau na'i hardd-ddysg,
 Mo'm codi mwy i'm cydwedd,
68 Budur fan, o bwdwr fedd
 Rhoddais fendithion rhwyddwych.
 Er mwy bydd yn nydd fy nych.
 Cynghorion er daioni
72 I'r gofus daith gefaist di.
 I'm priod ŵr, parod pêr,
 Mawr fendith am ei fwynder,
 Rhois ffarwel ddiddol iddo
76 Cyn yr ymdaith, cau amdo!
 Rhwymais air diwair a da,
 Dan amod y down yma
 I'r nefol lys, wenllys wâr,
80 Pan im cyrchyd o'm carchar.
 A gwelaist di lunio gwely
 I'r corff dewr mewn coffor du
 A'i gario ef i'r gweryd:
84 Ni ddaw fyth o ddaear fyd,
 Nac un awr, mwy ag annerch
 Doi di, ataf i y ferch!

Byw:
 Ffarwél fam ddinam, ddoeth,
88 Gwawr annwyl, a gwae'r annoeth
 Sy golledus fregus fron,
 Garwa' 'nghur, heb gynghorion.

Aeth y gannwyll ddiddwyll dda
92 A rôi lewyrch oleua';
Pan ddiffoddes lampes lon,
Darfu'r golau difr gwiwlon!
Ysgol im oedd, rho' floedd flin,
96 A'm athro wrth fy meithrin.
Fy ffyddlonferch dra serchog
Âi dan briddlyd glailyd glog,
A minne yn annymunol,
100 Mawr haint, yma ar ei hôl.
Gwegian, o ran oer annwyd,
Fel derwen ar lechen lwyd.
A gwaeth na hyn, syn a sâl,
104 A digynnydd ymgynnal,
Darfu 'mhwyll, dorri fy mhen,
Darfu 'mharch, darfu 'mherchen!
Darfu 'nghaniad safadwy,
108 Ail i'w modd ni wela' mwy.
'Rwyf i waeth, ysywaeth sôn,
Am doriad 'y mam dirion.
Gwae fy mron o gofio 'mriw,
112 Dihoywddawn ydwy' heddiw!
Di-gefn wy' dan gyfrin iau
Ac eiddil wan yn goddau;
Dan y pwys, tra dwys trwch,
116 Yn fawr fy annifyrrwch.
Oed yr oesawg wir Iesu
Oedd fil chwechant, gwarant gu,
Pan y gorchgudd dan briddlech,
120 A chant ag ugiain a chwech.
Ugiainfed dydd, prudd parhad,
O Dachwedd bu'r bradychiad!
Y Saboth teg, purdeg pêr,
124 Niwliai hwn yn ôl hanner!
Ac oed 'y mam yn ddiame

Pan gymred i nodded ne':
Chwe deg oedd, heb ddim gwegi,
128 A dwy hwy o'i dyddiau hi.
Llwyr ei rhoed yn llawr y rhych,
Mwyhau arna' mae hirnych;
Heb obaith, ysywaeth sôn,
132 Gweled mo'i hwyneb gwiwlon.
Yn iach fyth! Och! Och y fi!
O! gwymp hon am gwmpeini;
Yn iach, serch ynghyd â sen,
136 Yn iach, gyngor rhag angen;
Yn iach, lais gywirlais gân,
Methodd 'y myw weithian;
Yn iach, dirwyn mor dirion
140 Englyn na thelyn na thôn!
Mae'*i* cheraint anwylfraint nod,
O'r fro guf dan oer gafod;
Pob calon a bron sy brudd
144 Am ei dyfyn, Ann Dafydd.
Duw deg fwyn, dyga finne
At hon, yn union i'r ne'.

Ffynhonnell
CM 27E, 406.

Darlleniadau'r testun
20 oi. 24 yn galw. 66 harddusc. 68 cynigir llinell wahanol gan law diweddarach,
'o'r bydr fan, o bydraf fedd'. 93 ddeffoddes. 104 g'mgynal. 116 dy anifyrwch.

Teitl
Cowydd Cwŷn colled ûn ar ôl I Mam.

Olnod
M.D.

76 **?Marwnad John Dafydd o Fronwion, 1727**

Och! Hir faith och o oer fyd,
Och! wylaw heb ddychwelyd;
Achwyn sydd, a och o'r sôn,
4 Ym mhob lle murie Meirion,
Am haelwr glân ei helynt,
A thirion, ni gwelson gynt.
Am Siôn o'r Fron mae syn friw,
8 Dihoywddoeth, dynion heddiw,
Mab Dafydd, eglurwydd glod,
O Siôn, hen synnwyr hynod,
Ap Dafydd, o'r gwinwydd gwâr,
12 Ag o Lewis, gu loywar,
Imp o Siôn, dirion ei daith,
Ap Dafydd, wiwlwydd eilwaith,
Ap Gruffudd, er cynnydd cana',
16 Dyna wyth o dylwyth da.
Fu aeron cyfion cofir
Ym mron mab Gwion mewn gwir;
Hyna' eu gwaed, hyd y gwn i,
20 Tyfodd yn Aberteifi.
Marchogion gwychion a gaid,
Dda rhinwedd oedd o'r henwaed.
Yr iangaf a gofiaf yn gu,
24 Gwae galon ei gywely,
Mary Huws, mae oer ei hynt,
Dyna gur gydag oerwynt;
Gwae'r teulu o gladdu ei glod,
28 Ac o'i doif fan ei dyfod.
Ei fam sydd yn brudd heb rôl,
Mwy dinerth, am mab doniol;
Aer ei braint orau ei bryd
32 Du ei orwedd, dan weryd.
Mae merch Huw Siôn, och, mor sâl,
Gla' unig dan glwy' anial,

Ap Huw, deg gwyrfreg o gam,
36 Llawn wiwlwys, llin Siôn Wiliam
Ap Dafydd, o'r purwydd pêr,
Olau baun o hil Bynner:
Arglwyddi heb ri, heb ran,
40 A allwn osod allan.
O'r balchder nid arfera,
Mwy yw dawn rhinweddau da;
'Lusennau, doniau downus
44 A wnâi a laesai o'i lys.
Un oedd Siôn, yn ei oes o,
I'r gwannwr ni châi gwyno.
Gwae'r fro oll am ei golli,
48 Brifwyd, anafwyd y ni
Gan ei ddwyn, y gwn yn dda,
Mwy oes un ymrysona
Am y gwan yn ei annedd,
52 Gan ei fod ag yn ei fedd.
Och! i'r pridd am ei guddio
Dan dorlan o raean ro;
Och angau a'i trawai trwch,
56 O dygodd ein holl degwch.
A gwae fyth a gofiaf i,
Mewn dagrau, am gwmni digri
Gŵr difyrrol, gweddolwych,
60 Duw o'r rhaw a dorrai rhych,
I roi Siôn dirion ei dw'
I orwedd, waeledd welw.
Ni edwyn dyn adwaena'
64 I'r cywydd o'r deunydd da,
Ar ei ôl, ni ŵyr yr un
Fawrglod neu anglod englyn.
Yn iach, ddifyr gywir ge'
68 Neu thiwniad gyda thanne;
Yn iach, leisiad melysedd

177

Ar ôl Siôn, wiwlon ei wedd.
Cariadus, cu ŵr ydoedd,
72 Glân ei galon union oedd.
Mae Bronwion, wiwlon wedd,
Yn fron oer heb fryn iredd;
Gwael yw hon am ei ddonie:
76 Mae'n brudda', mae'n llyma' lle.
Dwyn yr oes ydoedd resyn,
Mae'r Brithdir heb ddifyr ddyn,
Na gobaith am odiaeth ŵr
80 Oedd gywir, sicr swcwr.
Ei briod, o'i fod dan fedd,
Mae hon yn wag ei hannedd,
Ar tŷ'n brudd, ddu brudd o ddig,
84 Ddifoesawl heb dda fiwsig.
Troid y gân berlan fu bur
Yn wylofain o lafur;
Llafur cu a'r llyfrau cân,
88 Cwilydd chwith, cleddwch weithan,
O ran nad oes yr un dyn
O 'mgeledd weddedd iddyn';
Eisiau toin hwy lychwinan,
92 Gan lygru methu'n y man.
Du alar caeth, dwl yw'r cwm
[I] gaerau'r Goetre gytrwm,
Am ei ddwyn, addwyn a oedd,
96 E'n ifanc âi i nefoedd.
Ei mae fam, dros ryw amod,
Mewn oes o feth eisiau fod
Torri pen yn ei henaint
100 Sy ddigon i hon o haint.
Oes un brawd, o Iesu'n brudd,
Ag wastio mae o gystudd
Yn ŵr o'i ôl yn aer yw e
104 O deilwn hwn ei dyle?

Duw ro gras yn urddasol,
Clod i'w aerod o'i ôl,
Nid â i 'mhel i heb hynt
108 I 'mgyrraedd am ei gerynt,
Am eu bod fel tyfotir
Llowna' fo yn llenwi tir.
Amynedd i'w haneddau,
112 Bob calon er llon wellhau,
A chysur o'r achosion
O niwl sy yn ei ôl, Siôn.
Oed Iesu sy'n rhannu'r hedd
116 Pan gladdwyd y paun gwyledd,
Mil union, mewn moddion mau,
Cowntir, a saith o'r cantau;
O gyrraedd yn gywiriaith,
120 Mae sôn am ugiain a saith,
Fis Chwefrol, wrol oerwyn,
Y torred, ugainfed ag un.
Nid oedd fo yn mynd i'w fedd,
124 Fwya' ing, ond ifiangedd;
Ond ei fod yn hynodol
Drwy'r dyffryn i'r un ar ôl.
Oed bychan ar ddiddan ddyn,
128 Gwelwch yr hyn a galyn:
Deugain oedd a deg yn ôl,
Ac un saith, araith wiriol,
Pan roid Siôn, er ein synnu,
132 I'r twll wrth sylfaen y tŷ.
Llanelltyd, gwae fyd gofio,
Dan y fainc, wel, dyna fo,
Drygfyd oedd fod ei drigfan,
136 'Y nghâr llon, yng nghôr y llan.
Byth ni ddaw, mae brawychiad,
Lle bu i lawenu ei wlad,
Dan y codo Duw cadarn

140 I ddyfod i'r fawrglod Farn:
 Duw a roes ei einioes e,
 O degwch, Duw a'i dyge.
 Efe sydd o gyfri'n sant,
144 I Dduw, gân dda ogoniant;
 E diwniai fawl Duw yn fwyn,
 Oen gwychedd cyn ei gychwyn,
 Ac felly y penne'r Purwr
148 Yn nheyrnas gwiwras y gŵr,
 I roi mawl tragwyddawl ged
 Ar gynnydd i'r Gogoned;
 Heb ddiben o'i awenydd,
152 Siôn yn y nefoedd sydd.
 Ni ddaw'n ôl, dduwiol o ddyn,
 Er wylo, cwyno can-un.
 Ffarwél Siôn, hoff reiol serch,
156 Mwynwr ni ddaw im annerch,
 Da gywaith yn dragywydd,
 Siôn, gyda'r Iesu a fydd.

Ffynhonnell
Card 64, 226a-8a.

Darlleniadau'r testun
11 Ab. 14 Ab. 15 Ab. 21 gwchion. 37 Ab. 73 wiwlan. 85 bêr = lôn. 116 gwlyddedd.
146 gwchedd. 148 ein nheyrnas.

77 **I ofyn pymtheg bai cerdd gan ferch ieuanc
 o sir Feirionnydd**
 Michael Prichard:
 Marged, y ganed fwyn gynnes, – Dafydd
 A defod gyweithes;
 Bun ddiddan, mi gyfen ges
4 Dy henw mewn da hanes.

Seren wyt, meingen pob mwyngerdd, – gynnes
 Am ganed melysgerdd;
 Mwys organ mewn mesurgerdd,
8 Doethedd y cawn 'n dethol Cerdd.

Mamaeth Barddoniaeth, bêr ddinam, – hynaws,
 I'th henwi mwyneiddfam:
 Nod lliwusfodd, nid llysfam,
12 Gore o fil, ond gwir fam.

Elwig, ddieiddig, dda addysg – Phebe,
 'Wna ei phobl yn hyddysg;
 Geirie mamddoeth gwir mwynddysg,
16 A'th feddwl o ddi-ddwl ddysg.

Mae'n glau dy odlau, da adlais – distaw,
 A'th destun hyfrydlais;
 Pur a ffyddlon perffeiddlais,
20 Mewn cynghanedd luniedd lais.

I ddatgan allan fy 'w'llys, – heb ballu
 Bellach, bun weddus,
 Ti sy'n hau blodau blys,
24 Gardd nwyfau, gerdd anafus.

Meinir, annifyr yw 'nefod, – coelia,
 Yn calyn myfyrdod;
 Ac asw, heb fedru gosod
28 Geiria'n ddifeia i fod.

Gan arafedd, fwynedd fun,
Y clywais Marged leuad lân,
Fod gennych bymtheg, liwdeg lun,
32 O feia i'w henwi, coegni cân;

Gyrr, ar fyrder, dyner dasg
I mi gwenfron lon ddi-lesg,
'Neud cynghanedd weddedd wisg,
36 O sir Feirion ddyfnion ddysg.

Mae'r meddwl mewn cwmwl caeth
 Yma yn olwyn mewn alaeth,
 Eiliw fun wenffriw, winffraeth – a'm calon,
40 Coelia, mewn hiraeth.

Marged Dafydd:
Michael, ŵr ffel o'i goffáu – a doethedd
 Odiaethol dy odlau;
 Gwneist fowrglod freisglod frau,
44 Yn hawdd i un na haeddai.

Os chwenychi ddysgu'r daith, – yr ydwyt
 Wir raddau barddoniaeth,
 Darllen yr awen a'r iaith:
48 Cei addysg o burddysg beirddwaith.

Rhy ynfyd oedd fryd dy fron – ymofyn
 Â myfi harferion;
 Bydd taer am gael yr art hon,
52 Brwd addysg, gan brydyddion.

Anafau neu feiau a fydd – fynych
 Ar fwynedd gerdd newydd;
 Cei dda glust yn dyst bob dydd,
56 A bid gywir dy gywydd.

Pymtheg neu chwaneg achwynion – gwelir
 Mewn gwaeledd ganiadon;
 Mawrffael yw geirie ffolion
60 A byrbwyll drwy dwyll eu dôn.

Cais eiriau yn frau oddi fry – a seinia
 Drwy synnwyr i'w canu;
 A gochel dwyllwawd di-allu,
64 Gwnia fardd bob geirie fu.

 Un wyf i o awen feth
 Mawr ei brys mewn dyrys daith
 A thebyga-i bara byth,
68 Di a bardyni, o mynni maeth.

 Byw'r wy' Meirion, morwyn wael,
 Heb ddim dysg yn ddigon dwl
 Yn llawn ffug, enethan ffôl,
72 Cais di ffordd a fyddo ffel.

Ffynonellau
A—BL Add 14981, 10a-11b; B—Pen 327, iii, 103.

Amrywiadau
1 [Marg] B. 2 [A def] B; cyweithas B. 3 [Bun] B. 4 [Dy] B. 6 ganod AB. 8 bawn'n doethol B. 9 ddimam. 12 goreu AB. 15 manddoedd B. 22 [B]ellach B. 23 Tri A, [Ti] B. 25 [Meinir] B; Goilia B. 29 fûm B, [fun] B. 30 Margred B. 31 I fod A. 32 henw A 33 dyoer dasg B; [i mi] B. 34 lan B. 35 I neud A. 41 doethedd B. 45 dysgu ir B; ydwyd AB. 46 wir odlau B. 51 garel B. 59 manwr ffael B. 63 dwyllawd B. 64 a gwnia fardd bob gowni a fu B. 68 math AB.

Trefn y llinellau
B: 1-36, [37-40], 41-72.

Teitl
AB Englynion i ofyn pymtheg bai Cerdd gan ferch Jeuangc o Sir Feirionydd i M.P.

Olnod
A Margarett Davis ai Cant.

78 I annerch Margaret Dafydd yr ail waith, 1728
Michael Prichard:
Anerchiad cofiad cyfan – eto rof
 It arfadd wiwlan;
 Marged Dafydd, gelfydd gân,
4 Odidog rywiog rian.

 Purdeb, disgleirdeb, dwys glirdon – gwiwrwydd
 A geiriau hyfrydlon;
 Barddoniaeth beraidd union
8 Byth a drig dan frig dy fron.

 Eurlwys a gwiwlwys y gwelaf – dy gerdd,
 Deg arwydd felysaf;
 Geiriau gwiwlon hinon haf,
12 Cu hoffusol cyffesaf.

 Lawengerdd, breugerdd mewn brig, – gwiw odieth
 A gedwi'n barchedig
 Dan dy ddwyfron, heb don dig,
16 Burwych adail barchedig.

 Dy ganiad rhediad rhadol, – swydd enwog,
 Sydd uniaith ragorol;
 Engraff wastad rhediad rhôl,
20 Grym di-gudd, gramadegol.

 Iechyd dibenyd, da beunydd, – a fytho
 Heb fethu'n dy geyrydd;
 Dy ganiad mewn da gynnydd
24 A'th galon yn ffynnon ffydd.

Marged Dafydd:
Clyw ffoldeb yn d'ateb di, – anfeidrol,
 Na fedrwn ddistewi;

Iawn i'th awen ffraethwen ffri,
28 Rywiog wirair, ragori.

Arwydd anghelfydd fy nghoelfain – gorwag
 Heb gyrredd cywirsain;
 Gwnïa di i bob rhiain
32 Llesg y gownïais i'r lliain.

Di-ddysg, dihyddysg, dihaeddiad – o glod
 Diglauedig eiliad;
 Anghenawg yw fy nghaniad,
36 Heb awen ireiddwen rad.

Gwneud taliad am ganiad gwych – nid ellais,
 Mae'n dyllog yn fynych;
 Milain sain yw malu'n sych
40 Heb un ffynnon hoff iownwych.

Ond tario yr wyt ti, eryr – doethwych,
 Odiaethol ei synnwyr,
 A Helicon hwyl y canwyr,
44 Dawn da fodd odd-dan dy fur.

A hon sy ffynnon hoff wych, – redegfawr,
 Rywiedigfodd haelwych;
 Hon yw'n lluniaeth llawenwych,
48 Hyna' sail â hon ni sych.

Diwael yw d'eiliad, seiniad cysonedd,
Da odieth d'wedest ond gwyrest o'r gwiredd.
Di-weddol camol mewn cimin' ffoledd
52 Dim nas adwaener defnydd ar agwedd.
Dihaeddawl o fawl, na fola f'nghanu;
Dysg wrth brydyddu iawn rannu im wirionedd.

<div align="center">

Gwir 'n rhagorol bur reidiol i brydydd
56 Sy lesol a moddol, medde'r darllenydd.
Os cefaist hynny o hanes cyfarwydd,
Gwyddost fy nyled, annelwig ddefnydd.
Cymer, rhag angen, gyngor i 'mendio:
60 Gwilia di lithro i lathr gwenheithydd.

Mwyn brydydd ŵr rhüwr rhwydd,
Mwyn annerch ŵr, rhiwliwr rhodd,
Mwyn wnïad ŵr barnwr bydd,
64 Mwyn a gŵr ffel, Michel a'i medd.

</div>

Ffynhonnell
BL Add 14981, 13a-14a.

Darlleniadau'r testun
21 fotho. 22 gaerydd. 32 yr llain.

Teitl
Englynion i anerch Margarett Dafydd yr ail waith.

Olnod
~~Margaret Dafydd ai Cant~~ 1728.

79 **Ymddiddan â Michael Prichard**
Michael Prichard
P'un ore gradde goreu, – ddyn ddidwyll,
 A ddwedi di'n sydyn?
 Ai 'mryson â'r hyllion hyn
4 Dilwydd, ai gadael iddyn'?

Marged Dafydd
Cwestiynaist, gofynnaist i fi – yn dost
 Ar destun diwegi;
 Seiniwr doeth, na synner di
8 Am fawbeth y ddau fwbi.

Ffynhonnell
Pen 244, 24.

Darlleniadau'r testun
2. ddwydi.

Olnod
Margat davis Margeret David.

80 Englynion i'w modryb, Margaret Rowland
Fy modryb i'm tyb onid e – manwl
 A mwynaidd eich geirie;
 Mae'n hysbys 'mhob llys a lle,
4 Ucha' gair, i chwi'r gore.

Gwawr araul â diwael duedd, – cynnydd
 Pob caniad gysonedd;
 Wrthych chwi, gwisgi ei gwedd,
8 Chwith weled eich nith waeledd.

Yn sicr, annifyr fy nyfais, – 'wy'n gla'
 Am glywed eich adlais;
 Danfonwch, gyrrwch ar gais
12 Ryw naddgan o'ch newyddgais.

Rwy'n sad heb ganiad gynnydd, – dan glwyf
 Am glywed cân newydd;
 Dwl awen a dilawenydd
16 Ac, yn y gwraidd, braidd yn brudd!

Tragwyddawl, lwyddawl weddi – a ddywedaf,
 Wyf ddidwyll nith ichwi;
 Duw cyfiawn lawn haelioni,
20 I'ch bywyd, ro'ch iechyd i chwi.

Ffynhonnell
CM 128A, 468/486.

Darlleniadau'r testun
15. Dwl annü.

81 I'r darllenydd, 1736

O'r llyfyr amur yma, – w i ti,
 Eto hyn a ddweda',
 Cei gynghorion digon da,
4 Ond ethol y rhai doetha'.

Ffynhonnell
Card 64, 14.

Olnod
Margarett Davies 1736.

82 ?Cywydd i anfon y wennol yn gennad i annerch merch ifanc oddi wrth ei ffrindiau fain

Y wennol fain, annwyl fach,
Luniaidd, pa un lanach?
Yn d'wyneb, y mae donie,
4 Aderyn wyd, Duw o'r ne'.
Canu mawl i'r Duwiawl Dad,
A di-gur yw dy siarad,
Yn ei Deml diame
8 Manwl iawn y mynni le.
Nythu'n wir yn eitha'r nen,
Da gonest a digynnen.
Dwyn dy blant oedd dan dy blu
12 Yn fanwl yno i fyny.
Diwael bwnc a duwiol bur,
Diniweitia', da natur.
A gweli bawb golau ben,
16 Ac ni fagi genfigen,
Na thebyg i enllib wan
Ni ddigwydd neu ddiogan.
Y ddewis un, dduwies wâr,
20 At dduwiola' ar dalar
Y cla' gwan, o clyw ganu,

188

Ai'n wych y delych i'w dŷ?
A hedi draw hyd y drum?
24 I ryw gyli 'rwyd gyflym
Yn ael dydd yn ôl y daith,
A'th gysur o'th negeswaith,
Dan ganu sy gynnes waith
28 Y wennol, wyd ddiweniaith.
Wir gennad, orau ganu,
Y wennol fwyn welaf i,
Nac un aderyn ar dir
32 I gario neges geirwir.
Ei di trosof mewn traserch
I'r Creuddyn i mofyn merch?
Cofus wyf nas cefais i
36 Wybodaeth ai byw ydy.
O byw ag iach, bywiog un,
Diau odid, nad edwyn,
Dydi'r wennol ganolfæn,
40 Pan glywo hi si dy gæn.
O gweli, syth golau serch,
Dos yno, a dwys annerch
I harddbryd, glendid gwlad,
44 A'i llewyrch fal y lleuad.
Derwen ireiddwen a roed,
Yw meingan ymysg mangoed.
O gweli hon, moddion maith,
48 Di gei groeso digraswaith
Yn llan y brenin a llys
Gwstennin, oedd gwas dawnus.
Cei'n dryfrith y gwenith gwâr
52 Ar lan Conwy, lwyn cynnar,
Gan aeres er lles o'r llin
A rhywiogeth, hardd egin,
Gwstennin fawr, gawr gwrol,
56 Prins Pryden a phen di-ffôl.

Ac un o'i hil, Gwen, yw hi
Y mae dwned amdani.
Pedair sydd brudd mewn braw,
60 A'u golwg braidd ag wylaw.
Y widw bach eden bur
Sy'n delwi, mae'n soên dolur
Prudd nychlyd ar hyd yr ha'
64 Am gynnes, aeres ara';
Eisio ei gweled, Luned lon,
Siŵr fawredd yn sir Feirion.
Ni glywson ryw sôn a si
68 Fod ei bryd ar briodi.
Os coelio'r wlad, siarad siŵr,
Mae hi'n glòs am Eglwyswr;
Da gan aeres gynheswawr
72 Gael pregeth a mabieth mawr.
Blodau'r wlad, yn anad neb,
O lendid a ffyddlondeb;
Duw ro gras, urddas iach,
76 Trwy bwyll, tro adre bellach.
Dod annerch i'r ferch fwyn
A dolur Ann o Dewlwyn,
A Doni bach sy dan bwys
80 Am weled y man wiwlys.
At wawr ddoniol ŵyl ddinam,
Dwg annerch y ferch a'r fam.
Tyred, er llymed y lle,
84 Dros y Bwlch ar draws bylche
Â newyddion yn addas
Is coed dyffryn o'r glyn glas.

Ffynhonnell
CM 27E, 261-2.

Darlleniadau'r testun
7 a diame. 15 ?beri. 20 at duwiola. 32 gairwir. 34 Craiddyn. 39 ganolfain. 40
gain. 48 gei. 51 Cai/n/. 55 Gwestenyn. 62 soên. 66 Shir.

Teitl
Cowydd drwy anfon y Wenol yn genad i annerch merch Ifangc oddiwrth eü ffrindie fain.

Olnod
Ai Carodd a'i Cant M.D.

83 **?Ofni fy nhwyll yn fy nhyb**
Ofni fy nhwyll yn fy nhyb
O ddal ar serch, ddolur Siob;
O eiriau pwy a ŵyr neb,
4 Ai cymaint serch merch a mab?

Cerais ddyn cywir ais ers ddoe,
Cur dan sêl cariad a gâi,
Clwy' ail modd coelio fel mau,
8 Cymaint yw serch merch a mwy.

Er bod gwŷr hynod eu henwau – gwir oedd
 A thiroedd a thyrau;
 Yn llaw Dduw gŵyr llwyr wellhau:
12 Mwy dawn, mae 'mywyd innau.

Ffynhonnell
CM 128A, 421.

Teitl
Englyn.

Olnod
M. Davies.

84 **I'w meistr tir**

Annerch Ruffudd rydd pe bawn nes, – at hwn
 Mi ganwn gân gynnes;
Adwen ei law doniol les,
4 Edwyn yntau denantes.

Rhaid symud, o'r byd sy'n bod, – du ing,
 Daw angau i'n cyfarfod;
A thŷ o bridd a thyfod
8 Lle cu fyth a allai fod.

Ffynonellau
A—CM 128A, 321a; B—Pen 239, 256.

Amrywiadau
1 pei B. 2 gwrdd ganwn gerdd B. 3 o'i law fod yn les B. 4 ynte i denantles B. 7
thŷf A. 8 Lleici A.

Trefn y llinellau
B: 1-4, [5-8].

Teitl
A Gwraig yn gyru anerch Iw Mr. Tîr.

Olnod
A Margarett Davies.

85 **Englyn i Dduw**

Ti Arglwydd hylwydd sy'n holi'r – galon,
 Da gweli ddireidi;
Duw ollawl dydi elli
4 Drysor mawr dy ras i mi.

Ffynonellau
A—CM 448A, 199; B—Gwyneddon 16, 14a; C—LlGC Llsgr Ychwanegol 436B,
82.

Amrywiadau
1 holi y C. 3 ollwl . . . alli C; a elli AB.

Olnod
AB Margaret Davies.

86 **Englynion ynghylch marwolaeth**

Tri pheth draw a ddaw i ddiwedd – y dyn,
 Er daed ei 'mgeledd;
 Gwobr am dda, wiwdda wedd,
4 Gymwys, a chosb am gamwedd.

Cofiwn wedd y bedd, twyll y byd, – gwn ail
 Angau Crist a'i benyd;
 Llawenydd Nef ac hefyd,
8 Ffyrnig gosb Uffern i gyd.

I'r llesgaf, coegaf ŵr caeth, – dibarchus,
 Hyd berchen brenhiniaeth;
 Rhaid in [oll], ofergoll faith,
12 Ymroi i wely marwolaeth.

Ffynonellau
A—LlGC 653B, 56; B—Pen 239, 54.

Amrywiadau
2 ymgeledd B. 3 gobr . . . y da B. 4 ?cynwys . . . ?chobs A. 6 christ. 8 gosbs A.

Trefn y llinellau *Olnod*
B: 1-4, [5-12]. Margeret Davies.

87 **Pedwar peth diffeth**

Pedwar peth diffeth di-dor, – pur ydynt,
 Pair adail ymagor:
 Mwg, d'led, chwain, myn Sain Siôr,
4 A gwraig druansaig drwynsor.

Ffynhonnell
LlGC 3487E, 78.

Teitl *Olnod*
Pedwar Peth Diffeth. Marged Davies.

88 ?Englyn i grwth

Aurlais, gwin dyfais gan dant, – ar wiw grwth,
 Gwiriaith pencerdd moliant.
 Gafaelgrwth chwimwth ei chwant,
4 Cry' athrylith crwth Rolant.

Ffynonellau
A—Card 66, 63; B—Gwyneddon 19, 67; C—LlGC 169C, 65.

Amrywiadau
1 Aur llais . . . dant grwth A. 2 Gwir saith bencerdd A. 3 a chwimwth A; [ei] A. 4 th[r]ylith crwth y A.

Teitl
BC Englyn i grwth.

Olnod
BC Margaret Davies o'r Coedcaedu, C Edward Moris ai cant.

89 Dau englyn i aer Tan-y-bwlch a'i frawd

Rice Jones
Pwy a rydd beunydd tra bo – gynorthwy,
 Ni wrthyd neb mo'no.
 Pwy, yn frau, yw pen y fro?
4 Pwy, ond Evan pan dyfo?

Margaret Davies
Robert eglurbert ei glod – eginyn
 Ar gynnydd i ddyfod;
 Gras a dawn gwir iso dod
8 I'r ddau hyn, wirDduw hynod.

Ffynhonnell
LlGC 593E, 272.

Darlleniadau'r testun
1 rhydd. 8 wirddwy.

Teitl
Dau Englyn i Aer Tan y bwlch ai Frawd.

Olnod
Margaret Davies ai cant.

90 **I ferch ar fesur *Pleasant Thought* neu *Cow hil***
O mentra'n ffyddlon, bun liw'r hinon,
Dod addewidion ffraethlon, ffri.
Tyrd o bwrpas, gwylia atgas, andras ymdro,
4 Addo os doi, di wyddost di,
Os naca, mwyna' ei moes,
A wnei di a thynnu yn groes,
Serch dy wedd a'm gyrr i'm bedd,
8 Wel dyna ddiwedd f'oes.
Os 'wllys da y fi nis ca',
Hawddgara' a gwynna' ei gwawr,
Mi gymra lw o'i blaena nhw
12 Nad alla-i fwrw fawr.

Ateb
Y glanddyn hoyw-wyn hael,
Nid wy' ond dyweddi wael;
Mae 'ngwell bob tro ynghylch eich bro,
16 I chwi ond ei cheisio i'w chael.
Yr ateb yw, ni wiw, ni wiw,
Ni wnawn i gyfryw waith;
Gadawa-i'n llon y ddwylaw gron
20 Yn rhyddion, moddion maith.

Ffynonellau
A—CM 128A, 372/412; B—CM 171D, 27; C—CM 171D, 28; Ch—LlGC 9B, 9; D—LlGC 9B, 1017/666.

Amrywiadau
1 liw'r hinon lân i chalon CD. 2 addewydion glan ei chalon ffraethlon ffri BC; ffrwythlon CCh. 3 gwylia'n B; addas Ch; ymdroi BCh. 4 di a B-Ch; wyddot

CCh. 6 [di] C. 7 Di am gyrri im bedd o serch dy wedd BCh; i bedd C. 8 fel B-D. 9 Moes wllys da lliw hinon ha BCh; d'wllys CD. 10 howddgara B; howddgara gwmni C; [a] C-D; gwnna A-D. 11 Cymera i . . . blaene BCh. 13 Ow'r glanddyn hoywedd BCh. 15 i ar dro B-D. 17 Im hatteb i nid ydiw wiw BCh. 18 ni wnai mor BC; cyfryw BC. 19 Gaddawai'n llon B; hon B-D.

Teitl
A I ferch ar Cow heel pleasant thought, D I ferch ar fesur Pleasant Thought neu Cow hil.

Olnod
C M.D., D M.D.

91 Ofer pand ofer i'r pen

Ofer, pand ofer i'r pen doeth, – ofer,
 Yfed gwin yn chwilboeth,
 Ac yfed, naws gofid noeth,
4 Glastwr enwyn glas drannoeth?

Ffynhonnell
LlGC Ychw 436B, 82a.

Darlleniadau'r testun
1 pant. 4 Y glasswr.

Olnod
margad Dafis ai cant.

92 Cofiwch Angau – *Memento mori*

Meirwon fu'r dewrion dyna – eiriau gwir
 Ymroi gyd i'r angau;
 Diwedd pob dyn sy'n nesáu:
4 Meirw 'wnawn, ymrown *n*innau.

Ffynhonnell
CM 129B, 286.

Olnod
Margt Davies.

93 Troi heibio i fario oferedd

Troi heibio i fario oferedd – 'rwy
 Ni ro' 'mryd ar faswedd;
 Rho' fawl byth ar ymyl bedd,
4 I ti 'Nuw at 'y niwedd.

Ffynhonnell
Abertawe 2, 118b.

Olnod
Margarett Davies.

94 Duwioldeb

Achubwr yn siŵr im sy – Maseiaf,
 Mae'n safiwr cadarngry';
 Rhag trawsion elynion lu,
4 Am bechod sydd im bachu.

Eiriolwr a rhoddwr hedd – wyd Iesu
 Dywysog Tangnefedd;
 I'th dirion, union annedd,
8 Dwg f'ysbryd mewn gwynfyd gwedd.

Ffynhonnell
Abertawe 2, 432/456.

Teitl
Duwioldeb.

Olnod
Diwedd Margt Davies.

95 **Englynion i'r Deg Gorchymyn**

Gwyn ei fyd ryw bryd garbron – y gwirDduw
 A gerddo ffordd union;
 A gochel, fel ffôl a'i ffon,
4 Camwedd a llwybrau ceimion.

Ni ŵyr gwirddyn mo'r gerdded – o'i flaen
 Aflonydd yw'r dynged;
 A fo difai na faied
8 Ar y lleill a'u beiau lled.

Ffynhonnell
Abertawe 2, 353.

Teitl
Eraill.

Olnod
M: Davies.

96 **Ymddiddan ag I. Prichard Price**

I. Prichard Price

'Rwy'th annerch, feinferch fwynfodd – garedig,
 Gwawr ydwyt am nychodd;
 A'th iaith eurfawl a'th wirfodd,
4 Cywirfaith fun, câr fi o'th fodd.

I'm bron mae gloesion yn glasu – 'r wyneb
 A'r einioes yn pallu;
 Blodau'r wlad, bydd im nadu,
8 I garchar y ddaear ddu.

Fy seren lawen oleuwedd, – ddi-gynnen
 Wyt, gannwyll bro Gwynedd;
 Na yrr, feinwen gyfannedd,
12 Loer o barch, fi i lawr bedd!

Dy bryd teg wynfryd gwenfron – a'm hudodd,
 Mae adwyth im dwyfron;
 A'th wên glaear, liwgar lon,
16 Hyll goledd fy holl galon.

Calon ysgyrion nas gweryd – bydoedd,
 Am ei bod mewn penyd;
 Ac eilwaith, ni rydd golud
20 Ennaint im bron, ond dy bryd.

Clyw achwyn a chwyn a chur, – nod rhychwyrn,
 Sy'n trechu fy natur;
 'Y mun o barch, meinwen bur,
24 Cywir ddal, rag hir ddolur.

Marged Dafydd
Os beia neb wrth ysbïo – all fod
 Lle na bwyf yn gwrando;
 Bid fwyn, beied a fynno,
28 Beied a difeied fo.

Ffynhonnell
CM 128A, 247/287.

Darlleniadau'r testun
1 fainferch. 3 aurfawl. 9 olauwedd. 10 Wyd. 13 wnfryd. 18 I fod. 25 bod. 28 difaied.

Olnod
M Davies.

97 I ferch, 1760

Lluniaist, addewaist yn ddiwair – amod,
 A'i rwymo'n ddigellwair.
 Torraist, addewais*t* ddauair,
4 On'd oer yw'ch gwên dorri eich gair!

Torraist, addewaist, wedd ewyn – y dŵr,
A mi'n daer i'th ganlyn,
Torri yn rhwydd cyn blwyddyn,
8 Da oedd y gwaith, d'wddw gwyn.

Medri, gwen burwen, ddi-ball, – dorri
Am d'eiriau synhwyrgall;
Ag wrth raid, gwen gannaid gall,
12 Medri esgus medrusgall.

Ffynhonnell
Card 64, 446.

Darlleniadau'r testun
6 Am fi'n daer.

Teitl
I ferch.

Olnod
Margarett Davies 1760.

98 Ystyried ei hoedran, 1760

Tri ugiain rhwyddlain mewn rhôl – cyfain,
Er cofio Duw nefol;
Bwriais hon yn bresennol,
Iesu ŵyr beth sy ar ôl.

Ffynhonnell
CM 129B, 286.

Darlleniadau'r testun
3 ?yn honn.

Olnod
1760.

99 Myfyrdod M.D. yr hen ddydd Nadolig, 1776
Mae'r glin yn erwin yn awr – gan ddolur
 Gwn ddialedd tramawr:
 Cwympiad ne' dyrfiad dirfawr
4 Ar swrth le, syrthio i lawr.

Gresynus, farus forwyn – ddideimlad,
 Mor somlyd â mochyn;
 Duw gyfion 'rydwi'n gofyn
8 Dy 'mgeledd i'r glafedd glin.

'Mgeledd cyn diwedd, dod – Duw Iesu,
 Rwy'n deisyf dy gymod;
 Yr eli gorau ei glod:
12 Olew 'sbrydol nefol nod.

Hir iechyd a gwynfyd a ges – och! adwyth,
 Ychydig a ddiolches;
 Anghyfion yr anghofies
16 Fy her a llawnder y lles.

Meddyg da, unig doniol – yn ysig
 Yw'r Iesu sancteiddiol;
 Na fwrw mo'nwy'n farwol,
20 Maddau 'nghamwedd ffiedd ffôl.

O Arglwydd hylwydd haeledd, – yn dirion
 Dyro dy drugaredd;
 A dewis fi'n y diwedd,
24 F'annwyl Dad, i'th wlad a'th wledd.·

Ffynhonnell
CM 27E, tudalen rhydd.

Darlleniadau'r testun	*Teitl*
19 monwi yn.	Myfyrdod MD yr hên ddydd Nadolic 1776.

MRS MORGANS o Drawsfynydd
(*fl.*1710-20)

100 **Cyngor i adael oferedd**
'Dechre cerdd o waith Mrs Morgans o Drawsfynydd i
gynghori ei mab i adel oferedd, ar 'Grimson Felfed':

Nid canu 'rwy' ond cwyno, nych adwyth, ac ochneidio,
Och! eilweth fynych wylo, wrth d'amal gofio di.
A'th dad fydd brudded greulon, dy fod o fryd afradlon,
4 Heb gadw glân orchmynion da, tirion, un Duw Tri.
Ein deuwedd o'r un duedd, dymunen drwy amynedd,
Pe troit o'th ffoledd i iawn ffydd.
A'th chwaer olynol annwyl i'th goffa, gwycha' gorchwyl,
8 Ar iawn berwyl amal bydd.
Meddwl dithe yn foddus, yn hollawl wrth ein h'wllys
Yn iawn weddus, dwfnus dro,
Am gario glân gydwybod a gadel ymeth fedd-dod,
12 [...]

Os tery mewn tafarne, mor beredd, hwyr a bore,
Heb drechu dy drachwant O! garw o fodde a fydd.
Pan dreuliech di dy fywyd, a llygru'r enaid hefyd,
16 Wrth raenio ymhlith rhai ynfyd, rhy ehud, nos a dydd.
Ni wiw it ddisgwyl beunydd o rwydo'r anwaredydd,
A'r llawenydd, gynnydd gwn.
Lle byddo llwyr anghynnes cenfigen rhydwn rhodres
20 Fo ŵyr dihirwas hanes hwn.
O meddwl cyn marfoleth, heb gêl, am fuddugolieth
Yn lle barieth, gwrw a bîr.
Neu fwyfwy fyth yr affeth it ddilyn anllyfodreth
24 A chwmnïeth heleth hir.

Fy annwyl fab naturiol, na fydd mor ansynhwyrol
 Â dal yn rhy dueddol i'r ffordd anfuddiol faith.
Cais gilio oddi wrth y gelyn fu i'th hurtio â phob
 anffortun,
28 Yn sadwedd, tro di'n sydyn, cyn dychryn ar dy daith.
A gwêl fod iti eto, naws ufudd, fodd i'th safio,
 Ond iawn raenio dan yr iau.
A gwybydd hyn fy anwylyd, ddaed yw'r addewid,
32 Fod gwell howddfyd, ond gwellhau,
A thaflu'n ôl yn fuan bob pechod mawr a bychan,
 Mewn naws diddan nos a dydd.
A cheisio yn iawnwych osod i ofyn nawdd a chymod,
36 Gan Dduw'n barod i ni y bydd.

Yr Arglwydd â'th gyfrwyddo i'r union ffordd i raenio,
 Odiaethol â'th fendithio, dy lwyddo dan Ei law.
Gan fod yn blentyn graslon mewn ffydd, fel Abram
 ffyddlon,
40 Ne'n ail i'r mab afradlon, troi drwg arferion draw.
Ac yno cei lawenydd da, ei doreth byth ni dderfydd,
 Anian ufudd yn y ne'.
A bod ymhlith Angylion a'i holl ddewisol weision,
44 Cwmni tirion pam nad le.
O pwy ond ynfyd ddynion, a glywe'r fath addwydion
 Na thrôi yn union at yr Iawn?
Tragwyddol Dduw trugarog â'n gwnelo'n gydgyfrannog
48 O'i alluog fowredd llawn.

Ffynhonnell
LlGC 653B, 78.

Darlleniadau'r testun
3 d fod. 14 a fodde. 19 bytho . . . vynfigen . . . rhydwm. 23 affoth. 24
chwmnhieth.

Teitl
Dechre Cerdd o waith Mrs Morgans o drawsfynydd i gynghori i Mab i adel oferedd ar grimson velved.

Olnod
Terfyn gwaith brys.

101 I'r Feidiog

Mae'r Feidiog yn niwlog y nos, – naws oeredd,
 Ias eira sy'n agos:
 Gyrrwch a rylwch ros,
4 Tynnwch at Fegen Tomos.

Ffynhonnell
LlGC Ych 436B, 4.

Darlleniadau'r testun
2 Mae ias eira yn agos. 4 Fargaret [glos].

Teitl
ir feidiog.

Olnod
Mrs Morgans o drawsfynydd ai cant.

ELSBETH IFAN GRIFFITH
(*fl.*1712)

102 **Halsing**

 Ti ddyn styfnig, melltigedig
 Sy'n byw beunydd yn anufudd,
 Yn cau'th fynwes, megis Difes,
4 Rhag cynghorion Iesu cyfion.
 Aur ac arian, felfed, sidan,
 Yw dy wisgad, harddwych drwsiad;
 A modrwye aur yn dorche
8 Am dy fysedd, briddyn bydredd.
 'Rwyt ti'n ffaelu â chytuni
 Â'th wallt dy hun, ar dy gorun;
 Mor wrthneblyd yw'r gwan gennyd
12 Â mwg 'rogle yn dy ffroene.
 Meddwl, meddwl, rhwylla'r cwmwl,
 Gwêl anghynnes wely Difes.
 Cyn y darffo i'th 'fennydd wastio,
16 A'th synhwyre golli eu gradde,
 Gwachel faethgen, Duw a'i wialen,
 Drwg yw pob drwg yn Ei olwg.
 Esau werthe, faint a fedde
20 Trwy ffolineb am lythineb.
 Saul a gollodd deyrnas nefo'dd
 'Waith ymddiried i ddewinied.
 Cofia Suddas fel y cafas
24 Am roi'r cyfion rhwng Iddewon:
 Gwerthu ei feistir cyfion cywir
 Wnaeth am wabar rhai dichellgar.
 Gwan obeithio a wnaeth iddo
28 Ymgrogi ei hun wrth y rheffyn;
 Ei 'mysgarodd â 'madawodd,

'Waith creuloned oedd ei weithred.
Tithe Gristion, cadarn galon,
32 Marca ddial dynion anial.
Deffro, deffro, cymer gyffro,
Rhag bod hun nos yn rhy agos.
Gwachel, f'enaid, gam ystyried,
36 Tost yw godde uffern boene!
Cais yn ufudd, megis Dafydd,
Gan Dduw fadde'th 'nafus faie.
Altra'th gyffes fel Manasses
40 Neu'r mab rhwyfus, afreolus;
Wyla ddagre, cur dy fronne,
Dryllia'r cloion sy ar dy galon.
Cymer gysur, whilia'r Sgrythur:
44 Cannwyll gannaid yw i'th enaid.
Y mae yno eirie'n addo
Dynnu'th ened o'i gaethiwed.
Ceisa'n daerllyd ar d'anwylyd,
48 Hal weddïon yn genhadon.
Ni all Duw tirion, tyner galon,
Lai na rhoddi swcwr iti.
Er i'th bechod roi i ti ddyrnod
52 Mae e'n addo dy reffresio.
Mae e'n feddyg tirion diddig,
Fe lwyr gartha'r clwyfau eitha'.
Nid yw'th ened, ddyn, mor rhated
56 Ag a gallo'th dowlu heibio.
Rhows o'i fronne wa'd yn ddagre
Wrth dy ennill di ac erill.
Duw sy serchog a thrugarog
60 I dy dynnu o'th drueni;
Cofia bob pryd awr ac ennyd
Ei foliannu o eitha'th allu.
Mae Duw cyfion yn fwy bolon
64 Dderbyn gweddi na thi ei rhoddi:
Gweddi wresog, fwyn galonnog

Sy gyda'r Tad mewn cymeriad.
Hi sydd barod i'th gyfarfod
68 Pan bo'th genel wedi'th adel.
Iesu'r haeldad, tyn ni atad,
Dod ni'n gynnes yn dy fynwes.
Ni bydd yno ddim i'n twtsio
72 Na'r byd, na'r fall, na'r cnawd angall.
Ni gawn beunydd fwy lawenydd
Nac all ened dyn ystyried:
Ni gawn o'n bron bob o goron
76 A swperu gyda'r Iesu
Mil a douddeg a saithcant teg
Oed Duw ar led, pan y caned;
Bendith Duw Iôn a fo rhyngon
80 Byth yn para', Amen dweda.

Ffynonellau
A—CM 45A, 4; B—LlGC 5A, 84; C—LlGC 6900A, 15-19.

Amrywiadau
3 yth A; Deifes BC. 6 hwrddwch AC. 7 modrwyau C; dyrche B. 12 roglau . . .
ffroenau C. 14 Deifes BC. 15 darffo'th C. 16 synhwyrau . . . graddau C. 19 withe
A; withiei . . . feddei C. 21 Nefoedd C. 22 mewn Dewinied. C 25 tirion cowyr B.
29 Ni ymyscarodd A; [Ei] B. 30 crogloned A. 31 Dytho A, Tithau C. 35 fenaid
C. 36 goddeu . . . boeneu C. 41 ddygre A; ddagrau . . . fronnau C. 42 dryllia yr
A. 43 chwilia'r C. 44 gannaid . . . enaid AC. 45 yn addo A; Mae yn honno eir-
iau'n C. 46 dyny yth A; enaid AC; o gaethiwed AC. 47 darddllyd ar dy A. 48 Hal
AB. 51 er dy bechod B. 52 recyfro BC. 54 fe wareitha'th BC; glwyf A, glwyfau C.
55 Nid yw yth enaid A. 56 yth A; daflu C. 57 fronnau waed . . . ddagrau C. 59
Duw trugarog a fu serchog BC. 60 Dy dynnu o'th drueni C. 62 yth A. 63 bodlon
BC. 64 [ei] A. 65 dyn dyledog B, dyn dyledogog C. 66 Sydd C. 67 sydd A. 68 bô
yth . . . gwedy yth A. 70 ni yn A. 71 Ni baidd yno AB; neb yn twyssio A. 72 na
dim arall BC. 74 enaid AC; ystyriaid C. 75 i goron C. 76 gyda yr A. 77 ddauddeg
C. 79 y fo A. 80 amser dweda A.

Trefn y llinellau
A: 1-22, [23-26], 27-76, 79-80, 77-78.

Olnod
A Eliz: Griffith (1712), C Elsb: Iefan (1712).

JANE GRIFFITH
(? *fl.*1714-60)

103 **Awdl y Carwr Trwstan**
 Rhyw lencyn o'r Pennant yn gywrant âi i garu,
 A dechra a wnâi ffrostio oddeutu'r ffenestri.
 Gwraig y tŷ ei hunan yn gyfan a'i ganfu
4 Ac yno a'i oer gwman yr oedd yn hir gamu.
 Wrth gerdded yn ysgafn, fe lithrodd y glocsan:
 On'd eisio hoel wydyn oedd yn ei hir wadan!
 Gwelwch fod 'wllys i gael ei roi allan,
8 Nid o ran lliwiad pan oeddwn i llawen.

 Ond mawr oedd ei dwrw a thebyg i daran,
 I'r gwter y tripiodd, fe bydrodd ei bledran.
 Wi jest iddo ddim a roi ystympia yn ei glocsia
12 Pan elo fo noswaith i garu i'r tŷ nesa'.
 Ond swrth iawn y syrthiodd, fe fraenodd ei fronna,
 A da yr ymyscapiodd, os safiodd ei 'senna.
 Os glowisith o'i glwyfa i ymlid mercheda,
16 Rhaid iddo, ysgatfydd, roi mwy am esgidia!

 Er casad yw'r canu, na cheisiad mo'r cwyno,
 Mae'n meddyg da puradd mewn cyrradd i'w giwrio.
 Rhaid iddo gynioca i dalu am blastera,
20 A'u rhoddi nhw yn gynnas o gwmpas ei glinia.
 Er myned i wely, ni chafodd mo'r cysgu,
 Dychryndod ŵr puradd oedd arno fo yn peri.
 Cymerad bawb siampal yn uchal o'r achos,
24 On'd garw a dychrynodd wrth garu dechreunos!

 Digon o rybudd i lancia'r holl wledydd
 Nad elo nhw yn daeradd i syrthio i gwterydd!

Ffitach a fasa' i'r ffŵl aros gartra

28 Na mynad yn gwilydd i gimin a'i gwela'.

Fe alla' fo weithan ymgroesi o hyn allan,

Er iddo, trwm achos, fod yma'n hir ochan,

On'd brwnt oedd i fachgan fynad yn drwstan,

32 Fe all y daw yn hynod i gydnabod ei hunan?

Ffynhonnell
LlGC 12732E, 28.

Darlleniadau'r testun
2 yr fenestri. 3 canfu. 11 gust 14 ym ysciapiodd. 16 osgatfydd 18 giwirio. 25 yr holl. 26 trwn. 30 yma yn. 31 dwrstan.

Teitl
Owdwl y Carwr twrstan.

Olnod
Jaen Griffith: her Hand.

ELIZABETH ferch WILLIAM WILLIAMS
ym Marrog, plwyf Llanfair Talhaearn
(c.1714)

104 **Cyngor hen wraig i'r ifanc**

Gwrando 'machgen yn ddiymdro,
Cymer gyngor gan dy garo;
Gwylia ei ollwng chwaith yn ofer,
4 Meddwl beth am hwn yn d'amser.

Dod dy galon yn wastadol
I roi moliant i Dduw nefol,
Ac na ollwng funud heibio
8 Heb it ddyfal gofio amdano.

Os Duw a ddenfyn i ti bower,
Gwylia fod yn arwain balchder;
Gras a chariad gydag efô,
12 Difyr iawn y gelli fydio.

Os tlodi a ddigwydd i ti,
Blinder byd, a llawer hyngri,
Duw ei hun sydd yn dy dreio
16 A bydd di gwbwl fodlon iddo.

Os gwneiff undyn gam â thydi,
Gochel dithe ddygyn regi;
Madde iddo â'th holl galon,
20 Duw a ddenfyn iti ddigon.

Ni a awn i ymdrechu am y trecha',
Pawb a ddwrdiff ar y gwanna';

Os bydd dyn heb bower gantho
24 Nid gwiw iddo mo'r ympledio.

Meddyliwn beunydd am ein diwedd,
Duw sy i fadde i bawb ei gamwedd.
Ceisiwn heddiw cyn diweddu
28 Gymod Duw a gras yr Iesu.

Heddiw yn iach yn trin ein golud,
Yfory yn glaf heb allel symud;
Heddiw yn llawn o olud bydol,
32 Yfory heb geiniog bach yn farwol.

Ar dda byd na rown mo'n hyder,
Rhown ein gobeth yn yr uchelder,
Gan nas gwyddom wrth ei gasglu
36 Pwy fydd fory i'w feddiannu.

Ac os gofyn neb yn ddibaid
Pwy a lunie hyn ar ganiad:
Un sy a'i gweddi nos a bore
40 Ar Dduw fadde iddi ei beie.

Elsbeth yw ei henw hi unwaith
A dwbl 'W' a'i dyblu eilwaith,
Sydd a'i gobeth ar Dduw nefol
44 O gael trugaredd yn dragwyddol.

Ffynonellau
A—CM 32, 145; B—LlGC 9B, 216; C—LlGC 6146B, 47.

Darlleniadau'r testun
3 chaith A. 4 yn dy A. 5 watsadol A. 10 arwen A. 13 tylodi . . . a ddigwrdd A. 16
bydd i C. 21 Mi awn i drechu A. 22 ddwrdiff A. 26 camwedd A; faddeu C. 30
forum gla A. 32 geniog A. 34 gobaith B; yn 'r C. 36 pwu y foru su iw feddianu A.
37 Os gofyn AC. 38 ganiaid B. 39 gwedd C. 42 dwbl uw AC; eilw'th A. 43
gobaith B.

Trefn y llinellau
A 1-26, [27-8], 29-44.

Teitl
B Cyngor hen wraig i'r Ifangc, C Cyngor hênwraig ~~i fachenes~~.

Olnod
A Elisabeth ach Williams Williams, B Elizabeth ferch Wm ap Wm ym Marrog ymhlwy Llanfair Talhaiarn, ynghylch y flwyddyn 1714, C Elizabeth ferch William Williams Gwraig E[...] Evans o T[...] ym Marrog ymhlwyf Llanfair Talhaearn ynghylch y flwyddyn 1714 1715.

MRS WYNNE o Ragod
(*fl*.1720-47)

105 **Mawl i Mr Wiliam Fychan o Gorsygedol a Nannau
i'w ganu ar fesur a elwir 'Spanish Miniwet'**

Y Meistr William Fychan,
Yn bennaeth pur ym Meirion sir,
Mewn moddiau, dyddiau diddan,
4 Lon gadarn, dyna'r gwir.
Duw safiodd, er deisyfu,
Y *Ladi* yn iach a'i aeres fach,
Dan nodded mae'n cynyddu
8 Bob awr yn fawr ar fach.
Ymbiliwn bawb, tra bo' ni byw,
Am deg oes hir i aeres Huw
I fagu dau o feibion,
12 O'r haelion had, yn iaith y wlad,
Ar gynnydd, gwinwydd gwynion,
Mwy tirion fel eu tad.
Os Nêr a'i rhydd yr hyna' fydd
16 Yn impyn ffeind ym mhlaid y ffydd
O gariad hael ragorol;
Yn gefn wrth raid, un wedd â'i daid,
I gadw Corsygedol, lle buddiol, yn ddi-baid.
20 Yr ail, os Duw a'i mynnai,
Yn brafia' ei bryd o blant y byd,
A henwir yn Huw Nannau,
Medd cartiau gorau i gyd.
24 Os byddir mor hapusol
A chael y ddau, yn ddiamau,
O'r doniau a'r graddau gwreiddiol,
Dedwyddol, fuddiol fau,
28 Yn gry' mewn gras i gadw ei blas

A llwydd dan glyn y llew dŵr glas.
A'r gynnes aeres urddol,
O'r ffrins yn daer, er brawd, er chwaer,
32 Yn caru aer y Cyrnol, y gweddol, foddol Faer.
Yn nesa' i'w frawd bydd hwn yn ben
Glân, gallwych ar Ddolgellau wen.
O frodyr daw hyfrydwch,
36 A'i henw ei hun i Nannau hen:
Amen, Amen, dymunwch, gweddïwch, sefïwch sen.

Ffynhonnell
Peder o Gerddi Diddanol Yn Gyntaf, Carol Plygain ar fesur a elwir Crimson Velvet,
1742 . . . (?1749), tt. 7-8.

Darlleniadau'r testun
6 acres bach 23 brartiau goreu eu gyd 25 ddi-nauau 32 Cornol 33 bern 34
Ddolgelleu.

Teitl
Mawl i Mr Wm. Fychan o Gors-y-Gedol a Nannau yw Canu ar fesur a Elwir
Spanish Miuite.

Olnod
Mrs. Wynne o Ragod ai Canodd.

106 **Ymddiddan rhwng Robin y Ragad a'i hen feistres, a**
 hi mewn cyfreth wedi peidio â chanu. Er cael peth o'r
 gân allan dechreuodd Robin . . .
 Robin Humphrys
 Ow fy meistres, duwies gynnes, baunes bonedd,
 Mewn amynedd gweddedd gwiw,
 A rowch imi'r awron atebion mwynion ar benillion
4 O amcanion doethion, union lw?
 Ai rhewi'n wir a wnaeth
 Eich awen ffrwythlon ffraeth
 Dan eich bron i'r fangre hon?

8 O'r 'Deirnion, gwn y daeth,
 Pob llwydd ar hynt aeth efo'r gwynt,
 A gaem ni gynt heb gêl.
 Ond melus oedd dwy iaith ar goedd
12 I filoedd fel y mêl
 O ffynnon calon cân,
 Fo ddwedan' fawr a mân,
 Mai gwreiddio gwres a wnâi imi les.
16 O'ch mynwes loches lân,
 Y Meistres Wyn, mae'n rhyfedd hyn,
 Gan Robin, gwydyn gais.
 Na chlyw'r un wedd, er hwylio'r hedd,
20 O'ch mawredd, lwysedd lais.

 Mrs Wynne
 Am i ti ofyn i mi, Robin, bill neu englyn,
 Ateb sydyn i ti sydd.
 Er ecred llyfon dynion blinion, trawsion foddion,
24 Ni wnân' hwy byth mo'm bron i'n brudd,
 Na chwaith, ni chymra' i fraw
 Am eger drawster draw.
 Mae gŵr a'u tyr i faes ar fyr
28 A'u llwybyr dan eu llaw.
 Os gwir y gair y tyf post aur
 I'w drysau crair dros dro,
 Cyfiawnder glân fel gwresog dân
32 A'u tawdd yn fuan fo.
 Does achos chwaith yn wir,
 Nad alla' fod yn glir:
 Mor llawn iawn i'r fangre hon
36 Ac yn Edeirnion dir.
 Er garwed gwaith a dyrys daith
 Y gyfraith faith ar goedd,
 I'th ateb di, yn ddigon ffri,
40 Mae'r awen fel yr oedd!

215

Ffynhonnell
CM 128A, 411.

Darlleniadau'r testun
11 laith. 35 lawn loun. 36 y Deirnion.

Teitl
Ymddiddan rhwng Robin yr agatt ai hên feistres a hi mewn cyfreth wedi peidio a
chani er cael peth or gan allan dechreuodd Robin ar plessant thougt.

Olnod
Mrs Wynne.

107 Ymddiddan rhwng y Gog a'r Ceiliog
 Fel yr oeddwn, hyn sy siŵr,
 Ar le teg ar lan y dŵr,
 Mi glywn ymddiddanion creulon cry'
4 Rhwng y Gog a'r Ceiliog du:
 Yfô, ni fynne i'r Gwcw fwyn
 Mo'r canu'n llon ym mrig y llwyn.

 Hithe atebodd o wrth ei ên,
8 "Mi gana'n hy nes mynd yn hen;
 Mi af â'm cywion ar y fron
 Hyd frig y llwyn i ganu'n llon:
 Bydd gwell gin rai fy nghlywed i,
12 Na chlywed un aderyn du."

 "Beth sydd ffeindiach yn y byd,
 Na chael ceiliog braf o bryd?
 Er maint yw'r ôd, a'r lluwch a'r lli,
16 Fo gân hwn pan dewech di.
 Ac er oered y fo'r hin,
 Fo gân i'w feistar wrth ei drin."

 "Beth sydd ffeindiach ar y fron
20 Na'r fronfraith fraith ne'r Linos lân?

216

Yr Eos hithe a'i phyncie pêr
Y fydd yn suo wrth ole'r sêr:
Ym mrig y fedwen wiwlan wedd,
24 Deffroai'r marw a fai'n ei fedd."

"Mi glywes ddeud mai mawr yw'r bâr
Sydd yn y fan lle cano'r iâr.
Mi ddof heibio yn fy ngwib
28 Oddi ar ei phen mi dorra ei chrib,
Ac a ddeuda hyn yn syth,
Na fynna-i i fenyw ganu fyth."

"Ni all un ceiliog gwiwlan gwâr,
32 Mo'r magu cyw heb gwmni'r iâr
Dan ei hadenydd hylwydd hi,
Lle cynyddol, reiol ri,
Rheiny fydd a'u hil a'u had
36 […] cwmpasu campie eu Tad."

"Petawn, gŵr ieuanc ffeind o ryw,
A gen i'n siŵr gryn fodd i fyw,
Dewiswn gangen dan y gwŷdd
40 A gasgle olud nos a dydd,
Ac a drinie ei thŷ a'i thân
Heb roddi ei bryd i gyd ar gân."

"O beth pe cei ti, swlog sur,
44 Y nos yn oer a'r dydd yn brudd?
Un gair o'i phen ni chait heb wg,
Mae hon yn waeth na dofni a mwg:
Byw mewn llawenfyd, hyfryd hir,
48 Y sydd well na pherchen golud sir."

"Ffarwél fo iti'r gwcw las!"
"Ffarwél fo i thithe'r ceiliog cras!

Mi 'na' na chenech hyn o ha',
52 Rhwng cafodydd canu a wna'."
"Dim lles i mi ni 'nciff dy gân,"
"Gwneiff bleser mawr i'm hadar mân."

Ffynhonnell
Bangor 3212, 476/497.

Darlleniadau'r testun
24 Deffroeu'r. 27 heibio'n. 33 adenydd. 37 By dawn. 38 A chin. 39 Dywiswn. 43 by. 45 ni cheit. 50 tithe'r.

ALS WILLIAMS
(*fl.*1723)

108 **Cerdd Dduwiol**
Duw a ro lawenydd oll beunydd yn ein mysg,
Mae Dydd y Farn yn agos, medd rhai sy o wŷr o ddysg;
Rhoi 'ngobaith ar Dduw goruchaf, i safio fy enaid gwael,
4 'Rwy'n gofyn ei drugaredd, gobeithio Duw i'w gael.

Duw fo madde meiau i mi ac i'r byd i gyd,
A'n holl chwaryddieth ofer, meddyliwn am hyn mewn
 pryd;
A phob rhyw drysor bleser fel burum ar y dŵr,
8 Mae'n drwm rhoi cyfri am hwnnw, fo aeth hyn
 yn ddigon siŵr.

Mae Dydd y Farn yn agos, mae'n dangos i ni yn deg
O reol o'r Ysgrythur, o eglur, lân, ddi-freg,
Mae'n rhaid i bawb ymddangos pan roddo yr utgorn lef
12 A sefyll yn ddwy garfan gerbron gorseddfainc ne'.

Oddi yno fo ddaw i'n barnu, ein hannwyl Brynwr, Crist,
A'r sawl a ymchwelo ato, ni fydd mo'i galon drist;
Fo a gaiff y trugarogion eu cyfion gyflog da,
16 Yn oes oesoedd yn drigfanfa pob dyn a wnelo dda.

Na fyddwch ddim rhy ddibris, ni phery oferedd fawr,
Mae Dydd y Farn yn agos i rai cyn pen yr awr;
Y neb a wnelo ddaioni a gâr lesâd o'i law,
20 Bydd siŵr o gael llawenydd mewn teyrnas newydd draw.

Y gwŷr boneddigions cedyrn, marchogion mawr eu bri,
Na fyddwch ddim rhy ddibris er saled ydwyf i,

'Dyw power y byd yma na balchder ond fel mwg,
24 Gochelwch ddigio'r Arglwydd a mynd i'r Satan ddrwg.

Cofiwch gyflwr Deifes sydd mewn penyd maith,
Yn uffernol gyda'r Satan mae'n edifar iddo ei daith;
Tra bu fo yn y byd yma, daioni erioed ni wnaeth,
28 Nid oedd yn credu un amser fod iddo fyd oedd waeth.

Os gofyn neb o unfan pwy luniodd hyn o gân,
Gwraig sy yn chwennych rhoddi rhybuddion mawr
 a mân
Alse Williams ydyw ei henw, hi rodiodd lawer lle,
32 Sy'n deisyf cydgyfarfod yng nghanol teyrnas ne'.

Ffynhonnell
Dwy o Gerddi Newyddion, Y Gyntaf yn Cynwys Ymddiddanion digrifol rhwng Dau ynghylch Meddwdod. Ar Ail sef Cerdd Dduwiol (Mwythig, 1723), tt. 7-8.

Darlleniadau'r testun
3 ei safio. 10 egfur. 15 geiff. 19 a gar. 28 credo.

Olnod
Alse Williams a'i Cant.

MRS ANNE LEWIS
(? cyn c.1724)

109 **Englynion deddfol**
 Duw nefol, cedol ceidwad, – gwyllt a dof,
 Gwellt a dyf wrth d'archiad;
 Dyn a feddwl ddiddim foddiad,
4 Duw nef a ran, dyna rad.

 Er cywoeth, aur coeth, nerth cawr, – er tiroedd,
 Er tyrau cadarnfawr;
 Gwael yw'r byd ennyd unawr,
8 Na dim mwy heb y Duw mawr.

 Tyrru golud byd, mi a beidia' – â'i goledd,
 Y galon sydd drymgla'.
 Mwy na da, gwâr y cara',
12 Drugaredd a diwedd da.

 Balchder, dwys ofer deisyfiad – Satan,
 Ansutiol ei ymddygiad;
 Drwg fydd beunydd heb wad,
16 Ei ddyddiau a'i ddiweddiad.

 Ffydd dduwiol, wreiddiol ar weddi, – heb lid;
 Ffydd â blode arni;
 Ffydd heb un awr ddiffoddi;
20 Ffydd gref, â i'r nef â ni.

 Sele a ddywad mewn sylwedd, – gyngor,
 Aur gange brenhinedd;
 Am dyrru da i'r mwya' a'i medd,
24 Nad yw fawr ond oferedd.

Pe bai saith frenhiniaeth fron, hyd – a'u tiroedd,
 A'u tyrru hwynt ynghyd;
 Na werth nef, lle llawenfyd,
28 Modd dig, er benthyg y byd.

Duw Nef, y bore rwy'n barod, – Ei gyfarch
 A gofyn Ei undod;
 Duw a 'nel cyn diwedd nod,
32 Am yn camwedd gael cymod.

Duw Tad, trwy gariad Duw Tri, – gwiriondeb,
 Duw gwrando fy ngweddi;
 Un arch yr wy'n ei erchi,
36 Duw madde 'y meie i mi.

Câr â'th 'naeth, ddyn ffraeth, dwg ffrwyth, – ŵr gwas noeth,
 Gwas'naetha dy Brynwr;
 Ofna dy gadarn Farnwr,
40 Duw fry, a dyn difrad ŵr.

Ffynonellau
A—Bodewryd 2, 318; B—J.Glyn Davies 1, 133; C—LlGC 16B.

Amrywiadau
1 dofi B. 2 dy AB. 4. Duw a rann . . . llythyren? 5 kyweth AB, kowauth C. 6 cadernfawr A. 9 mi ai B. 10 fydd BC. 11 Plwy a da . . . A; i fara C. 12 Y drigaredd AB. 13 dysyfiad llythyren?. 15 a fydd AB. 21 Seli B. 22 miawn C; gangau AB; brenhinoedd BC.

Trefn y llinellau
A 1-16, 21-4, 17-20, [25-40].
B 1-24, [25-40].
C 1-40.

Teitl
AB Englynion deddfol, C 10 o Englynion deddfol ar amriw destynoedd.

Olnod
B Mrs Anne Lewis.

MAGDALEN WILLIAMS
(? cyn *c.*1724)

110 **Breuddwyd Magdalen Williams**
 Dyma eich cyflwr, ceisiwch gofio,
 Gweision ydach yn milwrio;
 Yr hwn sydd arnoch yn rheoli,
4 Hwnnw a dâl eich cyflog ichwi.

Ffynhonnell
LlGC 436B, 48.

Teitl
breuddwyd magdalen williams.

CATHERINE ROBERT DAFYDD
(*fl.*1724-35)

111 **Tri phennill ar '*Leave Land*'**

Cadwaladr ab Davies, diamhuredd, tymherus,
Cynhwyllyn da ei 'wllys yn bwyllus ei ben;
Gore ysgrifner, grymusdeg o feister,
4 Fo'i gwelir o'n dyner ei donnen.

Mae'r plant yn yr ysgol yn gymwys i'w gamol
Ei fod o'n odiaethol, dda reiol ddi-rus,
Hwy ddysge mor llawen, pe cowse fo drigien
8 I fynd i Rydychen, nod iachus.

Hyd atoch chwi'r gwrda 'rwy'n adde a mwyneiddia',
Yr hwn a scrifenna o'r brafia 'ngwaith brys,
Hwy feder ei mendio, a'i fysedd heb ffisig,
12 Pwy well sy nag efô mor gofus?

Ffynhonnell
LlGC 7015D, 171.

Darlleniadau'r testun
1 Cadwalad. 7 bu cowse. 11 fisic.

Teitl
Tri phenill ar Leave Land, ne right cher[…].

Olnod
Diwedd Catherine Rober[...].

112 **I Robert Edwards o Goed y Bedo ac i'w wraig, i'w
chanu ar 'Gur y fwyalch'**

Gwrandewch ar 'y nghwynion, mawr trymion bob tro,
Am golli hardd impyn o frigyn y fro;
Un Robert ab Edward, oleubert, bur lon,
4 Nid ellwch 'y nghoelio mae 'nghalon i yn drom.

Ei fyned o cyn belled, 'rwy'n gweled nad gwiw,
Ceisio mynd ato mwy yno yn 'y myw;
Câr llonydd a llawen, digynnen da gwn;
8 Iach beunydd garedigrwydd, hap hylwydd, heb hwn.

Ei wraig oedd lwcus yn dewis ei dyn.
Pwy well wrth achosion, ni chowse hi'r un?
Caiff barch ac anrhydedd a gloyfder i'w gwlad,
12 I'w phlant yn dda swcwr, ystorïwr i'w stad.

Gwnaiff burion llyfodraeth hardd doreth ar dir,
Merlinatwr da didwyll, a deudyd y gwir.
Yn ail i'r pren dulor dedwyddol ei dad
16 Sydd gymaint ei gariad a'r gore yn y wlad.

Margaret Hughes rymus oedd hwylus ei hun
Yn cynnal gofalon oedd drymion i'w trin:
Hi symiodd am swmer o gryfder a grym,
20 Nid alle fod gwychach neu harddach na hyn.

I fyw yng Nglantanant, tan warant Duw ne',
Mewn dolen aur gydied, hwy gadwan' eu lle.
Mi glywes fod mawrglod, wir hynod i hon,
24 A haedde gael mawredd, bun buredd ei bron.

Cadd ŵr o'r hardd winllan, mae'n llydan ei lle,
Enillodd fendithion yn union o'r ne';
Daw rhain yn wlith bore neu lynie hyd lawr
28 I'w porthi fel manna bob munud yn yr awr.

Ni bydd arnyn nhw eisie dim yn y byd,
Duw ydyw eu rhannwr nhw a'u rhinwedd i gyd.
Lle byddo rhan cyfion hwy y gofir eu rhyw
32 Eu had a fendithir tra byddon nhw byw.

Duw gatwo'r brenhinbren sydd dda ar ei droed,
Yn iachfawr enw fel carw yn y coed,
I borthi gwan ddynion a'u llownion wellhau,
36 A'r ewig sy'n cynnal pen arall i'r iau.

I'w chadw hi yn wastad, os cennad gan Dduw,
Mae dau yn fwy cryfach a rhwyddach eu rhyw;
Mae'r llwyn yn feillionog a'i swcwr yn fawr,
40 Ac adwy yn y goedwig pan dafler nhw i lawr.

Gwnan' groeso i'r hardd seren, lân lawen o liw,
Yn tŷ yng Nghoed y Bedo tra bython nhw byw;
Bydd llawen eu gweled nhw ill dau yn y wlad
44 Yn derbyn bendithion gŵr tirion eu tad.

A'i wraig dda haelionus yn ddilys a ddaw,
Rhydd fendith Duw yn enfog galluog â'i llaw,
Mai ein brodyr a'r chwiorydd, wych euraid i gyd,
48 Nhw a'u caran' o'u cyre heb ame yn y byd.

Mae Dafydd Rees weddol a pharchus a phur
I bawb sy'n dywad ato yn deilio fel dur;
Yn cwyno ddau canwaith fod hiraeth yn drwm
52 Am weld ei frawd Robert yn cerdded y cwm.

Hugh Hughes o Aeddren, ŵr llawen mewn llu,
Synhwyrol, naturiol, hoff reiol a ffri;
Er pelled y llwybre mae'r brodyr â'u bryd
56 Mewn cariad i'w gilydd tra fo nhw yn y byd.

Mae Humphrey Lloyd weddol, llew gwrol tan go',
I'w frawd yn gariadau, mor felys yw fo;
Mae cefndir cymdeithion yn oerion ei nwy'
60 Am golli'r gŵr gwycha a'r plaena' yn y plwy'.

Gwndogion, cymdogion, yn bruddion heb rôl
Er daed eu hamcanion, mae'n cwyno ar ei ôl;
Ei weled o yn cychwyn yn sydyn o'r sêt,
64 Mae'r galar a'r cariad yn cyrredd ar led.

Duw annwyl daionus, doeth rymus wrth raid,
Bendithia'r gŵr gwaredd, rywiogedd a'i wraig,
Â gras a mawr gariad a'u gyrrodd nhw ynghyd
68 A rhwyddeb ac iechyd i gychwyn eu byd.

Fel Abram a Sara, hwy ffynnan' trwy ffydd
I fyw'n hapusol ddedwyddol bob dydd;
I ymgynnal mewn howddfyd a'u llawnfyd wellhau,
72 Duw dyro drugaredd ar ddiwedd i'r ddau.

Ffynhonnell
Bangor 3212, 65-7.

Darlleniadau'r testun
4 anghoelio. 11 ceiff. 13 Gwneiff. 14 marlinatwr. 19 simioedd. 26 Ynnillodd
bendithion. 27 llynie. 31 bythol. 32 bython. 34 [ei]. 37 gin. 40 defler. 42 Yn Tu
. . . bothon. 63 seat.

Teitl
Dechre cerdd i Robert Edwards o Goed y bedo ag yw wraig yw chanu ar Cur y
fwyalch.

Olnod
Diwedd Catherine Robert Dafydd ai Cant.

GRACE VAUGHAN
(cyn 1729-40)

113 **?Marwolaeth**
O'r ddaear bridd, gwâr braidd gro, – y dae[thon],
 Duw weithian a'n helpio;
 Ac i'r ddaear fra*e*nar fro,
4 Oer natur, yr awn ni eto.

Ffynhonnell
LlGC 653B, 1.

Olnod
Grace Vaughan.

GWEN ARTHUR
(*fl.*1730)

114 **Cywydd y Dychryn, 1730**
Siôn ŵr gwyllt a'i synnwyr gwan,
Saer diflas surwawd aflan,
Siryf hardd ar feirdd sir Fôn,
4 Swga was, oerfas Arfon.
Silyn wyd, iselwan wedd,
Sŵn gwaglyd sy'n y gogledd.
Siwgwr i Fôn segur fant,
8 Soeg Arfon, ysig oerfant.
Sâl yw d'awen brol, ben brwd,
Sathrwn ohoni seithrwd.
Swrth y gweaist serth gywydd,
12 Sen a gei di Siôn y Gwŷdd,
Gennyf fi, clyw egwan fardd,
Gwenwynig awen anardd.
Pam i ti y llabi llwfr,
16 Pwn o barddu, pen berwddwfr,
Feiddio gyrru, fodd gerwin,
Floesgwerdd, aflawengerdd flin,
I oror Beirdd Eryri
20 Lle mae hardd awen yn lli?
Fel yr ydoedd bur helynt,
Gan Rys Goch, gu iawn wers gynt,
Ban ganodd am baun gonest
24 I'r llwynog afrywiog frest;
Nes marw'r cyw blin crasgrin crog,
Gwrthun fin, wrth y rhiniog.
Gwylia dithe, gwael deithiwr,
28 Sionyn goeg sy'n enw gŵr,
I'r iraidd feirdd o 'Ryri

Ganu'n dynn yn d'erbyn di,
A'th yrru, Twm, i wneuthur tôn
32 Oerddig i Fôr y Werddon.
Oes dim cwilydd, brydydd brwnt,
Am y rhefrwaith mawr rhyfrwnt?
Yn dy wyneb du annoeth,
36 Ni chei enw bardd am ddychan boeth.
Beiaist fi, buost fawaidd,
Sŵn gwael hurt Siôn gôl haidd;
Taeraist yn annaturiol,
40 Ŵr di-les ar dy lol,
Mai, rhyw echwyn amur rhydd,
Anghaead yw fy nghywydd.
Ar frys, bid hyspys it hyn,
44 Gwla fardd, gwael oferddyn,
Ni bu wan ban o bennill,
Echwyn waith, na achwyn will,
Yn y cywydd, celfydd, cain
48 O 'Ryri sydd arwyrain.
Echwyniad yw d'duchan di,
Wannaf ebwch, hen fwbi,
Afluniaidd, gas, fileinig, hyll,
52 A rhyw archwaeth rhy erchyll.
Harddach fase it, hyrddiwr,
Llesg wan sut, ei llosgi'n siŵr,
Na'i lledu hi'n un llodig
56 Tros y dwfr, hen wtres dig.
Eiddig dall a'i fwyall fu,
Anweddol, yn ei naddu.
Gwrthun a beiog warthus
60 Ydyw'r gân, wridog us,
A yrraist di, oerwas dwl,
Dall gimwch, dywyll gwmwl.
Gofyn nodded, gefn eiddil,
64 Deutu'n bro nid wyt ond bril,

Am yr aflan duchan dost
Yn annoethedd a wnaethost.
A gwylia, ond hynny'r gelach,

68 Roi mwy o'th geg, reg hen wrach,
Rhag ofn y bydd, rhwygfa'n bod,
Edifar am drwg Dafod.

Ffynonellau
A—BL Add 14981, 23b-24b; B—Card 84, 203; C—CM 125B, 155.

Amrywiadau
1 gwellt AC. 3 Sirif aur A. 6 sy'n Gogledd B. 7 Siwgwr i fôn segur ei fant B. 9 brolwen brwd B. 14 Anhardd B. 16 berwdwfr C. 19 feirdd B. 20 mae yr A. 23 wres B. 27 ditha A; y gwael C. 34 rhyfwnt A. 46 na chwyn A. 47 yn y nghywydd B. 49 dy ddychan A; d'ddychan B. 51 Afluniedd; [gas] B. 55 ledu B. 56 dwr B. 58 Aniddan A. 59 beio gwarthus B. 60 y gan A. 63 Gofn B. 68 [reg] A. 70 am y drwg BC.

Trefn y llinellau
A 1-2, 7-8, 3-6, 9-70.

Teitl
A Araith Merched Eryri y waith gyntaf, B Araith Merched yr yri: Dechre Cywydd y dychryn, C Araith Merched yr Eryri. Dechreu Cywydd y Dychryn.

Olnod
B Gwen ach Arthur 1730 Michael Prichard, C Gwen Arthur Michl Prichd.

115 **Englyn i Siôn Thomas (1)**
Dewr Brifardd, dwys hardd wyt Siôn, – dilediaith,
 Dyludwr caniadon;
 Dysgawdwr â dysg eidion,
4 Duwc y twrw mawr, Doctor Môn.

Ffynonellau
A—BL Add 14981, 24b; B—CM 125B, 157.

Olnod
B Gwen Arthur ai cant 1730 Michl Prichd.

SIÂN SAMSON
(*fl.*1730)

116 I Siôn Thomas o Fodedern, 1730
Y siaradwr suredig
Yn ddyfal sy'n dal y dig,
Gŵr o Fôn go ŵyr ei fant,
4 Heb fri'n gweiddi o goddiant
Ac agor ei geg ogam,
Nid callach na'i fantach fam.
Heneiddiodd, hyn a wyddir,
8 Môn yn yr iaith, diffaith dir;
Dwlfam, byddarfam burddwl,
A'i beirddwyr yw'r ceibwyr cŵl.
Nid gormod rhyfeddod fyd
12 Trechu Môn, wanfon ynfyd,
Yn ei henaint anhoenus:
Dylodd Elen, lwyswen lys,
Difyddiwyd o'i da foddion
16 Ac, felly, methu mae Môn.
Ac yrŵan, drwstan dro,
Mae'r nadwr ym Môn'n udo,
A'i acen aflawen floedd,
20 Ail dynan yn ôl dannoedd;
Ac o'r gwayw y gwnâi gywydd,
Synnwyr rhwth, a seiniau rhydd;
Penillion, rai byrion bach,
24 Ac eraill anhawddgarach.
Degwn o'i gywydd dygyn
Yw tor mesur, eglur in,
I gyd oll gwewyd ei we
28 Heb eirionyn na'r anwe.
Taeru y mae fod tir Môn

Yn beredd ddaear burion,
Er na feiddiodd hen fawddyn,
32 Felyn Dwrch, foli un dyn.
Am eilio caniad melys,
Ei gyfran yw egwan us.
Soniodd am win sy yno
36 Cyn yfed na'i weled o.
Pam y rhaid i'r Pryfeidfoch
Ond soeg drewllyd, farllyd foch?
Ymenyn ag enllyn gwyn
40 Ddigonedd a fydd gannyn,
A chael hyswi lili lwys
O Arfon, seren eurfwys,
I drin hwn o dirion hedd,
44 Beunes i borthi'r bonedd;
A phorthi'r rest, orchest wiw,
Ag enllyn fo o ganlliw.
Da honian' yn eu hynys
48 Draethu araith fraith ar frys,
Rhidyllio cân a 'na'n wâr,
Un duedd â grawn daear;
A dal gwag ŷd y gogor,
52 Gôl ystwff, gwaela ystôr,
I'w bori mae fo'n burion,
Eu lluniaeth a'u maeth ym Môn.
Hawdd i ni heddiw un wedd
56 Ei deall, hyllion duedd.
Ni all y crin gibyn gwan
Ffrwytho un yn ffraeth anian,
Ond dal, swm diles yma,
60 Fel niwl gwyn mewn dyffryn da;
Er ei ymgais o'i amgylch,
Nesiff, ciliff o'n cylch.
Un ffunud, gwn na ffynna,
64 Yw cân Siôn, ddi-dôn-dda.

Ystyriwch a chwiliwch hi:
Nid yw swm ond i'n somi!
Neu, fel chwilen yn chwalu,
68 Dan hedeg yn freisteg fry;
Er rhoi hwff a rwff ry ffrom,
Disgyn o'r dibyn i'r dom.
Felly hwn a'i fyrdwn fas,
72 Wenwynig sarrug surwas.
Disgyn a wna fel dwysgen
I draws bant dyrys ei ben.
Wrth ffroenio eithin Ffreinig,
76 Pigwyd a daliwyd mewn dig,
A chwthu'r tân o'i safan sur,
Neitio a wnaeth o'i natur.
Ac yna camu'r gene,
80 Ni ddaw yn iawn i'w lawn le,
Mewn blasgainc mae fo'n bloesgi:
Nis meder mo'i harfer hi.
Am hyn, Siôn, gwlion y gwŷr
84 Od wyd syn, Duw ro synnwyr,
Ti lolyn, taw hen Lelo,
Ymarfer a gwiw bêr go'.
Mae gwŷr hyddysg o'r ddysg dda
88 I'r tir uchel a'th trecha:
Arfon hardd, eurfwyn yw hi,
Gôr eurad gwŷr Eryri.
Mae yn Llŷn, mi wn, wellhad,
92 Gwŷr gonest ag aur ganiad
Yn dilyn fel y dylen'
Ysgrythurau llyfrau llên.
Lwys lais, gais gwych, drych drechan',
96 Fil fyrdd faelfawr gwerthfawr gân,
Dysg dawn grawn gras lluddias llu.
Gwnan' gân gerth i'th serth sathru
Ac am hyn o cychwyn cais,

100 Edifared dy ferais.
 Dyro barch i 'Ryri bêr,
 Goron gob, gorun gwiwber.
 Y Tŵr na thyrr y taerion,
104 Pen y byd, meddid, ym Môn.
 Taw 'grugyn, neu ti grogir,
 Â'th ogan o'th syfrdan sir;
 A thaw, flawddwr, â'th floeddio,
108 Gwag fost os gwyddost dy go'.
 Ac astudia'n wastadawl,
 A gad i mi gydio mawl
 Hoywddoeth i'r rhai a haedden':
112 Hwde dithe, syre, sen!

Ffynonellau
A—BL Add 14981, 25; B—Card 84, 204; C—CM 125B, 159.

Amrywiadau
1 soredig A. 2 sy'n ddyfal yn dal dig B 3 [ei] AC. 12 wanfron B. 14 Elan B. 15 ei da B. 18 yn Mon BC. 21 gwna B. 22 syniwr C. 26 ŷn C, yn B. 28 e'rionyn C. 30 Taeru mae B. 30 beraidd B. 32. Telyn B. 34 Si cyfran C. 37 pryfaid foch C. 40 ddigonaidd B. 44 borthi bonedd B. 45 orchestriw B. 61 on amgylch B. 66 Nid swm ond in siommi B. 70 descyn B. 72 sarrug eirias B. 73 fe dwysgen B, fo C. 75 ffrenig B. 77 ai B. 79 yno C; canu or B. 80 oi lawn B. 81. fe'n B. 90 Euraid B; y Yri C. 101 ir Yri BC. 102 gorau . . . gwiber B. 105 a grogir B. 106 syfrdan B.

Trefn y llinellau
A 1-6, [7-112].

Teitl
A Cywydd Arall ar yr un tesdyn, B Yr ail gywydd i'r unrhyw, C Dechreu yr ail gywydd i Sion Thomas o Fodedern.

Olnod
B Sian Sampson, C Sian Sampson ai cant 1730. Michl Prichard.

CATRIN GRUFFUDD
(*fl.*1730)

117 **Marwnad gwraig am ei merch ar fesur 'Heavy Heart'**
'Rwyf yn dymuned ar Dduw cyfion
Roi i mi bur fodlondeb calon
Am fy annwyl eneth gynnes
4 Sydd yrŵan yn dy fynwes.
Mae ei henaid hi'n cael canu peraidd fiwsig,
Dda, nodedig, yn ddi-wadu.
Crist ei hun a fo i'm cysuro, dda gynhorthwy,
8 Fel y gallwy' fyned yno.

Ar gyfer hynny o amser hynod
Bu Grist ddioddef am ein cymod,
Y daeth Duw o'i fawr drugaredd
12 I dynnu 'ngeneth i o'i chyfyngedd.
A'i henaid aeth i'r nefoedd uchod, at yr Iesu,
I gael yno ganu mawrglod,
A'i chorffyn bach a roed i bydru, nes y delo
16 Duw i'w cheisio oddi yno i fyny.

Fe dderfydd hyn o drymder calon,
Mae fy ngobaith i ar Dduw cyfion:
Y ca-i fynd i'r Nef i dario,
20 Lle na ddaw dim drwg i'm blino.
Er bod hiraeth arna-i beunydd, trwm a thramawr,
Hynny yn ddirfawr mi wn a dderfydd.
Duw â'm dyco i at fy Neli, f'annwyl eneth,
24 Yn gu lanweth i'r goleuni.

Un Duw cyfion a'i drugaredd
A faddeuo i mi 'y nghamwedd,

Fel y gallwy' fod yn sicir
28 O fwynhau geiriau yr Ysgrythur.
Ni ddown i'r mynydd dedwydd, didwyll, pan ddêl
 barnwr,
Yn ddigynnwr' euraidd gannwyll,
I'm cyfarfod, hynod hynny, penna' pennod,
32 Yn y diwrnod y bo yn barnu.

Ffynhonnell
LlGC 9B, 537.

Darlleniadau'r testun
7 gynnorthwy.

Teitl
Marwnad Gwraig am ei Merch ~~ar fesur Heavy Heart~~ Drom Galon.

Olnod
Catrin Guffydd 1730.

ELIZABETH HUGHES
(BES POWYS)
(? cyn 1732)

118 **Ymddiddan rhwng Natur a Chydwybod**
Fel 'roeddwn yn rhodio yn rhyw fan ar fyd,
Mi welwn ddwy ferched yn cyffwrdd ynghyd:
I wrando ar eu cyffes mi lechais dan ddail,
4 Cydwybod lân berffeth, Naturieth yw'r ail.

Fe ddweude Gydwybod, modd hynod mewn hedd,
"Dydd da i'r Naturieth amherffeth ei gwedd.
Er cysur 'rwy'n ceisio dy rwystro di ymlaen,
8 Dy anwiredd o'm hanfodd a lygrodd fy ngraen."

Nat.
O druan, na phoena, mi a'th wela' di yn wael
Heb neb yn dy gofio lle byddo mor fael.
Gwell i mi yn rhy filen ryfela ar fy mrawd
12 Na cheisio biachu mewn buchedd dylawd.

Cydwybod
Na ddyro mo'th hyder ar bower y byd,
Nid ŷnt ond oferedd a gwagedd i gyd.
Dy gyweth a'th bower, pa bleser a wnân'
16 Pan fyddych o'u hachos yn ochen yn tân?

Nat.
Dy ffoledd a ffaelia, ni lygra-i mo'm pryd,
Mi fydda' byw yn hoyw tra fyddwy'n y byd;
Gyda phob awel ar echel mi dro
20 A'm meddwl a bortha beth bynnag a fo.

Cyd.

Pe cei ti ddysg Solmon a'r doethion i gyd,
Pe meddit holl lownder a phower y byd,
Ni byddent ond gwagedd, o wagedd gwir yw,
24 I'th ddal di mewn trwbwl heb feddwl am Dduw.

Nat.

Ni waeth it heb ddweudyd, pe meddit ben pres,
Mae gennyf ryw ddichell sydd well ar fy lles.
Tra fwy' yn y byd yma mi flysia fy siâr
28 Am ddigon o gyweth a pheth yn ysbâr.

Cyd.

Cofia'r gŵr taera a dyrrodd ynghyd
Lawer o lownder a phower y byd;
Ei farnu fo'n ynfyd gan ddweudyd "Ha ha,
32 Heno y daw'r Ange pwy pia dy dda?"

Nat.

Am feddwl y gwaetha' mi a'th wela' di'n ffôl,
Os bydd genny' gatel i'w gadel ar f'ôl,
Rhwng fy nghyfnesa' mi a'i rhanna' ryw ddydd,
36 Ca-i fawrglod gan ddynion pan welon y budd.

Cyd.

Pan fo'ch di yn ddi-olud mewn penyd a chur,
O ddiffyg cydnabod cydwybod lân bur;
Pa gysur i'th galon gan ddynion gael clod?
40 A chofia yn synhwyrol y modd a all fod.

Nat.

Tro heibio dy wagedd a'th ffoledd sydd fawr,
Na chofia mo'r diwrnod cyn dyfod yr awr.
Pregetha dy waetha' ni choelia'n fy myw
44 Os rhynga-i fodd dynion na rynga-i fodd Duw.

Cyd.
Mae rhai, wrth naturieth, yn ddiffeth eu stad,
A'u donie'n rhy amlwg yng ngolwg y Tad.
O cei dy ddymuniad, cei gennad yn rhodd
48 I 'mado â'r holl deulu cyn rhyngu mo'i bodd.

Nat.
Na ddamnia mo'r bobol, nid gweddol mo'r gwaith,
Fe addawodd faddeuant ddisoriant ei saeth;
Os ca-i edifeirwch da fwriad gan Dduw
52 Fe geidw wrth angenrhaid fy enaid yn fyw.

Cyd.
Ymâd â'th ddrygioni cyn oeri dy waed,
Cyn dirwyn dy hoedl, dy hudo di a wnaed;
Clyw'r Arglwydd yn achwyn yn uchel Ei gri,
56 Ni fynno nag iechyd na bywyd gan i.

Nat.
Cydwybod lân onest, ti a'm briwest yn drwm,
F'aeth dyrnod dan f'asen fel pelen o blwm
Cyn fy nifetha, mi a'm clywa'n rhy wan
60 I'm tynnu oddi wrth Satan, gwna yrŵan dy ran.

Cyd.
Uniona dy lwybre, tyrd adre' at dy Dad
A chalyn Gydwybod, cei gymod yn rhad;
Pan welo Duw cyfion dy galon yn drist,
64 Fe rydd yn ddilysiant faddeuant drwy Grist.

Nat.
Ni bydda-i mwy cyndyn, dy galyn a wna',
Dechre'r daith bellach pan welych yn dda;
Mi wneuthum yn barod gyfamod â thi,
68 Bydd dithe'n chwaer rasol ysbrydol i mi.

Cyd.
Cydymgofleidiwn, cusanwn drwy serch,
Awn at ein Tad nefol fel grasol ddwy ferch;
Pob un mewn iselfryd, mewn ysbryd tylawd,
72 Cawn ganddo faddeuant trwy haeddiant ein Brawd.

Ffynonellau
A—LlGC 9B, 36-7; B—LlGC 6146B, 95; C—LlGC 10744B, 77; Ch—CM
32B, 147.

Amrywiadau
1 yr oeddwn i B. 2 cyfwrdd BC. 3 leches C. 4 berffaith Naturiaith A. 5 Fe
ddywede hynod mewn hedd Ch. 6 fo ir CD; gy nattirieth Ch; amherffaeth A. 11
fileng . . . fymrad Ch. 15 dy lawnder ath bower C; Dy goweth ath lownder A. 16
pan fuch di oi hachos yn chwsu yn y tan C; . . . mewn tân A; fothont oth achos
yn ochen yn lan Ch. 17 y ffailia ni lygrai mom prud C. 18 fyw yn y CA; mi a
faydda Ch. 19 ar fy echel mi a dro A. 20 pedrbynag afo Ch. 21 caet Ach; ceit B;
ceiti . . . Salmon C; Pa cyiti ddusg Salma Ch. 22 o bower AC; lawnder. 23
byddant C; gwaedd owaedd Ch. 25 ddeydud C; ddwedud Ch. 27 tra bwi C; tra
bwi . . . mi a . . . sgar C; ffilsia fy nghar A; scâr BCh. 29 cofio B; ow cofiar C. 30
lowender Ch; o bower C. 31 fo yn . . . ddywed Ch, ddeudud C. 32 heno daw
CCh. 34 gan i A; genifi cattal Ch. 35 fy gnyfenesa Ch. 36 ynnill budd B; nhw yr
budd C. 37 Pan foch di penud chur Ch; fych AB. 40 ow cofia . . . y gall C; di yn
ddi olud mewn penyd A. 38 a diffyg dynabod cydwybod lân bur A. 40 y gall A.
42 chofie Ch. 43 ni coilia Ch; dy fyw A. 44 os myne i fodd Dynion ni A; rhyng
C. 45 Y maŷ wrth C; Naturiaeth A; ddiffeith Ch. 46 y wlad C; Duw Tad A. 47 o
gwnei . . . ciei AC; cei . . . cais A. 48 ymado C; ar fath A. 50 tros saith A; ddi
sroiait Ch. 51 O cyir B, os ca'i B[glos]; O cyi Ch. 52 angenrhai fy ened Ch. 54
houder Ch. 56 ni fyn fo . . . geni Ch. 57 bwriest i yn drwm Ch; drom B 58
pellen B; fe aeth . . . fy asen Ch. 60 i tyny Ch. 61 adrau Ch. 62 ei gymod B. 64 fe
a rudd Ch. 65 ni bydd mwu Ch. 66 welech Ch. 69 Ond ym goflyid ymgusanwn
Ch. 70 iselfru Ch. 71 o iselfryd A.

Trefn y llinellau
C 1-48, [49-72].

Teitl
ABCh Ymddiddan rhwng Natur a Chydwybod, C Ymddiddan rhwng nattur a
chydwybod bob ynail penill o waith Elizabeth powys.

Olnod
A Elizabeth Hughes neu Bess Powys, B Bess Powys ai Cant, Ch Bes powus aiant.

119 **Pedwar Pennill Priodas ar *'Leave Land'***

Llwm gwlwm sefydlog, clo eirie, clau eiriog;
Sail bwysedd, sêl oesog a gwreiddiog mewn gras,
Tyn wregys serchiade a elwir yn ole,
4 Cadwyne pur rwyde, priodas.

Aur gadwen o gydiad, ag arwest o gariad,
Modrwyog ymdroad, cysylltiad cu serch;
Cred addfwyn crededdfa, diwaeledd mewn dalfa,
8 A gwasgfa, pur rwydfa priodferch.

Priodas brydwysedd, cu frwydyr gyfrodedd,
Peth adwygainc ddiwaeledd, dda rinwedd i'r oes;
Clo cydwedd cliciadau, aur asiad yr oesau,
12 Rheffynnau, creffynnau, craff einioes.

Rhwymyn hir amod o'r ddeutu hwyr ddatod,
Pleth serch ddiollyngdod, mae'r ddefod mor ddwys;
Nas gwahan ond ange, wir asiad yr oese,
16 Gwniade pur ede paradwys.

Ffynonellau
A—LlGC 1238B, 39; B—LlGC 6146B, 39; C—LlGC 11567D, 18a.

Amrywiadau
1 Llwmm gwlwm Sefydlog, Sail lwysedd, Sêl oesog B, [Llwm gwlwm] C; clo
arian A. 2 Clo arian clau eiriog B, [Sail bwysedd] C. 3 [wregys] C; Serchiadau . . .
olau B. 4 rwydau B, radau B[glos]; pyriodas A. 5 arwent C. 7 cred addlwyn A,
cred addfwun C. 9 prud wusedd A; freuder C; cyfrodedd A. 10 ddwugaingc A,
dwygain C. 11 clŷd ddeyddyn clod ddyddiau A. 12 craffynau C. 16 edau C;
priodas C.

Trefn y llinellau
B 1-4, [5-16].

Teitl
A Pedwar penill priodas ar lev land, B Am Briodas, C [...] priodas.

Olnod
A Bes Powus ai cant, C Bês Bowus ai cant.

120 **?Marwnad John Evan Cwm Gwning, ar 'March Munk'**

Och! Dduw gwyn, pa beth yw hyn?
Ein hamser sydd yn pasio heb neb yn gallu safio:
Einioes gŵr nid yw, yn siŵr,
4 Ond blodau ar faes neu gloche ar ddŵr.
O! collwyd Siôn, ni wiw mo'r sôn,
Am ŵr naturiol hawddgar tra bu o'n cerdded daear.
Heddychwr, gŵr â chalon bur,
8 Da ei gysur a disomgar.
Ac i ba beth yr awn i'r Cwm,
Mae pob calon fal y plwm?
Pwy bellach yn y fangre a feidr riwlio tannau,
12 Na chân mwyn fesurau, o rhifwyd dyddiau hwn?
A gwae'r tylodion ar ei ôl,
Ac eto, 'rwyf i'n traethu'n ffôl,
Ni anwyd yn y dalaith, mo bawb oll ar unwaith,
16 Ond bod hiraeth yn ddi-rôl.
Mae ei annwyl wraig briod mewn nychdod bob dydd
A'r dŵr, galla' wrant*u*, heb sychu ar ei grudd;
Ei synnwyr a synnodd, fo lygrodd ei chroen,
20 Na chawsai hi'r beddrod un diwarnod o'i flaen.
Mae Ifan a Harri yn gweiddi bob awr,
A Richard, ysywaeth, a'i hiraeth yn fawr,
A Chatherine yn wylo mewn alar yn drist,
24 A'i thad yn y graddau ym mreichiau'r gwir Grist.
Ei blant ef yng nghyfreth, dan afieth di-nwy',
A'i wyrion digellwair, mewn colled sy fwy;
Pob peth a roed iddyn' yn perthyn i'w rhaid,
28 Ond mynd o Dduw'r lluoedd i'r nefoedd â'u taid.

Ffynhonnell
CM 128A, 199/207.

Darlleniadau'r testun
11 fangrau. 19 roeu. 22 I Richard. 27 berthyn.

Teitl
Marwnad John Evan Cwm Gwning Ar March Munk o waith Bess Eos.

PEGI HUW
(? cyn 1732)

121 **Carol a wnaeth Merch ifanc oedd â'r cornwyd arni**
ar ei dydd diwedd

Gwrandewch arna, mi a fynega
 Dyrïa 'y niben inne
Gwedi nodi o Dduw fy mryd
4 A hyn o glefyd ange.

Codi 'y nwylo a gweddïo
 Duw di a elli fadde
Im a wneuthum yn y byd
8 I gyd o gam feddylie.

Yr wy' yn ymwrthod â thri phechod:
 Y byd, y cnawd a'r cythrel,
Ac â'm gweddi ar Dduw bob cwr,
12 Ar gael ei fawr drugaredd.

Ein dechreuad a'n diweddiad,
 Amdo, pridd a lludw,
Er ein balchedd a'n oferedd
16 Rhaid i ninne farw.

Y mae cornwyd dan bob braich,
 Y mae y ddu frech arna';
Y mae gwayw ym mhob bys,
20 Mi af ar frys oddi yma.

Rhowch eich bendith i mi Mam,
 Mi af i'r llan cyn tridie,
Ac anerchwch bawb ar led,
24 Ffordd i'm ganed inne.

A gorchmynnwch fyfi'n llwyr,
 A Duw a'i gŵyr i'r gore,
I'r Gŵr a fu ar y groes,
28 Yr hwn â'm rhoes i chwithe.

A rhowch fy nghorff yn y bedd
 Dyna ddiwedd teca',
Oni ddelo im Ddydd Brawd,
32 Ac yn fy nghnawd y coda'.

Y Gŵr â'n lluniodd ar ei lun,
 A Duw ei hun yw hwnnw,
Ac a gân y trwmped mawr,
36 Mewn llai nag awr im galw.

Yno y crŷn y môr a'r tir,
 A hynny yn wir a greda',
A chenfigen nid â i lawr,
40 A'r Brenin mawr a farna.

Lle mae gweithred pawb i'w gweld,
 A gwae'r galon ffalsa',
Od 'wllysi dwyll i neb,
44 Bydd yn dy wyneb di yna.

Nid oes yna ond daufan,
 A'n troi yn y fan i'r rheiny:
Naill ai i'r nefoedd ar law Grist,
48 Ai uffern drist i boeni.

Rhowyr yno ydyw crio,
 Gwedi i'r cyfion farnu,
Byddwch dduwiol yn y byd,
52 Chwi ddowch i gyd at Iesu.

Yr hwn a wisgodd goron ddrain,
 A phige rhain i'w friwo
Ac a gollodd wirion waed
56 Wrth hoelio ei draed a'i ddwylo.

Ac fel hynny yr wyf yn credu
 Fod yr Iesu yn diodde',
Ar y gwayw llifed dur,
60 I'n tynnu yn bur o boene.

A'r sawl a greto, bid na chollo
 Dim o weithred Iesu
Y modd y rhoddwyd ar y groes,
64 I ddiodde gloes i'n prynu.

Gwedi i'r ysbryd fynd o'i gorff,
 Uffern borth agorodd,
Fo aeth â phum oes byd i'r nef
68 Oedd ym mhoene uffernodd.

Ac fel hynny'r trydydd dydd,
 Yr oedd fo ar ddydd i fyny
Yn Dri pherson ac yn Un,
72 Y daw fo'i hun i farnu.

Fo ddyrchafodd Iesu i'r ne',
 Fal dyna'r geirie gwira',
Ar law ddehe Duw ei Dad,
76 I'w wirion Fab y creda'.

Gwae a dorro ac ni chatwo
 Ddeg Gorchymyn Iesu,
Damnio'r enaid truan, tlawd,
80 Am waith y cnawd yn pechu.

Myfi a glywais ddwedyd hyn,
 Ac Iesu gwyn yn gwirio,
Fal y cwympo y pren i lawr,
84 Ydyw'r sawl a becho.

Ac am hynny, er yr Iesu,
 Rhusiwch chwi bechode,
Ac ymendied pawb ei ffydd
88 Erbyn dydd yr Ange.

Nac offrymwch, nac addolwch
 Mwy o'r gau ddelwe,
Nac i weithred wan y Pab
92 A hude'n tad a'n teidie.

Urddolwch chwi y neb a wnaeth,
 Y môr, y traeth a'r pysgod,
A phob 'nifel o'r holl fyd,
96 A ninne i gyd i'w gorfod.

Gwnewch yn ôl a ddyfod Pawl,
 A'r sawl a fu yn calyn
Y Mab a werthed, a goroned,
100 A'r gwiriona frenin.

A meddyliwch hyn yn llwyr,
 Gyda'r hwyr a'r bore
Ac ymgadwed pawb yn lân,
104 Rhag mynd i dân a phoene.

Fel y darffo cwrs y byd,
 Ni a awn i gyd oddi yma,
Moeswch grio ar Iesu yn fawr,
108 Ac ofni'r awr ddiwetha'.

Os gofynnir yn 'y ngwlad,
 Pwy a ga'd i ganu,
Merch i Domas Huws a'i gwnaeth,
112 Na wnewch mo'r gaeth â gwadu;

Ac ni chana' mwy ond hyn,
 Yr wyf i ar derfyn myned,
Mi a ro' fy enaid yn llaw Dduw,
116 A Begi Huw a gladded.

Ffynhonnell
LlGC 6146B, 229-31.

Darlleniadau'r testun
5 ac gweddio. 11 cwr. 14 Amdro. 23 anherchwch . . . lled. 31 ddydd frawd. 41
gweled. 45 daufran. 68 ffernoedd. 73 dderchafodd. 108 ddiwaetha.

Teitl
Carol a wnaeth Merch ifangc oedd ar Cornwyd arni – ar ei Dydd diwedd.

ELINOR HUMPHREY
(? *fl.*1738)

122 Marwnad John Elis y telynor

Siôn Elis mi'th welais yn ddifai dy ddyfais,
A'th osle' felyslais o'th fynwes, ddoeth ddyn.
Mi'th glywais di'n pyncio cân hynod cyn huno,
4 Ow! deffro i roi dwylo ar y delyn.

Ni welsom mae'i bleser rhoi'r delyn ar gywer,
Rhôi bynciau melysber i lawer o lu;
A rhyddid i'r eiddo, da amser i ddawnsio,
8 Fo fynne le yno i lawenu.

Fe roed yn y gweryd beroriaeth gelfyddyd
Ac awen ddoeth hefyd, dda lawnfryd o les.
Mae ei delyn, lle delo, mewn dwned amdano,
12 Caiff honno fod yno'n fudanes.

O! bwriwch i'r dyfnfedd bryd a sain baradwysedd,
Na adewch hi'n ddiymgeledd i'm golwg;
Gan fynd mor ddieithryn y dwylo oedd i'w dilyn,
16 O! cleddwch ei delyn, atolwg!

Er bod ei gyfnesa mewn alar yn ola',
A'r hwya' ei oes yma'n ddisymwth i'w fedd.
Tra fo'm ni'n gorfforol, rhown weddi ddymunol
20 Am ei rasol, dragwyddol drugaredd.

Cadd buredd rodd barod gan Dduw, a'i deilyngdod,
Gollyngdod trwy gymod o bechod y byd;
A graslawn drugaredd mewn rhadol anrhydedd
24 Cyn mynd ei gorff gwaredd i'r gweryd.

Ffynonellau
A—CM 128A, 204; B—CM 128A, 452; C—LlGC 559B, 28.

Amrywiadau
1 mi ath A. 2 ath fonwais B. 3 Mi ath AB; clowais A; yn pyngcio A; hynaws AB.
5 Ni a welsom A, Mi a welsom B; yn bleser AB; ar gyfer C. 6 A phyngciau AB, 7
Er addusc ir eiddo AB; doê amser y dawnio A; a dawnsio B. 8 fynnau A, fynnen
B. 9 fe a'i rhoed AB; peroriaeth AB; celfyddyd BC. 10 lownfryd C. 11 Mae'r
delyn AB. 13 dwfnfedd Ab. 14 mor ddiymgeledd AB. 15 Gan fod AB; ar ei dilyn
AB. 16 erdolwg AB. 18 fo â'r hwya ei oês a/n/B. 19 Rhown weddi ddymunol ar
gadw o dduw i bobol B. 20 I'r nefol dragwyddol drugaredd B; am i resal C. Gan
dduw oi deilyngdod cadd buraidd rodd barod B. 22 am bechod B. 23 oi raslawn
B. 24 oi gorph B.

Trefn y llinellau
A 1-16, [17-24].
B 1-16, 21-4, 17-20.

Teitl
A Llymma fal I canodd hên wraig o drawsfynydd ar ôl marw John Ellis yna, B
Marwnad I John Ellis Telyniwr ye hwn sydd wedi esgrifenu peth esus o hono n y
ddalen 204. Gan Ellin H[…]ffray, C Marwnad Sion Ellis y Telyniwr.

Olnod
B Gwaith henwraig, C Elinor Humphrey a'i cant.

JANE EVANS
(*fl.* 1738)

123 **Eisteddfod y Bala, Sulgwyn 1738 (detholiad)**
Y beirdd yn cyfarch ei gilydd
Edward Wynne, Gwyddelwern yn cyfarch Jane Evans
Canmolieth i'r eneth a ro' – beunydd,
 Ble bynnag yr elo;
 A llwyddiant i'w holl eiddo,
4 Dedwyddfyd yn y byd tra bo.

Edward Jones, Bodfari yn cyfarch Edward Wynne,
Gwyddelwern
Meistar Wyn loyw wyn, lywydd, – mae'r annog,
 Mawr rinwedd awenydd;
 Maith ddewredd a maith ddyrydd,
8 Mawl i'r beirdd am eilwyr bydd.

Os darfu, cefnu cyfnod – y mydro,
 Am adre' 'rwy'n barod;
 A phwy yw'r glain hoff i'r glod,
12 Oes heddfwyn yr Eisteddfod?

Ellis Cadwaladr yn cyfarch Jane Evans
Croeso Siân, hoywlan hawl, – aur belydr
 I'r Bala le grasawl;
 Siân a ŵyr maith synnwyr mawl,
16 Siân Evans, dwysen nefawl.

Jane Evans yn ateb Ellis Cadwaladr
Croeso Elis cras wiwlen, – medd Siân,
 Modd synnwyr di-amgen;
 Digon o barch da gen i ben,
20 Mi dystia' ei fawl di est'n filen.

Y beirdd yn cyfarch Watkin Williams Wynne
Gwilim ab Iorwerth

At iechyd hyfryd, wiw hedd, – wych Watcyn,
 Da frigyn difregedd;
 Pur lyw gonest, perl Gwynedd,
24 Eurglain waith, ŵr glân ei wedd.

David Evans Junior

Scweier Watcyn, gwreiddyn graddol, – heddiw
 Ni haedden ei ganmol;
 Sain arwydd yn synhwyrol,
28 Mae'n benna' ac a garia'r gôl.

Siân Evans

At iechyd hyfryd hwn, – Watcyn,
 Yw'r utgorn debygwn;
 Difaswedd a da ei fosiwn,
32 O gariad, mewn tyfiad twn.

Ffynonellau
A—LlGC 783B, 188; B—LlGC 8345A, 25-7.

Amrywiadau
12 [yr] B. 15 [a] B. 23 Pur loyw A, pur byw B. 24 Eglyrlan A. 25 Esqr Watkin A.
29 Iechy A. 30 yw Utgorn B. 32 tyniad B.

MARGARET ferch Evan o Gaercyrach
(? *fl.*1738)

124　**Merch ifanc yn diolch i'w chariad am ganu**
　　　ei moliant cyn fwyned

　　Yr himpyn cariadus, da dawnus, di-dwyll
　　Am synnwyr ddwys unol, hoffusol a phwyll,
　　Mae'n fawr fy niolchgarwch, o choeliwch i chwi,
4　　Am ganu cyn deced fy maled i mi.

　　Nid oedd gen i o gysur rhag llwyrgur yn llawn,
　　Os rhoech eich pen allan nad gogan a gawn;
　　Ond clywed yn dweudyd, rai didwyll o'm daith,
8　　Eich bod yn rhy weddedd i ymgyrredd â'r gwaith.

　　Ac yno pan dreiais, mi goeliais mai gwir,
　　Lle byddai bereiddbren da ei donnen ar dir,
　　Y dygai ffrwyth melys yn hwylus ei hynt,
12　　Er gwenwyn y wiber nac oerder y gwynt.

　　Os darfu i'r byd serfyll goeg ennill im gas,
　　A'm dangos fy hunan yn fuan mor fas,
　　O'm gwirfodd, dim ecrwch ystyriwch nas daeth,
16　　Mi wranta fod miloedd a'u malais yn waeth.

Ffynhonnell
CM 128A, 140/164.

Darlleniadau'r testun
5 gan. 6 ben. 10 beraiddbren.

Olnod
Margarett ych Evan o Gaêrcyrach ai cant.

LOWRI PARRY
(*fl.*1738-60)

125 ?Cyffes merch y Marchog Lasly, yr hon a wnaeth am
ddau o blant a'i chariad yn ddiwaetha'; yr hon a gafodd
ei cholli yn y flwyd*d*yn 1738, wrth dre' Henffordd.
Ar 'Spanish Miniwet'

Pob meinwen wiw lanweddol sy â'i bryd yn hy ar garu'n gry',
Wrth hynny, cymrwch ofal mwy manol na myfi.
Meddyliwch yn dduwioledd am hyn yn glir tra bo'ch chwi
 ar dir,
4 Am ffynnon y gwirionedd, sancteiddiedd, ffrwythedd ffri.
Rhowch ddiolch llawn i Dduw am Ei ddawn,
Trwy gadarnhad fe a'ch widw' iawn o aflan gyflawn gyfle,
Fel na 'newch ddrwg mewn gwŷn na gwg,
8 Rhag cwilydd amlwg gole a'ch llwyr ddifetha am byth.
Fo am ganed i 'rwy'n adde' i chwi, yn aeres braf mewn
 urddas *a* bri,
Mawr oedd y brafri [?a'r mael], fy nghael i i'r lan o groth fy
 mam,
I feddu ar lân drysore, gwae fi, 'rwy'n adde, o'i nyth.
12 Pan es i'n bum mlwydd oedran, rhoi fy annwyl dad a mam,
 heb wad,
I ddisglair ddysgu darllen, yn gangen gymen gerth,
Mewn ysgol wych, anianol, drwy gariad llon'n braf ger
 bron.
Ymhlith bonddigion graddol, rhagorol urddol nerth,
16 Cawn yno barch a mentin balch, a'n cadw'n wiw un liw â
 calch.
Hen gynnig a march i mi a dwy forwyn hael i'm tendio heb
 ffael,
A minneu'n cael rheoli ymhlith arglwyddi glân.
Ac felly y*n* ffraeth y ces fy maeth, gwae fi o'r mawrder,

20 'Difar daeth, 'rwy' heddiw'n gaeth mewn tristwch,
 Oherwydd gwall y Satan fall, am hynny'n gall, ymgroeswch,
 Os mynnwch fawr a mân.

 Pan ddois i o'm hysgol adre, 'roeddwn i'n
 winwydden ffri,
24 Ym marn pob dyn a'm 'dwaenen yn flode glana' gwlad;
 Nes fûm i'n amrhesymol, er maint fy sta*d*, fynd mor ddi-rad,
 Ym mhob godineb cnowdol a dig*i*o'r nefol Dad a'm gwaith
 neb lai blaened,
 Oed*d* bwrw bai a barnu a chablu'r cyfryw rai a fyddai flina' i
28 A myfi fy hun mewn gwegi a gŵyn, waeth nac un a aned,
 Fy nhynged galed gas:
 Mi gymrwn wawd o bob tylawd, cyn rhoddwn iddyn' un o'r
 blawd.
 Gwae fi o'm cnawd annedwydd, o ran ni 'nes i erioed mo'r
 lles
32 At foli 'nghynnes Arglwydd, drwy sobrwydd crefyd*d* gras.

 Wrth galyn pob gwrth gafrwydd, ynof dyfes fy natur,
 mi eis
 I ddilyn godinebrwydd, och! awydd wrth fy chwant.
 Ac felly ces fe*i*chiogi o was fy nhad, ni cheisia-i wad,
36 Fel yr oedd'r anap i mi 'sgori ar ddau o blant.
 Ni wybu undyn ond Duw'i hun, fu'n dyner, fod i mi'r un.
 Drwy'r Diawl ei hun a'i weniaith, fe ddarfu i mi fel wiber
 ddu,
 Eu tagu o'u ganedigaeth, o'r unwaith, gwae fi'r awr.
40 A chwedi hyn *o* fater syn, at wely 'nghariad mi es y*n* llyn;
 A'r gyllell owchlym finiog, a than ei fron mi frethe hon
 Â nerth fy nghalon daeog, o'r tri rwy'n euog'n awr.

 Yrŵan 'rwy'n cyfadde 'y nghrŵm, adde i gyd o flaen
 y byd,
44 Am ddialedd mae'n rhaid diodde': gwae finne a'i celai cyd,

Na baswn i'n ymgroesi, rhag mynd i'r drom dynghedfen hon,
Cyn gado i'r Diawl a'i deulu synhwchu a hynny hyd.
Ymgroeswch chwi'r merchede ffri, cymerwch siample ohoni
48 Sydd gwedi colli'r mawr*l*es i ennill llawr tir uffern fawr,
A syrthio o 'ngwawr gyweithas i fache'r Suddas hen.
Ffarwél i'm hoes, mwy ffafr nid oes,
Ca' ddiodde ffyrnig lewyg loes Ei gwilyd*d* ar groesbrennie,
52 Waeth hynny'n dra i ferch marchog da, Duw nefol a fo
 madde
Fy me*ie* i minne, Amen.

Ffynhonnell
Tair o gerddi newyddion odiaethol o flodeu prydydiaeth Sef y Gynta cyffes merch y
marchog Lasly . . . ([1738]), tt. 2-4.

Darlleniadau'r testun
3 rw'dn. 8 fyth. 9 'n. 10 brafri ameu. 11 drysoreu . . . addeu. 24 'n. 25 fmi'n
amrhesenol. 26 cuowdol. 33 dyfels. 37 aen fod. 43 cyfaddeu . . . addau. 44 celei.
45 basum . . . dangnredfen. 46 hydr. 48 ynnill. 49 duddas. 53 minneu.

126 **?Hanes gwraig a gurodd ei gŵr â'i dwy glocsen,**
 i'w chanu ar 'Acen Clomen'
Cydbwyswch 'rwy'n deisy'r cwmpeini glân pur,
I wrando ar gerdd newydd a'i deunydd sydd wir,
Y modd y bu ym Meirion, medd tystion a'i gŵyr,
4 Cewch glywed o gwmpas yr hanes yn llwyr,
A dyfodd mewn drwg dafod rhwng gŵr a'i briod glau:
Oherwydd busnes bychan, yn benben nhw aen' ill dau.

 Ar fonllech hir fynydd, medd trywydd y tro,
8 Y cadd y rhain gennad i fyned o'u co',
Dan guro'n 'sgeler, a'u mater oedd frwd,
Nes 'doedd eu holl esgyrn fel cregyn mewn cwd,
O achos, i'r gŵr ddwedyd, "Yn wir fy anwyl*y*d geind,
12 Pen elwy' i'r dafarn obry, rhaid i ti roi i mi beint."

Hithe a'i atebe fo, "Syre", mor sur,
"Ai nid y'chwi'n fy nglywed i'n siarad mo'r gwir?
Pe bwriech i'ch perfedd, naws oeredd i'ch safn,
16 Mi 'na-i chwi'n bendefig, nad yfoch un dafn.
Dau ffitiach i wario eich arian i ddodrefnu ein tŷ."
[...]

Hi dynne ei dwy glocsen oddi am ei dau droed,
20 Bu yno'r ffeit bropra' ar a welsoch erioed,
A rheiny'n dra difri tan sorri i'w gŵr sen,
Hi a'i bocsie fo'n gampus o gwmpas ei ben,
A dweud wrtho'n filain, y lluman drwg ei *l*lais,
24 Y mynne hi'r clos i'w gario ac ynte wisgo'r bais.

Pan glywodd ei gariad yn siarad mor bell,
Fe sybmitiodd i'r wreigdda, pa beth na fo well?
A gaddo'n ewyll*y*sgar roi holl offer nos
28 I'r feinir yn gyflym i galyn y clos,
Y gwnâi ynte wisgo'r beisan yn fwynlan am ei fol,
Dan ddiolch iddi am honno a'r gwaed'n llifo o'i gôl.

Pan welodd y Cymry o'u deutu'n ddi-dowt
32 Y gŵr wedi ildio a'r wraig mor stowt,
Nhw reden yn fywiog o'r fownog i'r fan,
A'u hetie'n eu dwylo, tan gapio i liw'r can;
Hi a faeddodd glos gan feibion o Feirion i sir Fôn,
36 Yn bocsio wrth nerth dwy glocsen, godamarsi Megan Siôn!

Am hynny y gwŷr ifainc sy ar ofyn cael maits,
Ymgroeswch, os medrwch a chedwch eich caits,
Neu cyn eich priodi, gwnewch gredu fy nghân,
40 Meddyliwch i nithio'r genethod yn lân.
Na cheisiwch guro'ch gwragedd'r impieseliedd fyth
Rhag colli eich close a'ch pleser, a bod heb offer byth!

257

Pe gwyddech chi'r faeden a gadd gŵr Megan Siôn,
44 Y chi a chwerthech, chwi a dawech â sôn;
Bu raid iddo ildio a dylifro mewn pryd,
Y clos i'w fun eurglws a'r dragwns i gyd,
On'd ydy'n dost anaele, y llancie llonna' eu llun,
48 Weld gwraig yn cario'r teclyn a'i gwryn heb yr un!

Ffarwél glân roses fu nwydus mewn nwy',
Meddyliwch amdana-i ple bynnag y bwy'.
Gochelwch, wrth garu, gael dwndi drom dew,
52 Tan iwso ei hen glocsie hi a focsie'n syrew.
Dewiswch wragedd grasol, ffansïol, ffraethol ffri,
Cewch gadw'ch close'n gryno a'ch eiddo gyda chwi.

Ffynhonnell
Tair o gerddi newyddion odiaethol o flodeu prydyddieth . . . ([1738]), tt. 4-6.

Darlleniadau'r testun
3 a bu'n. 5 hrwng. 6 ll dau. 12 dafern . . . rai. 15 oswedd. 16 chwi'a pendefig. 17 eoidodren'n'en. 20 i'r ioed. 23 dood. 24 cc . . . bair. 25 o'i gariad'n. 26 sybmitiodd . . . pa be a nac. 28 cles. 29 ynteu. 30 glol. 31 pen; Cymty ol dentu'n ddiddowr. 32 gildio. 33 rheden'n. 34 hetieu'n. 35 baeddodd glou. 36 boxic . . . glowen . . . Megen. 37 ifaine. 38 caite. 40 grenethod'n lab. 41 guro chy. 42 aurglws. 43 Pa . . . faiten . . . Megen. 44 cbwi. 47 anule . . . llancieu. 48 telclum. 52 insco i han gloxien. 53 Dywiswch. 54 eiddr.

127 **Ymddiddan rhwng gŵr ifanc a'i gariad, ar fesur a elwir 'Trip y Rhyw'**
 Bachgen
 Dydd da i'r ddiogan bendefiges,
 Fwyn ddoniol ddynes, beunes bêr.
 Merch
 Dydd da a chroeso i'r impyn cryno
4 Sy'n dyfal ffalsio a symio'r sêr.
 Bachgen
 Pa fodd lloer wengu y gwyddoch chi hynny,
 'Y mod i yn chwenychu ymwasgu â merch?

Merch
Am fod eich lygad ysgafn droad,
8 Ar wedd gosediad seiniad serch.
Bachgen
Er maint a rodies, gwen lliw rhoses,
Erioed ni cherais ond y chwi,
Merch
Edrych o ddifri, os gwir yw hynny,
12 Am ŵr licswm heini ar lwcs i mi.
Bachgen
Petawn i'n ben ar fil o bunnau,
Chychwi â'i meddianne, blode'r plwy'.
Merch
Petaech yn meddu ar hanner hynny,
16 Ni 'naech resymu â myfi mwy.
Bachgen
Gwnawn fy annwyl galon, glir gnawd ffyddlon
Tra byddo im genau, gwenfron, chwyth.
Merch
Er gwynned ydy eich geiriau wrth garu,
20 Nid alla-i gredu hynny byth.
Bachgen
'Rwy' i'ch hoffi ymhellach drwy gywirserch,
Na fedra-i, anwylferch, mo'r troi yn ôl.
Merch
Och! ffei o ddialedd rosyn saledd,
24 I chwi o impyn ffoledd fod mor ffôl.
Bachgen
Tra bo, wen hoeden, i mi hoedel
Mi â'th gara' yn ddyfal feinael fun.
Merch
Mi brisie eich tafod mêl yn wermod,
28 Pe caech fi i'ch hynod eiddo eich hun.
Bachgen
Os ca-i di i'm breichiau'n wraig serchoca'
Mi â'th barcha' hyd Ange, brafia ei bri.

Merch
Yn wir, pe gwyddwn byth ar wndwn,
32 Un mab ni charwn i ond y chwi.
Bachgen
Fy add'widion heddiw a gadwa' hyd farw,
Tyrd, mentra heb edliw, deuliw'r can.
Merch
Os dyna ordeinia Duw gorucha'
36 I ni'n dau, o'r llonna', mi awn i'r llan.

Ffynhonnell
Tair o gerddi newyddion odiaethol o flodeu prydyddieth . . . (d.d.), tt. 6-8.

Darlleniadau'r testun
1 bendeddiges. 2 ddoniel. 4 ffasio. 5 a gwyddoch. 7 ysgafn droiad. 11 Edrwch. 13 Pedawn. 14 meddianeu blodeu'r. 15 Pedaech 'n. 18 byddio . . . genou. 19 yddi. 22 fedrei . . . mar troi'n. 23 seledd. 24 felled. 26 pn . . . fain ael. 27 wi . . . 'n. 28 eaech . . . o'ch. 29 brechiei'n. 30 Angeu. 33 addwydion. 35 of.

Olnod
Terfyn Lowry Parry ai Cant.

128 Ymddiddan rhwng y byw a'r marw, sef Esqr Williams o'r Garnedd Wen yn sir Fflint a'i fab, ar y mesur a elwir 'Diniweidrwydd'

Y Byw
Duw f'Arglwydd Sanctaidd â'i fawr drugaredd
Pam 'rwy' mor glafedd, waeledd wedd?
Ai f'annwyl fachgen, landdyn dda llawen,
4 Fel saeth mor fuan aeth i'w fedd?
Di roist dan ddwyfron dy annwyl dad ffyddlon
Friwiau mawrion, dyfnion, dwys.
Gwae fi gan alar, f'anwylfab hawddgar,
8 Dy roi mor gynnar dan y gwys;
Di adewaist fonedd, parch, anrhydedd,
Mewn gwirionedd a mawredd mawr.

A'th lifing lydan, ddyn gweddeiddlan,
12 I fynd, oen llawen, dan y llawr.

Y Marw
Ow! 'Nhad anwyledd, nid ydyw mawredd
Y byd on*d* gwagedd, sylwedd sâl.
Wrth gael cymdeithas yr hael Fesias,
16 Wych harddwch, urddas, a mawr ras mael.
'Rwy'n awr yn etifedd mewn mwy mawredd
Yng ngwledd trugaredd, anwyledd nyth.
Mi ges gan f'Arglwydd ddinas newydd
20 A bery beunydd imi byth.
'Rwy'n was ffyddlon i Dduw Sïon
Dan aur goron, hyfrydlon fraint,
Yn nheyrnas Alffa ac Omega
24 Yn canu Hosanna gyda'r saint.

Y Byw
John Williams brydferth, fy anwylfab perffeth,
Nid ydwy' ysyweth ond fel gŵr syn
Er pan eist allan o'r Garnedd Wen,
28 Rwy'n aml gwynfan, fy anwylyd gwyn.
Y mae fy nghalon dan fy nwyfron
Yn fil o ysgyrion; mwy nis ca'
Weld dy wynepryd glân, siriol bryd,
32 Byth yn fy mywyd, beth a wna'?
Mae'r glân Esquier Pennant hawddgar
A'r braf Syr Roger, dy ffyddlongar ffrind,
Mewn trwm galonna yn dy aml goffa,
36 Siriol flode sir Fflint.

Y Marw
Fy anwyldad cnawdol a'm ffrins reiol,
Na wnewch ymorol â myfi mwy.
Chwi â'm rhoesoch i orffwys yng nglân eglwys

40 Ysgeifiog, cofus, ar goedd y plwy'.
 Gadewch ochneidion a'ch llefau oerion,
 Trowch heibio eich dwyfron creulon gri;
 Ymlawenychwch a diolchwch
44 I Dduw'n ddidristwch drosta-i:
 Cyn bod yn ugian, cyflawn cyfan,
 Ceis alwad wiwlan i Nef wen.
 Duw ddêl â chwithau ar ôl eich dyddiau
48 I'r un meddiannau â minnau, Amen.

Ffynhonnell
Tair o gerddi newyddion Yn Gyntaf Cerdd ar ddyll ymddiddan rhwng y byw a'r marw . . . (Bodedern, [1740]), t. 2.

Darlleniadau'r testun
1 sancteidd. 4 fy. 8 gyner . . . gwyr. 10 mowredd. 15 Fesics. 16 wrddas. 22 awr. 26 o soweth. 30 gysgyrion. 35 yu. 37 riol. 40 cafus.

Olnod
Lowri Parry ai cant.

129 Ymddiddan rhwng gŵr ifanc a'i gariad ar '*London Prentice*' (1)

Bachgen
Dydd da fo i'r gangen gynnes, bêr ddynas, fynwas fwyn,
Och! ddaed gan i eich gweled, fy llinos yn y llwyn.
Can' obaith, da lliw hinon ha', drwy serch y ca-i, fy mun,
4 Ymgomio peth â chwi'n ddi-feth, wen eneth, lanwen llun.

Merch
O cewch can' croeso wrthych, baun difalch, llawnbarch llon,
Pan elon', landdyn araf, o'r goedwig ddirgel hon,
Mi ddo' yn ddifraw i'r gwndwn draw, walch hylaw,
 gyda chwi,
8 Cewch draethu heb roch mor sownd â'r gloch sy fynnoch
 â myfi.

Bachgen

Fy anwylyd lân rinweddol, berffeithiol, foddol fun,
'Rwy'n gwbwl yn rhoi 'ngobeth, net eneth wen gytûn,
Mai yma ca', drwy'ch cennad da, eich cwleidi, mwyna'
 merch,
12 A'ch gwasgu, 'ngwen ddwys hael, ddi-fai, siriol wen
 seran serch.

Merch

Ped faech chwi yn cael fy llochi, a'm caru yn y coed,
A mynnu peth, o'm hanfodd, na chafodd neb erioed,
Dros byth cawn fod heb barch na chlod, walch hynod,
 gennych chwi.
16 Ni chewch fawr o'ch tegwch mawr sydd rhyngoch
 nawr â myfi.

Bachgen

Ped fawn yn cael drwy'ch cennad, fy lleuad di-wad dawn,
Ymwasgu â'ch gwyngnawd rhywiog, yn llwyr meillionog
 llawn,
Caech barch a bri, lliw ewyn lli, tra byddwn ni dan sêr,
20 A bod, fun gron, byth nesa' i'm bron, fy nghangen burion
 bêr.

Merch

Er daed yw'ch addewid, ddyn diwyd, i mi ar dwyn,
Ni chewch chwi mo'm gonestrwydd, baun llywydd, yn y
 llwyn.
Os y'ch chwi'n wir yn addo yn glir fy ngharu yn bur fel gŵr,
24 Dowch gyda myfi o flaen offeiriad, di mi wna eich priodi
 yn siŵr.

Bachgen

Os wyt i'm nacáu o'r neges oedd gynnes genny' gael,
Ni ymdynna-i â'th wyneb tonnog, dos ymaith, wilog wael.

Na wna arna-i wg dan d'aeliau, mwg anlluniedd drwg
 eu lliw,
28 Ni fynna-i beth, wael ei bri, byth monot ti yn dy fyw.

Merch
A ddaw yn eich cof bendefig, fy nghynnig i chwi'r gwalch?
Nid ydych haws un gronyn, er hynny'r coegyn balch.
Ond ffeind 'y nghlod y galla-i fod, y ffeilswr hynod hen,
32 Tra byddwy' oddi wrth y swrwd swrth, yn onest
 wrthych gên.

Am hyn pob morwyn gryno sy'n raenio â'i dwylo yn r*h*ydd,
Cymerwch gâr hyd farw am ymgadw dan y gwŷdd:
Na adewch un ceind blanhigyn ffeind, drwy dwyll,
 eich gwneud yn ffôl;
36 Mi gedwais fy ngonestrwydd ffri, gwnewch chithe fell*y*
 ar f'ôl.

Ffynhonnell
Tair o gerddi newyddion . . . (Bodedern, [1740]), tt. 6-8 [BB 3:4].

Darlleniadau'r testun
2 ddaiad . . . llined. 4 lun llon. 5 beun. 8 myfych. 10 ngobath. 12 heal diseu. 16
Ui choach . . . amfi. 20 bêt. 21 daied . . . addewyn ddŷn. 22 ma'm. 24 gyda'm. 27
anlluniedd drwy. 29 cor pendefig. 30 ych. 32 bythwy swrgwd. 36 gonestrwydd.

Olnod
Lowry Party ai cant.

**130 Ymddiddan rhwng gŵr ifanc a'i gariad, ar '*London
 Prentice*' (2)**
 "Dydd da fo i'r Fenws fwynedd, loer hafedd, lân liw'r ha',
Fy anwylyd gu rinweddol, ddiddanol, ddoniol, dda.
Odiaethol braf y daethom yn dirion yma *e*in dau,
4 A gawn gydseinio cariad, ffyddlondeb clymiad clau?"

Fe atebe'r fun gariadus, fwyn foddus iddo efe,
"Nid yma mor bwrpasol, er fath yrysol le,
A 'does i ymgomio ag unmab er teced ydy'ch grudd,
8 Mi brofa fyw fy hunan a rhodio yn rhian rhydd."

"Gobeithio fy annwyl seren sôn, gangen lân liw'r can,
Gan ddŵad yma ein deuwedd, fun fwynedd, i'r un fan;
A rhowch amgenach cysur i'r geirwir ddifyr ddyn,
12 Sy i'ch hoffi yn fwy, lliw'r manod, lân hynod, gorff hyn."

"Er gwynned ydy'ch gwenieth, fun llyweth yn y llwyn,
Pa caech gen i drwy draserch a fynnech yma yn fwyn,
Amod, o deuwch Rachel, neu Phenics annwyl gynt,
16 Chwi ollyngech rosyn siriol, y cariad efo'r gwynt."

Fe ddywede'r glanddyn wrthi, dan dynnu llw drwy serch,
"Na chaffwy' fyth orffwysfa, ond ti, fy anwyla' ferch
A gara-i ar ddaearen, fy ngwiwlan glomen glau;
20 Gad i ni, meinir weddedd, gydorwedd yma ein dau."

Pan glybu'r gangen heini fo yn tyngu llyfon maith
O'i gene deude ar gynnydd o'r gore fydd mentro i'r daith:
"Cyn mynd i odinebu, a gawn briodi yn rhodd?
24 Ac yno'r impyn gole, mi â'ch gwela' wrth fy modd."

"Pe tariwn dan yfory, heb gael dy brofi yn braf,
Yn wir, mi fyddwn farw, gwen hoyw, groyw ei gradd.
Gna safio yn awr fy hoedel, mun dawel, er mwyn Duw,
28 Ne ni chei byth, lloer amlwg, ail olwg arna-i yn fyw."

Pan wele'r feinwen gryno fo yn wylo yn wael ei wedd,
Fel dyn ar derfyn angau a fydde yn mynd i'w fedd,
Amdani fe rôi ei freichie dan daeru â dagre lli,
32 "Ni cheiff fod niwed arnoch, a fynnoch gwnewch â mi."

Pan gadd yr impyn gwiwlwys ei 'wllys ar y ferch,
Fe ddywede yn wrthun wrthi, dan siomi hi o'i serch:
"Os ca-i gennych fargen, gwen gymen, yn y coed,
36 Fi fynna yn briod i mi heb ernest arni erioed."

Hi syrthiodd ar ei glinie a'i dagre fel y dur,
O flaen y mab dan wylo a deudyd wrtho yn w*i*r:
"Lle bynnag ar yr eloch, doed arnoch ddial Duw,
40 Ar gynnydd roeddwn gynne, yn ferch onesta' yn fyw."

Fe god*a*'r man serchoca' y ferch yn ei freichia ar frys
Gan ddweud, "Dydi f'anwylyd, pe meddid ond [...] gras,
Cei fod yn briod i mi, lliw'r lili, heini hael,
44 A mil o ginis eurad, wen gowled, am dy gael."

A chwithe'r meibion ifenc sy'n hafedd yn y nwy',
Os cewch forwyndod meinwen, lân rien o liw'r [?ŵy]
Meddyliwch, fel Jac Dafis, wiw barchus hoenus siedd,
48 Drwy rasol nerth Duw Iesu fyth garu'r deg ei gwedd.

Ffynhonnell
Tair o gerddi newyddion . . . (d.d. [1760]), t. 5-7.

Darlleniadau'r testun
1 Venus. 7 feced. 9 gangun. 11 garwir. 12 heffi . . . gorphi. 15 Am mod o deuwch
. . . anel gynt. 16 ollyngeth rotyn . . . afo'r. 20 mi. 21 gangein . . . llyton. 22
goafydd mentrio. 23 odrinebu. 24 ono'r. 25 Pa. 26 gra[dd]. 27 er mewy. 29
we[dd]. 30 fe[dd]. 32 [â mi]. 33 fer[ch]. 34 ddywednde . . . sioni i oe[...]serch.
35 Os cei i. 36 irioed. 37 Hs . . . glinil. 39 god'r. 41 serchoaa . . . frecch. 42
ddyweud . . . pa. 43 bread. 45 ifenc fyn. 47 Jack Davies; hnus siedd. 48 garu deg.

Olnod
Lowri Parry ai Cant.

131 **Ymddiddan rhwng gŵr ifanc a'i gariad, ar 'Fentra Gwen'**
Llanc
Dydd da fo i'r seren aurfrig, gwyn fy myd, gwyn fy myd,
Fain wydden lân fonheddig, gwyn fy myd.
Gwell gennyf, fun wedded flwswawr, luniedd fwynedd
 Fenws,
4 Â chwi ymgomio yn gymwys na'r perlau arian cymwys,
Gwyn fy myd, gwyn fy myd.

Llances
Er daed impyn cryno, tewch yn rhodd, tewch yn rhodd,
Chwi fedrwch chwi wenieithio, tewch yn rhodd.
8 Er glaued ydy'ch wyneb tan gudyn melyn eured,
Ni chodai lon ei llygaid mo'ch gweniaith er eich gwynned,
Tewch yn rhodd, tewch yn rhodd.

Llanc
Pe cawn 'y newis gangen, gwyn fy myd, gwyn fy myd,
12 Sy ar wyneb y ddaearen, gwyn fy myd.
Ni cheisiwn i gydoesi'r lân dwysen bosen bwysi,
Ond chwi lliw'r hinon heini'n wraig briod amod imi,
Gwyn fy myd, gwyn fy myd.

Llances
16 Ni thrwbla-i byth mo'm calon, tewch yn rhodd, tewch yn
 rhodd.
Ar weniaith mabieth meibion, tewch yn rhodd,
Ymaith gynta a galloch i ymdeithio ffordd y daethoch.
I goffa'r fun a gaffoch rwy'n deud na fynna' monoch,
20 Tewch yn rhodd, tewch yn rhodd.

Llanc
Os hynny sy raid imi, gwyn fy myd, gwyn fy myd,
Ymadel â'ch cwmpeini, gwyn fy myd,
Mi â'n f'union dros y dyfnder, yn was i frenin Lloeger,

24 I rodio i Gibralter, er i ti gael dy bleser,
 Gwyn fy myd, gwyn fy myd.

Llances
 Ymgroeswch tariwch gartre', trowch yn ôl, trowch yn ôl,
 Er cael gan un a'ch naca, trowch yn ôl.
28 Mae eto ferched gleison oddeutu Môn ag Arfon,
 A'ch leiciff blode'r meibion, cysurwch, cymrwch galon,
 Trowch yn ôl, trowch yn ôl.

Llanc
 Gwn hynny gwengnawd purwyn, gwyn fy myd, gwyn fy
 myd,
32 Ni fynna-i'r un ohonyn', gwyn fy myd.
 Oni chaech chwi, lliw'r eira, trwy gennad Duw'r gorucha'
 I nofio'r dyfnion donnau ffarwél i dir Britannia,
 Gwyn fy myd, gwyn fy myd.

Llances
36 Os y'ch chwi'n dynn im caru, trowch yn ôl, trowch yn ôl,
 Fel yr ydych wrtha-i yn traethu, trowch yn ôl,
 Nid rhaid i chwi, 'rwy'n coelio, walch odiaethol mo'r
 ymdeithio,
 Na'ch bwriad fyth ar forio, mi â'ch mentria doed a ddelo,
40 Trowch yn ôl, trowch yn ôl.

Llanc
 Ar hyn cytuno â wnaethom, can ffarwêl, can ffarwél,
 Fyned o flaen y person, can ffarwél.
 Ac yno mewn llawenydd, y lân briodas hylwydd,
44 *Er* mwyn cael mynd yn ebrwydd i'r gwely gyda'i gilydd,
 Can ffarwél, can ffarwél.

Ffynhonnell
A—CM 171D, 180; B—*Tair o gerddi newyddion* . . . (Amwythig, d.d.), t. 3.

Darlleniadau'r testunau

1 i'm A; y myd gwyn y myd B. 2 wdden . . . fanheddig B. 3 well gen't . . .
weddeidd B; gan y fun fain finglws Gwawr buredd fonedd Fenws A. 4 Gael at
ymgomio'n gwymmwys . . . purlwys A; [Â] B. 5 y myd . . . y myd B. 6 rhadd B. 7
wen heithio B. 8 ydy ych . . . euraid B; ydyw'ch gwyneb A. 9 [ei] B; lygad . . . ar
eich gwnad A. 11 y myd . . . y myd B; ni B. 12 y myd B. 13 gydoesi'r B; wawr
buredd bosel bwysi A. 14 liw'r . . . yn briod ammod i mi A. 15 y myd . . . y myd
B. 17 melbion B; madiaeth A. 18 Ewch chwithau gynta galloch i ymdeithio'r
ffordd y daethoch A. 19 twy'n doed B; fan . . . dewud . . . fynnai A. 21 y myd . . .
y myd B; sydd A; calon drom. 22 y myd B. 24 [...]ibbar altar B; Giberalter rhag
A. 26 teriwch B. 27 unlych B. 28 Môn a garion B; gwynion A. 29 cywirwch A.
31 y myd . . . y myd B; galon drom A. 32 y myd B; [...] i tyn B. 33 gennard B;
Oni cha innau chwi liw'r . . . wllys . . . mi fentra A. 35 y myd B. 36 chwi'r B; wr
A. 37 wrthwi'n A. 38 rwi yn coelier B; walch dethol byth ymdeithio A. 39 bwtiad
B. 41 [a] A. 42 con B; I fynd A. 43 qy B; trwy lawenydd by lân A. 44 mynb . . .
gyda'i B.

132 **Cerdd dduwiol yn dangos ac yn gosod allan
ddioddefaint ein Hiachawdwr ac yn bwgwth yr
annuwiolion, ac er cysur i'r duwiolion, ar 'Fryniau'r
Iwerddon'**

Cydbwyswn, bur Gristnogion, un ffyddlon galon gu,
I glodfori'r Arglwydd Iesu sy'n helpu gwan a chry',
A byddwn ostyngedig i'r bendigedig Oen,
4 *C*awn goron y gogoniant yn bendant am ein poen.

Rhaid i ni garu a chyrredd anrhyde*dd* Duw a'i rad,
A gweled wyneb Alffa a'n trugarocaf Dad;
*P*eidio â thyngu a rhegi, a meddwi a maeddu poer,
8 *Yn* uffern ddu cawn boeni, heb oleuni haul na lloer,

[...]ddw'n ddiame mai Duw Maria a roes,
A Christ Iesu i'n prynu ar y groes.
[...] Arglwydd graslon cadd golli wirion waed,
12 [...]un defnyn o'i gorun hyd ei draed.

[...]yn unlle un o'n ffrindie anwyle ni,
[...]felly a cholli Ei waed yn lli,

[…]ronyn fel deryn yn y rhwyd;
16 […]ostur nid allai brofi bwyd.

 […] o'n Harglwydd gwir llywydd ni a'n gwellhad
[…]lio a'i fwrdrio a gwneud Ei frad,
[…]gwae ni o'n geni'n hynny ddim ar braw,
20 […]awn ni am gymod y diwrnod mawr a ddaw.

 Clywsom hanes Difes a'i gyffes ddiles ddall,
[…]a wrthododd Iesu i ddewis llety'r fall,
[A mi]loedd o gythreuliaid rhoi eu henaid yn ddi-rôl,
24 *A* daeth y diawl a'i deulu, dan erwin 'nelu, i'w nôl,

 *Fe*lly ninnau yn 'run modd, os gwnawn weithredoedd
 drwg,
Y cawn ni'n maeddu a'n taflu i'r tân a'r mwg,
[…]gwyddoldeb am bo[…]b maith,
28 […]oeth gadwynau fel y gweddai i ni am ein gwaith.

 Am hynny er mwyn yr Arglwydd, gwiw llywydd
 annwyl […]
*G*wasnaethwn Dduw'r gogoned, cawn fyned ger Ei fron.
*H*eb arnom boen na blinder, na chaethder trymder trist,
32 *O*nd canu mawl i Seion yng nghwmni angylion Crist.

 Fe ddarfu i'n gwir Jehofa lefaru â'i enau ei hun,
Mor deced ac a medrodd i'r bobloedd bodo ag un
[…] caem ni'r hyn a myned, ai nefoedd lawen lân,
36 Ai gwaelod uffern ffiedd, llyn dialedd lawn o dân.

 Ac oni chredwn Ei eirie, Duw gorucha' hoywa' hawl,
Diame y gnawn ni syrthio rhwng breichie a dwylo diawl,
Y ffwrnes dân a'r brwmstan, boeth filain droelen drist,
40 *Sy*'n berwi byth heb ddarfod am wrthod cymod Christ.

Awn ar ein gliniau'n ufudd, fel Dafydd grefydd gre',
Ac wylwn drwy edifeirwch am heddwch brenin ne',
Fo'n dwg ni o lwybrau uffernol, mewn buddiol,
 ddoniol ddawn,
44 *I*'w lân Gaersalem newydd, i'r llon lawenydd llawn.

Onid hyfryd yw'r addewid sy i ni'n y byd a ddaw,
Am garu Duw'n berffeithlan a dal y Satan draw.
Cawn fynd i ganu hym*n*iau i'n gwir Alffa, brafia braint,
48 Bob un mewn gwisgoedd sindon dan goron Seion saint.

Ac yno ymhlith seraphiaid, serphiniaid, raniad r*yw*
Gerbron y Drindod raslon, Tri Pherson ac un Duw,
Y bo i ni ar ôl ein dyddiau'n oes oesoedd drigfa drainc,
52 Amen, yng ngwledd baradwysedd Crist Iesu a'i orseddfainc.

Ffynhonnell
Tair o gerddi newyddion sef Yn Gynta, Cerdd Ddywiol'n dangos ag yn gosod allan
ddioddefaint ein Iachawdwr . . . (Amwythig, d.d.), t. 2-3.

Darlleniadau'r testun
2 glod foti'r. 4 yen. 8 boeni . . . hebleeni. 14 felln. 15 deryn'n. 23 gythruliaid;
enaid'n. 26 niin . . . taffu. 30 get. 32 angelion. 33 Fy . . . i'u. 35 caen . . . fyned.
37 hoiwe. 38 rhyng . . . dwlo. 42 brenln. 45 Onn. 47 Alphia. 49 raniard. 50 Gar.
51 drainge. 52 baradwsedd Christ; orseddfain.

133 ?Marwnad ar dôn a elwir 'Diniweidrwydd'
Duw Tad Trugarog, Duw Fab glân enwog,
Duw Ysbryd, serchog, galluog llon.
Pe bai yn fy m*h*licio yn dynn i 'mriwo dan fy mron
4 Ai f'annwyl fachgen, diddiddig diddan.
'Madroddus llawen esewlan wedd,
Sy yn dyfal beri i'm calon dorri,
Gwae fi o'i roddi o yn ei fedd.

8 Na chowse gyda ei dad a minne, fwy o ddyddie p[..]r
 par[...],
 Cyn rhoi'i gorff iredd dan gwys oeredd
 I lwyr orwedd ar lawr arch.
 Ateb,
 Fy annwyl Dad ffyddlon [...] rh[...]w[...] i Dduw si[...]
 fynlon fawl
12 'Rwy'n seinio Hosanna, Haleliwia o flaen Jehofa hoe[...]
 hawl,
 Ymysg miliwn o nefolion dan am goron fyd lon fry,
 Ar lawr teyrnas y Mesias, reiol, fowras, yr wyf i.
 Ac yn yr heulwen lân, Gaersalem newydd lawen fodd lon,
16 Ca' fyth mewn heddwch fyw yn ddidristwch,
 [...] segwch harddwch hon.
 Mam.
 O clyw di, *T*omi, swydd lân heini dy da[...]
 Yn gweddïo heb dewi un dydd.
20 A'th fam anwyla' yn hallt ei dagre,
 Mewn trwm feddylie a'i bronne yn brudd.
 A'th frawd perffeithlon, pur un galon yn anian g[...] oe[...],
 A'th ddwy chwaer hyfryd, yn syn feddylfryd,
24 [...]ll fun ddiwedd dy golli di.
 A holl drigolion plwy' Treffynnon a fu yn dy d[...] i dy fedd
 Sydd i'th ddyfal gofio er pan eist ti yno i'r eglwys yno i huno
 hedd.
 Ateb.
 Fe ddarfu i'r Arglwydd, i'r ne' newydd, yn was hylwydd
 fy newis i,
28 Ni cha-i mwy ddŵad yna i siarad, gan ddaed, brafred yw
 fy mri.
 'Rwy' ymysg Cerubiaid a Seraffiaid a Seraffiniaid, raniad
 ryw,
 Gyda'r Seintia yn canu hymnia i gadw donie gyda Duw.
 Fy nhad, 'rwy'n deisy' i chwi gynghori fy mam a'ch teulu,
 a thewi â'ch cri,

32 A cheisio amynedd, pwyll, trugaredd, dowch eto yn
 fwynedd ata' fi.

Mam.

Tomi, gwynfyd i'n fab sy yn y ddaear, fath daith.

A'th fagu yn drefnus, Dduw yn ddownus,

Braf a gweddus a fu'r gwaith.

36 Dy fam a finne a lawenycha, a bendithia y dyddie heb drist,

Yr eist yn fachgen dwy ar hugien, mewn hedd gyfan i wledd
 Grist.

Duw Tad gorucha' Brenin Alpha a'i wir Jehofah ai anwy
 a nen,

A galwo ninne i'w nefol drigfa, i gydwledda o manna,
 Amen.

Ffynhonnell

Tair o Gerddi Newyddion Y gyntaf cerdd marwnad ar ddull ymddiddan ar ôl Gwr ifanc ac yn ail. Ymddiddan rhwng henwraig oludog a llanc ifanc tlawd. Yn drydydd ym ddiddan rhwng gŵr ifac a'i gariad (d.d. [1760]), tt. 2-3.

Darlleniadau'r testun

7 fidd. 8 gidda. 9 rhoi. 11 ffyflon am mancgalon. 12 Halelusa . . . Jehafa. 13 million. 14 tyrnas. 15 lewen. 17 Yslghnoh. 19 swyd. 19 Gweddi. 23 dwy. 24 diwed. 25 Teffynnon. 26 i'r i'r pen . . . uono i. 27 darfu. 28 srarad. 29 Seraffinad. 30 geda'r. 31 desy. 32 nheisio; atot fi. 33 gwnfyd; eni dier fath daeth. 36 ag fendithia. 38 Jehowah ae. 39 Aa . . . nefel.

134 ?Ymddiddan rhwng hen wraig oludog a llanc ifanc tlawd

Gwŷr, gwragedd, meibion, merched, dowch yma i
 glywed cân

O ymddiddan Annes Gruffudd a Lisa lonydd, lân.

Roedd Bodo yn bedwar ugien, o oedran mawr ŵr fra[...],

4 Ac ynte yn ddeunaw eilwaith y misgwaith gynta' o ha'.

Gŵyl Fathew ar y bore, yn nyddie'r flwyddyn hon,

Cyfarfu'r hen lysowpren a llencyn llawen llon,

Gwnâi gyfarch iddo yn sydyn, dan chwerthin fu "Hi hi",

8 "I ble'r ei di 'y machgen heini, yn rhodd a fynni fi?"

"'Y modryb Annes heddiw, a wnewch chi gadw'ch
 gwawd,
Os y'ch yn perchen mowrdda a minne yn llanc tylawd.
'Rwy'n dweud na fynna-i monoch, ewch rhagoch yn eich
 blaen,
12 Mae'n gwilydd gen i eich gweled, och! grinned ydyw'ch
 graen."

"Er teced wyneb purwyn, ardd lwysedd, Lisi lon,
Pe roed dy fêl law wiwlan rhwng brwynen fy nwyfron,
Di ddôi i ddallt wrth hynny, gwnawn chware ar wely
 yn ffri;
16 Mi ddaliwn ddeugien gini na fynnit ond y fi."

"Ai posibl eich bod, hopren, hyll grachen, felen fall,
Afl garw, ar feddwl gwra pe caech fab mor angall?
Fe a'ch gwnaeth, wrth ddofi eich bertyn, yn gregyn yn
 eich croen,
20 A chymre chwithe'ch mantes, hen beunes am eich poen."

"Os mentri di 'mhriodi, er i ti fy ngweld mor hen,
'Rwy'n tybied yr ateba-i i waetha' eitha' dy ên.
Yn well nag un fedrusan mewn nwy' fai yn ugien oed,
24 Neu 'rydwy' yn yr oedran yma heb brofi bara erioed."

"Pa beth a roech, hen sowter, o gywer syber saig,
I fab a fu mor ynfyd â'ch cymryd chwithe yn wraig?
A gadwech o ar glustoge, yn ddichwedle mawr ei chwant,
28 Heb wneuthur pwyth ond downsio, a rantio, a chware'r
 prant?"

"Fy annwyl wyt ti Lisa, tro yma, a choelia 'y ngair,
Gwna blesio dy 'wllys felly cyn lol i ffynnu'r ffair.
Mi'th dendia ar fir a bara, tra bo am dy glinie glos,
32 I'm handlo ar wely manblu, ŵr gwisgi, a'm gwasgu'r nos."

"Yn ddiatal, dywedwch eto, pwy gimin Bodo, er clod,
Sydd gennych o aur ac arian yn gadarn yn eich cod?
Os oes o rheiny lawer, mi fentra'ch llafar llym,
36 Onidê 'rwy'n dywedyd wrthoch na fynna-i mono'ch ddim."

"Mae gen i gant a phymtheg o ddifai ddefed glân,
A gwartheg bedwar ugien, im perchen fawr a mân;
A phumcant pen o bunne, heblaw trysore tŷ,
40 Di a gei meddiannu yn llawen, tyrd, mentra yn fwyn tan fi."

"Mi a glywa' 'y modryb Annes, fod gennych loches dda,
O chwant meddiannu ar hon 'rwy'n dallt mae'ch mentro
 â 'na.
Ond gwaetha' peth 'rwy'n ofni, neu yn wych priodi a wnawn,
44 Nad ellwch mo 'modloni â'r chware, lili lawn."

"Na rusia Lisa, bannwr, mab Twm y teiliwr tew,
Marchoga did y waetha', mi â'th calyna yn lew.
Bob nos pan elwy' yn isa', mi ddalia'th 'senne yn syth,
48 Pwy farie'r faith ddifyrrwch, ni dduda-i 'Peidiwch' byth."

"Os ry'ch yn gweiddi yn arw am dorri chwerw chwant,
Wfft! byth i'ch gŵyn aflawen, fiewn ugien mlwydd i gant.
Hai! Dowch, myfi'ch prioda, er mwyn eich pethe mawr,
52 Cewch iwsio'ch crwper diried er garwed ydy'ch gwawr.

Can' myrddiwn o fendithion a gano i'th galon fwyn,
Am hynny o orchwyl diwyd, ni cheisia-i gennyt gŵyn.
Mi'th blesia di bob siwrne â mân gusane yn siŵr,
56 Mewn amcan heb gonsidrio beth sy ore i giwrio gŵr.

Ffarwél y glân lancesi, na wnewch mo' marnu yn ffôl,
Er i mi ymrwymo â Bodo, mae eto fyd yn ôl.
Gweddïwch bawb o gwmpas, ber einioes a fo i hon,
60 A finne, ar fyr amser, yn widewer llafar llon."

Ffynhonnell

Tair o Gerddi Newyddion Y gyntaf cerdd marwnad ar ddull ymddiddan ar ôl Gŵr ifanc ac yn ail. Ymddiddan rhwng henwraig oludog a llanc ifanc tlawd. Yn drydydd ym ddiddan rhwng gŵr ifac a'i gariad (d.d. [1760]), tt. 3-5.

Darlleniadau'r testun

2 Griffith. 3 ugrien . . . udran. 4 ynte ynte. 5 Gwll . . . flwyddy yn. 6 llown. 7 Chwerthin fyhi hi. 9 gwywd. 10 am fine. 11 ni. 12 ydyw'th. 13 Lisiddlon. 14 Pa . . . rhyng. 15 Diddoed. 17 possible . . . falt. 18 pa . . . tab . . . anghall. 19 We . . . ddosi. 21 yngweld. 22 dy eitha'. 23 nwg. 24 yn'r . . . irioed. 25 roach. 27 glusoge. 29 dro. 30 tendia. 32 gwesgi. 33 dywydwch. 36 Onde. 38 emherchen. 39 phumcant . . . heblaw. 40 mantra. 43 gwatha; ne yn hych. 45 Twn. 46 im . . . calyna'n. 47 ista . . . ddalia eth. 48 ddydai peidiwech. 52 cew[ch]; ddiried. 53 fano . . . lalon. 54 genned. 55 flwr. 56 gonsdrio. 57 ffarwd. 60 i'n.

MARY RHYS o Benygeulan, Llanbryn-mair
(*c*.1747-1842)

135 **Carol Haf gan Mary Rhys, 1825**
Y teulu mwynedd clauwedd, clowch,
Pawb y sydd trwy ffydd na ffowch,
I wrando ar garol duwiol, dowch,
4 Deffrowch, ymrowch am ras.
Gwybyddwn ni oll am Sïon
Rhaid ymado â'r byd a'i bethe
O'n cwmpas ni oll mae'r Ange
8 Yn chware ei gledde glas.

Mi ddoth yn wanwyn hawddgar
I ddynion drin y ddaear,
Mae'r eginen eleni yn gynnar
12 Hadu hagr oedd hi o hyd.
Mae'r adar a'u mwyn leisiau
Yn beraidd hwyr a bore
A'r cydol un sail a bloeddie
16 Trwy Sïon, C'lamai clyd.

Bu'n gaea' yn bur wlybyr
O wynt a glaw tymestlog;
Llif ddyfroedd oedd i'w canfod,
20 Tir-redrad yn ddi-rol.
Yr oedd amryw ar y tonau,
Ymhell oddi wrth eu cartre'
Yn gorfod cwrdd â'r Ange
24 Mae'r siwrne i ninne yn ôl.

Er cymaint ydyw'n trafferth,
Ein dwned am ddrudaniaeth,


 Rhai'n ffoi i wledydd helaeth
28 Cael cywaeth yn America.
 Petaem ni yn byw yn dduwiolion,
 Danfone Duw i'n fendithion
 Ar diroedd Brydain dirion,
32 A ffrwythlon hinon ha'.

 Petai rhyw wlad yn rhywle
 Na chwrdden byth â'r Ange,
 Aen yno wrth ugeinie,
36 Ni safe neb yn ôl;
 Pob henaint os caen' canfod
 Elorau meirch neu fulod,
 Does neb yn rhydd i ymddatod,
40 Mwy parod ydoedd Paul.

 Ymbaratown, tra pery'r dydd,
 Am ole i'n lampiau i'r siwrnai prudd,
 Rhag bod yn diodde a'n bronnau'n brudd,
44 Rhyw ddydd heb ffydd a ddaw;
 Nid ydyw'r dyddiau gore i gyd
 I'r mwya' ei oes ond byr o hyd.
 Mae i ni yn ôl anfarwol fyd
48 A diwrnod llid gerllaw.

 Gwyn fyd y grasol dduwiol syn
 Sydd yn ofni Duw yn anad un.
 Caiff ras a hedd yr Iesu trwn,
52 Pan elo'r dyffryn du;
 Caiff gwmpni nefol siriol saint,
 Caiff wlad o hedd heb gwŷn na haint,
 Yn para fyth pwy ŵyr pa faint
56 Eu fraint a'r nefoedd fry?


Er treisio a cheisio a llywio llid
Mewn eitha' poen am bethau byd
Nid oes ond arch ac amdo o hyd
60 Am d'olud dyna'r dâl.
Echdoe yn barchus, hoenus hedd,
A doe'n ŵr glân yn cynnal gwledd,
Yfory'n fud yn llawr dy fedd
64 Mewn annedd sylwedd sâl.

O blynyddoedd hyd eleni yw deunaw cant
O cyfri a phump ar hugain gwedi [...]
[...]
68 Er amser geni ein Pen,
I'w enw rhown ogoniant
Am obaith trwy Ei haeddiant
Tra bo'n bywyd yn ein meddiant
72 A moliant byth, Amen.

Ffynhonnell
CM 229B, 89-92.

Darlleniadau'r testun
3 carol. 8 gleddau. 9 doth. 12 oedd i o. 14 boreu. 15 bloddeu. 17 Laia. 20 tirediad. 22 gartre. 23 angeu. 24 siwrnai i ninneu. 25 yndyw 'n trafferthu. 27 Rhadd yn ffoi. 29 By dae ni. 30 Darfone. 33 Pe dae. 34 angen. 35 ugeinieu. 38 nai fulod. 41 Ymbarotown. 47 ni 'n. 51 Ceiff; hedd'r. 53 Ceiff; cwmpni. 54 Ceiff; cwyn. 68 Ben. 71 b'o.

Teitl
Carol Haf gan Mary Rhys yr [...]a anwyd yn y flwyddyn 1747 ac [...] yn y flwyddyn 1825 y gwnaeth y carol.

136 Rhybudd i baratoi ar gyfer Angau, 22 Mawrth 1828
Gwrandewch fy nghyfeillion yn gyson ar gais,
Rhyw dristwch a thrallod pur hynod parhaus,
Am wraig oedd rinweddol, ragorol ei gwedd,
4 A ddarfu i Dduw symud o'r bywyd i'r bedd.

Hi fyddai'n ei heglwys mor gymwys ei gwedd
Yn gwrando ar ei phriod mwyn hynod mewn hedd,
Pan ddôi i fynd allan ei lleied fydde'i llu
8 Hi âi â'r tylodion, modd tirion, i'r tŷ.

Yr oedd yno ddanteithion, yn rhwydd i bob rhai,
O fwyd ac o ddiod heb arwydd dim trai;
Er maint a gyfrannai i weinieid ei phlwy'
12 Cynyddu wnâi'r golud, a myned fwyfwy.

Daeth Ange'n ddisymwth, heb rybudd o'i flaen
I'w symud hi ymaith cyn wastio mo'i graen.
Fe'i rhoddwyd hi i orwedd yn buredd mewn bedd,
16 Hyd ddydd ailgyfodiad, caiff godi ar Ei wedd.

Gweled ei phriddo oedd olwg pur syn,
Gweld rhoddi'r un hawddgar mewn daear yn dynn;
Yn Llanbryn-mair oeredd, mae'n gorwedd yn gudd
20 I aros ei Phriod sy i ddyfod ryw ddydd.

Chwenychwn bob bendith, ddiragrith i'r un
Sydd yn ymddifad o'i wraig wrth ei lin
A chymryd Duw yn gysur hyd llwybyr i'r llan,
24 Gan gredu bydd ynte'r un modd yn y man.

Ffynhonnell
CM 229B, 29-30.

Darlleniadau'r testun
5 feddai 'n. 12 cynhyddu. 22 glun.

Olnod
Mary Rees ai Cant Llanbryn mair Mawrth 22 1828.

DIENW
(? cyn 1757)

137 **Mawl gwraig i'w gŵr, ar 'Nightingale'**
Gwyn fy myd fy ngeni i'r byd
I weled pryd fy mhriod:
Ei ben aur mws, a'i dâl main tlws,
4 Dyn gwiwdlws, wirglws, eurglod.

Pur ddiddanwch sy ynddo'n llawn
A diball iawn gydwybod;
Hoffi erioed hyd hyn o'm hoed,
8 Golud a roed a gara'.

Glân ddyn di-ddel, pur, ffyddlon, ffel,
Oes nemor fel hwn yma?
Synio yr wy' pan gerddwy' gam
12 Gan feddwl am fy ngwrda.

Fy anwylddyn mau, dy fron di-frau,
Y glanddyn purwyn, clompyn clau,
Sy'n amlhau ffyddlondeb,
16 Uniondeb a hyn drwy undeb.

Mawr garedigrwydd, hylwydd hyn,
Diweniaith sy yn dy wyneb.
Ni bu erioed oen rhwng cig a chroen,
20 Mor burffydd, berffaith, afiaith oen;

Nad oes un mab ar aned,
Yr ydwy'n diben dybied,
Mor gellweirus, ddownus ddawn,
24 Fy ffyddlawn, gyflawn gowled.

Fy mhen diwael, a hwn yw'r hael,
Lle'r ydwy'n cael llwyr rydid;
Fy newis rodd a'm byd wrth fodd,
28 Fy llawnfodd a'm llawenfyd.

Heb fod rhyngom ond yr hedd,
Trugaredd hafedd hefyd.
Gwneud a ga' a welwy'n dda,
32 Y fo, ni sorra yn sarrug.

Glân galon gu o lonaid tŷ,
Gŵr ydyw fo rhy garedig.
Pan elwy' i gellwair ag efe
36 Fy ngeirie a *d*diodde' yn ddiddig.

Ni ŵyr ond Duw ffyddloned yw,
Pawb drwy rhod ei glod a glyw;
On'd dyna fyw'n fucheddol,
40 Da, diddig a dedwyddol!

Gyda ein gilydd lawer dydd,
Drwy burffydd arwydd wrol.
Ein brenin bri, sy Un a Thri,
44 A gadwo'r hawl, er mawl i mi.

Trwy lân gar'digrwydd ennyd,
Grasusol, fywiol fywyd:
Gweddi hen, Amen, a mwy
48 Yn ddi-dwn rwy'n ei ddywedyd.

Ffynhonnell
LlGC 9B, 390.

Darlleniadau'r testun
3 fain. 18 diweiniaeth. 31 y.

LOWRI MERCH EI THAD
(? *fl.*1760-78)

138 **I gymodi gŵr a gwraig**
 Sâl oedd eich synnwyr chwi Morus y Puw
 Am grio eich gwraig briod oedd rywiog o ryw.
 Er digwydd siawns iddi yng ngolwg y byd,
4 Gweddïo ar yr Arglwydd a ddylen ni i gyd.

 Am ras ac am harddwch a llwyddiant rhag llaw,
 Ond credu iddo beunydd 'rwy'n gwybod y daw;
 A rhoddi'n gweddïon yn ddygyn ar Dduw,
8 Y gŵr all ein cadw tra byddon ni byw.

 Cwilyddio eich plant bychain a wnaethoch, heb wad,
 A thorri priodas a ordeiniodd Duw Tad:
 Un gorff ac un galon â hithe ydech chwi,
12 Er mwyn cael maddeuant, cymodwch â hi!

 Nid alla-i mo'r deudyd nad oes arna-i fai,
 Ni fedra-i mo'i wneuthur o'n fwy nac yn llai;
 Yr Arglwydd a ddweudodd, mae yn gyfan y gair:
16 Digia a chymoda cyn machlud yr haul.

 Cydsyniwch â'ch gilydd, ertolwg, mewn pryd,
 Na chaffo yr hen Satan, oer diffeth, roi ei big.
 Os cafodd o unweth eich brifo mewn brad,
20 Mae gŵr yn y nefodd yn rhannu gwellhad.

 Cymerthwch eich gilydd, er gwaeth ac er gwell,
 Tros byth o hyn allan, er agos, er pell.
 Er glendid, er cyweth, er mynd yn dylawd,
24 Trwy gysgu yn 'r un gwely 'r un moddion â phawb.

Na ddalied digofent yng nghalon un dyn
Rhag digwydd gorthrymder o'i herwydd ei hun.
Os cofiwn ni ein pader yn gyfan i gyd,
28 Maddeuwn ein dyledion tra bôm ni yn y byd.

Na thybied, dyn bydol, er daed ei rym,
Nid nerth braich ac ysgwydd y gellir gwneud dim.
Trwy grefu mewn gweddi a'i fryd ar wellhau,
32 Y ffordd i bechadur ymadel â'i fai.

Na feied un feinir, er glaned y fo,
Ar dynged un arall os bydd hi yn ei cho';
Rhag digwydd i ffansi yn ei ffortun ryw ddydd
36 Gael cofio ei gair segur a'i chalon yn brudd.

Pwy bynnag yw yr wynna' a'r lana' yn y fro,
Yn ei thybied ei hunan yn benna' lle bo;
Cyn dweud ei dewisair am ferch yn y byd,
40 Meddylied am gario ei holl genedl i gyd.

Bellach mi ddweudais fy meddwl i gyd,
Duw dyro dangnefedd i bobloedd y byd,
A gras yn wastadol a chariad trwy hedd
44 I seinio trwy synnwyr o'i bedydd i'w bedd.

Os gofyn prydyddion pwy luniodd y gân,
Gwraig oedd yn eiste Ddydd Sul wrth y tân:
Ei henw bedyddiol gan bobol sydd fael,
48 Ei galw yn brydyddes nid ffit iddi gael.

Ffynhonnell
LlGC 1238B, 16.

Darlleniadau'r testun
13 doydyd. 21 cymerthwch. 28 bôn. 29 ddaued. 35 y ffansi. 41 Pellach. 42 doro
dangnhefedd. 43 wasdol.

Olnod
Lowri merch i thad ai cant.

ELIN HUW o'r Graeenyn
(*fl.*1762)

139 **Ar ddiwedd dwy flynedd o afiechyd, 31 Rhagfyr 1762**

Daw terfyn ar fy ngofid,
 Ca-i fynd yn goncrwr llawn,
'Waith Iesu ar Galfaria,
4 Fu'n talu troswy'r iawn;
Er teimlo ynwy' luoedd
 O bob rhyw lygredd llym,
Mi gana' i dragwyddoldeb
8 Er pechod mawr ei rym.

Er bod gofidiau yma,
 A'r tonnau mawr eu stŵr,
Yn rhoddi f'enaid egwan
12 Yn fynych tan y dŵr;
Er maint yw rhwydau Satan,
 A'i saethau mawr eu llid,
Ca-i lechu ym mynwes Iesu
16 Tra byddwyf yn y byd.

Ffynhonnell
O. M. Edwards (gol.), *Beirdd y Bala* (Llanuwchllyn, 1911), t. 24.

Darlleniadau'r testun
15 yn mynwes.

SUSAN JONES o'r Tai Hen
(*fl*.1764)

140 Cerdd a wnaeth gwraig alarnad am ei merch,
ar '*Leave Land*'

Byw
Tro yma dy wyneb, gwrando, Nansi,
Pa ryw ddrwg a wnaethost inni;
Pan roist inni alar wylo,
4 Yn y galon byth heb gilio.

Marw
Fy annwyl fam garedig, ffyddlon,
'Rwyf i yn cartrefu mewn lle hyfrydlon:
Yng nghwmni angylion gwlad goleuni,
8 Yn clodfori yr Arglwydd Iesu.

Byw
Gwyn dy fyd fy ngeneth dirion,
Na fai'n ufuddol yn 'r un foddion;
Mor ddifai o'n holl bechoda,
12 Ac y cawn ymdeithio i'r lle 'rwyt titha.

Marw
F'annwyl fam, gwellhewch eich buchedd,
Byddwch sobor iawn a santedd;
Ymbartowch, chwi ddowch i'm cwmni,
16 Y fi ni ddôf yn f'ôl ond hynny.

Byw
Dy dad annwyl sydd yn wylo
Nos a dydd, yn brudd ochneidio;
Wrth fynych gofio dy 'madroddion,
20 Ni chilia'r galar ddim o'i galon.

Marw
Fy annwyl dad, gadewch eich wylo,
A byddwch ddyfal i weddïo:
Ymbartowch, chwi ddowch i'm cwmni,
24 Ni ddo-i atoch byth ond hynny.

Byw
Dy dri brawd sy i'th annwyl gofio,
Mae Loli o alar yn drwm wylo
Ac yn mynych ddywed yn ddifri,
28 "O p'le mae yn aros fy chwaer Nansi?"

Marw
'Rwyf i yn dymuno ar f'annwyl frodyr
I ofni Duw a'i garu O beunydd;
Ac os gwân', nhw gân' 'y nghwmni,
32 Ni ddo-i atyn' byth ond hynny.

Byw
Dy chwaer bach sy yn dy gofio
A'th gyfnither hithe yn cwyno;
Ond dy annwyl fam, dros ben y cwbwl,
36 Ffaelio'n glir fodloni ei meddwl.

Marw
Ar fy annwyl fam y mae 'nymuniad,
Cymerwch gysur a bodlondeb;
Mae dyddia'ch hoes ar derfyn darfod,
40 Cawn gydgartrefu yng ngwlad y Drindod.

Byw
Fy annwyl eneth, bur, garedig,
Yn gwit yr eist a'm gado i yn unig.
Faint o ofal mawr a chariad,
44 Oedd gan y naill i'r llall yn wastad?

Marw

'Y mam nid ydy cariad cnawdol
Ond megis gwlith neu niwl boreuol:
Ymbartowch trwy ras yr Iesu,
48 Cawn gydgaru yn ddiddiweddu.

Byw

Dy dad sydd yn cwyno yn wastad,
Yn wylo o alar am dy weled;
Ac yn brudd ochneidio yn ddifri,
52 O ran na chawsa' yn hwy dy gwmni.

Marw

'Y nhad, mae f'enaid mewn llawenydd
Na ddichon tafod draethu beunydd,
Nac un cnawd a'i ddeall mono
56 Y gwych orfoledd yr wyf i ynddo.

Byw

Fy annwyl eneth, yr wyf inne
Yn bwrw 'ngwallt, yn hallt 'y nagre;
I le na llan ni fedra-i fyned,
60 Heb ddyfal wylo am dy weled.

Marw

'Y mam, mae 'nghorff i wedi 'i gladdu,
Ym monwant Badrig, gwelsoch hynny.
Na ddichon eilwaith mwy mo'i weled,
64 Nes delo dydd yr atgyfodiad.

Byw

Fy annwyl eneth, byw mewn alar
Sy raid i mi tra bwy' ar y ddaear;
Pe cawn i'r hollfyd i'w feddiannu,
68 Nid wy' fodlonach am dy gwmni.

Marw
Fy annwyl fam, rhowch heibio eich alar,
Diolchwch drostwy' i Dduw'r uchelder;
Pan ddelo derfyn ar eich dyddie,
72 Mi ddo-i'ch cyfrwyddo yn ganwyll ole.

Byw
Ffarwél, fy annwyl eneth ffyddlon,
Ni wnaeth im fodloni 'nghalon;
Yn fy ngobaith 'rwy' yn ymgysuro
76 Y ca-i drwy Dduw dy gwmni di eto.

Marw
'Y nhad a mam, ffarwél i chwithe,
Duw â'ch partotho i'r nefol gartre':
Yn un galon gyda ein gilydd
80 Cawn gydglodfori Duw yn dragywydd.

Byw
Duw bodlona fi am fy mhlentyn,
Dod i'm gysur Dafydd Frenin,
Amynedd Job, edifeirwch Pedr:
84 Derbyn fy enaid i esmwythder.

Mil saith gant pedair blwydd a thrigain
Oedd oed ein Harglwydd, llywydd llawen,
Pan alwodd ef 'y ngeneth dirion
88 I'r nef wen ole i blith angylion.

Os gofyn neb pwy wnaeth y canu,
Gwan ei hawan, dwl difedru:
Un a fydd yn byw mewn alar
92 Am ei hannwyl eneth aeth i'r ddaear.

Ffynhonnell
Dwy o gerddi newyddion . . . (Caerlleon, d.d.), tt.5-7.

Darlleniadau'r testun
1 Nant. 2 wnaethon iti. 3 Pen. 9 Gwyn ei fŷd. 10 feddion. 15 gwmni. 19 fadrodd-ion. 22 ddiyfal. 25 fanwyl. 44 gin. 52 chowsa. 55 ia. 59 n'allan. 67 hollfyd. 76 eich. 78 partotho. 83 Petr. 86 oeleu. 90 awan. 91 [a].

Teitl
Cerdd a wnaeth Gwraeg alarnad am ei merch, ar Leave the Land.

Olnod
Susan Jones, o'r Tai Hen ai cant.

GRACE ROBERTS
o Fetws-y-coed, plwyf Llanfair
(*fl*.1766-80)

141 Coffadwriaeth am Gaenor Hughes o Fydelith
Dy gofio di Gaenor, os cennad a ga',
Tra bwy' ar y ddaear yn iach ac yn gla',
Ym mhell ac yn agos, mynegaf yn hy
4 Mai gwrthie'r gogoned sy'n nodded i ni.

Mi fûm wrth dy wely, diwegi dy waith,
Nid hir gen ti orffen, bydd diben dy daith.
Yn nerth y gorucha' ni phalla dy ffydd
8 Sy'n gollwng ei gleifion â rhoddion yn rhydd.

Duw Tad ydyw'r meddyg caredig o ryw;
Crist Iesu ydyw'r Prynwr, Gwaredwr gwir yw;
A'r Ysbryd Glân hefyd, 'run ffunud trwy ffydd,
12 A'th gymer o'th wendid, mae addewid rhyw ddydd.

Mae hon mewn tŷ carchar yn cyrchu mawr boen,
Nes dŵad o'r unig waredig wir Oen,
I ddatod ei rhwyme, mae'n rymus Ei waith,
16 Mae hon yn ferch barod yn dyfod i'r daith.

Mae'n well nag un aeres, mae'n gynnes ei gwedd,
Mae'n perchen mawr drysor heb drwsiad na […]
Am diroedd a glynnoedd mae miloedd er mael,
20 Nid ydyw nerth golud, pe'i gwelid, ond gwael.

Mae'n siŵr y bydd Gaenor mwy llesol ei lle
Yng nghartre'r angylion yn nwyfron y ne';
A Christ yn ei derbyn yn ddygn i Dduw
24 I ganu'r gogoniant am feddiant i fyw.

Mi glywais rhyw ymeirie di'mwared gan rai,
Mae'n fawr gen i feddwl y byddan nhw ar fai.
Trwy nerth y gorucha' mi brofa' bob pryd,
28 Mai yn y Maniwel mwyna mae ei gafel i gyd.

Nid bara daearol sy'n llesol i'w llen,
Mae ffynnon y bywyd bob munud, Amen,
Yn lluniaeth ysbrydol, mewn llesol wellhad,
32 Mae'n caffel y mawredd, nid rhyfedd, yn rhad.

Na ddoed i Fydelith ddyn di-lyth ei daith
Heb ganddo ffy' berffaith a gobaith o'i gwaith:
Mae ei hysbryd yn rymus, modd gweddus, mi wn,
36 Er bod ei chorff gwaeledd yn saledd ei swm.

Fel Job yn ei gweddi, heb oedi mae'n byw,
Yn fodlon i'w chystudd, mae'n ddedwydd i Dduw;
Mae'n forwyn ufuddedd a gweddedd ei gwaith,
40 Fel Dafydd fab Jesse mewn donie oedd ei daith.

Mae hon yn ymdeithio yn odiaeth ei bryd,
Ni illwng mo'i gafel, mae ei hyder o hyd
Am Ganaan, wlad nefol, lle buddiol ei ben,
44 I gaffel trugaredd trwy amynedd, Amen.

Ffynhonnell
Tair o gerddi newyddion . . . (Trefriw, 1779), tt. 5-6.

Darlleniadau'r testun
1 ceuad. 8 eich cleifion. 7 [y]. 17 Aares. 28 Manuel mwyne. 34 gantho. 35 gwn.

Olnod
Grace Roberts o Fetws-y-coes, plwyf Llanfawr.

FLORENCE JONES
(*fl.*1775-1800)

142 **Cân newydd, am y ddaeargryn a ddigwyddodd ar y nos Wener cyntaf ym mis Medi diwethaf, 1775. Ar 'Mentra Gwen'**

Ni glywsom bethau mawrion, *rhyfedd yw, rhyfedd yw,*
Mae Duw yn rhoi arwyddion, *rhyfedd yw,*
Nos Wener cynta' o Fedi,

4 Y tai a'r tir yn crynu
Wrth arch ein brenin Iesu:
Mawr yw Ei nerth a'i allu, *rhyfedd yw, rhyfedd yw.*

 Cawn weled mwy na hynny, *rhyfedd yw, rhyfedd yw,*
8 Pan byddo'r Oen a'i gwmpni, *rhyfedd yw,*
Yn hedeg trwy'r cymylau;
A'r utgorn yn rhoi bloeddiau,
I alw pawb i'r unlle,
12 *R*oi cyfrif o'u talentau, *rhyfedd yw, rhyfedd yw.*

 Pan ddelo Mab y Dyn, *rhyfedd yw, rhyfedd yw,*
Bydd dychryn creulon, blin, *rhyfedd yw,*
Fe fydd yr annuwiolion
16 Yn crynu'n dost gan ofon,
Rhag mynd i'r Farn yn union,
Roi cyfrif o'u gweithredon, *rhyfedd yw, rhyfedd yw.*

 Am hynny 'mrown i gyd, *rhyfedd yw, rhyfedd yw,*
20 I ganlyn Crist mewn pryd, *rhyfedd yw,*
Rhag iddo ddod â'i ddyrnod,
A ninne yn amharod,
A'n troi ni i uffern isod,
24 Mae hyn o fyd ar ddarfod, *rhyfedd yw, rhyfedd yw.*

Pan elo hyn o fyd, *rhyfedd yw, rhyfedd yw,*
Yn danllwyth oll i gyd, *rhyfedd yw,*
Yr Iesu fydd yn casglu
28 Yr efrau i gyd a'u taflu
I lawr i'r tân i losgi,
A'r Saint i'r nef tan ganu, *rhyfedd yw, rhyfedd yw.*

Maent gwedi dechrau yma, *rhyfedd yw, rhyfedd yw,*
32 I seinio'n fwyn Hosanna, *rhyfedd yw,*
Er maint sydd yn eu cablu,
Eu gwawdio, a'u gwatworu,
Heb nabod cariad Iesu,
36 Bydd gwae i'r rhain pryd hynny, *rhyfedd yw, rhyfedd yw.*

Deffro dithe Gymru, *rhyfedd yw, rhyfedd yw,*
O'th gwsg, a phaid â chysgu, *rhyfedd yw,*
A gwna dy hun yn barod
40 I ddod i gwrdd â'th Briod,
Mae'r dydd a'r awr yn dyfod
Y cawn ni gydgyfarfod, *rhyfedd yw, rhyfedd yw.*

Pryd hyn ceir gweld yn eglur, *rhyfedd yw, rhyfedd yw,*
44 Gwân rhwng yr ŵyn a'r geifr, *rhyfedd yw,*
Pan bônt hwy'n cael eu hethol:
Yr ŵyn i'r lan i'r nefol,
A'r lleill i'r tân uffernol
48 *I* boeni yn dragwyddol, *rhyfedd yw, rhyfedd yw.*

Chwi glywsoch hyn fy mrodyr, *rhyfedd yw,*
 rhyfedd yw,
I'r ddaeren grynu'n eglur, *rhyfedd yw,*
Doedd hyn on'd gwir rybuddion,
52 Gwedi i Grist eu danfon,
I beri i'r annuwiolion
Droi'n ôl tua mynydd Seion, *rhyfedd yw, rhyfedd yw.*

Os hola neb trwy'r gwledydd, *rhyfedd yw, rhyfedd yw,*
56 *P*wy wnelai'r ganiad newydd, *rhyfedd yw,*
Gwraig sy'n anllythrennog,
Heb ddarllen gair na'i nabod,
Trwy nerth a gwir myfyrdod,
60 A hi wnaeth hyn yn barod, *rhyfedd yw, rhyfedd yw.*

Ffynhonnell
Dwy o gerddi newyddion yn gyntaf, Can Newydd . . . (d.d. [1775]), tt. 1-6.

Darlleniadau'r testun
22 ninneu. 37 ditheu. 38 cysgu. 47 offernol. 54 oi.

143 **Ychydig o eirie ar farwolaeth Emi Jones o blwyf**
Llynfrechfa, yn sir Fynwy
Clywch achwyn mawr, trwm iawn, alarus
Ar ôl merch iau gu fwyn, gariadus;
A gas, er ymado â'r byd a'i foddion,
4 Gobeithio ei fynd at Frenin Sïon.

Yr Ange'n glau a ddaeth â'i gledde,
Oddi ar y tir yn frau fe'i torre;
Ac a roes iddi *ff*arwél ddyrnod,
8 Mae lle i obeithio ei bod hi'n barod.

Crist a halodd gennad eti,
Heb nemor iawn o rybudd iddi;
I fynd â hi o'r byd presennol;
12 I'r wlad sy'n parhau yn dragwyddol.

A ninne eto bawb sy'n aros,
Byddwn ddiwyd yn ein heinos;
'Waith ni wyddom mwy na hithe,
16 Yr awr ne'r pryd cawn gwrdd â'r Ange.

Emi Jones oedd ferch lân hawddgar,
Gariadus tra fu'n rhodio'r ddaear;
Mae ei hannwyl Dæd a'i Chwa'r fwyn ffyddlon,
20 A'i hewyrthrodd yn hiraethlon.

Mae ei thair modrybedd tyner,
Ar ei hôl yn byw mewn galar;
A'i thylwth 'nghyfraith sy'n hiraethlon,
24 Ar ôl y seren gywir galon.

Mae'i ffrins i gyd a'i chereint nesa,
Dydd a nos yn gweld ei heisia:
A'i chymdogion sy mewn galar,
28 Er pan rhowd ei chorff i'r ddaear.

Gwacheled neb alaru gormod,
Wrth weld rhoi eu hannwyl ffrind mewn beddrod:
Ond llwyr chwi welwch y seythyre,
32 I chwi ga'l gweld eich dyledswydde.

Mr Jones, Duw a'ch gnelo yn fodlon,
'Waith gorfod 'mado â'ch merch fwyn ffyddlon:
Ceisiwch nerth i lwyr ymgwirio,
36 Ar fyr o'r byd cewch chwithe 'mado.

Gobeithio ei bod hi y dydd heddi,
Mewn gwisg hardd yng nghwmpni'r Iesu:
Heb erni gur, na phoen na blinder,
40 Yn gwisgo Coron o drugaredd.

Yn Llynfrechfa, rhowd hi i orffwys,
Yn y fynwent gerllaw'r Eglwys:
Hyd nes delo'r Atgyfodiad,
44 I gael cysylltu ei chorff a'i hened.

Oedd oed ein hannwyl Arglwydd Iesu,
Mil a saith cant, teg eu henwi;
Pymtheg blwydd a phedwar ugan barod,
48 Pan rhowd ei chorff i lawr i'r beddrod.

Ei hoedran hithe'n drew ei dyddie,
Fel oedd yn digwydd un o'r dege,
A saith mlwydd pan cas ei symud,
52 O fyd o wae i dir y Bywyd.

Ffynhonnell
Ychydig o eirie, am farwolaith Emi Jones o Blwyf Llunfrechfa, yn Sir Fynwy. (Swansea, 1800).

Darlleniadau'r testun
1 Frenhin. 2 fwyn, gwriadus. 7 rhoed; farwel. 12 sydd . . . dragwyddol. 19 Mae
'hanwyl Dûd; fyddlon. 20 rwyrthrodd. 21 tair. 23 'ngyfreith. 25 Mae 'ffryns. 28
ddair. 32 dyletswyddu. 33 'eich. 35 Ceisiewch. 43 Hed. 45 anwyl. 47 pedwar
egan. 49 hoedron. 50 ddigwydd.

Olnod
Florance Jones, ai cant.

MRS PARRY o Blas yn y Fa[c]rdrc
(*fl. c.*1777)

144 **Carol Plygen i'w ganu ar 'Susanna'**

Arglwydd Nefol rho inni ganiad, i ganu'n sifil, orchwyl enaid,
A chwilia di gornele y galon, gyda'r geni, i ganu'n ffyddlon,
O fawl, heb ame, yw Hwn fu'n diodde' hyd ange, modde
maith.

4 Fe golle drosden waed ei galon, Ef oedd yn dirion yn
Ei daith.
O Arglwydd grasol! gwna di dy bobol i fyw'n dduwiol,
weddol wych,
I foli'r Seilo a ddarfu'n safio a'n rhwystro i fentro nofio yn uch.

Mae yn America ddinistrio, o achos pechod, Duw sy'n blino,
8 Nyni sy'n tynnu llid i'n pobol, am ein bod ni'n byw'n
annuwiol.
Josua rymus, rhyfelwr hwylus, weddïe'n ddownus Dduw,
A'r hwn a ladde wrth weddïe fwy heb ame na'r cledde clyw.
'Run Duw sydd eto, ni gawn ein gwrando, os gwnawn
weddïo'n dduwus
12 Mae'n dost i fame fagu llancie i'w rhoddi i'r cledde i
ddiodde' yn ddwys.

Wel dyma'r dydd dedwyddol, i ni y ganed brenin goleuni,
Ein Duw, ein dyn, ein Ysbryd Santedd, yr Iesu Grist yn
llawn trugaredd.
Yr Oen da grasol mae i ti groeso i'n galw heno o hyd,
16 I droi ein calone at weddïe cyn mynd i'r siwrne, heb ame o'r
byd.
Os cawn ni ein Prynwr inni'n swcwr, dadleuwr Duw a dyn,
Dedwydd inni erioed, ein geni nid rhaid mo'r ofni llaesu'n
llyn.

Dowch, fe aned yr Ail Adda, yr Hwn yw'r Iesu, mab Maria,
20 Yn ddyn ifanc yn y preseb, yr Oen tirion, mwyn diniwed.
Roedd y bugeilied yn cydgerdded i weled nodded ne',
Yn offrymu i Fair, tan ganu a llawenychu, yn llonni'r lle.
Herod frenin oedd yn sgethrin, fe ladde'r bechgyn bach,
24 Wrth geisio ymofyn am Fab Mair Forwyn, Hwn oedd
 wreiddyn, eginyn iach.

Abram, gadd addewid hyfryd, yr ail ffrwythe pren y bywyd,
O had y wraig y deue allan i fugeilio'r praidd i'r gorlan.
A Mosus ynte a'i lân gyfreithie câi add*e*widion gole gwiw
28 Y deue'r bugel o had Israel, achubwr tyner dynol-ryw.
Esau a Joel, Noa a Daniel, proffwyde i'r Maniwel mwyn,
Y deue yr Alffa a'r Omega i roddi gwasgfa i'r sarph a'i swyn.

Gorchymyn Duw sy'n peri inni edifaru cyn yfory,
32 Gwyliwn aros tan ail ddiwrnod, rhag i'r Ange roi inni
 ddyrnod.
Oni edifarhawn, ni chawn Ei bardwn, bydd hynny yn
 gwlwm caeth,
Fynd i ddiodde' tan law'r ange, eisie donie i fynd ar daith.
O Arglwydd santedd, dod drugaredd yn rhwyddedd i bob
 rhai,
36 Yn lle ynfydrwydd, dod galon newydd a madde beunydd i
 ni ein bai.

Dyma'r Eglwys gwedi ei chodi, ceisiwn galon newydd
 ynddi,
Ymrown i fwrw yr hen ddyn ymeth, yn wir, ddifredd
 ryfogeth.
Awn fel Moesen tua Chaersalem, cawn hyfryd lawen le.
40 Efo Andras, Ioan a Jonas, a'r hen Eleias yn ninas ne'.
Ceisiwn ddiwyd ddŵr y bywyd, cawn wynfyd howddfyd hir,
Gyda'r Seintie yn gwneud ein cartre', i ganu hymne gole
 gwir.

Nid ŷm ni nes, er temel hyfryd, heb y Tad a'r Mab a'r
 Ysbryd,
44 Gwyliwn addoli'r to na'r gwalie, heb ddim santeiddrwydd
 i'n calonne.
Temel hyfryd Solomon hefyd wrthode'r bywyd pur,
Ni fynne i ddysgu gan yr Iesu ond ei fflangellu a gwadu'r
 gwir.
A'n Harglwydd tirion gâi ei hoelio yn union, rhwng lladron,
 creulon croes,
48 Ar ben Calfaria, bur Jehofa, yn diodde gwasgfa, laddfa loes.

Na feddylied neb o'r bobol fy mod i yn dewis cael fy
 nghanmol,
Nid allwn i mo'r clymu'r geirie nes i'r Arglwydd agor
 llwybre.
Rhown glod i'r Iesu am ein dysgu, ymrown i gredu i Grist,
52 Ac wylwn weithie fel Dafydd ynte a fydde, heb ame,
 a'r druen drist
Seimon dirion a gane'n ffyddlon, pan gâi fo'r cyfion cu,
Ar ddydd enwaedu yr Arglwydd Iesu y fu'n offrymu'i
 hynny'n hy.

Er pen aned llyncwr Ange, mae saith gant a deg o seithie,
56 A dau dri ac un ychwaneg, a chant o ddege i'w cowntio ar
 redeg.
Duw cadw ein brenin George, i amddiffyn enwog enfon
 lawn
A Siarlota ei wraig anwyla, hir oes yma a'u llwydda yn
 llawn;
Boed i'n calonne, gadw gwylie, daw ein dyddie, heb ame, i
 ben,
60 A'n hamser ninne i fynd i'n bedde, O Arglwydd madde fy
 meie, Amen!

Ffynhonnell
LlGC 346B, 289.

Darlleniadau'r testun
1 ganu yn. 2 gurnele yr. 6 yddarfu. 7 ddynisdro. 11 Rhun . . . ddiwus. 12 dast. 16 I troi 19 Maraia. 25 Abram gaeth; frwythe. 28 yr bigel. 29 prephwyde. 34 eisio. 37 ynthi. 39 Chaerselem. 40 andraws. 41 wnfyd. 44 yr to. 45 wrthode yr. 47 harglwyd. 49 ngamol. 50 egor 52 defydd . . . drouen. 55 llyngwr. 57 ymddiffin. 59 bod in calone.

Teitl
Dechre Carol Plygen Iw ganu ar Susanah.

Olnod
Mrs Pary o blas yn y vardre ai cant.

ANN BWTI
(18g)

145 **Doethineb**
Mae uchel lais doethineb, blant dynion, atoch chwi,
Y deillion byr o ddeall, gwahoddiad i chwi sy;
I wrando ei chynghorion, dylodion, dewch ynghyd,
4 Cewch ynddi wir ddiddanwch a heddwch pur o hyd.

Ffynhonnell
LlGC 21431E, 26b.

Olnod
Ann bwtti ai Cant.

?SIBIL HONEST
(?18g)

146 **Cyngor i ferched ifainc, i'w ganu ar 'Galon Drom'**
Y merched ifeinc cymrwch siampal,
Byrbwyll feddwl a wna hir ofal.
Mae'n hawdd cael drwg nid rhaid mo'i gowio

4 Ac anodd iawn yw mynd oddi wrtho.
Twyllodrus iawn fydd rhai o'r meibion
Mewn carwrieth ofer wenieth i forwynion;
Melysber mêl i'w cael wrth geisio,

8 Os ceir aderyn fo fydd gwenwyn, gerwin gwyno.

Natur pawb yw hoffi llances
Loyw, lawen, geinwen gynnes,
Ond mawr a chymre pawb wrth garu

12 Go' a synnwyr i gusanu.
Canu pennill, siarad mwynder,
Yn ddiniwed nid yw golled inni gellwer;
Anfoesol iawn fydd llawer llencyn,

16 Gwaeth na ffratio, chwilio a dwylo, chwalu teulu.

Chwilio a gwylio am gael y fantes,
Yn daer iawn agwedd tua'r neges;
Os rhoir tân a charth yn 'r unlle

20 Fel y gannwyll gŵyr fo gynne.
Os drwg yw temtio merch i ordderchu
A chael basterdyn, gwaeth gywtyn, gw[...]iw g[...]u]
Wrth ei geisio mawr fydd mwynder

24 Tyngu a rhegi rhag ei fagu yn rhywiog feg[er].

Pan fytho'r nwy' a'r nerth yn wresog,
'Siwgwr gwyn' fydd pob yslebog.

Pan ddarffo i'r llencyn gwyn ddigoni
28 Ar ei ffynnon, ffei ohoni!
 Nid teg goganu'r bara melyn
 Ar ôl ei fwyta a chiniawa yn wych rhag newyn;
 Yr oedd y dorth a'i blas o'r gore
32 I'r gŵr er garwed iddo ei gweled ar ddydd gole.

 Rwy' yn bwrw ar rai benywed
 Na thoren' hwy gyffonne eu llyged.
 Fe dybie dynion da di-ofer
36 Eu bod nhw'n wincian crec y bwngler.
 Mae'n hawdd gan gywen gynnar grwcian
 Heb fawr gymell wrth bwys bachell y bys bychan,
 A hawdd gan geiliog bryd i sathru
40 I'w chael, y glomen, uwch y domen i'w chydymu.

 A fynne garu yn rhad drwy wadu,
 Fo gaiff bawb ei gas ddiflasu,
 Ped fai pob merch fel fi fy hunan
44 Ni chaen' mo'r fargen bach heb arian.
 Drwg gydwybod dynion anllad
 A wna i rai gonest gwell am orchest golli ei mared
 Ac oni ymrwyme'r gŵr cyn dechre,
48 Pwy rôi gennad fyth i'w chariad i'r fath chware?

 Y neb sy'n chwennych lladrad garu,
 Heb fodloni yn fwyn i fagu,
 Fo fyn boneddigion cywir Llanelwe',
52 Boenydio un ai'r cyrtai'r frywe.
 Da i ddyn ffrwyno'i daer naturieth
 Ei dal, a'i dofi, garw o gyfri gwŷr y gyfreth;
 A dysgu moese gwell rhag cwilydd
56 A gado i lanferch, bwlch un llannerch bach, yn llonydd.

Ffynhonnell
LlGC 4697A, 114-17.

Darlleniadau'r testun
6 weinieth. 16 deuluu. 21 teimlo merch. 22 gwaith gowydyn. 33 beniwed. 41 fyne chare. 42 geiff. 44 chên. 53 taer.

Teitl
Dechreu Cerdd o gyngor i ferched ifingc iw ganu ar Heavy Heart neu Galon Drom.

Olnod
Sibil Honest ai Cant.

DIENW
(?18g)

147 **Llythyr Merch at ei chariad, traddodiadol ym Morganwg**

Merch

Nid iawn mewn llythyr rhoi cyfrinach,
Gobeithio dewch chwi adref bellach,
Ac yna'n gyflawn, mi fynegaf,
4 Y byd i gyd fal y bu hi arnaf.

Ateb y Mab

Ni chlywais i ddim, teg ei phryd,
Fod arnat ti y byd i gyd,
Ond, mi glywais hyn gan fagad
8 Yn lle gwir, fod llawer arnad.

Ffynhonnell
LlGC 13139A, 356.

Teitl
Llythyr at ei chariad.

Olnod
Traddodiadol ym Morganwg.

ANN LLYWELYN o'r Blue Bell
(?18g)

148 **Llwyr gwae fi . . .**
Llwyr gwae fi na bawn i gigfran,
A dyna'r deryn hardda'n unman;
O nerth fy mhen, y fi gawn ganu,
4 Wrth fodd y mab ag wy'n ei garu.

Ffynhonnell
LlGC 13146A, 432.

Darlleniadau'r testun
2. thyna'r.

Teitl
Ann Llywelyn o'r Blue Bell ai cant.

?DIENW
(18g)

149 **Dechre cerdd i ŵr casaidd […] ac aeth cyn bellad**
allan o ffordd [?Duw] i hoffi un arall o'i gymdogaeth
fe[…] torrodd ei wraig o ei chalon a phriododd ynta
y ladi

Gwrandewch ar drwm alarus gwynfan
Am wraig rinweddol o blwy' Penmon,
Yn gyson yma ar gân.

4 Yr oedd hi yn byw mewn grase a chariad
Gyda'i gŵr a phur gymeriad,
Och! drymad oedd y tro,
Nes doeth y gelyn dygyn du i'w dynnu o yn hy i'r donnan

8 Yn rhith argulaf ddynas ddrwg a'i chilwg.
Fel y gelyn, hi ddygodd hoedal gwraig weddol
Synhwyrol dduwiol ddoeth, a'i moddion,
Oedd raslon yn gwasnaethu y Gŵr a'i gwnaeth.

12 Ni bu yn bod erioed fath r*w*yda
[…]yla mone na sôn yn unlla
Am y ffasiwn anllad ferch.
Hi demtiodd ŵr, mae yn siŵr y siarad,

16 Yn anwiredig nhw briodad, anghrediriad, ffyliad ffôl.
Ond gresyn oedd fod dyn mor sâl â gadal
Iddi ymgydio wrth fyned i'r gora fora a hwyr,
Hi ddarfu yn llwyr ei hudo.

20 O! y butan a llawen frith gangen guman, gun,
[Am] hudo y gŵr yma oddi wrth ei wraig ei hun,
On'd llwyr y dyla pawb a'i cara rhoi clod?

Mawl i Dduw gorucha' a'i nolodd hi ato i'r ne',
24 Gwmni'r ffasiwn bobol ddiras

*O*edd wedi cau fel mur o'i chwmpas.
Druanaf fynwas fwyn oedd hi mewn
Trymdar nos a dydd, a'i chalon brudd yn llamu,
28 Gan ofn gelynion creulon croes rhoi *i* heinioes i derfynu.
O chwithad fu gwelad a thrymad oedd y tro,
Y siwrnai faith yma i'w rhoi mewn pridd a gro.

32 Mae bawb drwy'r byd yn crio cwilydd
A welodd hyn o waith difedydd
Heb ddim o grefydd Crist;
Gwaith anghymws oedd, heb amau.
36 Dichall Satan a'i ysgrythurau,
Yn lle noddfa a doniau driw.
Rhaid iddynt grefu am ras yn fawr
Rhag ofn i'r llawr eu llyncu,
40 A maddeuant ar bob tro, os cae' nhw fo er hynny.
Rhai diras, anghynnas, yn ail i Ddeifas ddall,
Pan wnaethon y fath weithrad, mor blaen i foddio'r fall.

O anghrediriad digymeriad, mae yn hylldod
44 Mawr i'r byd eu gwelad ymhlith crediriad
Mae yn gw*i*lydd hefyd, mawr drwy'r hollfyd
Fod diawl a'i rwyda yn cael fath rhyddid.
O blith mor ddiwyd ddwys, rhown bawb ein gweddi
yn ddifri o[…]
48 Na ddelo un byw ond tynnu i rwyda y fall, un call o'i go',
[Ei] golyn o a'i gilwg roedd gormod
O hylldod i'w gan*f*od yn gytûn
Yrŵan doeth yn amlwg i'n golwg bodo ag un.

52 [Gw]ŷr a gwragedd, 'rwy *'n* cynghori
[…]ych i ddiawl mo'r lle i'ch siomi,
[D]rysni mawr a drwg.
[…]ddechra ein hudo mae yn hawdd ei nadu
56 […]galw ar Dduw sy yn rhwydd i'n helpu.

[A c]hrefu am gymorth Crist pan ddelo Fe i dreio y mae
[Y] gelyn glas ei gilwg fe â'i rhydd o'i ffau.
[…]un heb ffydd ci fedydd, syn safadwy ac felly yn
60 […]elu mae inni grefu yn griw
[…]nerthoedd i gadw gorchmynion doethion Duw.

Os daw gofyn hyn yn unlle pwy a ganodd
Y penillia, atebwch drosta-i yn dynn:
64 *N*id oedd dim posibl i mi beidio,
Gan faint o'r awen oedd i'm trwblio, yn ffaelio huno
 fy hun.
Yr oedd y testun i mi yn dost fel hoel
Ben lydan, lidiog, ac yn clymu yn
68 Fy mhen fel graen wen yn rhywiog.
Os oes un dyn o wirddyn,
[Na] welit arna-i fai am ganu i'r testun,
Yn siŵr, nid allwn lai.

Ffynhonnell
Dwy o ddewisol gerddi (d.d.).

Darlleniadau'r testun
11 yr gŵr. 12 yrioed. 13 ha sone. 15 siared. 16 briodod anghrediriad. 18 gorad
forau. 20 yr buttan. 21 hyda yr. 23 noloedd. 24 Gwmni yr. 32 yr byd. 33 wel-
oedd. 43 foddio yr. 44 ymylith. 45 drwy hollt. 47 plith. 48 yr fall. 49 ffi golyn.
57 yr mae. 58 ffoi. 62 drasdai. 66 lydau.

Olnod
[G]wraig weddw [?heb] ddim arall i'w wneuthur a'i cant.

DIENW
(18g)

150 **Darnau o Gân 'Y Mab o'r Dolau Gleision'**
Mae saith milltir a saith ugain
O Bont Lanbedr i Bont Lundain:
Mi gerddwn rhain ar ben fy ngliniau
4 Er mwyn Morgan Jones o'r Dolau.

Llwyr gwae fi nas cawn ei weled
Ymhen saith mil ryw ffordd i fyned:
Mi a'u cerddwn ar fy ngliniau'n noethion
8 At y mab o'r Dolau Gleision.

Merch wyf fi sydd yn hiraethu
Am yr un ydd wy'n ei garu;
A merch a gollai waed ei chalon
12 Er mwyn y Mab o'r Dolau Gleision.

Gwae fi na wybûm am f'anwylyd
Y ffordd y byddai yn dychwelyd:
Â gwallt fy mhen glanhawn y llwybrau
16 Lle cerddai Morgan Jones o'r Dolau.

Ffynhonnell
LlGC 13130A, 209.

Olnod
O Benn Mrs Evans o Dredelerch.

ANN HUMPHREY ARTHUR
(?18g/19g)

151 **Galanastra Gwaradwyddus, ar y mesur 'Boreu Dydd Llun'**

J————-N yw y cnaf,
Casaf uwchben coesau,
 Mewn llannau a llys,
4 Mae'r drwg yn ei ysu
 Yn nesach na'i grys:
 I'r mynydd 'raeth o,
8 I guro a tharo
 Y tarw di-riwl,
 Gyda ei gwmpeini,
 I 'nelu'n y niwl.
 Fe heliodd geffylau
12 Werth llawer o bunnau,
 I'r corsydd fe'u cwrsiai,
 A churai fel cawr:
 Fe'u gyrrodd o'u cyrrau,
16 A'u tin dros eu pennau,
 Mae'i feiau fe'n fawr,
 A'r drwg sy'n ei dendio,
 'Roedd yno gryn awr:
20 'Roedd caseg i'w dilyn,
 I'r gŵr o'r Bugeilyn,
 Y gore ceffylyn
 A wisgwyd â ffrwyn,
24 Doedd un a'i gadawai
 Uwchben ei phedolau,
 Pan yrrai hi gorau,
 Hi fyddai yn fwyn,
28 Ni chadd am ei golled,

Ond gollwng ei gŵyn.
Os arian a ddaw
I law y cyfreithiwr,
32 Er llwgwr na llid,
Fe â'r mwrddwyr a'r lladron
 Yn gyfion i gyd:
 Mae ysgwyd y pwrs
36 Yn gwrs o lawenydd,
 Gan lywydd y llys,
Fe garia dyn eger,
 Trwy ffalster, am ffis:
40 Fe fydd y danodiaeth,
Yn berwi mewn bariaeth
Tra paro'r genhedlaeth,
 Yn helaeth o hyd;
44 Er marw'r rhai henedd,
Fe fydd y rhai iengedd
Yn deilwng o'r dialedd,
 Tro bawedd, trwy'r byd,
48 A llid y colledwr
 Yn w'radwydd o wrid;
Nhwy ddaliant i ddulio,
I facsu a bocso,
52 I guro a chwafro,
 A threio pob tre',
Ond Cors yr Anobaith
A fydd y ddanodiaeth,
56 I'r gyfraith ag e',
A'r arian yn rorio,
 Yn llwyddo ym mhob lle.
 Mae'r gyfraith i fod,
60 Un hynod yw honno,
 Lle clywo pob clust,
Mae pawb yn presentio,
 Am gwrsio ar y gwyllt;

64 Mae'r cerrig mewn cur,
 Yn fater o fwrdwr,
 Gan fradwr o fryd,
 Na phastwn i ffusto,
68 Rhwng dwylo rhai dig.
 Mae'r *Commons* yn helaeth,
 Oll rhwng y gymdogaeth,
 I drin y llywodraeth,
72 Yn berffaith bob un,
 Mae pawb i fyned iddo
 A'r 'nifail a fynno,
 'Does neb ag sy'n rhodio,
76 All ffeindio pob ffin,
 Gwell iddynt hwy felly
 Gyd-dynnu'n gytûn:
 Ni bydd na llawenydd,
80 Na chariad, na chynnydd,
 Na chwilydd, na gwradwydd
 Fod beunydd yn ben.
 Ond byddwch heddychlon
84 Ymysg eich cymdogion,
 Rhag ofon trallodion,
 Traws oerion, trwy sen,
 A cheisiwch drugaredd,
88 Mewn mawredd, AMEN.

Ffynhonnell
Galanastra Gwaradwyddus (Aberystwyth, d.d.).

Darlleniadau'r testun
8 di-*rule*. 12 buunau. 42 genedlaeth. 50 ddilio.

CATHERINE JONES o Gaerffili
(*fl.*1808)

152 **Marwnad er coffadwriaeth am Mrs Barbara Vaughan
o Gaerffili, 19 Ebrill 1808**

'Rwy'n teimlo ar fy meddwl
 I ganu gair o gân,
Am un o'r pererinion,
4 Aeth adre' o fy mla'n:
Soseieti Caerffili
 Ydoedd cartrefle hon;
Mae meddwl i ni ei cholli,
8 Yn archoll dan fy mron.

Yr oedd hi'n famaeth dirion
 A ffyddlon yn ei lle,
I ymgeleddu gweision
12 Ffyddlona' Brenin ne':
Ac hefyd ei chyfeillach
 Garedig, fywiog hi
Yn ein cyfarfod prifat
16 Oedd fuddiol i nyni.

Hi soniai yno weithiau
 Am bla ei chalon drist,
Ac eilwaith am rinweddau
20 Ein Harglwydd Iesu Grist:
Yr hwn fu ar y croesbren
 Yn diodde' yn ei lle;
Mae nawr yn canu'r anthem
24 Dragwyddol iddo Fe.

A'i carodd ac a'i golchodd
 Oddiwrth ei dwfn bla,
Ac ym mhob rhyw gyfyngder
28 Efe fu iddi yn dda:
Arweiniodd a chynhaliodd
 Hi mewn anialwch maith,
Ac felly 'Fe a'i dygodd
32 Yn iach i ben ei thaith.

Pan ar y môr o wydr
 Yn gymysg sydd â than,
Ei golwg oedd yn graffus
36 Ar lwybrau'i Phriod glân:
Ac er yr aml rwystrau
 Gyfarfu â hi erio'd;
Fe'i dygoddd hi i'r porthladd
40 Dymunsai'i henaid fod.

Hi ddioddefodd lawer
 O gystudd, poen, a chur,
Yn dawel iawn heb rwgnach,
44 Er ei chystuddio'n hir:
'Waith gweld yr oedd yn ddigon,
 Fod ganddi ffyddlon Frawd;
Er cymaint oedd ei blinder
48 I helpu'i henaid tlawd.

Yn y modd hynny'n llonydd
 Y treuliai'i horiau i ma's,
Yn dawel yn ymddiried
52 Yng nghariad Duw a'i ras:
Ac felly ymadawodd,
 Ei henaid hi â'r llawr;
Mae nawr mewn gwisgoedd gwynion,
56 Yn llys y Brenin mawr.

Yn cario ei phalmwydden,
A'i thelyn sy mewn tôn,
Yn canu yno'n llawen
60 Am rinwedd gwaed yr O'n:
Ei Brawd a'i hannwyl Briod
A'i Phrynwr yn ddi-ble,
Caiff dreulio tragwyddoldeb
64 Yn dawel gydag E'.

Mae'i chorff hi nawr yn gorwedd
Yn llonydd yn y pridd,
Ac yno caiff hi orffwys
68 Nes delo'r bore ddydd:
Pan ddelo ein Harglwydd Iesu,
Fry ar gymylau'r ne'
I farnu byw a meirw,
72 A'i luoedd gydag e'.

Yr archangel fydd yn bloeddio
Yr utgorn mawr i ma's,
'Does neb a saif pryd hynny,
76 Ond rheiny gafodd ras:
A ffydd i gywir gredu
Yn Iesu'u Prynwr drud;
'Fe ddal y rheiny fyny
80 Pan ddelo i farnu'r byd.

Ac os oes neb am wybod
Pwy wyf amdani'n sôn,
Mae hi'n ddigon adnabyddus,
84 A'i henw, Meistres Vaughan:
Ei ffrins a'i mwyn gyfeillion,
Nac wylwch ar ei hôl;
Pe cai hi gynnig heddiw,
88 Ni ddeuai ddim yn ôl.

317

Wel, Meistres Vaughan, diengaist,
 O'th gystudd mawr a'th boen
I ddinas wych Caersalem
92 I wledda gyda'r Oen:
Y bwrdd sy wedi ei hulio,
 A chyflawn yw dy wledd
Yng nghwmni y Priodfab,
96 Heb golli byth Ei wedd.

Dy lamp oedd wedi'i thrwsio
 Ac olew gyda hi,
A'r wisg oedd wedi'i gweithio
102 Yn barod i dydi:
O! Arglwydd, helpa ninnau
 Cyn treulio'n dyddiau i ma's,
I drwsio'n lampau ag olew
106 Dy ddwyfol nefol ras.

Gwisg hardd ddifrychau ydyw,
 Gwisg wen, ddisymud liw,
Gwisg gyflawn a diwnïad,
110 O bur gyfiawnder Duw:
O! gwisger f'enaid innau
 Â dy gyfiawnder drud,
Cyn delo'r wŷs i'm galw
114 I fynd o hyn o fyd.

Ffynhonnell
*Marwnad Er Coffadwriaeth am Mrs. Barbara Vaughan, o Gaerffili, Yr hon a ym-
adawodd â'r Byd hwn y 19 o Fis Ebrill, 1808, Yn 54 Mlwydd oed* . . . (Merthyr
Tudful, 1808), tt. 1-4.

Darlleniadau'r testun
83. Mae'i.

153 **'Pennill ar fesur arall' i Barbara Vaughan**
Dewch awen Brydyddion,
Yn llon ac yn gyson,
A'ch cywir faterion o'r bron;
4 A chanwch yn fuddiol,
Yn fwyn ac yn siriol,
Ryw englyn o alar am hon;
Mae'n gweddu i chwi ganu,
8 Er maint ei thrueni,
'Roedd ynddi ddaioni yn ddi-ble;
Ni welir yn ebrwydd,
Ddim neb o'i diwydrwydd,
12 Mor addfwyn yn llanw ei lle.

Ffynhonnell
Marwnad Er Coffadwriaeth am Mrs. Barbara Vaughan, o Gaerffili, Yr hon a ym-
adawodd â'r Byd hwn y 19 o Fis Ebrill, 1808, Yn 54 Mlwydd oed . . . (Merthyr
Tudfil, 1808), t. 4.

REBECA WILLIAMS
(*fl.*1810-20)

154 **Cerdd o hanes merch ieuanc, a laddwyd yn y**
 Penrhyndeudraeth, sir Feirionydd, ar 'Hyd y
 Frwynen Las'

 Gwrandewch chwi bobl yn ystyriol,
 Peth rhyfeddol iawn a fu:
 Mwrdwr creulon, mawr, echryslon,
4 Yn sir Feirion felly a fu.
 Penrhyndeudraeth, syn ysywaeth,
 Yw'r gymdogaeth helaeth hon,
 Am un Mary Jones, eleni
8 Cadd ei bradychu'n brudd ei bron.

 Gan y ffyrnig beth uffernol,
 (Mab y diafol ydyw'r dyn),
 Mae Gair Ysgrythur yma yn eglur
12 I'w weld ar bapur i bob un:
 Y neb a laddo, mae Duw yn addo
 Euog a fyddo fe o farn;
16 Duw â'n gwaredo ninnau eto,
 Na ddelo i'r fro fyth y fath farn.

 Fe gymrai gyllell fawr a gwella*u*,
 Ac a'u brathai dan ei bron,
 Ar draws ei gwddw fe dorrai'n groyw,
20 Fel y bu farw'r lili lon;
 Ac a'u sticiai yn amryw fannau:
 Ei chorff oedd ddrylliau, garw ddrych.
 Cymerwch siampal, bawb yn ddyfal,
24 Rhag ffyrdd y cythraul, chwedl chwith.

Y gangen siriol, waredd, weddol,
 Blodeu Meirion, O! p'le mae?
Mae ei pherthnasau a'i holl ffrindiau
28 Yn wylo dagrau amdani'n daer;
A phob estroniad a fo mewn teimlad
 A gwir dyniad at Dduw Tad,
Ni fedrant eto lai nag wylo,
32 Wrth gofio fry lle bu'r fath frad.

Mae fy ngobaith i amdani,
 Nad yw ei chledi chwaith na'i chlwy'
Gwedi para'n hwy nag Angau,
36 Y seren ole, blode'i phlwy'.
Rwy'n gobeithio ei bod hi'n canu,
 (A'i gelynion o'r ochr draw),
Mewn gogoniant efo'i hathraw,
40 Heb ddim i'w blino byth na braw.

Ac ewyrth iddi a gadd ei foddi
 (Wrth chwilio'n llu am yr hwn fu'n lladd),
Oedd dad i wyth o blant amddifad,
44 A'i wraig yn nawfed, syndod saeth.
Ond gwaeth na'r cwbl fydd i'r gwneuthurwr,
 Duw yw rhoddwr dros y rhain:
Fe dâl yn helaeth, mae i'n dystiolaeth
48 I'r cena diffaith ar ei daith.

Fy annwyl frodyr a'm chwiorydd,
 Gwrando y newydd ato a wnewch,
Ar y Deg Gorchmynion, cywir cyfion,
52 A'u ceisio'n gyson, chwi â'u cewch.
A gweddïo ag ysbryd effro
 Ar Dduw, trwy ffydd, am ras i ffoi;
Cewch nerth yn sifil ganddo i sefyll
56 Rhag pob ffrewyll a chyffroi.

Trwy weddi ar Dduw mae byw'n y bydoedd,
 Gweddi ar Dduw, wna ddyn yn ddoeth;
Gweddi ar Dduw, i fyw a marw;
60 Gweddi ar Dduw, rhag uffern boeth;
Gweddi ar Dduw rhag temtasiynau,
 Ffôl bleserau pethau'r byd;
Gweddi ar Dduw, i fyw yn dawel
64 A marw yn llawen heb ddim llid.

Ymdrech Jacob hefo'r Angel,
 Ac hefyd Daniel oedd ŵr Duw,
Ac yntau hen Elias ffyddlon
68 A Susanna bura'n fyw;
A'r brenin Dafydd a'i weddïau difyr
 A'i fab yn dilyn yr un fath dôn;
Saul a Silas yn y carchar,
72 Gweddi yw swydd, fel y clywsoch sôn.

Gwelwch, bobl, mor ryfeddol
 Yw gweddi fry, mor fawr yw'r fraint,
A pheth yw gwaith y rheiny heddiw,
76 Ond canu yn eu swydd gyda'r saint?
Wedi meddiannu eu hetifeddiaeth,
 Rhad a helaeth ydyw hon,
Trwy eu hannwyl frenin Iesu,
80 Amen, mae'n llu bo ninnau'n llon.

Ffynhonnell
A—*Cerdd o hanes merch ieuanc* . . . (Trefriw: I Davies, [1810, 1812]). B—*Dwy o cerddi, o hanes yn gynta, Merch Ieuangc* . . . (Caernarfon, [1812]), t. 2. C—*Dwy cerdd* . . . (Dolgelleu, d.d.), t. 2.

Darlleniadau'r testun
2 ryfeddol BC. 3 echrysol A. 4 felly fu B. 5 sy'n B. 6 gym'dogaeth A; helaeth C. 9 ffyrmig B. 12 I weld B. 15 nina etto B. 17 gymra B. 22 A'i . . . garw'i B. 23 'siampl. 24 chwedel B. 27 perthynasau A. 31 fedran B. 32 gofio'n B. 34 caledi chweith B. 42 su'n C. 43 ymddifad A. 44 nawfad sodiaeth saeth B. 46 yw . . . tros B; rhein C. 50 etto wnewch B. 58 wnieff B. 69 brenhin ABC.

155 **Clod i Syr Robert Williams, Marchog sir Gaernarfon**
Dowch Môn a sir Gaernarfon
 Yn gyfan bodo ag un,
I roi clod i'r gŵr bonheddig,
4 Mae yn hyfryd ddiddig ddyn;
Mae e yn uchel alwad,
 Mae o uchel waed,
Rhown barch i'r gŵr bonheddig,
8 Tra safom ar ein traed.

Syr Robert Williams hyfryd,
 Aer hefyd i Blas y Nant
A'r *Friers* yr un moddau
12 O'r Caerau gynt, medd cant.
Bonddigions uchel achau,
 Bonddigions uchel ryw,
Syr Robert a Lord Bulkeley,
16 Bonddigions ffeindia'n fyw.

Mae hwn yn ŵr trugarog,
 Mae'n rhoddi i'r tylawd
Bwyd ac arian, dillad,
20 Mae'n gwneuthur megis brawd.
Gwyn ei fyd yr hwn sy'n rhoddi,
 Medd geiriau Duw ei hun,
Caiff yntau ei wobrwyo
24 Yn nyfodiad Mab y Dyn.

Mae'n Farchog sir Gaernarfon,
 Mae yn y Parliment,
Y mae yn ŵr synhwyrol,
28 Mae'n gwneud materion cant;
Y mae yng Nghymru a Lloeger,
 Yn dyner wrth bob dyn,
Rhown glod a pharch 'wyllysgar,
32 Tra bo ni, i'r annwyl ddyn.

Wel pobl tre' Biwmares,
 Dowch yn gynnes bodo ag un,
A chwithau, tre' Gaernarfon,
36 Na rosed monoch un;
Ond rhowch eich cyrff a'ch calon,
 Yn burion o ran parch
I'r gŵr bonheddig hawddgar,
40 Oddi yma byth i warch.

'Rwyf i yn dymuno llwyddiant
 A phob tyciad yn gytûn,
I Syr Robert a *my Lady*,
44 A'i deulu bodo ag un,
Fynd ymlaen yn gefnog,
 Heb ofni dim o hyd,
A chredu yn yr Arglwydd
48 Tra bo nhw byw yn y byd.

Pan godir e gynta' i'w gadair,
 Deuded pawb yn ffri,
"Syr Robert fwyn *forever*
52 A fydd ein marchog ni."
A phob un na ddeudo felly,
 'Rwy'n taeru ar bob tro,
Mai pobol an'wyllysgar
56 A fydd i'w erbyn o.

Gwyllysiwrs da Syr Robert,
 Ceriwch o trwy'r dre';
Gwellysiwr da Syr Robert,
60 Wel, gwaeddwch bawb "*Huzza*";
Gwellysiwr da Syr Robert,
 Byddwch bur gytûn,
Ac yfwch at eich gilydd,
64 Fel petai bawb yn un.

Syr Robert a *my Lady*,
　　A'i annwyl blant i gyd;
Lord Bulkeley a Lady Warren,
68　　　Yn llawen heb ddim llid
Hughes o Ginmel dirion,
　　A'i deulu mwynion triw,
Mewn heddwch a llawenydd,
72　　　Y bo nhw beunydd byw.

Duw roddodd etifeddiaeth
　　Yn helaeth, daear hon,
I'r Pendefigion yma
76　　　Sy'n dirion ger ei bron;
Mae eto etifeddiaeth
　　Mwy helaeth a dawn hael,
A hyn yw gras yr Arglwydd,
80　　　Trwy'r Efengyl mae i'w chael.

Duw roddo ras ac iechyd
　　Yn hyfryd iddyn' nhw,
I goncro eu gelynion
84　　　Yn glir ar dir a dŵr;
Yn dawel efo'u teulu
　　Y bo nhw yn canu'n gu,
Tu fewn i'r nefoedd ole
88　　　Yn canmol Iesu cu.

Duw a setla'u meddyliau,
　　Modd gorau yn ôl y gair,
I drefnu eu gweithredoedd
92　　　Yn ôl cyfraith Adda'r Ail;
A'th orchmynion yn eu calon,
　　A'th ddeddfau yn eu llaw,
Oddi yma i wyneb Angau
96　　　Ac yn y Farn a ddaw.

O ran mae Pennaeth gwledydd,
 I riwlio aml rai,
I driо eu heddychu
100 Neu baeddu am y bai;
Gan wneuthur barn synhwyrol,
 A hyn trwy ysbryd Duw,
Amen, mai felly wnelon,
104 Tra bo nhw yma yn byw.

Ffynhonnell
Dwy o gerddi, o hanes yn gyntaf Merch Ieuangc, a laddwyd yn Penrhyn Deudraeth,
Sir Feirionydd. Yn ail o glod i Sir Roberts-Williams, Marchog Sir Caernarfon (d.d.
[1812]), tt. 5-8.

Darlleniadau'r testun
1 Mona a. 2 bod ag uu. 4 ddiddig. 11 moddeu. 12 Ceurau. 13 iachau. 16
ffeindiau'n. 23 Ceiff. 26 Parliament. 33 Beaumaris. 34 bod ag un. 36 o'noch. 42
cytun. 43 am ei Lady. 44 bod ag un. 62 cytun. 68 ddiml. 69 gimel. 70 *true*. 90
medd goreu. 91 deefnu. 97 Peniaeth.

156 **Cân Newydd, sef cwynfan Prydain am yr Arian . . .**

Mae cwynfan mawr eleni,
 Modd golau, trwy bob gwlad,
Am gri mawr am arian,
4 Yn anniddan iawn eu nâd,
Wrth gofio am y gwenith,
 Fu yn naw punt y peg;
A'r haidd fu dros chwe gini,
8 Trwy'r deyrnas hon ar led.
 A nhwythau'r ychain duon,
Tros ddeugain punt y pâr;
Ac aml geffyl rhawnllaes,
12 Yn rhodio'n lled ysgwâr;
Tri ugain punt neu bedwar
A gaed am lawer un,
Mae hyn yn doriad calon,

326

16 Wrth feddwl am y dydd.
 Ac aml lwdwn dafad
 Fu yn ddeugini ar glwt,
 Dau swllt am bwys o fenyn,
20 Roedd hynny yn arian twt.
 Y *cabbage* a'r pytatws,
 Chwi wyddoch hyn bob rhai,
 Pob peth oedd dan eu prisiau
24 A'r mesur oedd yn llai.
 A pheth sydd fwy na hynny,
 'R tylodion gwael eu gwedd
 A gadd eu dal i fyny
28 Trwy gymorth Duw a'i hedd.
 Nid oedd na chul ymwared,
 I gael i ddyn tylawd,
 Ond talu arian parod
32 Bob dydd am ŷd a blawd.
 Wel dyma eto i'w gweled
 Ryfeddod mwy na hyn,
 Y prisiau wedi torri
36 A phawb mewn sadwedd syn.
 Y mae rhyw glefyd diarth
 Wedi dod i'n gwlad,
 Ewch i'r fan y fuoch,
40 Mae'r cwbl yr un nâd.
 Duw a ddanfono feddyg,
 Modd cu a dinacáu,
 A roddo eli llygaid
44 Yn bur i weld ein bai;
 Yn fawrion a thylodion
 Yr ŷm ni oll i gyd,
 Yn pechu'n erbyn Duwdod
48 I dynnu Ei farn a'i lid.
 Os oes neb yn chwennych ateb,
 Gan ofyn beth wneis i,
 'Rwy'n talu i bawb ei eiddo

52 Yn onest ac yn ffri;
 Nid wyf yn dwyn na hwrio,
 Na thwyllo neb trwy'r byd,
 'Does un fedr ddywedyd,
56 Er gwaethaf ei holl lid.
 Wel gwrando'm cyd-greadur,
 Mi geisiaf ddweud y gwir,
 Trown ni'n ôl i edrych,
60 Pa sut y bu hi ar dir.
 Y fi oedd falch anianol
 A thithau'n gybydd mawr,
 A rhai yn odinebwyr,
64 A'r lleill yn meddwi'n gawr.
 Ar yr arian hynny,
 Aeth aml un o'i go',
 Ceisio 'coach' i'w danfon adref
68 Wnâi ceffyl da mo'r tro.
 A'u merchaid yn 'r ysgolion,
 A gown o fuslin gwyn
 Â sbensar sidan arno,
72 A pheth oedd well na hyn.
 Y mab a wisgai frethyn,
 Yn bunt neu ddwy y llath,
 A'i het yn bump ar hugain,
76 Ni thalai 'run oedd waeth;
 Ceffyl gloyw dano
 I rodio tua'r thre',
 A chwip ac amgorn arian
80 A bwtsias yn eu lle.
 A nhwythau'r gwragedd gwastad
 A'r merchaid yr un modd,
 A larsia werth dwy buntia,
84 Ar eu capia ffôl;
 Yn cerdded at ei gilydd
 Bob tu i yfed te,
 I brysur wario'r arian

88 Yn llawen yn eu lle.
 Ac yntau'r gŵr 'run moddion,
 Ar gefn ei geffyl mawr,
 Yn gyrru tua'r ffeiriau,
92 Fel petai ar gefn y Diawl,
 Fydda' yno dridiau a phedwar
 Yn tramwy ar hyd y dre',
 I mofyn arian gwenith
96 A hwrio os câi o le.
 Chwi ddarfu'ch dwyn i fyny
 Eich plant mewn ysgol ddrud,
 A'r rheiny yn dwrna' a doctor,
100 A siopwyr oll i gyd;
 Hwy fyddent yn ymddangos,
 'Run modd â Duc neu Lord
 Ar hyn fe dorrai'r prisiau,
104 Fe ddarfu pob ysbort.
 Y siopwyr a'r tafarnwyr,
 Modd golau, oedd heb gêl,
 Yn prysur hel yr arian
108 Fel arth fai'n llyfu'r mêl.
 Mae rhai o'r rhain yr awron
 Fel mul fai'n ochr clawdd,
 A'u gwyneb wedi llwydo
112 A'u boliau'n wastio i lawr.
 Pa beth a wnawn ni bellach
 Pan ddarffo ein holl ystôr?
 Mae'r arian wedi myned
116 I'r ochr draw i'r môr;
 Am lasiau a sidanau
 A the pymtheg swllt y pw*ys*,
 Mae amal un mewn tristwch
120 Aiff llawer tan y gwys.
 Rhaid inni droi i wisgo
 A bwyta fel bu gynt,
 I ffordd ein tadau a'n teidiau

124 A spario llawer punt:
　　　　Mae *un* a'n dysga i rodio
　　　　Y ffordd i Ganaan wlad,
　　　　A'i enw yw Brenin Nefo'dd
128 A Brawd i'r dua' gaid.
　　　　　　Eich pechod chwi a minnau
　　　　Yw'r achos yn ddiau
　　　　Fod y fath gledi,
132 Nid ar ein gwlad mae'r bai.
　　　　Oni thrown ni o'n drygioni,
　　　　Daw eto cyn bo hir.
　　　　Fwy o farnedigaeth
136 Nac a welsom ni ar dir.
　　　　　　Nid posib wedi pasio
　　　　Yw galw doe yn ôl,
　　　　Digon yw'r oes aeth heibio
140 I beidio bod yn ffôl:
　　　　Tylodion a chyffredin,
　　　　Boneddigion uchel fri,
　　　　Trowch bawb i foli'r Arglwydd,
144 Rhag bod yn oer ein cri.
　　　　　　Gwir deudai'r hen ddihareb
　　　　Geiriau pur ddi-ball,
　　　　Bydd ddrwg i neb yn unlle,
148 Na byddai ddaioni i'r llall;
　　　　Enillwr ar, nid rŵan,
　　　　Yw twrnai, beili blin,
　　　　Gweddïwn ar yr Arglwydd,
152 Cawn weld yr altra'r hin.
　　　　　　Os metha yma'r ffarmwyr,
　　　　I fethiff yr holl wlad;
　　　　Eu harian hwy sy'n treulio
156 I gynorthwyo y trad,
　　　　Ac oni chaiff y ffarmwr
　　　　Ffordd i drin ei dir,
　　　　Gorchmynodd Duw lafurio

160 Trwy chwys a bwytra yn wir.
 Pan oedd, o'r blaen, y gwenith
 O dan dair punt y peg,
 Y gwartheg a'r ceffylau
164 Am brisiau bach ar led;
 Tir deugiain punt oedd ddegpunt,
 Tir pedwar cant oedd un;
 Pa fodd y deil y ffarmwyr
168 Cydnabod o ryw lun?
 A chwithau bendefigion
 Ac etifeddion tir,
 Gorchymyn Duw sy'n dyfod
172 Ac atoch chwithau yn wir;
 Arnoch chwi mae'n sefyll
 Yr awron yn y byd,
 Oni wnewch chwi istwng rhenti,
176 Bydd eto fwy o lid.
 Wiw i ni farnu ein gilydd,
 'Rym ni oll ar dir
 Yn euog iawn o bechu
180 Yn erbyn Duw, yn wir.
 Duw edrycho i lawr o'r nefoedd
 Fe'n olau'n gwela ni:
 Does neb a wnâi ddaioni,
184 Gwyrasant oll i gyd.
 Os gofyn neb yn unlle
 Pwy ganodd gerdd mor hy,
 Un gynt oedd gangen heini
188 A balchder ynddi yn gry':
 Yn awr 'rwyf wedi profi
 Mai gwir yw geiriad Duw,
 Y balch a ddarostyngir,
192 Mae'n eglur i bob rhyw.
 A chan ein bod ni felly,
 Duw a'n gwnelo ni oll drwy'r wlad
 I gywir garu'r Arglwydd,

196 Edifeirwch a gwellhad.
 Fel gynt y Ninifeiaid
 A droesant oll ynghyd
 Wrth bregeth yr hen Jona,
200 A Duw a stopiodd ei lid.
 Yr un sydd eto i ninnau,
 Gwybyddwch hyn bob rhai,
 Er amled yw'ch pechodau,
204 Ei rasusau sy'n ddi-drai;
 Fel y mab afradlon,
 Trown oddi wrth y ffôl,
 Mae'r Iesu bendigedig
208 Yn galw ar ein hôl.
 Duw fendithio George y trydydd
 Pen llywydd ar ei lle,
 A'i holl frenhinol deulu
212 Yn gyfan gydag ef;
 A'i swyddogion dano
 Hyd y gwaela' ddyn,
 Amen, mai felly byddo
216 Yn nyfodiad Mab y Dyn.

 Ac i bwy bynnag y mae y cap yn ffitio,
 Ymrowch ei droi ef heibio,
 A newidiwch hwn am un fo gwell,
220 Nid rhaid mynd ymhell i'w geisio.
 A phwy bynnag sydd yn barnu
 Arna-i am ganu,
 Dymunwn arnoch edrych yn well,
224 Aed ef ymhell o'm llwybyr.
 Nid yw ond ffoledd ceisio stopio,
 Y ffynnon fai yn ysbringio
 Neu droi yr afon yn ei hôl
228 Yn union dros ben Moel Eiliog.

Ffynhonnell
Can Newydd, sef Cwynfan Brydain am yr Arian . . . (Caernarfon, 1816).

Darlleniadau'r testun
4 'N. 10 ddaugain. 40 uu. 62 A'th dethau'n. 69 rysgulion. 79 amgon. 81
nhwychau. 82 mechaid. 83 buntiau. 90 geffyb. 97 ddwyn. 98 mewr. 102 moedd.
117 sidnau. 120 Eif. 125 uu. 126 ffardd; Ganeu. 127 henw. 128 duau. 130 chos.
132 ma'r. 140 ffwudro. 149 Y nillwr. 156 trate. 158 Fordd. 159 Grchmynodd.
167 farmwyr. 177 i ni; ein. 182 gwelan. 189 Yu. 192 Mae. 197 Ninifeaid. 200
stopio. 202 Gwynyddwch. 208 gaiw. 217 fitio. 218 Ymrolwch. 224 a ei i yn
nhell. 225 foledd.

157 **Cân newydd alarus, o hanes y cwch a suddodd yn
afon Menai, yn llawn o bobl, wrth ddyfod o Fôn i
farchnad Caernarfon, rhwng 9 a 10 o'r gloch yn y
bore, y 5ed dydd o Awst, 1820.**

Bobl Môn ac Arfon gu, gwrandewch ar goedd
Marwolaeth drom, ar fyr o dro, is Tal-y-foel!
 Ar ddydd Sadwrn, d'weda-i'n siŵr,
4 Bu fyr o derfyn yn y dŵr;
Suddo wnaeth y cwch yn llwyr a gwael fu eu llun!
 Ond un o'r rhain a gadwodd Duw
 O ganol dŵr i fyny'n fyw;
8 Ystyriwn bobl, mewn modd gwiw, mawr oedd eu gwaedd!

O dri i bump ar hugain sydd, nis gwn yn siŵr,
Oedd iach yn cychwyn bawb o'i dŷ i lan y dŵr,
 Ar fyr o dro i Gaernarfon dre'.
12 Roedd pawb â'i feddwl gydag e'
Am ddod yn llon, yn iach, i'w lle mewn moddion llwyd;
 Ond Angau, gelyn dynol ryw,
 Gorchymyn, do, gadd gan ein Duw
16 I daro'n farw rhain oedd fyw, na byddant fwy.

Dyma'r drydedd waith, yn siŵr, ni glywsom sôn,
'R aeth cychod porthyd Menai i lawr, ni'n awr sy'n ôl.
 Ac un o'r bobl a gadwodd Duw
20 Yn ôl, bob tro, i fyny'n fyw,

A dau 'run henw hefyd, clyw, mewn moddion clau.
 Hugh Williams yw yr enw'n siŵr,
 Gwyliwn bawb ar dir a dŵr,
24 Mae rhywbeth mawr yn hyn, yn siŵr, dragwyddol sai'?

Dwy briodas gynnes, gu, âi lawr o'u gŵydd,
Ac ar eu hôl mae nifer mawr, a galar mwy.
 'Rôl un mae deuddeg teg eu rhyw,
28 I'r llall mae chwech o blant yn fyw:
Yn ôl dy addewid Arglwydd gwiw, bendithia'r gwan.
 Mae rhai am frawd, a rhai am chwaer,
 A rhai am dad a mam yn daer:
32 Wyt, Dduw, yn gymorth hawdd dy gael mewn
 tristwch, gwn.

Sŵn galaru, trwm yw'r sôn amdano sydd
Trwy ardaloedd muriau Môn bob nos a dydd.
 O Niwbwrch dref i 'Gefni draw
36 Tan lawer bron mae saethau braw,
Gweddwon ac amddifaid draw sy'n ffaelio troi.
 O Dduw, dod gysur oddi fry,
 A dwg hwy'n dawel i dy dŷ,
40 At foddion gras mewn gobaith gry' gael gwobr grand.

O! dragwyddol Arglwydd Dduw, sy'n byw a bod,
A phob gallu yn dy law, mi wn, erioed,
 Cadw hwy'n eu sens a'u co'
44 Trwy ardaloedd bryn a bro.
Pa beth bynnag ar a fo gwna er dy fwyn,
 Gan gofio Job a'i 'mynedd mawr,
 Pan glywodd daro ei blant i lawr,
48 Yn Nuw yn berffaith 'roedd bob awr er hynny'n bod.

Marwolaeth hwy ac eraill sydd amdanynt sôn,
Yn rhybudd i ni bawb sy'n byw, yn benna' bôn'.
<div align="right">Esec. 38:22</div>

Fel y mellt a'r cenllysg mawr
52 A fu mewn lleoedd ar y llawr,
Yn arwydd inni, fach i fawr, am feichiau i fyw.
 Mae Duw yn galw nos a dydd,
 Edifarhewch a throwch trwy ffydd
56 Ac onid e 'run modd y bydd i bawb ar ben.

Fy nghyd-fforddolion yma'n rhwydd gwrandewch
 yn rhodd:
Y Proffwyd Daniel, annwyl ŵr, sy'n dweud ar goedd,
 Eseciel hefyd yr un modd.
60 Io'n yn Datguddiad sy'n rhoi bloedd,
Yn y drydedd bennod mae ar goedd a'r drydedd
 adnod gu,
 Oni wyli, meddaf i,
 Fel lleidr deuaf arnat ti.
64 Ni chai di wybod, yn ddi-fri, nes dêl dy fraw.

Rhifedi eu misoedd ddaeth i ben a'u munud bach,
Nid oedd bosibl byw yn hwy na bod yn iach.
 Mae Angau'n torri i'w ystôr,
68 Rhyw luoedd mawr ar dir a môr.
Yn ôl gorchymyn cyfrwng Iôr, un cyfiawn yw,
 Eu ffrins â'u holl berthnasau gwiw,
 Mae'ch cysur chwithau oll o Dduw,
72 Yn ffyddlon iddo tra bo'ch byw, mae angau'n bod.

Ni ddônt hwy mwyach atom ni i fyw yn ôl,
Dychwelwn ni oll atynt hwy, daw Angau i'n nôl.
 O! am rodio gyda Duw,
76 Ei ofni a'i garu tra fôm byw.
Ni all Angau, f'enaid clyw, ond mendio'r cla':
 Gwyn ei fyd sy'n marw yng Nghrist,
 Gorffwys oddi wrth eu llafur trist;
80 Cyfodi wnânt o'r beddrod gist ar nefol gân.

Marw wnaeth Mab Duw ei hun i'n cyfiawnhau,
'R Hwn ni wnaeth bechod yn y byd, ni chafwyd bai,
I ni mae'n gyfiawn farw, a chlwy',
84 A'r ail farwolaeth, peth sydd fwy.
Oni bai rinwedd marwol glwy' y Duwdod glân.
Am hynny'n ddiwyd byddwn ni
Helaethion mewn gweddïau'n hy;
88 Mae'n gwobr yn y nefoedd fry, cawn Iesu'n Frawd.

Am hynny, bobl, cymrwch bwyll, didwyll yw Duw,
A chyfiawn Ei weithredoedd oll: mae'n ddoeth,
 mae'n Dduw.
Rhoi a chymryd y mae Fe,
92 Mae'n hollbresennol ym mhob lle.
Yn ôl ei gyngor cyfiawn E, O! cofiwn ni,
'R un ddamwain sydd ar dir a dŵr,
I'r cyfiawn a'r annuwiol ŵr,
96 Medd geiriau Solomon yn siŵr, y gwir a saif.

A chan mai felly mae yn bod, mae'n amser byw,
Yn fwy addas yma ar dir ac ofni Duw.
Yn yr awr nas gwyddom ni,
100 Y denfyn Duw yr Angau du
I wahanu'r corff a'r enaid cu, gwae fyddo'n gaeth!
O edifeirwch, Arglwydd, dod,
I fyw yn addas er dy glod
104 A maddau'n beiau mawr sy'n bod, a gras fo'n ben.

Ffynhonnell
Can Newydd Alarus, o hanes y Cwch a Suddodd yn Afon Menai, Yn llawn o bobl,
wrth ddyfod o Fôn i farchnad Caernarfon, rhwng 9 a 10 o'r gloch yn y boreu, y 5ed
dydd o Awst, 1820 (Trefriw, [1820]).

Darlleniadau'r testun
26 mewr. 33 trwm yw. 37 ymddifaid. 53 fnw. 55 Ediferhewch. 57 y[n] rhodd. 61
drydydd; 3 adnod. 74 nhôl. 98 nfni. 83 a chlyw. 90 Duw. 98 nfni. 101 [I]. 104
[A].

ALICE EDWARDS
(*fl.*1812)

158 **Ychydig benillion, er anogaeth i Sïon i ymddiried
yn ei Duw mewn blinfyd a chaledi, 1812**
Sïon, gochel di byth rwgnach,
Mae hynny'n amharch i dy Dad;
A *gwêl* fel cadd Israel eu gofidio,
4 Ar eu taith i Ganaan wlad:
Yr oedd brathiadau'r seirff yn wenwyn,
I glwyfo'r fyddin am ei bai.
Nid o'i fodd mae Duw'n cystuddio,
8 Nac yn blino ei annwyl rai,

Bara a dŵr sydd wedi eu haddaw,
Paham yr wyt yn disgwyl mwy?
Ymofyn am y trysor gwerthfawr,
12 Adnabod Iesu a'i farwol glwy'.
Pe byddai i'r tywydd ballu,
A'r ŷd i bydru ar y maes,
Mae gan Sïon addewidion
16 Na syflir mo'r cyfamod gras.

Paid â gofyn pam mae'r wialen
Wedi ei hestyn ar y byd.
Dywed wrtho'n ostyngedig,
20 Pa fodd y bu hi'n cadw cyd.
Oedd sŵn rhyfeloedd ddim yn ddigon
I beri i Sïon godi cri,
Ac i ofyn gyda dwyster,
24 Arglwydd, beth a wneuthum i?

Mae Fe'n ein galw i ystyried
Ac edrych ar yr hediaid mân,
A'r lili hardd sydd heddiw'n tyfu,
28 Yfory a deflir yn y tân.
Bydd eisiau ar y cnawon llewod
Cyn bo' newyn ar y saint.
Mae ei ofal Ef yn rhyfedd,
32 Pwy a draetha fyth ei faint?

Llonaid llaw oedd gan y weddw
Ac nid cistiau llawnion tyn;
Cadd hi a'i mab a'r duwiol broffwyd,
36 Eu cadw'n fyw yn hir â hyn.
Elias hefyd wrth yr afon
Gadd brydiau'n gyson gan ei Dduw;
Yn amser newyn, hwy gânt ddigon,
40 Dyma Ei addewid wiw.

Os yn y cawell brwyn rhoed Moses,
Yn yr ynys wrth y dŵr,
Yn y ffwrn rhoi llanciau'r gaethglud,
44 Caent yno waredigaeth siŵr.
Caeai'r angel safnau'r llewod
Cyn i Daniel fynd i lawr,
A chyn bwrw Jona i'r dyfnder,
48 Darparwyd y pysgodyn mawr.

Y bara haidd a'r pysgod bychain
Iddo Ef fu ufudd iawn;
Cadd miloedd fwyta a'u digoni,
52 Er hyn basgedi oedd yn llawn.
Os Ei bobl a sychedai,
I'r graig gorchmynnai roddi dŵr;
Yr hon trwy'r anial oedd yn canlyn,
56 O! f'enaid gwêl y Canol Ŵr.

Sïon wan sydd fel y myrtwydd
Yn y pant, yn isel iawn.
Nid yw dy wylofain, cofia,
60 Ond i aros dros brydnawn:
Fe ddaw bore gorfoleddus
A'th lamp yn barod daclus bydd,
I ddisgwyl d'Arglwydd, mae yn dyfod,
64 Yn y nos neu'r bore ddydd.

Gochel ddweud, fy marn aeth heibio,
A thithau ar ei ddwylaw Ef,
"Ni'th lwyr adawaf," yw'r addewid,
68 Ymddiried dithau 'ngair y nef.
Clyw E'n dweud, nid oes lidiawgrwydd,
Yn ebrwydd, 'mafel yn fy nerth;
Ni chaiff y tân byth mo dy ddifa,
72 Er nad wyt ond eiddil berth.

Cyflwr gwael merch yr Amoriad,
Gadd ei styried cyn bod byd;
Cyfamod wnaed i dalu ei dyled,
76 Er i'r pryniad fod yn ddrud.
Caniataw'd i hon ei gwisgo,
Yn y wisg brydferthaf sy;
Yr hon yn ddrud a weithiodd Iesu
80 O'r bru i fynydd Calfari.

Gosodwyd maen, pwy eill ei brisio?
Ar Hwn yn gryno byddi di;
Fe sai'r adeilad byth i fyny,
84 Er chwythu arni wynt a lli.
Ar Hwn hefyd mae'r adeilad
Yn cynyddu yn ysbrydol dŷ,
Yn ben i'r gongl mae Ef hefyd,
88 Ni'th orchfyga uffern ddu.

Dy furiau hefyd sydd yn gedyrn
A dy dyrau heb ddim rhi,
Wrth yr afon mae dy wreiddiau,
92 Er cystuddiau, ffrwythi di.
Haul cyfiawnder gyfyd arnat,
Meddyginiaeth rydd i ti,
Yn y frwydr nac ymollwng,
96 Gosodwyd arnat Frenin cry'.

Er mor wael yr olwg arnat
Fel y lleuad byddi'n bur,
Yn ddisglair fel yr haul heb frychau
100 A'th fanerau'n uchel fydd.
Ofnadwy fydd yr olwg arnat,
O'r anial-fyd yn dod i'r lan;
Cei roi heibio arfau rhyfel,
104 A bod yn dawel yn dy ran.

Sïon côd, o'r llwch ymysgwyd,
Mae'r addewid o dy du;
Ni'th orchfyga dy elynion,
108 O Edom daeth dy Briod cu.
Ac o'r bedd, yr annedd dywyll,
Daeth Ef i'r lan yn hardd ei wedd;
Datod dithau rwymau d'wddwf,
112 Dy ran fydd gloyw win a gwledd.

Deffro, côd, dos trwy'r heolydd,
I mofyn d'Arglwydd nes ei gael;
Nac aros mwy ymysg crochanau,
116 Na chydag unrhyw bethau gwael.
Ar ddeng mil mae yn rhagori,
Gwyddost dithau hynny'n dda,
Ar rinweddau'r groes myfyria
120 Nes dy wella o bob pla.

O mor hyfryd fydd y bore
Cei ddyfod o'th gystuddiau'n rhydd,
Ar ôl dioddef dros ychydig,
124 Cei ar bob gelyn gario'r dydd.
Ni bydd yn y dyffryn niwed,
Cei trwyddo fyned yn ddi-fraw,
Er croesi'r afon ddwfwn donnog,
128 Ti fyddi'n gefnog yn Ei law.

Yn ddrych i'r byd ryw ddydd y byddi
Pan ddêl dy feini oll ynghyd,
I foliannu byth heb dewi,
132 Iesu mawr, Dy brynwr drud:
Pryd hyn o'i lafur gwêl yn helaeth,
Ac o'i fechnïaeth ffrwyth di-ri',
A'r rhain i gyd yn gweiddi "Teilwng
136 Yw'r Oen o fythol barch a bri."

Y gwinwryf Fe a'i sathrodd,
Ei hunan bu mewn ymdrech mawr,
Nes oedd ei chwys yn ddafnau gwaedlyd
140 Hyd ei sanctaidd gorff i lawr:
Yn y nef mae'n awr yn eistedd,
Yn dadle drosot werth Ei waed,
Pob t'wysogaeth ac awdurdod
148 Sydd yn hollawl dan Ei draed.

Ei 'ddewid Ef, yr un sy'n para',
Ei deyrnas ymehanga mwy;
Mae'n fur o dân o amgylch Sïon
152 Nis gall gelynion gloddio trwy.
Cân a llawenycha'n hyfryd,
Er fod dy adfyd yn ddi-ri',
Rhag pob haint a chynllwyn dirgel,
156 Yn ddiogel byddi di.

Cadw air y broffwydoliaeth
Daw gwaredigaeth yn y man,
Gwyn ei fyd yr hwn sy'n gwylio
160 Ac a gadwo ei wisg yn lân.
Yn fuan iawn y cân yr utgorn
Pan gaffo Sïon godi ei phen,
Bod yn wastad gyda'i Harglwydd
164 A'i addoli yn ddi-len.

Ffynhonnell
A—*Ychydig Bennillion er Anogaeth i Sion i [Y]Mddiried yn ei Duw mewn Blinfyd a Chaledi* (Trefriw, [1812]); B—*Ychydig Bennillion er annogaeth i SION i ymddiried yn ei Duw mewn blinfyd a chaledi* . . . (Bala, d.d.).

Darlleniadau'r testun
1 [S]ION 1. 2 [M]ae A; anmharch B. 3 [A g]wel A; Am hyn cadd B. 9 addaw A. 13 dewydd A; olewydd B. 22 [i] A. 75 ddyled A. 89 gadarn B. 96 Frenhin B. 110 lall A. 111 tithau B. 118 tithau B. 139 [ei] A. 154 yn ddri' B. 156 ddiofel A. 157 hrophwydoliaeth A.

MARY EVANS
(*fl.*1816)

159 **Ffarwél i Evan Evans, 1816**
Ffarwél i chwi Evan Evans,
Clywed yr wyf eich bod yn mynd
Dros y moroedd at baganiaid
4 I gyhoeddi Iesu'n ffrind.
Ac i ddweud am Ei drugaredd,
Ac am Ei werthfawr ange loes,
Y gallant hwythau gael eu hachub
8 Trwy fawr rinweddau gwaed Ei groes.

Pan fyddwch ar y cefnfor llydan
A'r gwynt yn chwythu awel gre';
Na therfysgwch ar y tonnau,
12 Arweinydd ffyddlon yw Efe.
Addawodd Ef fod gyda'i bobl
Yn y dwfr ac yn y tân;
Hyderu 'rwyf y bydd i chwithau
16 Yn gwmwl niwl a cholofn dân.

Er gorfod 'madael â rhieni
Ac â brodyr annwyl iawn,
Na dig'lonnwch ar ôl y rheiny,
20 Bydd Iesu yn eu lle yn llawn.
Efe ddaw gyda chwi ymhellach,
Na gall perthnasau gore ddod;
Fe ddeil eich pen i fyny yn ange,
24 Nid oes ei fath, ni bu erio'd.

Y Duw hwnnw a gadwodd Daniel
Rhwng y llewod yn y ffau,

Efe a all eich cadw chwithau
28 Ymysg bwystfilod aml rai.
Yr un yw Ef a'i un i bara,
Ymddiried ynddo a wneloch chwi,
Efe a ddeil eich pen i fyny
32 Ymhlith gelynion aml ri'.

Yr wyf yn meddwl i chwi gwrddyd
Â phriod addas fynd i'ch taith;
Bydd hi yn gymorth ac yn gysur
36 I chwi i ddwyn ymlaen y gwaith.
Duw â'ch llwyddo chwi eich deuoedd
Ac â'ch llwyr fendithio'n wir;
Arhosed hefyd gyda ninnau
I arddel byth Ei eiriau pur.

Ffynhonnell
LlGC 628A, 45.

Darlleniadau'r testun
11 y ar. 22 Nac. 25 gaddwodd.

Olnod
Mary Evans, oed 21.

ELEANOR HUGHES
(*fl*.1816)

160 **Ar ymadawiad Evan Evans, 1816**
Ffarwél i ti hawddgar Ieuan,
A'th annwyl Anna yr un wedd,
Ar hyd eich mordaith hir, beryglus,
4 Yr Arglwydd roddo i chwi hedd.
Os bydd y gwyntoedd mawr, tymhestlog,
Yn codi'r tonnau'n uchel iawn,
Na foed i chwi ddigalonni,
8 Mae ganddo Ef lywodraeth lawn.

Fe ddichon Ef â'i nerth eich cynnal
Yng ngrym y tywydd mwya' ei fraw,
Ac ni chaiff niwaid ddigwydd i chwi
12 Tra byddoch yn Ei gadarn law.
Mae'r terfysgoedd mwyaf creulon
Yn ymlonyddu wrth Ei lef;
Y gwynt a'r môr a ymdawelant,
16 Gan ymddarostwng iddo Ef.

Wedi croesi'r moroedd mawrion
A chyrhaeddyd pen eich taith,
Boed eich meddwl oll yn gryno
20 Yn selog yn eich santaidd waith.
Mi ddymunwn bob rhyw lwyddiant
I'ch ymdrechiadau oll i gyd;
Bydded iddynt fod yn llesol
24 I drigolion pell y byd.

Llwyddiant i chwi drwy bregethu,
I ddysgu cannoedd eto sydd

Yn eistedd mewn tywyllwch dudew,
28 Heb weled unwaith ole dydd.
Tosturiwch wrth eu mawr dywyllwch,
A chyhoeddwch 'fengyl gras,
Fel bo goleuni mawr yn t'wynnu
32 Gyda'r geiriau ddelo i maes.

Llwydd i chwi i ddysgu'r Hotentotiaid
I ddarllen geiriau pur y nef
A ddengys eu bod wedi colli
36 A wna iddynt weiddi ag uchel lef:
"Pa beth a wnawn i gael ein cadw?
Pa le ceir aberth am ein bai?"
Cânt weled yno enw'r Iesu,
40 Yr hwn i Dduw rodd iawn di-lai.

Pam y meddyliwyf am ymadel,
Y mae fy nghalon yn llesgáu,
Ond yng nghanol pob rhyw drymder,
44 Yr wy'n cael achos llawenhau;
Wrth feddwl am eich nefol ddiben,
'R hyn yw lledanu teyrnas Crist,
Pa fodd y gallaf lai na'ch gollwng?
48 Paham y bydda-i mwy yn drist?

Llawer a gaffoch o ddiddanwch
A rhagluniaethau fo'n gytûn,
Yn cydweithio er eich cysur,
52 Yn ôl eu natur bob yr un.
Ond os chwerw ddigwyddiadau
Ddaw i'ch cyfarfod ar y llawr,
Mewn gorthrymderau, llafargenwch
56 Chwi weision ffyddlon Iesu mawr.

Ffynhonnell
LlGC 628A, 44.

Darlleniadau'r testun
13. Mae y. 20. zêlog.

Teitl
Penillion a gyfansoddwyd ar ymadawiad Ev. Evans yn genhadwr i Ddeuheubarth
Affric, Hydref 11, 1816.

Olnod
Eleanor Hughes oed 17.

MARY ROBERT ELLIS
(*fl.*1817)

161 **Cerdd Newydd, o annogaeth i foliannu Duw am y
waredigaeth a gawsom y flwyddyn 1817.
Cenir ar 'Fryniau'r Werddon'**

Gwŷr mawrion Ynys Brydain, a bychain bodo ag un,
Cydunwch bawb yrŵan, i ddiolch yn gytûn;
A gwelwch rad drugaredd o hir amynedd Duw,
4 Er cael ein gwasgu'r llynedd, eleni'r ŷm yn fyw.

Tragwyddol glod i'r Arglwydd, pen llywydd pob gwellhâd,
Am gofio meibion Adda fu'n gorwedd yn eu gwaed.
Fe roddodd waredigaeth tra helaeth eto i ni,
8 Trwy ddanfon i ni luniaeth, rhag diodde newyn du.

Fe ddwedodd anghrediniaeth yng nghalon llawer un,
Os llwyr darfydda'r llunieth mai llwgu wnâi pob un;
Rhag inni fod mewn eisio 'rôl treulio bara'r wlad,
12 Tros foroedd maith ei donnau, daeth trugareddau'n rhad.

Fe ddarfu'r ffarmwyr truain syffro i werthu eu hŷd,
O achos angen arian a gwasgfa am bethau'r byd.
Beth wnaethai rhain eu hunain rhag newyn gerwin bla,
16 Ac oni bai cael cyfran o dir America?

Pechodau byd ac eglwys, mae'n gymwys dweud y gwir,
A wnaeth i'r wialen orffwys mor faith uwchben ein tir;
Trwy fygwth barnedigaeth, sef pydru'n lluniaeth ni,
20 Ac oni bai eiriolaeth y Gŵr fu ar Galfari.

Pan wnaed cyfarfod gweddi gan weiddi tua'r Ne',
Fe gofiodd Duw'r duwiolion sy'n ffyddlon ym mhob lle.

Am iddo wrando'n cwynfan yn griddfan ar y llawr,
24 Diolched *b*awb yrŵan i'n pen Creawdwr mawr.

Fe roes ei wialen arnom fel graslon dirion Dad,
Fe gadwodd ein bywydau, er drygu bara'n gwlad;
Nes llwyr adferu'r breintiau a'r trugareddau pur,
28 Ni gawsom sychion ddyddiau i gasglu ffrwytha'r tir.

Mae'r gwellt a'i fôn yn felyn o fewn y gerddi clyd,
A'r brig i gyd i'w ganlyn yn berffaith yn ei bryd:
O! ystyriwn wrth ei fwyta, ym mhob rhyw gyfle gawn,
32 Pwy roes yr hyfryd fara o'i drugareddau llawn.

Y flwyddyn un mil wythgant a dwy ar bymtheg wiw,
O cofied pawb yn bendant, fe'n llwyr waredodd Duw.
Pa rai o feibion Adda fu'n diodde'r wasgfa drom,
36 Na chanant o'u calonnau am y waredigaeth hon?

O! plygwn ar ein deulin yn llinyn ym mhob lle,
Y bonedd a'r holl werin i ganmol Brenin Ne';
Efe yw'n Pen Cynhaliwr a'n gwir Eiriolwr pur
40 All gadw'r corff a'r enaid rhag diodde'r caled gur.

Darfydded pob cenfigen ac ysbryd cynnen cas,
Am wasgu'r gwan a'r egwan mae anian rhai di-ras;
O cofiwch chwi'r gwŷr mwya' sy'n derbyn breintiau gwiw,
44 Na haeddech chwi na minnau mo drugareddau Duw.

Mae pawb o epil Adda o'r un sefyllfa i gyd,
Nis oes i'r rhai cadarna' ond benthyg pethau'r byd.
Yr Arglwydd pia'r breintia, rhoes drugareddau i bawb,
48 Am hynny byddwch araf i wasgu'r gwan tylawd.

Os gofyn neb yn unlle pwy roes y leinie i lawr,
Rhyw un o'r rhai tylota' a gwaela' erioed eu gwawr,

Sy'n annog pawb o ddifri i foli'r Arglwydd Dduw
52 Am iddo'n rhad dosturio a chofio dynol-ryw.

Ffynhonnell
Cerdd Newydd, o annogaeth i folianu Duw, am y waredigaeth a gawsom y flwyddyn
1817. Cenir ar Fryniau'r Werddon.(d.d.)

Darlleniadau'r testun
1 bod ag un. 8 im. 24 gawb. 41 cynfigen. 45 hepil.

162 **Cân Newydd am lanc ieuanc a laddodd ei blentyn**
Y glân wŷr ieuainc mwynion
 Gwrandewch ar hyn o gân,
'Rwy'n ceisio rhoi cynghorion
4 I fawrion ac i fân,
Am beidio caru pechod
 A bod i hwn yn was,
Rhag ofn i chwi gael trallod
8 Yng ngwaith y gelyn cas.

'Roedd dyn ym mhlwyf Llanidan
 Yn ardal sir Fôn fach,
Yn caru'n ddigon cywrain
12 A'i galon yn bur iach,
Nes iddo hudo geneth,
 Ysywaeth, trwm yw sôn,
Ei gwrthod wnaeth ef eilwaith,
16 A'i gadael hi yn y boen.

'Rôl dioddef clwy' a chledi,
 Cyn gweld y babi gwan
Fe aed â hwn i'w fagu
20 Mewn brys oddi wrth ei fam,
A'i roddi yng nghôl y famaeth
 I gael magwraeth gu,

Ei ddwyn trwy lawn elyniaeth,
24 A wnaeth y llofrudd du.

A'r famaeth fwyn garedig
 Ar fore i odro yr aeth,
Ac yntau, y llofrudd ffyrnig,
28 Yn cario dichell gaeth;
Ar ôl i hon fynd allan,
 Yn fuan daeth i'r fan
Trwy lwyr ddibenion Satan
32 I fwrdro ei faban gwan.

'Rôl iddo ei ladd a'i lapio,
 Ei gario i ryw le a wnaeth
I chwilio am le, 'rwy'n coelio,
36 I guddio'r gelain gaeth;
Fe ddeffry'r gyfraith eto
 Yn waeth na th'ranau mellt,
Bydd 'difar ganddo ei fwrdro'
40 Neu'i guddio yn y gwellt.

'Nôl gorffen ei ddrwg weithred,
 Ar gerdded yr âi'r dyn
Fel un mewn camgymeriad
44 Ym mhell o'i ffordd ei hun,
Gan hen gydwybod euog
 Yn llefain yn ei hiaith,
Mai ei haeddiant ydoedd marw,
48 Heb fodd i'w safio chwaith.

Mae cyfraith fanol Sinai
 Yn gofyn gwaed am waed;
Mae cyfraith lawn Britannia,
52 Yn gadarn ar ei thraed,
Yn gofyn dienyddiad

351

Am gyfryw weithred gas:
Pob dyn a dynes plyged
56 Yn awr i 'mofyn gras.

Gwŷr ieuainc a gwyryfon,
Ieuenctid glân yr oes,
O! cofiwch Iesu tirion
60 A laddwyd ar y groes,
I agor ffordd o'n blaenau
I ddianc rhag y llid:
I 'maflyd yn eich breintiau,
64 Prysurwch, oll mewn pryd!

Mae drwm yr hen Efengyl
Yn galw yn dyner iawn
Am wyneb, ac nid gwegil,
68 Y bore a'r prynhawn;
Mae'r lleill yn swnio'r t'ranau
Am ddull y tanllyd dydd,
Ond dianc, er pob doniau,
72 Wna'r plant a'r ewyllys rhydd.

Pan ddelo yr Ysbryd nerthol
Ar frys i lawr o'r Nef,
Fe weithia'n anwrth'nebol
76 A grym y llaw sydd gref;
'Run modd â'r miloedd rheiny
Ar ddydd y Pentecost,
Bydd rhaid i'r bobl weiddi
80 Fod pechod yn rhy dost.

Mae balchder a chenfigen
Yn uchel yn ein gwlad,
A lladron a'r llofruddion
84 Â'u bryd ar dywallt gwa'd;

O'r hen odineb greulon
 Yw'r gwaetha' i'w gofio, a'r gau,
Y drwg a fflamiodd Sodom
88 Gan frwmstan poeth a thân.

Y glân wŷr ieuainc mwynion
 A'r merched, fawr a mân,
Cymerwch fy rhybuddion
92 Mewn cwynion, megis cân,
Am beidio mynd i'r gwely
 I goledd yr unrhyw fai,
Os rhowch chwi stop ar hynny
96 Fe fydd eich drwg yn llai.

Ffynhonnell
Can Newydd am lanc ieuangc, a laddodd ei blentyn (d.d.)

Darlleniadau'r testun
9 yn mhlwyf. 49 Seinai. 68 borau; pryduhawn. 72 [rhydd]. 81 chynfigen. 94 goledd'r.

MARY BEVAN
(m. 1819)

163 Ymadawiad y cenhadau, 1818
Chwi gawsoch gan fy mhriod
Ei hanes lawr o'r bla'n,
Na ddigiwch wrthyf innau
4 'Nawr i ddiweddu'r gân;
Gan annerch ar fyr eiriau
Gyfeillion annwyl iawn,
Heb obaith mwy i'w gweled,
8 Nes delo'r llwythau'n llawn.

'Rwy'n cario croes fy Arglwydd,
Pan yn ddwy ar bymtheg oed!
Rhyfeddod! O ryfeddod!
12 Im gael y fraint erioed;
Wrth nofio afon llygredd,
Fe'm daliwyd yn y rhwyd
Gan lais efengyl Iesu
16 Trwy Phillips Neuadd-lwyd.

Fy nghalon aeth yn fore
I feddwl am y rhai
Oedd yn eu hanwybodaeth
20 Yn mynd i'r bythol wae;
Bwriedais, os cawn gyfle,
I gario'r newydd da
Fod iddynt feddyginiaeth
24 Trwy Grist o'n marwol bla.

Er bod y niwl a'r t'wyllwch
Yn caead o fy mla'n,
Gwasgarodd Duw'r cymylau

28 Gan chwythu'r nefol dân;
 A thrwy Ei ddoeth ragluniaeth
 Fe drefnodd im gael mynd,
 I ddweud fod Iesu tirion
32 I ddynol-ryw yn ffrind.

 Os hyn yw 'wyllys f'Arglwydd,
 Ffarwél, rieni mwyn,
 Er bod yn drwm ymadael
36 Y baich sydd raid ei ddwyn;
 Ac er bod colli dagrau
 Yn friw o dan eich bron,
 Cawn eto gydgyfarfod
40 'Nôl darfo'r ddaear hon.

 Fy mrodyr a'm chwiorydd
 Sy'n ôl ym Mhen-r-allt-wen
 Ffarweliwch, gan obeithio
44 Cael cwrdd tu draw i'r llen;
 Chwychwi sy'n caru'r Iesu,
 Dilynwch yn y bla'n,
 A byddwch oll yn barod
48 Cyn delo'r dilyw tân.

 Fy mrodyr mwyn crefyddol,
 Ffarwelio 'rwyf â chwi,
 I fynd i Madagascar
52 Â pherlau Calfari:
 Boed hefyd iddynt ledu
 Trwy gyrrau Cymru o'r bron,
 Nes llanwo'r ennaint gwerthfawr
56 Holl gonglau'r ddaear hon.

 Ffarwél fy nghyd-'sgolheigion,
 Sydd yn yr ysgol rad,
 Yn dysgu'r gwirioneddau

60 Am berson Crist a'i wa'd;
 O mynnwch brofiad hefyd
 O'r pethau mawr eu gwerth,
 Sef gwaith yr Ysbryd Santaidd
64 A'i anorchfygol nerth.

 Un arch wy'n ceisio gennych
 Wrth gefnu ar fy ngwlad:
 Cael eich gweddïau taerion
68 O flaen yr orsedd rad,
 Am im gael wyneb Iesu
 Yn gyson ar fy nhaith,
 Fel byddwy' yn ogoniant
72 I'w enw ac i'w waith.

Ffynhonnell
Ymadawiad y Cenadau. Can, a gyfansoddwyd gan Mr. Bevan, y cenadwr, ar ei fynediad
o Brydain i Madagascar; Hefyd. Rhai Pennillion gan MRS BEVAN, ar yr un achlysur
(Caerfyrddin, 1818).

Darlleniadau'r testun
11 rhyfeddod. 50 Ffarwelo. 65 geisio.

NODIADAU

Oni nodir yn wahanol, derbyniwyd yr enwau, dyddiadau a lleoliadau a geir yn y ffynonellau llawysgrifol a nodir ar waelod pob testun yng nghorff y gyfrol. Fodd bynnag, yn achos sawl prydyddes, bu'n rhaid amcangyfrif ei dyddiadau a gwnaed hynny trwy ystyried oed y ffynonellau llawysgrif ynghyd â dyddiadau cyfoeswyr cydnabyddedig. Mewn achosion o'r fath, esbonnir sut y pennwyd dyddiad a dylid pwysleisio mai amcangyfrifon gochelgar ydynt. Defnyddir marc cwestiwn ar ddechrau'r dyddiad i ddynodi hyn. Erys llawer iawn o fylchau yn ein gwybodaeth am nifer o'r prydyddesau hyn, ond un o ddibenion y gyfrol hon yw ysgogi diddordeb pellach a fydd, yn ei dro, yn taflu rhagor o oleuni ar y cerddi a'u hawduron.

Gwerful Fychan (? g. c.1430)

Merch i Ieuan Fychan ab Ieuan ap Hywel y Gadair a Mallt ferch Llywelyn ap Madog ab Iorwerth ap Gruffudd o'r Llwyn-onn ym Maelor Gymraeg oedd Gwerful Fychan. Yr oedd yn wraig i'r bardd Tudur Penllyn (c.1415-85), Caer-gai, ac yn fam, felly, i'r bardd Ieuan ap Tudur Penllyn. Os derbynnir dadl Dafydd Johnston yr oedd hefyd yn fam i'r brydyddes Gwenllïan ferch Rhirid Flaidd, ('Gwenllïan ferch Rhirid Flaidd', *Dwned* 3 (1997), 27-32). Bu cryn ddrysu ar lafar gwlad rhwng Gwerful Fychan a Gwerful Mechain, gan eu bod, ill dwy yn hanu o Faldwyn ac yn dwyn enw teuluol tebyg: merch i Ieuan Fychan oedd Gwerful Fychan a merch i Hywel Fychan oedd Gwerful Mechain. Oherwydd y drysu a fu rhwng y ddwy brydyddes, y mae pennu awduraeth yn arbennig o broblematig, ac y mae ceisio rhyddhau Gwerful Fychan o'r dryswch yn anos o lawer na rhyddhau Gwerful Mechain. Dwyseir yr anhawster hwn gan y ffaith fod gwaith y ddwy wedi treiglo ar lafar am gyfnod sylweddol cyn cyrraedd ffurf ysgrifenedig. Y mae'r ddau englyn cyntaf a briodolir i Werful Fychan (rhifau 1 a 2) yn ddiddorol yn y cyswllt hwn, oherwydd cyfrol Robert Thomas (Ap Vychan), a gyhoeddwyd oddeutu 1822, yw'r cofnod ysgrifenedig cyntaf, hyd y gwyddys, a geir ohonynt. Troeon y traddodiad llafar, neu 'yr ysbryd diofal hwnw "Llafar gwlad"' (LlGC 17873D, 3355), sy'n gyfrifol am ddrysu rhwng y

ddwy Werful ac am bresenoldeb llinellau o gywydd gofyn march gan
Dudur Aled yng 'Nghywydd y March Glas' Gwerful Fychan. Gw. *GGM*,
tt. 3-4, 31; *GTP*, tt. xi-xii.

?Cywydd y March Glas

Y mae'r tri chopi llawysgrif o'r cywydd hwn yn digwydd mewn casgliadau
a gysylltir â'r Bala. Gan fod y llawysgrifau hyn yn perthyn i'r ddeunawfed
ganrif, maentumir bod cywydd Gwerful Fychan wedi treiglo ar lafar am
ganrifoedd. Rhywbryd yn ystod y cyfnod hwn, ymwthiodd deuddeg
llinell o gywydd gofyn march gan Tudur Aled i'r cywydd a briodolir i
Werful. Gweler 'I ofyn march gan Ddafydd ab Owain, abad Aberconwy,
dros Lewys ap Madog o Laneurgain', yn *DGGD*, tt. 66-8, llau. 45-7, 49-
50, 63-6, 70, 79-80. Wrth ddyfalu'r march y mae Gwerful fel petai'n
dilyn confensiwn y cywydd gofyn, sef disgrifio'r hyn a geisir gan y
rhoddwr. Ymhellach, y mae'r chwe llinell olaf yn cyfeirio at roi tâl am y
march, felly, y mae'n bosibl mai rhan neu ddryll o gywydd gofyn yw'r
cywydd hwn ar ei ffurf bresennol.

Gwenllïan ferch Rhirid Flaidd (*fl.*1460au)

Awgryma ei henw tadol mai merch oedd Gwenllïan i Rhirid Flaidd ap
Gwrgenau (*fl.*1160), Arglwydd Penllyn, Powys. Fodd bynnag, y mae
geirfa ac arddull yr englyn a briodolir iddi yn fwy nodweddiadol o'r
bymthegfed ganrif. Cred Dafydd Johnston ei bod yn ferch i'r beirdd
Tudur Penllyn a Gwerful Fychan a'i bod wedi dewis arddel ei chysylltiad
â llwyth Rhirid Flaidd yn ei henw barddol. Os gwir hyn, y tebyg yw ei
bod wedi dysgu'r grefft farddol gan ei rhieni, fel y gwnaeth ei brawd
yntau, Ieuan ap Tudur Penllyn (*fl.*1460). Dengys yr achau fod gan
Gwerful a Thudur ddwy ferch o'r enw Gwenllïan: priododd y naill John
ap Dafydd Llwyd a phriododd y llall Hywel ap Dafydd Llwyd (P. C.
Bartrum WG2, Meirion Goch 3 (A).) Un gerdd yn unig o'i heiddo a
gadwyd ac y mae'r englyn hwnnw yn ateb i englyn gan fardd o'r enw
Gruffudd ap Dafydd ap Gronw, gŵr dihanes, a gysylltir â Phrysaeddfed,
Môn. Dolen gyswllt rhwng Gwenllïan a Phrysaeddfed yw'r ffaith fod ei
thad, Tudur Penllyn, wedi canu i Huw Lewys a Sioned Bwlclai o Brys-
aeddfed. Y mae tri chopi llawysgrif yn awgrymu bod Gwenllïan a
Gruffudd ap Dafydd ap Gronw yn briod. Diau mai'r englynion eu
hunain, ac nid gwybodaeth o'r achau, a awgrymodd y posibilrwydd hwn
i'r copïydd, Thomas Wiliems, gan fod Gwenllïan yn wraig briod i John

ap Dafydd Llwyd ap Gruffudd ap Dafydd ap Pothan. Gw. Dafydd Johnston, 'Gwenllïan ferch Rhirid Flaidd', *Dwned,* 3 (1997), 27-32; *GTP,* tt. xi. Fodd bynnag, y mae Dafydd Wyn Wiliam yn cynnig dehongliad arall ar yr englynion hyn. Awgryma ef mai gweddillion stori goll am briodas rhwng Gruffudd ap Iorwerth o Brysaeddfed a rhyw Wenllian ferch Rhirid o Benllyn a geir ynddynt, a bod yr englynion wedi treiglo ar lafar er tua 1250. Gw. 'Gwenllian Ferch Rhirid', *Tlysau'r Hen Oesoedd,* 4 (Hydref 1998), 5.

Ymddiddan â Gruffudd ap Dafydd ap Gronw

Gwelir ôl ei statws amatur ar englyn Gwenllïan, gan ei bod yn defnyddio odlau proest mewn cerdd sydd, fel arall, yn ymdebygu i englyn unodl union. Barn Dafydd Johnston yw ei bod wedi cyfuno'r englyn proest a'r englyn unodl union oherwydd, fel bardd amatur, ni theimlai reidrwydd i lynu wrth fesurau cydnabyddedig y gyfundrefn farddol. Yr oedd beirdd amatur yn flaenllaw iawn ym maes canu maswedd a hwyrach mai cynnyrch ymryson barddol yw'r englynion hyn. Er bod cyd-destun englynion Gruffudd a Gwenllïan yn ansicr, ni ellir osgoi yr hyn a awgrymir gan ei hateb. Yn gyntaf, wrth arddel ei pherthynas â Rhirid Flaidd, dengys ei goruchafiaeth gymdeithasol ar y bardd a fu'n ei gwawdio am fod yn dlawd a di-raen. Yn ail, dibynna ar ensyniadau rhywiol, un o arfau mwyaf cyffredin a phwerus beirdd amatur, a lloria Gruffudd trwy awgrymu ei bod yn feichiog ac mai ef yw'r tad. Cymharer ymateb Gwenllïan ag un tebyg gan Werful Mechain i Ddafydd Llwyd Fathafarn (rhif 14).

Gwerful Mechain (*c.*1460-*c.*1502)

Gwerful Mechain yw'r brydyddes gynharaf y mae corff sylweddol o'i gwaith wedi goroesi. Merch ydoedd i Hywel Fychan, Llanfechain, ac y mae ei henw barddol yn ei chysylltu â'i chynefin. Priododd â John ap Llywelyn Fychan a bu ganddynt o leiaf un ferch, Mawd. Yr oedd ei chysylltiadau â'r gyfundrefn farddol yn niferus. Perthynas iddi drwy briodas oedd y bardd Llywelyn ab y Moel a pherthynai Gwerful i gylch barddol o ymrysonwyr bywiog a gynhwysai Dafydd Llwyd o Fathafarn, Llywelyn ap Gutun ac Ieuan Dyfi. Fe'i cysylltir hefyd â rhai o feirdd amlycaf ei chyfnod: Guto'r Glyn ac, o bosibl, Dafydd ab Edmwnd a Thudur Aled. Dafydd Llwyd oedd ei hathro barddol ond nid oes ateg ddibynadwy i'r traddodiad a ddeil fod Gwerful ac yntau yn gariadon: y mae'n debyg mai eu canu masweddus sydd wrth wraidd y traddodiad

arbennig hwnnw. Priodolir oddeutu deugain o gerddi i Gwerful Mechain yn y llawysgrifau (gan gynnwys 'Cywydd y Gal' o eiddo Dafydd ap Gwilym), ond dangosodd Nerys A. Howells mai rhyw bedair ar bymtheg ohonynt sy'n weddol sicr eu hawduraeth. Ni chynhwysir yn y gyfrol hon y cerddi y mae ansicrwydd ynghylch eu hawduraeth. Cywyddau ac englynion a ganai Gwerful Mechain fynychaf a gwelir ôl ei hyfforddiant answyddogol ac amatur nid yn unig ar ei chynganeddion, ond ar y *genres* a fabwysiadodd: canu brud neu broffwydoliaeth, ymryson a chanu maswedd. Haerodd golygyddion y rhifyn ffeministaidd o'r *Traethodydd* (1986) mai arbenigrwydd Gwerful Mechain oedd y modd y defnyddiai themâu stoc y bardd amatur at ei dibenion ei hun: 'I ateb Ieuan Dyfi' (rhif 9), 'Cywydd y gont' (rhif 11) ac 'I wragedd eiddigus' (rhif 12) sy'n amlygu'r llais unigolyddol a hyglyw hwn orau. Am drafodaeth lawn ar Werful Mechain a'i chanu, gw. *GGM.* Gw. hefyd Marged Haycock, 'Merched Drwg a Merched Da: Gwerful Mechain v. Ieuan Dyfi', *YB,* xvi (1990) 97-110; Ceridwen Lloyd-Morgan, '"Gwerful ferch ragorol fain": Golwg newydd ar Gwerful Mechain,' *YB,* xvi (1990), 84-96; eadem., 'The "Querelle des femmes": A Continuing Tradition in Welsh Women's Literature', yn Jocelyn Wogan-Browne *et al.* (eds), *Medieval Women: Texts and Contexts in Late Medieval Britain. Essays for Felicity Riddy,* Turnhout, 2000, 101-14.

Dioddefaint Crist

Yn anffodus, y mae Gwerful Mechain yn fwyaf enwog am ei cherddi coch. Er mai ei cherddi mwyaf confensiynol yw 'Dioddefaint Crist' ac 'Angau a Barn', cam gwag â hi yw ei chofio fel bardd masweddus yn unig. Thema gelfyddydol, llenyddol a defosiynol tra phoblogaidd trwy gydol Ewrop y Canol Oesoedd oedd y Dioddefaint. Diben myfyrio arno oedd pwysleisio gweithred achubol yr Iesu a'i haeddiant fel iachawdwr y ddynoliaeth. Thema gyffroadol gref oedd hon, felly, oherwydd os oedd aberth Crist dros bobl y byd yn brawf o'i dduwdod, yr oedd Ei ddioddefaint ar y groes yn brawf o'i ddynoliaeth. Y gallu i uniaethu â dioddefaint Crist a'i gwnâi hi'n thema mor rymus, oherwydd o ymdeimlo â phoen corfforol yr Iesu, cymhellid pobl i lawn werthfawrofi Ei aberth ac, felly, i edifarhau am eu pechodau. Cymharer cerddi Catrin ferch Gruffudd ap Hywel a ganai yn sgil y Diwygiad Protestannaidd, rhifau 29 a 30.

Siwdas, 21, Jwdas Iscariot, y disgybl a fradychodd yr Iesu.

Sisar, 42, Cesar Awgwstws (63 C.C. a 14 O.C.), ymherodr cyntaf Rhufain.

Sioseb, 55, Joseff o Arimathea, y gŵr a roddodd gorff yr Iesu yn ei fedd ei hun yn ôl Efengyl Mathew.

Angau a barn
Fel y Dioddefaint, yr oedd angau a barn yn themâu celfyddydol, llen-yddol a defosiynol poblogaidd yn yr Oesoedd Canol. Ond yn fwy na'r Dioddefaint, gweithredai angau a barn fel ffrwyn foesol hynod effeithiol gan mai awr angau oedd y cyfnod mwyaf allweddol ym mywydau pobl yr Oesoedd Canol a'r Cyfnod Modern Cynnar. Cyflwr yr enaid ar awr angau a benderfynai p'un ai yn y nefoedd neu yn uffern y byddai dyn yn treulio tragwyddoldeb. Ond yn wyneb y sicrwydd y deuai angau, ond yr ansic-rwydd ynghylch ei amser, yr oedd angau a'r farn yn ysgogiad di-ail i geisio byw (ac, felly, marw) yn fucheddol. Thema ffrwythlon iawn yw angau yn y gyfrol hon, oherwydd y datblygiadau crefyddol a welwyd yn ystod y Cyfnod Modern Cynnar, sef sefydlu Protestaniaeth fel crefydd swyddogol y wlad, tranc y ffydd Gatholig, twf Ymneilltuaeth ac yna'r diwygiad Methodistaidd. Gwelir, felly, sut y mae ymlyniad wrth ffydd neu enwad arbennig yn lliwio agwedd at y byd a ddaw, yn ogystal â'r byd hwn. Gw. rhifau 29, 30, 53, 121, 41, 142.

Noe, 36, Noa, yn ôl hanes y Dilyw a adroddir yn Llyfr Genesis, dim ond Noa a'i deulu a oroesodd.

Foesen, 38, Moesen, Moses, y gŵr a arweiniodd yr Iddewon o'r Aifft i ryddid yng Nghanaan ac a dderbyniodd y Deg Gorchymyn oddi wrth Dduw.

I ateb Ieuan Dyfi am gywydd Anni Goch
Y mae'r cywydd hwn, ynghyd â'r cywydd gan Ieuan Dyfi a'i hysgogodd, yn cynrychioli'r drafodaeth farddol estynedig gynharaf yn y Gymraeg ar bwnc y merched; sef y *querelle des femmes,* pwnc a drafodwyd yn eiddgar trwy gydol y Canol Oesoedd yn Ewrop. Yn y gerdd hon ac yn rhifau 11 a 12, isod, y gwelir amlochredd a hyder barddonol Gwerful. Oherwydd anwadalwch ei gyn-gariad, Anni Goch, dewisodd Ieuan Dyfi ddial arni trwy ddychanu menywod yn gyffredinol. (Gw. *GGM*, tt. 65-79). Awgrym-odd Marged Haycock fod swyddogaeth gathartig i gerdd Ieuan Dyfi i Anni Goch ac mai 'therapi iddo yw cofio nad ef yn unig a ddioddefodd o achos merch'. Yn ei gywydd, cwyna Ieuan am ei gyflwr a rhestra'r dynion a ddioddefasai oherwydd dichell y rhyw deg. Yn eu plith mae enwau adnabyddus Samson, Solomon, Alecsander Fawr ac Achilles. Yn ei chyw-ydd hithau, y mae Gwerful yn ateb dadleuon Ieuan Dyfi â rhestr o

fenywod da a rhinweddol. Yn fwy na hynny, dewisodd fenywod a ddioddefasai oherwydd twyll dynion. Defnyddiodd Gwerful enghreifftiau brodorol Cymraeg yn ogystal ag enghreifftiau cyfarwydd o'r Beibl (gan gynnwys yr Apocryffa) a'r byd clasurol. Bradychwyd Dido (ll. 15) gan Aeneas yn ôl y traddodiad clasurol a bradychwyd Gwenddolen hithau (ll. 17). Y mae Gwenddolen hefyd yn enghraifft o fenyw gref gan iddi, yn ôl Sieffre o Fynwy, deyrnasu dros ei theyrnas am bymtheng mlynedd cyn trosglwyddo'r awenau i'w mab. O 'Frut y Brenhinedd' hefyd y daw Tonwen, gwraig Dyfnwal Moelmud (ll. 19), menyw, fel Genuissa, gwraig Gweirydd (ll. 23), a goffeir fel heddychwraig. Doethineb yw rhinwedd Marsia gwraig Cuhelyn (ll. 21), y wraig y dywedir iddi ddyfeisio cyfraith y Brutaniaid. Wrth gyfeirio at Elen merch Coel, gwraig Constans (ll. 31), neu Gystennin, y mae Gwerful yn uniaethu Elen Luyddog a'r Santes Elen â'i gilydd. Santes Elen a ddarganfu'r Wir Groes, felly, enghraifft o fenyw sanctaidd yw hi. Duwioldeb (ac edifeirwch) sy'n nodweddu Aelfthryth, gwraig Edgar (ll. 39), a'r cymeriadau Beiblaidd: mam Suddas (ll. 27), sef Jwdas Iscariot, gwraig Pontiws Peilat (ll. 29), a'r wraig weddw a fu'n porthi'r proffwyd Eleias (ll. 45). I gloi, tanseilia Gwerful honiadau Ieuan Dyfi yn llwyr trwy adleisio elfennau a oedd yn ganolog i'w helyntion cyfreithiol ef ag Anni Goch: geirwiredd a thrais rhywiol. Merched geirwir oedd Susanna (ll. 53) a Sibli'r broffwydes (ll. 58). Ergyd herfeiddiol olaf Gwerful yw bod gan fenywod y llaw uchaf ar ddynion gan ei bod yn amhosibl i fenyw dreisio gŵr. O dan yr amgylchiadau a drafodir gan Llinos Beverley Smith, yr oedd y datganiad olaf hwn yn agos iawn i'r asgwrn, Llinos Beverley Smith, 'Olrhain Anni Goch', *YB*, xix (1993), tt. 107-26.

I Lywelyn ap Gutun

Rhan o ymryson â Llywelyn ap Gutun a Dafydd Llwyd yw'r cywydd hwn.

Nudd, 2, Nudd, Mordaf a Rhydderch oedd y Tri Hael chwedlonol a ystyrid yn safon ar gyfer haelioni yn ôl 'Trioedd Ynys Prydain', corff traddodiadol o wybodaeth a oedd yn rhan o arfogaeth farddol y beirdd proffesiynol.

Brawd Odrig, 10, aelod o Urdd y Brodyr Llwyd oedd y teithiwr enwog Odoric o Porodone (*c.*1286-1331) o'r Eidal.

Un Dre' ar Ddeg, 42, Croesfain, tref i'r gogledd-orllewin o Amwythig, sef Ruyton XI Towns.

Ymhwythig, 44, Amwythig.

plant Ronwen, 51, epithet am y Saeson. Priodwyd Rhonwen ferch Hengist, arweinydd y Saeson, â Gwrtheyrn, brenin y Brytaniaid.

Dre-Wen, 52, Wittington, swydd Amwythig.

Alecsander, 63, Alecsander Fawr (356-323 C.C.).

Cywydd y gont

Tynnodd sawl beirniad sylw at y modd y ffurfia'r cywydd hwn wrthbwynt naturiol i 'Gywydd y Gal' gan Ddafydd ap Gwilym ac, yn wir, y mae 'Cywydd y gont' fel petai'n ateb y cywydd hwnnw. Mewn rhai llaw-ysgrifau, priodolwyd cywydd Dafydd ap Gwilym i Werful Mechain; awgrym nid yn unig o'i henw fel bardd maswedd ond o'i henw da fel prydyddes. Clywir llai o wagymffrost yng ngherdd Gwerful, ac yng ngoleuni'r modd celfydd y mae hi'n defnyddio un o gonfensiynau'r canu serch fel ffrâm i'w dadleuon, gwelir bod haen ddeallusol anghyffredin i'w cherdd. Cwyna am arfer dreuliedig y beirdd o foli menyw yn systematig: moli'r gwallt, yr aeliau, y ddwyfron, y breichiau a'r dwylo mewn trefn. Moliant annigonol a diffygiol yw'r fath fformwla yn ei barn hi, gan fod y beirdd yn anwybyddu'r darn pwysicaf, sef yr organau rhywiol, y 'plas lle'r enillir plant' (ll. 22), chwedl hithau. Darn byr sy'n dyfalu'r gont a rhoddir sylw i'w swyddogaethau: pleser a ffrwythlondeb. I gloi, heria'r beirdd i gylchredeg cerddi sydd, fel ei cherdd hithau, yn rhoi sylw haeddiannol i'r gont ac, yn unol â naws danseiliol y canu maswedd, y mae'n cloi ei cherdd trwy ddymuno bendith Duw ar y gont. Cerdd herfeiddiol, drwyddi draw, yw hon: her gymdeithasol wrth gydnabod rhywioldeb benywaidd a her i'r darlun llednais o'r fenyw a gyflwynai'r beirdd yn eu canu serch. Gan ei bod yn herio'r beirdd trwy ddefnyddio eu confensiynau barddol yn eu herbyn, gellir credu mai presenoldeb arswydus oedd hi mewn ym-ryson! Gw. *CMOC*.

I wragedd eiddigus

Fel 'Cywydd y gont' y mae hwn eto'n gywydd amlhaenog, lle gwelir Gwerful Mechain yn torri ei chŵys ei hun â chonfensiynau'r gyfundrefn farddol. Yma, mae hi'n parodïo un o themâu sefydlog y canu serch gwr-ywaidd, sef y gŵr eiddig. Ond yn hytrach na chrechwenu ar wŷr priod drwgdybus a warchodai eu gwragedd ifanc, try Gwerful i wawdio gwragedd 'eiddigus' a rwystrai fenywod eraill rhag profi pleserau'r cnawd â hwynt. Gan fod ei chanu ynghylch rhywioldeb benywaidd mor ddilyffethair, y mae'r cywydd hwn (a rhif 11, uchod) yn amlygu ceidwadaeth gynhenid y canu maswedd a oedd, er gwaethaf ei feiddgarwch, yn rhoi blaenoriaeth i

brofiad ac i anghenion y gwryw. Yn hyn o beth, y mae Gwerful Mechain yn llais pwysig, ond unig, ymhlith ein prydyddesau oherwydd o'u cymharu â hi, mursennaidd, braidd, yw'r anlladrwydd a fynegir yn englynion Gwenllïan ferch Rhirid Flaidd (rhif 6), Alis ferch Gruffudd ab Ieuan (rhifau 24 a 26) ac Elsbeth Evans (rhif 56).

Wenllïan, 9, cyfeiriad, o bosibl, at y brydyddes Wenllïan ferch Rhirid Flaidd.

Gwerful Mechain yn holi Dafydd Llwyd
16, byddai'r llinell ganlynol yn ateb gofynion y gynghanedd yn well: Nodi'r glain gynt neidr glan Gwy.

I'w gŵr am ei churo
Nid yw'r englyn hwn o reidrwydd yn trafod profiad personol Gwerful. Serch hynny, dyma enghraifft brin iawn yn y Gymraeg o gerdd sy'n ymwneud â thrais domestig. Cymharer hi hefyd â cherdd Liws Herbart (rhif 50) a luniwyd pan oedd o flaen ei gwell am ladd ei gŵr. Ceir cyfeiriadau cynnil at wŷr a gurai eu gwragedd gan Jane Vaughan (rhif 42) a 'Lowri merch ei thad' (rhif 138).

Alis ferch Gruffudd ab Ieuan ap Llywelyn Fychan (g. *c.*1500)
Yr oedd Alis, a adwaenid fel Alis Wen, yn un o ferched Sioned ferch Richard a Gruffudd ab Ieuan ap Llywelyn Fychan (*c.*1485-1553), Llannerch, Dyffryn Clwyd. Bardd amatur o fri, fel ei dad, oedd Gruffudd ab Ieuan, a bu ef a Thudur Aled yn weithgar yn y ddwy Eisteddfod a gynhaliwyd yng Nghaerwys yn yr unfed ganrif ar bymtheg. Tybir, felly, mai wrth draed ei thad y dysgodd Alis ac, o bosibl, ei chwiorydd Catrin a Gwen, y grefft farddol. Priododd Catrin â Ieuan Gwyn ap Lewis ap Tudur ab Ieuan a phriododd Gwen â John ap Gruffudd o Landudno. Yn wir, yr oedd gan y chwiorydd gynhysgaeth farddol a diwylliannol gyfoethog, oherwydd eu tad-cu ar ochr eu mam oedd Richard ap Hywel, un o gomisiynwyr Eisteddfod gyntaf Caerwys yn 1523. Trwy ei thad, yr oedd Alis yn perthyn i'r brydyddes Elsbeth Fychan, isod, gan fod teidiau'r ddwy yn ddau frawd (P. C. Bartrum WG2, Edwin 6 (D3) & Edwin 6 (D1).) Ei phriod oedd Dafydd Llwyd o'r Faenol a ganed iddynt bedwar mab a ddilynodd yrfa eglwysig: John, Thomas, William ac Edward. Yn ogystal ag etifeddu dawn farddonol ei thad, credir bod Alis yn wybodus iawn am achyddiaeth, sef pwnc y disgwylid iddo fod ar flaenau bysedd beirdd proffesiynol. Wrth drafod hanes teulu'r Garn a Phlasnewydd, honodd T. A. Glenn mai ffrwyth

ymchwil Alis yw'r achau cywiraf a gedwir yn llawysgrifau Cae Cyriog. Alis yn unig a goffeir gan yr oesoedd a fu am ei gallu prydyddol ac ysyw-aeth, ni chedwir dim y gellir honni yn gwbl sicr ei fod yn waith anni-bynnol ei chwiorydd, Catrin a Gwen. Uniaethwyd Catrin â Chatrin arall, sef Catrin ferch Gruffudd ap Hywel, ond honno, yn ddi-os, biau'r cerddi a briodolwyd yn y llawysgrifau i'r ddwy ohonynt. Serch hynny, y mae'n bosibl mai cywaith gan y tair chwaer o sir Ddinbych yw'r gerdd a briod-olir i dair 'ewig o Sir Ddinbych' a gynhwysir yma o dan enw Alis. Cerddi secwlar a gedwir gan Alis, a nifer o'i henglynion yn ymdrin â phrofiadau benywaidd megis dewis gŵr, ailbriodas ei thad a rhywioldeb. Y mae cyfran dda ohonynt yn awgrymu ei bod yn ddibriod ar adeg eu llunio. A ddilyn-odd Alis y patrwm cyffredin ymhlith prydyddesau Lloegr, sef rhoi'r gorau i farddoni ar ôl priodi, fel arwydd ei bod wedi aeddfedu ac ymbarchuso? Ni thrafoda themâu rhywiol a sgatolegol mewn modd mor agored â Gwerful Mechain. *GILlF*; Cathryn A. Charnell-White, 'Alis, Catrin a Gwen: Tair Prydyddes o'r unfed ganrif ar bymtheg. Tair Chwaer?', *Dwned*, 5 (1999), 89-104; T. A. Glenn, *The Family of Griffiths of Garn and Plasnewydd* . . ., London, 1934, t. 103; J. C. Morrice (gol.), *Detholiad o Waith Gruffydd ab Ieuan ap Llywelyn Fychan*, Bangor, 1910.

Cywydd cymod rhwng Grigor y Moch a Dafydd Llwyd Lwdwn o sir Fôn

Ystyrir cerddi cymod yn wedd ar gydwybod gymdeithasol barddoniaeth ac yn fodd o geisio cynnal *status quo* y gymdeithas. Dyma, yn sicr, a ddangosodd Enid P. Roberts wrth drafod y cefndir i gywydd cymod Tudur Aled i Hwmffre ap Hywel a'i geraint. Cyfnod o ymgyfreitha taer gan uchelwyr Cymru oedd diwedd y bymthegfed ganrif a byrdwn cywydd Tudur Aled yw nad peth buddiol yw cynnal drwgdeimlad rhwng ceraint: rheitiach yw heddwch a theyrngarwch teuluol. Yr un meddylfryd a geir yng nghywydd cymod Alis rhwng y deuwr o Fôn: rhywbeth anfoneddig-aidd yw bod pobl o uchel waed yn cweryla â'i gilydd. Ond, er gwaethaf difrifoldeb ei neges sylfaenol, dychanu Grigor a Dafydd a wna Alis yn y pen draw, gan bwysleisio mai yn eu diod y byddai'r ddau yn anghytuno. Yn hynny o beth, y mae ei chywydd cymod yn nes o ran cywair i'r cywyddau cymod niferus a luniasai Tomos Prys (*c*.1564-1634) o Blas Iolyn, a oedd mewn bri genhedlaeth yn ddiweddarach. Trwy gydol yr unfed ganrif ar bymtheg, gwelwyd newid cywair graddol, wrth i ysgafn-der ac ysmaldod ennill eu plwyf ymhlith beirdd y canu caeth. Y mae Tomos Prys yn enghraifft dda o benllanw'r newid cywair hwnnw, tra bo'r

gerdd hon (ac eraill) gan Alis yn cynrychioli cam ar hyd y daith, fel petai. Lleisio cydwybod gymdeithasol a wna cerdd 'Lowri merch ei thad' (rhif 138) i gymodi rhwng pâr priod, ond gwedd gwbl bersonol sydd i gerdd rydd Elsbeth Fychan, perthynas i Alis, wrth geisio cau'r bwlch a ddatblygasai rhyngddi hi a'i brawd (rhif 34). Cais personol i gymodi â chyfeilles a fu'n ddieithr a gymhellodd Marged Harri hithau i yrru'r gleisiad yn llatai i sir Fôn (rhifau 35 a 36).

Englynion i'w thad

Ffrwyth priodas gyntaf Gruffudd ab Ieuan â Sioned ferch Richard ap Hywel oedd Alis, Catrin a Gwen (a phedwar arall o blant), a ganed pump o blant i Gruffudd ab Ieuan o'i ail briodas ag Alis ferch John Owen, Llansanffraid. Priodas ei thad ag Alis ferch John Owen, felly, yw cefndir yr englynion dychanol hyn. Â'r darpar wraig ifanc y mae ei chydymdeimlad ac awgryma na fydd ei thad, ac yntau'n ŵr musgrell mewn oed, yn medru bodloni ei hanghenion rhywiol. Dyma hefyd thema un o gerddi Angharad James (rhif 63). Y mae Alis yma yn llai ymataliol nag yn ei hymateb i ymwneud ei châr, Rhys ap Siôn, â merch o'r enw Gwen o'r Dalar (rhif 25), ond yn fwy ymataliol na fersiynau o'r stori hon a gysylltir â phrydyddesau eraill. Priodolir englynion syndod o debyg i ferched eraill. Dyma'r fersiwn a briodolir i Werful Mechain:

> Howel Fychan o Gaer Gai ac ef ddim yn iach a ddanfonodd ei ferch Gwerful Mechain i gymanfa yn ei le ac yn ei thŷ llety daeth dynes i holi am Howel Fychan; hithau a ofynnodd ei gweled ac a ddywedodd wrthi:

> Gŵr penwyn sydyn at siad – findenau
> Adwaenir drwy'r hollwlad,
> Gŵr penllwyd o grap anllad,
> 4 Gŵr edwyn hŵr ydyw 'nhad.

> Gwedi ei dyfod yn ôl, ei thad a ofynnodd pa fodd y bu a pha beth a welodd; hithau a atebodd:

> Gweles eich lodes lwydwen – eiddilaidd,
> Hi ddylai gael amgen;
> Hi yn ei gwres, gynheswen,
> Chwithau 'nhad aethoch yn hen. (*GGM*, t. 122)

Y mae'n bosibl mai'r drysu a fu ar lafar rhwng Gwerful Fychan a Gwerful
Mechain sy'n gyfrifol am y cyfeiriad at Gaer-gai yn yr hanesyn sy'n cyf-
lwyno'r englyn. Os felly, cam arall yn y drysu yw priodoli un o'r englyn-
ion a briodolir i Werful Mechain i 'Margaret fychan o Gaergain i roi
hanes i thad ai gwnaeth' (CM 41B, ii, 118):

> Gŵr llym sydyn am siad – min dene
>> Fe'i 'dwaenir gan fagad;
>> Gŵr penllwyd â chrap anllad:
>> Gŵr edwyn hŵr ydy 'nhad.

Yn LlGC 836D, 22, llawysgrif o ddechrau'r ddeunawfed ganrif, priodolir
yr englyn hwn i 'merch R.V.', sef Rowland Vaughan, efallai? Priodolir
fersiynau eraill i ferch Robert Llwyd (LlGC 672D, 108, LlGC 10248B,
146 (llau. 5-8 yn unig) a Wynnstay 6, 139-40), sy'n llai cydoddefol â'r
ferch ifanc yn yr englyn olaf un:
Robert Lloyd yn hen wedi priodi merch ifangc a ganodd:

> Y ddeuben a fu ddiball im ennyd
>> A minne fu angall:
>> Mae'r pen gwyn mewn poen a gwall
> 4 Er pan oerodd y pen arall.

Ateb merch Robert Llwyd:

> Llances o lodes lwydwen – feinael
>> A fynne gael amgen;
>> Hi roddwyd yn ireiddwen,
> 8 Chwithe 'nhad, och! aeth yn hen.

Un arall o'i gwaith hi:

> Mi welais eich anwylyd – yng Nghaerwys,
>> Cynghorwn ei gochelyd:
>> Gwenai feinael gain funud,
> 12 Dan ei gown yn dân i gyd.

Priodolir yr englynion i bum menyw wahanol. Ond hwyrach nad ansic-
rwydd ynghylch awduraeth yr englynion hyn yw'r unig ffactor ar waith.

Hwyrach fod gan y traddodiad llafar ran i'w chwarae yn y drysu hwn hefyd? Awgrymodd Ceriwen Lloyd-Morgan wrthyf ein bod yn ymwneud â rhyw fath o froc môr barddol, ac mai pennill neu benillion traddodiadol oedd y rhain o'r un cyff â'r penillion telyn, ond bod sawl menyw wedi eu cofleidio gan roi ei stamp ei hun arnynt.

?Tair ewig o sir Ddinbych

Ai dwy gerdd sydd yma mewn gwirionedd? Y mae llau. 9-32 yn mynegi hiraeth am gariad coll, ac yn torri ar naws chwareus llau. 1-8, 33-48 sy'n awgrymu i ddarpar gariadon sut y gellir hudo'r tair ewig neu ferch fywiog, sef, o bosibl, Alis a dwy o'i chwiorydd.

Catrin ferch Gruffudd ap Hywel (*fl. c.*1500-1555)

Merch Gruffudd ap Hywel ab Einion o Ysbyty Ifan a'i wraig Gwenllïan ferch Einion oedd Catrin. Ei gŵr cyntaf oedd Syr Robert ap Rhys ab Ieuan o Ysbyty Ifan, offeiriad pabyddol, a daeth eu mab hwy yn berson Llanddeiniolen; ei hail ŵr oedd Siôn ap Harri, Bodfari. Ni wyddys a oedd ei gwŷr yn ymddiddori mewn barddoniaeth ond dangosodd Nia Powell fod gan Catrin gysylltiad â'r gyfundrefn farddol am ei bod yn perthyn trwy briodas i'r bardd proffesiynol William Cynwal. Y mae'r llawysgrifau yn priodoli'r ddwy gyfres o englynion i Catrin ferch Gruffudd ab Ieuan a Catrin ferch Gruffudd ap Hywel. Fodd bynnag, gan fod y cerddi hyn yn wrthwynebus i'r Diwygiad Protestannaidd, derbynnir mai Catrin ferch Gruffudd ap Hywel, gwraig answyddogol i offeiriad pabyddol, yw eu hawdur, yn hytrach na Chatrin ferch Gruffudd ab Ieuan a berthynai i deulu a gefnodd ar yr Hen Ffydd gyda dyfodiad y Diwygiad. Yn y ddwy gyfres hir o englynion (rhifau 29 a 30), heriodd Catrin y gred a leisiwyd gan Sant Paul, sef na ddylai menywod ymhél yn gyhoeddus â chrefydd a diwinyddiaeth, ac wrth wneud hynny, gadawodd gofnod prin o ymateb Cymraes i'r Diwygiad Protestannaidd. Ond y mae'r ddwy gyfres hyn gan Catrin yn eithriadol am resymau eraill, sef eu hymdriniaeth bersonol ag angau gan fod lle i gredu mai angau yn taflu ei gysgod drosti oedd un o'i chymhellion wrth lunio'r cerddi. Fodd bynnag, y mae gan y ddwy thema hyn berthynas gilyddol, oherwydd y mae Catrin yn cysylltu lles tragwyddol ei henaid â dilysrwydd Eglwys Rufain. Gw. Cathryn A. Charnell-White, 'Barddoniaeth ddefosiynol Catrin ferch Gruffudd ap Hywel', *Dwned,* 7 (2001), 93-120.

Gweddïo ac wylo i'm gwely
gweithio y Sulie, 10, torri'r Saboth.
deg o'r geire, 11, y Deg Gorchymyn.

Iesu, Duw Iesu
ddwyran, 28, 29, y nef a'r purdan yw'r ddau le dan sylw, gan fod Eglwys
Rufain yn synio am y purdan fel math o ragystafell i'r nefoedd yn hytrach
nag uffern arall. Rhan o deyrnas Duw, felly, yw'r purdan, fel y nefoedd.
Gwadodd y diwygwyr Protestannaidd ddilysrwydd athrawiaeth y purdan.
olew, 80, eneiniad olaf y claf (S. *extreme unction*). Credid bod eneinio'r
corff ag olew yn paratoi'r enaid ar gyfer marwolaeth. Fe'i hystyrid yn elfen
annatod o'r proses o farw'n dda yn ôl Eglwys Rufain, ond gwrthodwyd yr
arfer gan y diwygwyr Protestannaidd.
Arfe Duw, 83, 'Arma Christi' sef arfau Crist, defosiwn canoloesol poblog-
aidd a gysylltir â defodaeth angau. Casgliad o ddelweddau neu symbolau
a gynrychiolai'r Dioddefaint oedd yr *Arma Christi*: er enghraifft, y groes,
y goron ddrain, disiau'r milwyr, archollion Crist, y deg darn arian a'r
ceiliog. Ni threfnid y symbolau mewn modd a oedd yn ail-greu stori'r
Dioddefaint, eithr gweithredent fel dyfeisiau mnemonig ar gyfer llywio
myfyrdodau'r credadun at arwyddocâd ysbrydol y Dioddefaint yn hytrach
na'i wedd gorfforol. Gellid llunio arfbais â'r delweddau hyn ac yr oeddynt
yn boblogaidd iawn ar gelfi eglwysig, ffenestri lliw, torluniau pren, cerrig
beddi a datganiadau pardwn.

I'r Haf oer, 1555
Ferddin, 13, Merddin: Myrddin, cymeriad chwedlonol yn y traddodiad
Cymraeg a enillodd enw fel daroganwr a bardd, ac a siomwyd mewn cariad.

Dienw (? *fl. c.*1500)
Nodir 'merch nethai o anfodd i thylwyth' ar ddiwedd yr englyn hwn ac
arwyddocaol, efallai, yw'r ffaith ei bod yn rhagflaenu un o englynion Alis
ferch Gruffudd ab Ieuan. Am y rheswm hwn, pennwyd iddi yr un dydd-
iadau bras ag Alis.

Catrin Cythin (? *fl.*1514)
Cedwir englyn Catrin Cythin (neu Cyffin?) yn 'Llyfr Syr Hugh Pennant',
*c.*1514. Myfyrdod ar angau, fe ymddengys yw'r englyn, er bod y llinell
olaf rhywfaint yn aneglur.

Elsbeth Fychan (? *fl.*1530)

Merch i fardd oedd Elsbeth Fychan hithau, eithr cerdd ddigynghanedd yw'r unig gerdd o'i heiddo a gadwyd. Merch i'r bardd-uchelwr Siôn ap Hywel ap Llywelyn Fychan (*fl. c.*1500-1530) o Dreffynnon oedd hi, set bardd a ganai ar ei fwyd ei hun. Yn ôl yr achau, dau frawd oedd Hywel ac Ieuan ap Llywelyn Fychan, y naill yn dad-cu i Elsbeth a'r llall yn dad-cu i Alis ferch Gruffudd ab Ieuan. Bu tad Elsbeth yn ymryson â Gruffudd ab Ieuan ap Llywelyn Fychan a Thudur Aled, ac yn ddiweddarach canodd farwnad i Dudur Aled. Cerdd gymod rhyngddi hi a'i brawd, Morgan Fychan, yw cerdd Elsbeth. Y mae rhannau ohoni ar goll, oherwydd cyflwr bregus y llawysgrif, felly, nid yw achos eu cweryl yn gwbl eglur. Fodd bynnag, gellir casglu oddi wrth y cyd-destun fod a wnelo'r cweryl â chrefydd, oherwydd dywedir bod llid, malais a chenfigen bellach rhwng cymdogion a'i bod hithau barod i fyned i'r purdan er mwyn ei brawd. Fe ymddengys fod ei brawd wedi gollwng yr Hen Ffydd dros gof ac Elsbeth wedi cadw'n driw iddi wedi'r Diwygiad Protestannaidd. Os gwir hynny, dyma enghraifft brin a gwerthfawr o ymateb Cymraes i ddigwyddiad crefyddol a gwleidyddol o bwys. Cymharer cerddi Catrin ferch Gruffudd ap Hywel (rhifau 29 a 30).

Cymod â'i brawd

Oherwydd cyflwr bregus y llawysgrif, y mae talpiau mawr o'r gerdd anghyffredin hon yn gwbl annarllenadwy. Fodd bynnag, fe ymddengys fod y Diwygiad Protestannaidd yn gefnlen iddi (llau. 21-36) ac, efallai, i'r anghydfod rhwng Elsbeth a'i brawd. Mynega ei hawydd i gymodi yn rymus: byddai'n fodlon mynd i'r Purdan dros ei brawd (llau. 47-8) ac adleisia wyleidd-dra Mair, chwaer Martha a Lasarus, gerbron Crist wrth iddi ddweud y byddai'n fodlon golchi traed ei brawd a'u sychu â'i gwallt ei hun (llau. 65-6) (Mth. 26: 6-13; Mc. 14: 3-9; In 11; 12: 1-8). Megis cerdd Catrin ferch Gruffudd ap Hywel (rhif 30), dyma dystiolaeth werthfawr ynghylch ymlyniad y Cymry i'r Hen Ffydd a cheir cipolwg ar effaith newidiadau crefyddol yr oes ar fywyd beunyddiol a chyfathrach pobl â'i gilydd.

Marged Harri (? *fl.*1550au)

Awgryma tystiolaeth fewnol y gerdd mai un o Ddyffryn Conwy oedd Marged Harri. Wrth yrru'r gleisiad yn gennad at ffrind yn sir Fôn, dyry gyfarwyddiadau iddo sy'n dechrau ar lannau afon Conwy (ll. 54). Y mae LlGC 1578B yn ei chysylltu â'r bardd a'r dyneiddiwr o Lanrwst, Edmwnd

Prys (1543/4-1623), 'Marged Harri drwy help Edmwnd Prys', ac, felly, dyfelir ei bod yn ei blodau ym mhumdegau'r unfed ganrif ar bymtheg. Gw. hefyd y cywydd dienw sy'n ateb cywydd Marged Harri, rhif 36.

Cywydd i yrru gleisiad yn llatai oddi wrth ferch at ferch arall

Enghraifft o'r modd y defnyddiai'r prydyddesau gonfensiynau a *genres* y gyfundrefn farddol at eu dibenion eu hunain yw'r gerdd hon. Yn ôl confensiwn, gyrrid anifail yn llatai gan fardd at gariadferch, ond yn yr achos hwn, cryfhau rhwymau cyfeillgarwch yw neges y llatai, gan fod Siân Griffith (Siân Owain, gynt), gwrthrych y gerdd, wedi esgeuluso ei chyfaill, Marged, byth ers priodi.

Ynys Seirioel, 62, Ynys Seiriol ar ochr ddwyreiniol Ynys Môn.
Traeth-coch, 64, eto ar ochr ddwyreiniol Ynys Môn, Red Wharf Bay.
Moelfre bach, 68, cyffiniau Moelfre ac Ynys Moelfre?

Gwerful ferch Gutun, tafarnwraig o Dal-y-sarn (*fl. c.*1560)

Oherwydd enw bedydd y brydyddes, tybiwyd mai Gwerful Mechain a ganodd y gerdd hon trwy gymryd arni *bersona* tafarnwraig, ond dadleuodd Enid Pierce Roberts mai Gwerful arall a'i lluniodd a'i bod yn perthyn i gyfnod o leiaf ganrif ar ôl Gwerful Mechain. Y mae'r ffynonellau llawysgrifol yn lleoli Gwerful ferch Gutun yn Nhal-y-sarn. Y mae sylwadau ffraeth William Owen-Pughe at Edward Jones, Bardd y Brenin, ar gwt un copi o'r gerdd yn ategu'r sylw hwn ac, ymhellach, yn dyst i chwaeth y Gwyneddigion llawen ar gyfer cerddi hwyliog: 'I copied the above poem thinking you would like it being the production of a jolly Landlady of the sixteenth century. W.O.,' (LlGC 112B, 5). Gweler Enid Pierce Roberts, *Dafydd Llwyd o Fathafarn*, Darlith Lenyddol Eisteddfod Genedlaethol Cymru, Maldwyn a'i Chyffiniau, 1981, 12.

Cywydd i ofyn telyn rawn oddi wrth Ifan ap Dafydd

Genre cyffredin ddigon oedd y canu gofyn a diolch yn ystod oes aur y Cywyddwyr, ac yr oedd iddo batrwm cydnabyddedig; sef annerch y rhoddwr, moli'r rhoddwr yn unol â safonau'r canu mawl, cyflwyno'r eirchiad a'i gais, a dyfalu'r rhodd. Yn ei cherdd hi, y mae Gwerful ferch Gutun yn dilyn y patrwm hwn yn fras. Ar ôl ei chyflwyno'i hun a'i galwedigaeth, cwyna na all greu'r amgylchiadau disgwyliedig ar gyfer ei chwsmeriaid oherwydd nad oes ganddi delyn. Cais delyn, felly, oddi wrth berthynas iddi, Ifan ap Dafydd, eithr nid ydyw yn ei gyfarch yn uniongyrchol. Nid

yw ychwaith yn ei foli yn unol â chonfensiwn y canu gofyn trwy fydryddu ei achau, ond mola haelioni ei gyndadau (llau. 17-18). Disgrifiad byr iawn o'r delyn (llau. 23-30) a geir gan Werful, rra byddai cerddi mwy confensiynol yn rhoi lle canolog i'r rhodd, gan ei dyfalu'n ddyfeisgar. Wrth gloi, noda Gwerful ei bod am gyfnewid y cywydd hwn am delyn, ac y gall Ifan ddisgwyl croeso cynnes a lluniaeth yn ei thafarn fel tâl ychwanegol. Gan nad oedd modd iddi ymaelodi â'r gyfundrefn farddol draddodiadol, y mae'n debyg na theimlai Gwerful fod yn rhaid iddi ddilyn confensiynau'r *genre* yn gyfewin fanwl. Ymhellach, rhydd ei cherdd gipolwg ar amodau cyfansoddi a pherfformio'r canu answyddogol, y 'canu lân gyfannedd', chwedl hithau. Cedwir llawer iawn o gerddi i ofyn telyn, un o'r ychydig daclau materol a ddefnyddid gan y beirdd a'r datgeiniaid proffesiynol, a braf yw gweld cerdd gan brydyddes yn eu plith. Gweler Bleddyn Owen Huws, *Y Canu Gofyn a Diolch c.1350-c.1650*, Caerdydd, 1998; *idem*, (gol.), *DGGD*, Caernarfon, 1998.

Gwenhwyfar ferch Hywel ap Gruffudd (? *fl. c.*1580)

Fe ymddengys fod Gwenhwyfar yn chwaer i Marsli ferch Hywel ap Gruffudd, isod. Dyddir y llawysgrif gynharaf sy'n cynnwys ei gwaith (LlGC 1553A) i ddiwedd yr unfed ganrif ar bymtheg a'r ail ganrif ar bymtheg. Yn ogystal â'r englyn enigmatig a gynhwysir yn y gyfrol hon, priodolir iddi englyn arall yn y llawysgrifau, sef 'Ni wn o'r byd hwn i ble tynnaf'. Priodolir 'Ni wn o'r byd . . .' hefyd i Werful Mechain a Gwerful ferch Hywel ap Gruffudd ond mae'n debyg ei bod yn perthyn i gyfres hwy o englynion a ganodd Hywel ap Syr Mathew ar ei glaf wely. Gw. *GGM*, t. 30.

Marsli ferch Hywel ap Gruffudd (? *fl. c.*1580)

Awgryma'r enw tadol mai chwaer i Wenhwyfar ferch Hywel ap Gruffudd, uchod, oedd Marsli. Fel ei chwaer, un englyn yn unig o'i gwaith a oroesodd ac englyn ffraeth yw hwnnw ynghylch yr anesmwythder a ddaw i'w rhan o eistedd ar fonion rhedyn ar y llawr.

Gaenor ferch Elisau ab Wiliam Llwyd, Rhiwedog (*fl.*1583)

Merch i Elisau ap Wiliam Llwyd (m. 1583) a Sabel ferch Syr Siôn Pilstwn oedd Gaenor. Trigai Elisau a'i deulu yn Rhiwedog, plwyf Llanfor, ger y Bala ac olrheiniai ei hach, fel Gwenllïan ferch Rhirid Flaidd, i Ririd Flaidd.

Enwyd Gaenor ar ôl ei nain ar ochr ei mam, sef Gaenor ferch Robert ap
Maredudd ap Hwlcyn Llwyd o Lynllifon. Priododd ddwywaith: am y tro
cyntaf â Dafydd Lloyd ap Maredudd ap Dafydd Lloyd, Trwylan,
Deuddwr, ac am yr ail dro â Roger Lloyd, Pentre Aeron, Croesoswallt. Yr
oedd ei thad, Elisau, yn ŵr diwylliedig ac, felly, yr oedd barddoniaeth
gaeth a'r gynghanedd yn rhan anhepgor o'i chefndir diwylliannol. Adwaenai
ef yr ysgolhaig William Salesbury (c.1520-1584?); bu Llyfr Gwyn
Rhydderch yn ei feddiant ac yr oedd yn noddwr o fri i'r beirdd hefyd:
Owain Gwynedd, Simwnt Fychan, Siôn Brwynog, Wiliam Llŷn, Gruffudd
Hiraethog, Siôn Tudur ac Wiliam Cynwal ymhlith eraill. Y mae lle i
gredu bod tad Gaenor, Elisau ab Wiliam Llwyd, yntau yn barddoni, gan
fod englynion o'i eiddo yn rhagflaenu ei henglynion hi yn y llawysgrif.
Copïwyd y llawysgrif ar gyfer Thomas Price, Llanfyllin a cherddi cref-
yddol yw'r rhan fwyaf o'i chynnwys. Diddorol yw nodi'r sylw canlynol
gan y llaw a gopïodd gerdd Gaenor yn hanner cyntaf yr ail ganrif ar
bymtheg: 'Englinio[n] da owaith gainor ach elisau'. Er gwaethaf cynilder
y ganmoliaeth, tystia mai ar ddamwain a hap y cofnodwyd llawer o
farddoniaeth menywod, ac mai chwaeth benodol perchennog y llawysgrif
hon am gerddi crefyddol a sicrhaodd nad aeth englynion Gaenor i ebar-
gofiant. A. Lloyd Hughes, 'Rhai o Noddwyr y Beirdd yn Sir Feirionnydd',
Llên Cymru, 10 (1969), 180-3; Daniel Huws, *Medieval Welsh Manu-
scripts,* Aberystwyth, 2000, t. 257; *GST,* tt. 247-52; *PACF,* t. 234.

Jane Fychan o Gaer-gai (? g. 1590au)

Nid oes cytundeb yn y ffynonellau llawysgrifol ynghylch pwy yn union
oedd Jane Fychan. Nodir ei bod yn wraig briod i'r mân uchelwr Rowland
Vaughan (c.1587-1667), Caer-gai, mewn dwy ffynhonnell (CM 204B a
Llst 166) ac yn ferch iddo mewn un (BL Add 15005). Y mae dwy ffyn-
honnell arall yn nodi ei henw yn unig (Brogyntyn I.3 a Peniarth 125),
heb gyfeirio at ei statws priodasol, ac y mae'r gweddill yn ddienw. Enwau
ei ferched oedd Elin, Elsbeth, Margaret a Mary, felly, y tebyg yw mai
gwraig i Rowland Vaughan oedd y brydyddes o dan sylw, sef Jane, merch
ac aeres Edward Price, Tref Prysg neu Goed Prysg, Llanuwchllyn. Priodolir
cerddi yn y llawysgrifau i Margaret, un o ferched Rowland a Jane, a hyn
sy'n esbonio'r drysu a fu rhwng y fam a'r ferch. Priodolir fersiynau o
gerdd rhif 24, uchod i Margaret Fychan a 'merch R.V.' a honnir mai
merch i Rowland Vaughan hefyd oedd y brydyddes Mrs Prys o Gae'r
Milwyr (rhif 53). Y mae'n bosibl hefyd y camarweiniwyd ambell gopïydd

ynghylch ei statws priodasol gan y safbwynt a fynega yn yr ymddiddan ynghylch priodas: cynghora Jane Fychan (a adwaenid wrth ei henw priodasol) fenywod ifainc i beidio â phriodi a haera nad yw hithau'n bwriadu priodi ychwaith. Unwaith eto, felly, wrth ddrysu rhwng Jane Fychan a Margaret Fychan, gwelir mor fregus oedd y cof a gedwid am brydyddesau unigol. Cyfieithydd a bardd a ganai ar ei fwyd ei hun ar y mesurau caeth a rhydd oedd Rowland Vaughan a dangosodd Gwyn Thomas fod ei ymwybyddiaeth ddofn â'r traddodiad barddol Cymraeg yn hydreiddio ei weithiau rhyddiaith hefyd. Yn sgil cysylltiadau niferus Caer-gai â phrydyddesau'r gyfrol hon – Gwerful Fychan, Gwenllïan ferch Rhirid Flaidd, Gwerful Mechain, Jane Fychan a'i merch Margaret – gellir dweud bod y cartref hwnnw yn noddfa ddi-ail i feirdd a phrydyddesau. Fe ymddengys fod o leiaf un o feibion Rowland a Jane, John, wedi etifeddu dawn farddonol ei rieni hefyd. Ceridwen Lloyd-Morgan, 'The "Querelles des Femmes": A continuing tradition in Welsh women's literature', yn Jocelyn Wogan-Brown (gol.), *Medieval Women: Texts and Contexts in late Medieval Britain. Essays for Felicity Ruddy* (Turnhout, 2000), tt. 100-14; Siwan Rosser, 'Delweddau o ferched ym maledi'r ddeunawfed ganrif', traethawd PhD anghyhoeddedig, Prifysgol Cymru, 2002; Gwyn Thomas, 'Rowland Vaughan', *TRh*, tt. 231-46.

Ymddiddan rhwng Mrs Jane Vaughan a Chadwaladr y Prydydd

Canodd y bardd Huw Cadwaladr farwnad ar farwolaeth Rowland Vaughan, felly, y mae'n debygol mai ef yw 'Cadwaladr y Prydydd' sy'n ymddiddan â Jane Fychan yn y gerdd hon. Pwnc tra phoblogaidd yng nghanu rhydd yr ail ganrif ar bymtheg ac ym maledi'r ddeunawfed ganrif oedd caru a phriodi, ond er bod enghreifftiau rif y gwlith o feirdd yn canu o safbwynt y ddau ryw, prin iawn yw'r enghreifftiau dilys o safbwynt menyw. Yn hyn o beth, felly, y mae cerddi Jane Fychan ac Angharad James (rhif 63) yn amhrisiadwy. Mewn cerddi o'r math hwn, priodas yw'r norm, a gwyntyllir themâu gwraig-gasaol cyfarwydd y gellir eu holrhain i'r *querelles des femmes* a oedd mewn bri ledled Ewrop yn ystod y Canol Oesoedd. Tystia'r gerdd, felly, i barhad y traddodiad hwn yng Nghymru'r Cyfnod Modern Cynnar, er bod cywair Jane Fychan yn fwy hwyliog o lawer na chywair amddiffynnol a llym Gwerful Mechain. Gwahaniaeth sylfaenol arall rhwng cerddi Gwerful Mechain a Jane Fychan yw bod Jane Fychan yn tynnu ar gymeriadau ystrydebol y *querelle des femmes*, tra dewisodd Gwerful gymeriadau llai adnabyddus a oedd, serch hynny, yn addas at ei chŵyn. Fodd bynnag, cyfyd ansicrwydd pellach ynghylch

awduraeth y gerdd hon, oherwydd fe'i priodolir hefyd i feirdd o gyfnod yr Adferiad: Cadwaladr y Prydydd a Huw Morris (LlGC 653B), Wiliam Pierce a Mathew Owen (Bangor 3212), a Mathew Owen (*Dwy o gerddi Digrifol ynghylch Gwreicca a Gwra* . . . (Mwythig, [1717]). Atgynhyrchwyd fersiwn printiedig 1717 gan Dafydd Jones, Trefriw yn *Blodeugerdd Cymry* . . . (1759) lle hawlir y gerdd drachefn i Mathew Owen a Wiliam Pyrs Dafydd. Perthynai Jane Fychan i genhedlaeth gynharach na'r beirdd gwrywaidd sydd hefyd yn ymgiprys am yr ymddiddan hwn: yr oedd yn ei blodau yn ystod y Rhyfel Cartref (1642-9). Ond perthyn y copïau llawysgrif i gyd i'r ddeunawfed ganrif, felly ni ellir setlo'r mater ar dystiolaeth y llawysgrifau. O ystyried gymaint o fynd oedd ar y thema sy'n sail i'r ymddiddan a briodolir i Jane Fychan, ac o ystyried mor fregus oedd y cof amdani pan drosglwyddwyd ei cherddi i ffurf ysgrifenedig, buasai'n ddigon dealladwy i gopïydd gyplysu ei cherdd â beirdd adnabyddus a oedd yn enwog yn eu dydd am ganu'n huawdl ar yr un pwnc.

Adda, 41, yn ôl hanes y Cwymp yn Llyfr Genesis, Efa a demtiodd Adda i fwyta'r ffrwyth gwaharddedig, wedi i'r sarff ei themtio hithau.

Samson, 42, yn ôl yr hanes a geir amdano yn Llyfr y Barnwyr, gŵr a oedd, oherwydd ei wallt hir, yn enwog am ei gryfder. Datgelodd gyfrinach ei gryfder i Delila a bradychwyd ef ganddi. Torrwyd gwallt Samson a dallwyd a charcharwyd ef, serch hynny llwyddodd i ddial ar y Philistiaid trwy ddymchwel eu teml ar eu pennau. (Barn 16: 4-31).

Troia fawr, 44, Troy: cyfeirir yma at warchae dinistriol Menalaus o Sparta a'i frawd Agamemnon ar Gaerdroia pan herwgipiwyd Elen (neu Helen), gwraig Menelaus, gan Paris.

Lot, 45, adroddir hanesyn yn Llyfr Genesis am y modd y meddwyd Lot gan ei ferched er mwyn iddynt gael epil ohono. Ganed mab yr un iddynt a daeth y naill yn ben ar y Moabiaid a'r llall yn ben ar yr Amoriaid. (Gen. 19: 31-8).

Sara, 59, ystyrid Sara, gwraig Abraham, yn batrwm gwiw i'w hefelychu gan wragedd gan ei bod yn ddarostyngedig ac yn ufudd i'w gŵr. (1 Pedr 3: 1-7).

Ffenics, 71, aderyn mytholegol a drigai ar ei ben ei hun ac a barhâi ei hil trwy atgynhyrchu anrhywiol. Cefnu ar wra a phlanta yw'r syniad, felly.

Elisabeth Price, Gerddibluog (? *fl.* c.1592-1667)

Copïwyd cerdd fach Elisabeth Price i lawysgrif gyfansawdd sy'n cynnwys copïau o'r *Llyfr Gweddi Cyffredin* (1634) a *Llyfr y Psalmau* (1638) gan

Edmwnd Prys. Ychwanegwyd cerdd Elisabeth at y copi o'r *Llyfr Gweddi Cyffredin*. Yn anffodus, wrth rwymo'r llawysgrif, tociwyd llinell gyntaf y geidd ymaith. Bu'r llawysgrif ym meddiant teulu Price, Gerddibluog, Llanfair, a oedd yn ddisgynyddion i Edmwnd Prys (1543/4-1623). Tybed nad hi oedd yr Elisabeth ferch Robert ab Edward Humphrey o Lanfair a briododd Morgan Prys, mab Edmwnd Prys yr archddiacon? Ymhellach, yn ôl tystiolaeth Iolo Morganwg (1747-1826), yr oedd 'Miss' Elisabeth Price yn gyfnither i Robert Vaughan (*c.*1592-1667), Hengwrt, yr hynafiaethydd a chasglwr llawysgrifau. Gan fod y ddau yn perthyn i'r un genhedlaeth, cynigiwyd yn ochelgar yr un dyddiadau â Robert Vaughan i Elisabeth. Perthynai, felly, i deulu a drwythwyd yn y traddodiad barddol. Ger Harlech y lleolir Llandanwg, a diddorol yw nodi y bu'r llawysgrif sy'n cynnwys ei phennill unwaith ym meddiant Ellis Wynne (1671-1734) o'r Lasynys. Copïodd Iolo Morganwg wybodaeth ynghylch ail Eisteddfod Caerwys o lawysgrif a alwodd yn 'Llyfr Penegoes'. Honnodd Iolo fod y llawysgrif yn llaw Elisabeth a dyma a ddywedodd ef amdani: '. . . yr oedd hi yn Brydyddes ac yn gwybod rheolau a Chelfyddyd mesurau Cerdd Dafod yn dda iawn, a hi a ysgrifennodd lawer iawn a'i llaw ei hunan o waith yr hen Brydyddion o'r oesoedd cynnaraf hyd ei hoes ei hunan, a llawer o fân gofion am danynt, mwy, fe allai, nag a wnaeth neb arall erioed yng Ngwynedd.' Troes Iolo i ladd ar wŷr Gwynedd am ysbaid cyn dychwelyd at Elisabeth Price. Nododd ei fod wedi gweld ugain llawysgrif yn ei llaw ym meddiant Mr Dafis, Penegoes, ger Machynlleth ac aeth yn ei flaen i alaru bod Elisabeth Price wedi llithro i ebargofiant: 'pa bryd y gwelir ei bath yn ein gwlad etto, nid hyd pan y bo oesoedd meithion wedi ffoi dros ein pennau yr wyf yn ofni, ac am *obaith* gweled ei *Chyfryw* fyth nid oes fawr neu ddim gennyf. Y mae gennyf ychydig ymhellach iw ddywedyd am dani, nid yw hi ddim wedi derbyn y parch ag oedd yn ddyledus iddi yn ein gwlad, nid oes neb yn gwybod dim am dani, nid oes gymmaint ag un oi pherthynasau, na Robert Fychan o Hengwrt na Rowland Fychan o Gaer Gai, wedi gadael y sôn lleiaf ar eu hôl amdani, gymmaint ai henw. nid yw'n ymddangos bod Mr. Edward Llwyd, yr hwn a gyhoeddodd Gofres helaeth o'n hen Awduron o bob rhyw, a'n holl gasgledyddion Llyfrau'n hiaith, yn gwybod dim yn y byd amdani, pei buasai nid wyf yn ammau nas buasai ef yn rhoi lle goleufan, ac uchelbarn iddi. Pa sawl blodeulwyn hyfryd sy'n yr anialwch mawr yn tannu per-aroglau rhyd wybren hardd gwawr, ai degwch oll yn ofer, ac ym mhell-derau cel, Heb ddyn a wyr amdano na llygad byth ai gwêl,' (LlGC 13154A, 358-61).

Margaret Hywel (?16g-17g)

Cerdd ar y thema *contemptus mundi* (dirmyg at y byd) yw unig englyn Margaret Hywel a'i fyrdwn yw na ddylid rhoi gormod o bwys ar y byd hwn a'i bethau.

gunfyd, 3, y mae'n bosibl mai 'byd hardd/ddymunol' a olygir wrth 'gunfyd', ond byddai 'gwynfyd' yn cynnig gwell darlleniad.

Dienw (?17g)

Nodir uwchben yr englynion: 'A bonnie lasse to her friend that went to London not taking his leave of her, nor bid her once farewell'. Tynnodd Nia M. W. Powell sylw at westodl yn ei cherdd; sef defnyddio'r un gair ddwywaith er mwyn cynnal odl mewn englyn, llau. 1, 4; 5, 8. Y mae hyn, fodd bynnag, yn codi cwestiynau diddorol ynghylch pa mor gaeth y synid am gywirdeb cynganeddol, oherwydd, fel yr awgrymodd Nia M. W. Powell, y mae'n bosibl mai gweithred gwbl fwriadol oedd ailgylchu'r geiriau 'aeth' a 'mi' fel addurn.

Catherin Owen (m. 1602)

Y mae cysylltiadau llenyddol Catherin (neu Catrin) Owen yn ddeublyg: yr oedd hi'n ferch Richard Owen, Penmynydd a phriod Dafydd Llwyd o'r Henblas, Llangristiolus, Môn. Ni ellir bod yn sicr o'i dyddiad geni, ond gwyddys iddi farw 11 Mehefin 1602. Bardd medrus ac ysgolhaig oedd ei gŵr, Dafydd Llwyd, a thybed nad efe a ddysgodd iddi gynganeddu? Honnodd Dafydd Wyn Wiliam mai Dafydd ei hun a luniodd y gerdd a briodolir i'w wraig, ond gwrthodwyd y ddadl honno gan Nesta Lloyd a awgrymodd fod copi Llawysgrif Henblas (yr unig gopi ar glawr) wedi ei seilio ar gopi o'r gerdd yn llaw Catherin ei hun: nodir 'Katherin Owen dy fam a'i gwnaeth' ar ddiwedd y gerdd. Y mae tystiolaeth fewnol y gerdd hefyd yn awgrymu mai Catherin yw'r awdur dilys: rhydd ei bendith arno fel mam (llau. 1-4) cyn dymuno bendith Duw arno (llau. 5-8); cyfiawnha ei bendithion drwy dynnu sylw at ei hawdurdod arbennig fel mam (llau. 35-6) ac wrth gloi'r gerdd trosglwydda ei gofal mamol dros ei mab i'w famaeth newydd, Prifysgol Rhydychen (llau. 45-8). Tybed hefyd nad cyfeirio at gerdd Catherin a wna Dafydd Llwyd yn ei farwnad iddi, *BlB* *XVII*, t. 67, llau. 101-6. Ar Catherin Owen a Dafydd Llwyd yn gyffredinol, gw. *BlB XVII*, tt. 3-5, 309-10, 342-4.

I Siôn Lloyd: cynghorion y fam i'w hetifedd

Cerdd yw hon i gyfarch ei mab hynaf, Siôn Llwyd (neu John Lloyd) ym 1581 a fatriciwleiddiodd yng Ngholeg yr Iesu, Rhydychen, yn 1599. Bu

farw ym 1626 wedi gyrfa eglwysig. Cerdd o gyngor yw hon, lle mae'r fam yn rhybuddio ei mab i fyw yn fucheddol ac yn syber, i ddewis ei gyfeillion yn ofalus, i heidio ag arfer iaith anweddus ac i fanteisio ar ddysg a doethineb y Brifysgol. Er bod rhywbeth oesol am y cynghorion hyn i fab sydd ar fedr gadael y nyth am y tro cyntaf, wrth geisio sicrhau addysg foesol a duwiol ei phlentyn, y mae Catherin yn cyflawni ei rôl fel mam Brotestannaidd ddelfrydol. Y mae i'w chynghorion wedd ingol drist pan gofir ei bod yn dioddef o gystudd marwol pan luniodd yr englynion hyn iddo ac y mae'r farwnad deimladwy a luniodd Dafydd Llwyd i Catherin yn awgrymu ei bod wedi dioddef cystudd hir cyn marw. Yng ngoleuni hyn, y mae'r ddelwedd o Rydychen fel mamaeth sydd bellach am ofalu am Siôn yn agos iawn i'r asgwrn. Y mae cerdd Catherin Owen yn gwbl eithriadol ymysg cerddi'r gyfrol hon, gan ei bod yn enghraifft brin o gerdd Gymraeg o gyngor gan fam i'w phlentyn. Megis y mamau hynny yn Lloegr a luniasai gynghorion i'w plant rhag ofn y byddent farw ar y gwely esgor, gadawodd Catherin hithau waddol mamol a fyddai'n llefaru drosti ar ôl ei dyddiau.

durddysg, 9, gellid trwsio'r gynghanedd trwy gyfnewid 'eurddysg' am 'durddysg'.

mwynedd, 41, byddai cyfnewid 'mwynder' am 'mwynedd' yn cywiro'r gynghanedd.

Elin Thomas (m. 1609)

Gŵr Elin Thomas oedd Ifan Tudur Owen (*fl.*1627) o'r Dugoed, Mallwyd. Yr oedd Ifan Tudur Owen yn fardd a chanodd Edward Urien (*fl.*1580-1614) i'r ddau i'w galw yn ôl i'r Dugoed o Wolverhampton. Ni wyddys beth oedd union achos y trafferth cyfreithiol a ddaeth i ran ei gŵr, ond y mae'n debyg nad oedd yn ymwneud â Gwylliaid Cochion Mawddwy, yr herwyr a gysylltid â Chwm Dugoed yng nghanol yr unfed ganrif ar bymtheg. Yn hytrach, fe ymddengys fod a wnelo'r gynnen â Richard Mytton, uchelwr a oedd yn prysur drawsfeddiannu tiroedd yn ardal Mawddwy. Cedwir copi o gytundeb a luniwyd yn Amwythig, 11 Medi 1597, rhwng Richard Mytton ac oddeutu hanner cant o denantiaid ynghylch eu rhent a newidiadau i ffiniau eu tiroedd, a'r tiroedd comin a hawliai Richard Mytton iddo'i hun a'i ddisgynyddion (Llst 166, 223-238). Ymgais i heddychu rhwng y meistr tir a'r tenantiaid yw'r ddogfen. Y mae enwau Ifan Tudur Owen a'i dad, Tudur Owen, yn eu plith ac effeithiodd crafangu Richard Mytton yn uniongyrchol ar Ifan Tudur Owen. Lluniwyd y ddogfen yng ngŵydd Tudur Owen, W. Leighton (Prif Ustus Gogledd Cymru) a Henry Townshend (Ustus Caer). Cymharer cerdd

Elin Thomas â cherddi Angharad James (rhif 61) a Mrs Wynne o Ragod (rhif 106) sydd hefyd yn ymateb i drafferthion cyffelyb. Er bod Elin, fel Angharad, yn ymddiried yn Nuw yng nghwpledi clo ei chywydd, prif bwyslais ei cherdd yw anonestrwydd yr Ustus a'i ffyddlondeb hi i'w gŵr yn wyneb yr helbul. Claddwyd Elin yn eglwys Mallwyd.

I'w gŵr, Ifan Tudur Owen, a oedd mewn trwbl
Ustus, 11, naill ai W. Leighton, Prif Ustus Gogledd Cymru neu Henry Townshend, Ustus Caer.
Barn Beilad, 16, barnedigaeth anghyfiawn, megis honno a wnaed gan Pontius Peilat wrth ddedfrydu'r Iesu.
Suddas, 19, Jwdas Iscariot, y disgybl a fradychodd yr Iesu.
Amus, 21, Amos, un o broffwydi'r Hen Destament a ragfynegodd y byddai'r Arglwydd yn diddymu braint arbennig Israel fel y genedl etholedig oherwydd ysfa haenau uwch y gymdeithas am olud ar draul y tlodion a'r gweiniaid. (Llyfr Amos).
Caiffas, 26, Caiaffas oedd yr archoffeiriad Iddewig a roddodd yr Iesu ar brawf. (Math 26:3).

Elen Gwdmon o Dalyllyn, Môn (*fl.*1609)
Cysylltir Elen â Thalyllyn, Môn, yn nheitl y gerdd hon. Dangosodd Nesta Lloyd fod teulu adnabyddus o'r enw Wood(s) yn trigo yno a bod Elen Gwdman, o bosibl, yn perthyn i is-gangen o'r teulu hwnnw. Atgyfnerthir ei hawgrym gan dystiolaeth Dafydd Wyn Wiliam fod Gwdman/Gwdmon yn enw teuluol tra chyffredin ym Môn yn ystod yr ail ganrif ar bymtheg. Serch hynny, ar wahân i'r gerdd hon, nid oes gofnod hanesyddol arall amdani. Y mae gwrthrych y gerdd hon, Edward Wyn (m.1637), Bodewryd, yn fwy adnabyddus, fodd bynnag. Priododd Margaret Puleston o Lwyn-y-Cnotie, sir y Fflint, a hon, y mae'n debyg, yw'r 'arall' a grybwyllir yng ngherdd Elen. O ran *genre*, 'cwynfan y ferch' yw'r gerdd hon; sef *genre* a fu'n hynod boblogaidd yn ystod cyfnod y Dadeni ac ym maledi'r ddeunawfed ganrif. Fel arfer, canai bardd gwrywaidd ei gŵyn dan gochl merch, felly, yn sgil hyn ac yn sgil diffyg gwybodaeth bendant am Elen Gwdmon, rhaid ystyried y posibilrwydd mai bardd yn cymryd arno *bersona* benywaidd a geir yma. Gw. *BlB XVII*, tt. 20-2, 319.

Siân ferch John ab Ithel ap Hywel, Ceibiog (? *fl.*1618)
Cedwir cerdd Siân mewn llawysgrif yn llaw John Jones (*c.*1585-1657), Gellilyfdy, a luniwyd rhwng 1605 a 1618. Nodir 1618, felly, fel y terfyn eithaf ar gyfer y gerdd.

Liws Herbart (? cyn 1618)

Cedwir englyn Liws Herbart mewn llawysgrif anorffenedig o englynion sy'n rhychwantu'r bedwaredd ganrif ar ddeg hyd yr unfed ganrif ar bymtheg, a honno yn llaw John Jones (c.1585-1657), Gelliflyfdy. Lluniwyd y llawysgrif ar ôl tua 1618, felly, nodir y dyddiad hwnnw fel ffin derfyn ar gyfer ei cherdd.

Catrin ferch Ioan ap Siencyn (?cyn c.1621?)

Cedwir cerddi Catrin mewn llawysgrif gyfansawdd anarferol yr olwg sy'n cynnwys *Llyfr Plygain* (1618) ynghyd ag englynion ac emynau, LlGC 253A. Ceir hefyd gerddi hanesyddol o'r bedwaredd ganrif ar ddeg a'r bymthegfed ganrif, ond copïwyd y llawysgrif gan Thomas Evans tua 1621, sy'n rhoi ffin derfyn i ni ar gyfer cerddi Catrin ferch Ioan ap Siencyn.

Y Letani

Letani, litani, sef gweddi fach yn yr achos hwn, yn hytrach na'r gyfres o ddeisyfion a gorchmynion a genir gan offeiriad ac a atebir gan y gynulleidfa.

Margaret Rowland, Llanrwst (1621-1712)

Ar ddiwedd yr unig gopi o'r gerdd hon a gedwir yn LlGC 9B, un o lawysgrifau Dafydd Jones, Trefriw (1703-85), nodir mai enw'r brydyddes oedd Margaret, gwraig Tomos Prys (c.1564-1634) o Blas Iolyn a merch Rowland Vaughan o Gaer-gai. Wrth drafod Jane Fychan, gwraig Rowland Vaughan (c.1587-1667), nodwyd bod ganddynt ferch o'r enw Margaret a oedd yn brydyddes. Y llawysgrif hon, a gasglwyd rhwng tua 1740 a 1757 oedd prif ffynhonnell Dafydd Jones ar gyfer y gyfrol brintiedig, *Blodeu-Gerdd Cymry . . .* (1759), a dewisodd gynnwys y gerdd hon yn ei gyfrol gyhoeddedig. Erbyn cyhoeddi'r gerdd, newidiasai Dafydd Jones ei feddwl: priodolodd y gerdd i Margaret Rowland, merch Rowland Fychan 'o Gaergynyr' a gladdwyd yn Llanrwst yn 1712, yn 89 mlwydd oed. Cyfeiliorni a wnaeth Dafydd Jones wrth honni bod Thomas Prys (c.1564-1634) yn briod â merch Rowland Vaughan, oherwydd er mai Margaret oedd enw gwraig gyntaf y bardd o Blas Iolyn, merch oedd hi i Wiliam Gruffudd o'r Penrhyn. Yn ôl Llawysgrif Harleian 1973, yr oedd Mary, merch Rowland Vaughan yn briod â Peter, un o feibion Tomos Prys.

Deisyfiad un am drugaredd

Cymharer y myfyrdod hwn ar yr angen i edifarhau yn wyneb agosrwydd angau â rhifau 8, 29, 30, 41 a 121.

Mrs Powel o Ruddallt (? *fl.* cyn 1637)

Y mae llinell agoriadol yr englyn hwn yn gosod Mrs Powell ym Maelor ac, yn wir, ceir gwaith rhai o feirdd yr ardal yn y llawysgrif hon, Castell y Waun 3, a gasglwyd tua 1637. Yn llaw Richard Eyton y mae'r llawysgrif, perthynas, o bosibl, i Mari Eutun, chwaer yng nghyfraith y brydyddes, a gwrthrych yr englyn coffa hwn. Nid mynegi galar personol am Mari Eutun a wna'r englyn, fel y cyfryw, eithr mynegi colled tlodion Maelor am un a fu yn garedig wrthynt. Awgryma'r teitl 'Mrs' mai gwraig fonheddig oedd Mrs Powel, un o Boweliaid Rhuddallt, efallai. Diddorol yw nodi bod gan Elizabeth ferch Cynwrig ab Robert ab Hywel o Bryn y Grogyn, Marchwiail gysylltiadau â'r ddau deulu hyn. Ei gŵr cyntaf oedd yr ysgolhaig David Powel (1552-98) o Ruddallt, a'i hail ŵr oedd Edward Eyton, Rhiwabon. (Gweler *HPF*, II, t. 320). Tybed a ellir cysylltu Elizabeth ferch Cynwrig, felly, â 'Mrs Powel' y gerdd hon?

Merch Siôn ap Huw (*fl.*1644)

Ni wyddys pwy oedd Siôn ap Huw nac ychwaith beth oedd enw bedydd ei ferch. Cofnodwyd ei henglyn yn CM 25A, llawysgrif a gopïwyd gan Wiliam Bodwrda, Aberdaron, tua 1644 ac sydd hefyd yn cynnwys rhai o englynion Alis ferch Gruffudd ab Ieuan. Y cyfan y gallwn ei ddweud am ddyddiadau'r brydyddes hon yw ei bod wedi canu'r englyn cyn 1644. Ceir englyn gan Siôn ap Huw ei hun ar yr un tudalen, 'henw 'i thad ar hwn':

> Ie, Fair a gair cyn egori – 'y medd,
> Hwya' modd yw cledi;
> Un wengroen a hoen heini,
> Wenna' dyn a'm enaid i.

Elsbeth Evans o Ruddlan (? *fl. c.*1650-79)

Y mae tystiolaeth fewnol yr englynion masweddus hyn yn lleoli Elsbeth yn Edeirnion ac yn Rhuddlan yn benodol. Pennwyd dyddiadau iddi ar

sail ei hymwneud â Mathew Owen (1631-79), Llangar ac Edward Morris (1607-89), Perthillwydion, Cerrigydrudion, Dinbych. Y mae tinc masweddus ei chanu yn eithriadol o'i gymharu â chrefyddolder y canu gan brydydd-esau'r ail ganrif ar bymtheg a gynrychiolir yn y gyfrol hon.

Cathring Siôn (*fl. c.*1661-3)

Cedwir pennill Cathring Siôn yn 'Llyfr Cerddi William Morgan', CM 204B. Casglwyd cynnwys y llawysgrif gan Wiliam Morgan (m. 1728) o Lanymawddwy, sir Feirionnydd, ar ddiwedd yr ail ganrif ar bymtheg a dechrau'r ganrif ddilynol. Y mae penillion Cathring a Gaenor Llwyd, isod, yn cyfarch y gŵr hwnnw a dyddir eu penillion i 1661. Ceir pennill hefyd i Wiliam Morgan gan Evan Thomas, 1662/3:

> Wiliam Morgan, wiwlon wawr,
> Hawddgarwch llawr pob terfyn;
> Hardd blodeuyn dyffryn dôl,
> Naturiol, rasol rosyn.

Fel cynifer o'r prydyddesau y cynhwysir eu gwaith yn y gyfrol hon, cysylltir Cathring a Gaenor â sir Feirionnydd.

I Wiliam Morgan (1)

Wiliam Morgan, 1, Wiliam Morgan (m. 1728), Llanymawddwy, Meir-ionnydd, perchennog y llawysgrif sy'n cynnwys pennill Cathring Siôn a phennill Gaenor Llwyd, isod.

Gaenor Llwyd (*fl. c.*1661-3)

Megis Cathring Siôn, uchod, cedwir pennill Gaenor Llwyd i Wiliam Morgan yn 'Llyfr Cerddi William Morgan'.

I Wiliam Morgan (2)
Wiliam Morgan, 1, gw. rhif 57, ll. 1n.

Catrin Madryn (? m. 1671)

Marged Dafydd, yn ei 'Llyfr Ofergerddi', 1738, a ddiogelodd y gerdd hon gan Catrin Madryn. Fodd bynnag, tybir bod Catrin yn perthyn i gyfnod cynharach na Marged, oherwydd os oedd yn perthyn i deulu

Madryn, plwyf Llandudwen, wrth droed Carn Fadryn, rhaid cofio mai William Madryn (m. *c*.1700) oedd yr olaf i ddwyn yr enw Madryn o Fadryn. Un o stadau mwyaf Llŷn oedd Madryn, a daeth y teulu i amlygrwydd arbennig yn ystod y Rhyfel Cartref a'r Adferiad. Cerdd ynghylch cyfeillgarwch rhwng merched yw hon, thema ffrwythlon iawn mewn barddoniaeth menywod ym Mhrydain ac Ewrop. Anfonodd Catrin yr eryr ar neges at Mrs Sarah Wynne, Garthewin. Y mae ei cherdd, felly, yn dwyn perthynas â chywydd Marged Harri a yrrodd y gleisiad at ei ffrind (rhifau 35 a 36) a chywydd Marged Dafydd a yrrodd y wennol at ei ffrindiau hithau (rhif 82). Fe ymddengys fod Catrin Madryn yn ymwybodol o gonfensiynau'r genre hwn gan ei bod yn cyfarch yr eryr, yn cyflwyno ei chais a'i neges, ac yn rhoi cyfarwyddiadau byrion i'r eryr. Fodd bynnag, troes Catrin Madryn y dŵr i'w melin ei hun wrth osod un o *genres* y canu caeth ar un o alawon mwyaf poblogaidd y canu rhydd. O fwrw golwg dros achau'r teulu, cynigir yn ochelgar mai Catherine ferch Richard Madryn, Llanerch Fawr oedd hi, gan fod Catherine ferch Richard yn dwyn cysylltiadau â theuluoedd Madryn a Garthewin. Ei phriod oedd Robert Wynne (m. 1672), Garthewin, Rheithor Llaniestyn a Llanddeiniolen a Chanon Bangor. Mab Catherine a Robert oedd Robert Wynne (m. 1743), Garthewin, Canghellor Llanelwy. Bu farw Catherine ferch Richard Madryn yn 1671 yn ddwy a deugain oed. Os yw'r dybiaeth hon yn gywir, yna yr oedd Sarah Wynne yn perthyn i Gatrin drwy briodas. Gw. Trebor Evans, *Teulu Madryn*, Pwllheli, d.d.; *PACF*, t. 167; *HPF*, V, tt. 320, 383. Y mae'r tri englyn dienw canlynol yn digwydd rhai tudalennau yn ddiweddarach yn yr un llawysgrif. Tybed nad ydynt yn ateb i gerdd Catrin?:

> Catrin o ruddin yr addysg, – beraidd,
> Barod hardd ei gloywddysg
> Diwyd arfer diderfysg,
> Gwir ei mawl a gorau i'n mysg.

> Oes dynged i ymweled mwy, – na gobaith,
> Na gwybod i'th welwy'?
> Och! Drymed na chawn dramwy
> Lle bait neu dithau lle bwy'.

> Ffarwél, fun dawel a diwyd, – beraidd
> Bydd bur it ifienctid;

Cofia'r gân gyfan i gyd,
Nes y delwyf, naws dilid. (CM 128A, 421/471)

Gyrru'r Eryr i annerch Mrs Sarah Wynne, Garthewin, oddi wrth ffrind ar 'Heavy Heart'

Helen, 18, gw. rhif 42, ll. 44n.
Susan, 19, Susanna, Gw. rhif 9, ll. 53. Adwaenir Susanna fel menyw eirwir a synhwyrol. Gwrthododd ddau lywodraethwr mewn oed a geisiodd ei denu, ac o ganlyniad, cyhuddasant hi ar gam o odinebu. Profwyd hi yn ddieuog yn y pen draw.
Ail i Ddorcas, 25, yr oedd Dorcas (Tabitha) yn enwog am ei haelioni wrth y tlawd a phan fu farw, galwodd ei chyfeillion ar Bedr a llwyddodd yntau i'w dwyn o farw'n fyw. (Act. 9: 36-41).
o'i llaw heini, 47, awgrym yw hwn fod Sarah yn llythrennog.

Angharad James (1677-1749)

Merch oedd Angharad i James Davies ac Angharad Humphrey, Gelli Ffrydau, Nantlle, sir Gaernarfon. Yn ugain oed, priododd â Wiliam Prichard a oedd ddeugain mlynedd yn hŷn na hi a thrigent yn Y Parlwr, Cwm Penamnen, Dolwyddelan ar dir a rentiwyd o deulu Gwydir. Gŵr nychlyd oedd Wiliam Prichard, felly Angharad a ofalai am y fferm, am ei gŵr ac am eu plant: Gwen, Margaret, Catherine a Dafydd. Ni wyddys sut y dysgodd Angharad ei chrefft fel prydydddes, ond trigai mewn ardal a chanddi fywyd llenyddol a diwylliannol bywiog, a diddorol yw nodi ei bod yn barddoni ar y mesurau caeth a rhydd, fel ei gilydd. Ystyrir mai hi oedd copïydd benywaidd cyntaf a chynharaf Cymru. Cedwir rhai o'i cherddi yn llawysgrifau Marged Dafydd ac y mae'n bosibl y bu'r ddwy yn gohebu â'i gilydd ar un adeg. Casglai lawysgrifau yn ogystal â'u copïo, ac Angharad James a Marged Dafydd yw'r unig fenywod ar restr a luniodd Lewis Morris o berchnogion llawysgrifau Cymraeg a Chymreig, ond aeth ei llawysgrif a adwaenid fel 'Llyfr Coch Angharad James' ar goll ddiwedd y bedwaredd ganrif ar bymtheg. Canodd Dafydd Jones, Trefriw, gyfres o englynion coffa iddi, LlGC 11993A, 66. Gw. Nia Mai Jenkins, "'A'i Gyrfa Megis Gwerful": Bywyd a Gwaith Angharad James', *LlCy*, 24 (2001), 79-112; eadem., "Ymddiddan Rhwng y Byw a'r Marw, Gŵr a Gwraig' (Angharad James)', *LlCy*, 25 (2002), 43-5; Nia M.W. Powell, 'Women and Strict-Metre Poetry in Wales', yn Michael Roberts & Simone Clarke (eds.), *Women and Gender in Early Modern Wales*, Cardiff, 2000, tt. 129-58.

Annerch Alis ferch Wiliam

Enghraifft dda yw'r penillion hyn i'w châr Alis ferch Wiliam o'r modd y cedwid rhwymau carennydd a chyfeillgarwch yn dynn trwy gyfrwng barddoniaeth. Er bod naws grefyddol gonfensiynol i benillion olaf y gyfres, rhoddir pwys ar y llawenydd a'r diddanwch a ddaw yn sgil cynnal rhwymau o'r fath. Gweler hefyd gerddi Marged Harri (rhifau 35 a 36), Catrin Madryn (rhif 59), Marged Dafydd (rhif 92) a Margaret Rowland (rhifau 73 a 74). Fel yn achos Marged Rowland a Marged Dafydd, fe ymddengys fod barddoniaeth yn elfen bwysig ym mherthynas Alis ac Angharad, llau. 7-8.

I'w gŵr, mewn trafferthion cyfreithiol, 1714

Ni wyddys beth oedd achos y gynnen, eithr mae pwyslais Angharad ar roi gobaith ar y byd a ddaw yn hytrach na'r byd hwn. Cymharer â cherddi Elin Thomas (rhif 47) a Mrs Wynne o Ragod (rhif 106).

Gadael Penamnen

Erys llawer o draddodiadau amrywiol ynghylch Angharad James ac yn eu plith mae'r hanesyn ei bod, cyn priodi, wedi penderfynu gadael Penamnen wedi i'r rhent gynyddu. Dywedir iddi ddechrau ar ei thaith tua Gwydir er mwyn ildio'r tiroedd, ond troes ar ei sawdl mewn dim o dro gan na allai oddef gadael ei chartref. Y mae ôl trosglwyddo llafar ar ei sylwadau gan fod ei hunion eiriau yn amrywio o fersiwn i fersiwn: 'Rhoddaf un gini eto am dy lechweddau gleision' a 'Nis gallaf ollwng gafael o dy lechweddau gleision, a'th olygfeydd prydferth; mi roddaf ddwy bunt am danat.' Gw. Jenkins, '"A'i Gyrfa Megis Gwerful": Bywyd a Gwaith Angharad James', 88-9.

Ymddiddan rhwng dwy chwaer: un yn dewis gŵr oedrannus a'r llall yn dewis ieuenctid. I'w chanu ar 'Fedle Fawr'

Er bod modd gosod y gerdd hon mewn cyd-destun ehangach, sef hoffter yr ail ganrif ar bymtheg o gerddi cynghorol digrif a dwys ynghylch caru a phriodi, mae iddi gyd-destun bywgraffyddol; sef priodas ddedwydd Angharad â dyn a oedd ddeugain mlynedd yn hŷn na hi. Nid oedd gan Angharad chwaer o'r enw Margaret, felly, y mae'n debygol mai copïydd a ddyfalodd o'r cyd-destun mai dwy chwaer a fu wrthi'n pryfocio ei gilydd. Ac eithrio'r manylyn personol ynghylch amgylchiadau priodasol Angharad, syniadau confensiynol ddigon a fynegir ynghylch natur dynion – dynion ifainc yn arbennig. Cymharer llau. 33-4 â naws wirebol y pennill telyn cynrychioliadol canlynol:

Medi gwenith yn ei egin
Yw priodi glas fachgennyn;
Wedi ei hau, ei gau a'i gadw,
Dichon droi'n gynhaeaf garw. (*HenB*, t. 24.)

Mamom, 3, duw golud.
Began, 11, ffurf anwes ar Margaret.

Ymddiddan rhwng y byw a'r marw, gŵr a gwraig, 1718

Prawf i ddedwyddwch eu priodas yw'r farwnad hon, yr unig farwnad gan
brydyddes i'w gŵr yn y casgliad hwn. Ymddiddan yw fframwaith y
farwnad, sef ffurf a arferid yn gyffredin mewn marwnadau, fel y gwelir
oddi wrth farwnadau eraill yn y gyfrol hon: rhifau 75, 76, 128, 133 a
140. Patrwm cyffredin yw gweld y byw yn mynegi galar a cholled, a'r
marw, yn ei dro, yn cysuro'r byw trwy ei atgoffa o'i ddyletswydd Cristnogol
i dderbyn ei brofedigaeth fel rhan o gynllun Duw ac i roi ei obaith ar
gyfarfod eto yn y nefoedd. Yn y farwnad hon, y mae Angharad, wrth roi
geiriau yng ngenau ei gŵr marw, yn ei hatgoffa ei hun o'i dyletswydd i'w
phlant ac, wrth edrych ymlaen at gael cwrdd â'i gŵr yn y nefoedd, yn
hoelio ei sylw, nid am y tro cyntaf yn ei barddoniaeth, ar y byd a ddaw yn
hytrach na'r byd hwn.

Marwnad Dafydd Wiliam, ei mab, 1729

Cynhwysir sawl marwnad neu gerdd goffa yn y casgliad hwn, ond hynod-
rwydd y gerdd hon, ynghyd â rhifau 140 a 117 yw mai'r fam sy'n marwnadu
ei phlentyn. Bu farw Dafydd, unig fab Angharad, yn 1729 yn un ar bym-
theg oed a mydryddir ei oed a blwyddyn ei farw yn y farwnad. Hon, yn
ddiau, yw cerdd orau a mwyaf telynegol Angharad a'i nodwedd hynotaf
yw'r ddelwedd estynedig ar ei dechrau: torrwyd Dafydd, blodyn harddaf a
gwychaf ei gardd. Gan fod Angharad, wrth fynegi ei cholled a'i galar,
yn ceisio eu deall, y mae'r farwnad hon fel petai'n rhan o'r broses o ddod
i delerau â'i phrofedigaeth ac, yn wir, y mae cwpledi clo'r cywydd yn
dangos mai cysur iddi yw'r sicrwydd Cristnogol y caiff weld Dafydd a'i
dad yn y nefoedd, maes o law. Tybed i ba raddau y mae rhagoriaeth y
gerdd yn dibynnu ar y ffaith mai ar un o'r mesurau caeth y dewisodd
Angharad farwnadu ei mab? Oherwydd gofynion y gynghanedd, y mae'r
dweud yn rymus a chryno ac, o ganlyniad, ffrwynir ei hemosiynau yn
dynn. Claddwyd Angharad James gyda'i mab, Dafydd, yn yr eglwys ym
mhentref Dolwyddelan. Gw. J. E. Jones, 'Bedd Angharad James o Ben-

386

amnen, Dolwyddelan', *Trafodion Cymdeithas Hanes Sir Gaernarfon*, 45 (1984), 130-7.

Byrder oes

Myfyrdod confensiynol ar freuder bywyd a'r diddanwch y gellir ei fwynhau yn y nefoedd os dilynir bywyd bucheddol yw hwn, tra bo'r cerddi eraill o'i heiddo yn ymateb i ddigwyddiadau neilltuol a phersonol yn aml.

Er cof am Catherine James, ei chwaer, 1748.

Ychwanegwyd y farwnad hon at ganon Angharad James, gan fod y dystiolaeth fewnol yn awgrymu mai cerdd yn annerch Jane (sef Siân yn y testun) yw hon, yn hytrach na cherdd ganddi. Chwiorydd Angharad oedd Catherine a Jane. Hyd y gwyddys, ni oroesodd unrhyw gerddi dan enw Jane, eithr yr oedd yn rhannu hoffter Angharad am lenyddiaeth, oherwydd, fel y dangosodd Nia M. W. Powell, pan fu farw Jane ym 1748, blwyddyn o flaen Angharad, nododd yn ei hewyllys y câi Marged Dafydd ddewis llyfrau o'i heiddo, LLGC B/1748/58. Gw. Powell, 'Women and strict-metre poetry'.

Ann Fychan (*fl.*1688)

Ni wyddys pwy oedd Ann Fychan, ond gwrthrych ei henglyn yw Wiliam Lloyd (1627-1717), esgob Llanelwy, a oedd yn ŵyr i'r brydyddes Catherin Owen (m. 1602) y cynhwysir ei gwaith yn y gyfrol hon. Yr oedd Wiliam Lloyd yn Brotestant pybyr. Wedi helynt y 'Popish Plot' a marwolaeth Syr Edmund Berry Godfrey, traddododd Wiliam Lloyd bregeth angladdol bur fustlaidd a gwrth-Babyddol yn angladd Godfrey, *A Sermon at the Funeral of Dr Edmund-bury Godfrey . . . Who was barbarously murthered . . .* (London, 1678). Tystiolaeth bellach o'i Brotestaniaeth ddiwyro yw mai Wiliam Lloyd oedd un o'r 'Saith Esgob' a garcharwyd yn 1688 wedi iddynt wrthod darllen 'Datganiad Pardwn' Iago II ar goedd yn eu heglwysi. A helyntion crefyddol a gwleidyddol y Rhyfel Cartref yn fyw o hyd yn y cof, y mae englyn Ann Fychan yn ddrych i ddylanwad y tensiynau hynny ar bobl. Er i Ann lunio ei henglyn yn 1688, neu'n fuan wedi hynny, treiglodd ar lafar am gyfnod a chofnodwyd ef rhwng 1711 a 1724 mewn llawysgrif o gerddi caeth a rhydd o'r bymthegfed hyd y ddeunawfed ganrif, a gasglwyd gan Morris Roberts (Morris ap Robert) o'r Bala.

I'r saith esgob, 1688
Yn yr un ffynhonnell lawysgrifol ag englyn Ann Fychan, ceir cerdd gan Edward Morris, Perthillwydion yn dathlu'r un achlysur, a chan Huw Morys (1622-1709) yn Llst 165, 171.

Elizabeth Lloyd (? cyn 1690)
Cedwir cerdd Elizabeth Lloyd yn Card 66, mewn rhan o'r llawysgrif a gopïwyd gan John Davies, Bronwion, tua 1690. Gwyddom, felly, iddi ganu'r gerdd hon cyn 1690. Bu'r llawysgrif hon ym meddiant Marged Dafydd (c.1729) a'i châr, David Lewis, yn ddiweddarach: 'Llyfr yr hwn o roddiad John Davies i David Lewis o Goetre ymhlwy Llan elldid David Lewis his hand, 1738' (t. 39).

Marged Williams (? cyn 1697)
Englynion Marged Williams yw'r unig waith barddol gan fenyw yn LlGC 5261A, sef casgliad bach o gerddi gan y Cywyddwyr, gan mwyaf, a gedwid yn Dingestow Court, sir Fynwy. Gan fod gwaith Marged yn digwydd ymhlith gwaith beirdd ledled Cymru, ni ellir ei lleoli â sicrwydd yn sir Fynwy. Copïwyd ei cherdd gan Thomas Gruffith rhwng tua 1689 a 1697, felly, gwyddom iddi ganu'r gerdd hon cyn 1697. Ar gyfer cerddi eraill yn ymwneud â chariad anwadal gweler rhif 45.

Margaret Rowland (fl.1738)
Y mae tystiolaeth fewnol y cerddi a ganodd Margaret Rowland a Marged Dafydd i'w gilydd yn awgrymu mai modryb i Marged Dafydd oedd Margaret Rowland. Yn rhif 74, cwynodd Margaret Rowland, 'Och! waeled, hen Farged wyf i, – o fodryb/I'r fedrus fun heini', llau. 1-2. Cedwir ei henglynion yn CM 128A, 'Llyfr Ofergerddi Margaret Davies' a gopïwyd gan Marged Dafydd tua 1738. Dengys yr englynion a gyfnewidiodd y ddwy Marged mor werthfawr oedd cylchoedd barddol i feithrin doniau a magu hyder.

I deulu'r Goetre: ymddiddan â Marged Dafydd
Goetre, 1, fferm yn Y Ganllwyd, plwyf Llanelltyd, cartref Lewis Dafydd a'i deulu. Y mae'n debyg y bu Marged Dafydd yn byw yno ar ddiwedd ei hoes, a theulu'r Goetre a gafodd ei llyfrau ar ôl ei dyddiau. Yr oedd y

teulu yn nodedig am ei ddiddordeb yn y traddodiad barddol ac ymysg y llawysgrifau a oedd ym meddiant Marged Dafydd, mae Card 66, llawysgrif a gopïwyd gan John Davies, y Goetre a Bronwion, ar ôl tua 1689. Gw. marwnad John Davies (rhif 76).

Lewis Dafydd, 4, yr oedd Lewis Dafydd, y Goetre, a'i fab Dafydd Lewis yn perthyn i Marged Dafydd, yn ôl yr ach a nodir mewn dyfyniadau o farwnad goll ganddi i'w thad, Dafydd Evan. Cyhoeddwyd marwnad Rice Jones i Lewis Dafydd yn *Gwaith Prydyddawl* (1818), tt. 76-80.

Dafydd ŵyr Dafydd, 5, Dafydd Lewis, mab Lewis Dafydd. Er i Marged Dafydd gwyno am ddiffygion awenyddol Dafydd, yr oedd Dafydd, fel Marged, yn casglu llawysgrifau. Bu'r llawysgrifau canlynol yn ei feddiant: CM 27E, Card 66 a Chaerdydd 65. Bu farw Dafydd Lewis yn 1766 a chanodd Rice Jones farwnad iddo yntau, *Gwaith Prydyddawl* (1818), tt. 81-6.

Marged Dafydd (*c.*1700-78/85)

Yr oedd Marged Dafydd (neu Margaret Davies) yn ferch i Dafydd Evan (m. 1729), Coedgae-du, Trawsfynydd, a'i wraig Ann Dafydd (m. 1726) (gw. rhif 75). Y Coedgae-du oedd ei chartref a threuliodd gyfnodau yn ymweld â pherthnasau yn y Brithdir, Llanelltyd a Dolgellau, lle cafodd gyfle i gasglu a chopïo cerddi. Yr oedd yn rhydd i fynd a dod fel y plesiai, gan ei bod yn ddigon da ei byd, a chan ei bod yn ddibriod, nid oedd yn glwm wrth gartref a theulu: hi oedd ysgutores ei thad, a fu farw yn 1729. Erbyn tua 1766, trigai yn Y Goetre, Llanelltyd, gyda pherthnasau iddi. Cedwir corff sylweddol o'i cherddi, a'r rheiny'n gerddi caeth, gan mwyaf, ond 'nid oes ryw lawer o gamp arnynt' oedd barn G. J. Williams (*ByCy*, t. 131). Bu Marged Dafydd yn ddiwyd yn casglu a chopïo llawysgrifau, yn ogystal â barddoni ac, yn wir, iddi hi mae'r diolch am ddiogelu nifer o gerddi'r gyfrol hon. Awgrymir yn ei mawrnad i'w mam, rhif 75, llau. 93-6, mai oddi wrthi hi y dysgodd gyfrinion Cerdd Dant a Cherdd Dafod. Diau hefyd y cawsai rywfaint o arweiniad oddi wrth ei modryb, Margaret Rowland (rhifau 73 a 74) a John Davies, Bronwion (rhif 76). Erbyn 1728 yr oedd Marged Dafydd yn gohebu â Michael Prichard (1709-33) ac yn ei gyfarwyddo ar y cynganeddion a'r mesurau caeth. Ymfalchïai Michael Prichard yn yr hyfforddiant hwn, ac mewn llythyr at Marged Dafydd a gyhoeddwyd yn *Cymru* xxv (1903), 93-8, gwahaniaethodd rhwng 'beirdd' cynganeddol a 'beirddion trwsgl-fodd', sef y beirdd bol clawdd digynghanedd fel ei dad ei hun, William Pritchard, clochydd Llanllyfni. Canu

cymdeithasol ac achlysurol yw llawer o gerddi Marged Dafydd ac y mae'n amlwg bod rhwydweithiau barddol yn bwysig iddi. Magodd berthynas farddol gilyddol â sawl ffigwr arwyddocaol yn ei chylch daearyddol a thu hwnt: Dafydd Jones o Drefriw, Rhys Jones o'r Blaenau a'r copïydd Dafydd Ellis o Gricieth. Ni ellir cadarnhau honiad J. H. Davies y bu Marged Dafydd ac Angharad James yn gohebu â'i gilydd, ond y mae hi'n arwyddocaol, efallai, mai yn llaw Marged Dafydd y cedwir un copi o farwnad Angharad James i'w mab (rhif 65). Yr oedd parhad diwylliant Cymreig yn agos at ei chalon: tanysgrifiodd i *Dewisol ganiadau yr Oes hon* (1759), *Y Nefawl Ganllaw* (1740) a *Diddanwch Teuluaidd* (1763), ac mewn llythyron at Dafydd Jones o Drefriw a Michael Prichard, cwynodd am anwybodaeth yn ei hardal ynglŷn â'r traddodiad barddol. Yn sgil y cysylltiadau hyn, y mae'n deg holi a oedd Marged Dafydd yn gyfarwydd â Lewis Morris. Yn sicr, gwyddai ef amdani hi, oherwydd enwodd hi, ynghyd ag Angharad James, ar restr o bobl a oedd yn meddu ar gasgliadau o lawysgrifau Cymraeg, LlGC 604D. Oherwydd ei gweithgarwch amrywiol – canu, copïo, casglu a thanysgrifio – gellir dweud ei bod yn gyfrannog o fwrlwm y dadeni llenyddol yn y ddeunawfed ganrif, a llawn haedda'r wrogaeth a dalwyd iddi yn *Y Genedl*:

> Bu hi i Sir Feirionydd yr hyn a fu Lews Morris a Richard Morris i Ynys Fôn. Cadw trysorau gwlad rhag diflannu, er mwyn i wyr llengar y dyfodol gael pori yn fras arnynt. (*Y Genedl* (6 Chwefror, 1933), t.3.).

Gadawodd Marged Dafydd gorff sylweddol o ganu ar ei hôl, ond gan nad oedd wastad yn arddel ei cherddi ei hun wrth eu copïo, diau y gellir ychwanegu at ei chanon yn y dyfodol. Argraffwyd cywydd anghyflawn i Michael Prichard a rhai cerddi byrion yn *Cymru* xxv (1903), 96, ond ni lwyddwyd i olrhain y ffynhonnell lawysgrif. Yn eu mysg mae'r englyn i gyfarch Michael Prichard a ddefnyddiwyd ar glawr y gyfrol hon:

> At brydydd â'r awenydd wen, – dywedaf
> Nid ydwyf i'w adwen;
> Ond credaf mai bardd Caridwen,
> Sŵn y pair sydd yn y pen.

Gw. *Yr Herald Gymraeg*, 17 Chwefror 1939, t. 2; *Y Genedl*, 6 Chwefror 1933; J. H. Davies, 'Margaret Davies o Goed Gae Du', *Cymru* xxv

(1903), 203-4; [O. M. Edwards], 'Michael Pritchard o Lanllechid a Margaret Davies y Goetre', *Cymru* xxv (1903), 93-8, 203-4; Ceridwen Lloyd Morgan, 'Davies, Margaret (*c.*1700-1785?)', *ODNB,* XV, tt. 386-7; G. J. Williams, 'Llythyrau at Ddafydd Jones o Drefriw', *CLlGC* III (1943), Atodiad.

Cwyn colled ar ôl ei mam, 1726

Yn *Yr Herald Gymraeg,* dyfynnir o farwnad a luniodd Marged Dafydd i'w thad yn 1729, 'Cywydd Cwyn Colled merch ar ôl ei thad'. Fe'i cedwir, meddir, yn un o lawysgrifau Dafydd Jones Trefriw, ond, ysywaeth, methais â dod o hyd iddi.

Coetgæ, 8, Coetgae-du, cartref Marged Dafydd. Sylwer bod yr odl yn dibynnu ar ei thafodiaith.

?Marwnad John Dafydd o Fronwion, 1727

Perthynas i Marged, o bosibl, oedd John Davies (neu Siôn Dafydd), Bronwion, Brithdir. Efe oedd perchennog llawysgrif Card 66. Er mai dienw yw'r gerdd hon a gopïwyd yn llaw Marged Dafydd, y mae'n bur debygol mai hi a'i lluniodd, oherwydd adleisir llinellau o'i marwnad i'w mam (rhif 75). Y mae marwnad Angharad James i'w mab (rhif 65) yn adleisio rhai o linellau'r farwnad hon.

I ofyn pymtheg bai cerdd gan ferch ieuanc o sir Feirionnydd

Phebe, 13, diacones oedd Phebe. Digwydd ei henw mewn cyfarchion personol yn Llythyr Paul at y Rhufeiniaid. Oherwydd yr arweiniad a roes Marged Dafydd i Michael Prichard, y mae'n dra chymwys ei fod yn ei chyffelybu â Phebe: 'Yr wyf yn gorchymyn i chwi Phebe, ein chwaer, yr hon sydd weinidoges i eglwys Chenchrea: Dderbyn ohonoch hi yn yr Arglwydd, megis y mae yn addas i saint, a'i chynorthwyo hi ym mha beth bynnag y byddo rhaid iddi wrthych: canys hithau hefyd a fu gymorth i lawer, ac i minnau fy hun hefyd.' (Rhuf. 16:1-2).

I annerch Margaret Dafydd yr ail waith, 1728

Helicon, 43, cyfeiriad at fynydd Helicon yng Ngwlad Groeg a gysylltir â'r menywod a oedd yn ymgorffori'r Awen (S. *Muses*). Ar lethrau'r mynydd hwn y trigai'r bardd Hesiod.

Gwraig yn gyrru annerch i'w meistr tir

Gan fod Marged Dafydd yn wraig ariannog ac annibynnol, diau mai canu mewn *persona* a wnaeth yn y gerdd hon.

Pedwar peth diffeth
Sain Siôr, 3, Sant Siôr (S. *St. George*).

Dau englyn i aer Tan-y-bwlch a'i frawd
Tan-y-bwlch, plasdy ger Dolgellau.

Duwioldeb
Maseiaf, 1, Maseia: Y Meseia, sef Iesu Grist.

Mrs Morgans o Drawsfynydd (*fl.*1710-20)

Unwaith eto, dyma brydyddes a gysylltir â sir Feirionnydd. Lluniwyd y llawysgrif gynharaf sy'n cynnwys ei gwaith, LlGC 654B, rhwng 1729 a 1740 ac y mae'n cynnwys cerddi caeth a rhydd o'r ail ganrif ar bymtheg ynghyd â cherddi cyfoes.

I'r Feidiog
Feidiog, 1, yn y ddeunawfed ganrif, yr oedd tair fferm neu dŷ annedd yn Nhrawsfynydd yn dwyn yr enw hwn: Feidiog Isa, Feidiog Ucha a'r Feidiog Fach, LlGC 17875D, 3546-9. Hefyd, lleolir mynydd o'r enw 'Moel y Feidiog' i'r de-ddwyrain o Drawsfynydd. Cyfeirir at y mynydd hwn mewn englyn a dreiglodd ar lafar ac a briodolir i Werful Fychan (rhif 3).

Elsbeth Ifan Griffith (*fl.*1712)

Priodolir yr halsing hwn i Elsbeth Ifan (LlGC 6900A a LlGC 5A) ac i Elisabeth Griffiths (yn CM 45A). Elsbeth hefyd, o bosibl, a luniodd yr halsing 'Hi! Adda flin olin olin', Llsgr LlGC 5A, tt. 108-11. Gan mai Ifan Gruffydd, o'r Tŵr-gwyn, Dyffryn Teifi, oedd un o halsingwyr mwyaf cynhyrchiol ac adnabyddus ei gyfnod, tybir mai merch iddo oedd Elsbeth. Os gwir hyn, dyma enghraifft bur brin o brydyddes o dde Cymru. Math o garol neu gân dduwiol at ddibenion didactig oedd yr halsingod ac adroddent hanesion a damhegion Beiblaidd yn ogystal â chynnig esboniadau Beiblaidd elfennol er budd y di-ddysg a'r anllythrennog. Er mwyn cyflawni hyn, y mae canran uchel ohonynt yn cymell eu cynulleidfa i ymddiwygio, trwy eu hatgoffa am anocheledd angau a thrwy eu rhybuddio bod y Farn Fawr gerllaw. Ffenomen a gyfyngwyd i Ddyffryn Teifi a thopiau sir Gaerfyrddin oedd yr halsing, a hynny rhwng tua 1640 a 1740. Yn sgil eu bwriad didactig, ynghyd â'u hidiom dafodieithol gartrefol,

awgrymir perthynas enerig amlwg rhwng yr halsingod a cherddi crefyddol y canu rhydd cynnar, sef y garol, cwndidau Morgannwg a phenillion rhybuddiol y Ficer Prichard. Er ei fod o'r un cyff â'r cwndid a'r garol, arbenigrwydd yr halsing yw ei hoffter arbennig o'r mesur pedwar curiad byr a'r mesur pedwar curiad hir, er y ceir enghreifftiau hefyd ar fesur salm Edmwnd Prys ac ar y gyhydedd hir. Disodlwyd yr halsing tua 1740 gan emynau'r Methodistiaid a'u pwyslais ar gariad Crist ac achubiaeth drwy Ei waed. Serch hynny, maent yn ddolen gyswllt bwysig rhwng hen draddodiad barddol a thraddodiad emynyddol newydd y Methodistiaid ac, felly, datblygiad yng nghanu merched a ddaeth i'w lawn dwf yn y bedwaredd ganrif ar bymtheg. Ni ellir llawn werthfawrogi myfyrdodau William Williams, Pantycelyn, heb yn gyntaf bori yn yr halsingod. O gofio eu dosbarthiad daearyddol pendant a'r ffaith fod un halsing o eiddo Daniel Rowland ar glawr a chadw, rhesymol yw casglu bod Pantycelyn yn gyfarwydd iawn â'r corff hwn o ganu ac, yn wir, y mae ei emynau a'i farwnadau yn adleisio teipoleg a delweddaeth yr halsingod. Gw. Geraint Bowen, 'Yr Halsingod', *THSC* (1945), 82-108; Geraint H. Jenkins, 'Bywiogrwydd Crefyddol a Llenyddol Dyffryn Teifi, 1689-1740, yn *Cadw Tŷ Mewn Cwmwl Tystion*, Llandysul, 1990, 101-152.

Halsing

Dîfes, 3, Ll. cyfoethog. Dîfes (S. *Dives*), yw'r gŵr goludog a dienw yn y ddameg ynghylch Dîfes a Lasarus, gŵr tlawd, diymgeledd. Gwyrdroir eu ffawd yn y byd a ddaw a neges y ddameg yw na ellir gwasanaethu Duw ac Arian. (Luc 16:19-31). Un o ddamhegion mwyaf poblogaidd yr halsingod oedd dameg Dîfes a Lasarus.

Esau, 19, mab Isaac a Rebeca oedd Esau a chyn lleied oedd ei barch at Dduw fel y bu iddo werthu ei enedigaeth-fraint i'w efaill iau, Jacob, er mwyn cael lluniaeth. (Gen 21: 25: 27-34).

Saul, 21, yn ôl I Sam 26:7, aeth y Brenin Saul i ymweld â gwrach Endor, gan obeithio cael cyngor oddi wrth ysbryd y proffwyd Samuel. Trannoeth, lladdwyd Saul a'i fab Jonathan mewn brwydr.

Suddas, 23, Jwdas Iscariot.

Dafydd, 37, cyfeiriad at edifeirwch y Brenin Dafydd wedi iddo gael ei gollfarnu gan y proffwyd Nathan am feichiogi Bathseba, gwraig un o'i filwyr, ac am roi ei gŵr yn y rheng flaen fel y câi ei ladd mewn brwydr. Maddeuodd Duw iddo a ganed Solomon i Bathseba a Dafydd. Bardd oedd Dafydd hefyd a chredid mai ef a luniodd Lyfr y Salmau, a llawer ohonynt yn mynegi edifeirwch am bechodau.

Manasses, 39, gweddi edifeiriol a briodolir i Manasse, Brenin Jwda, yw'r llyfr Apocryffaidd Llyfr Manasse. Cenir y weddi yn yr Eglwys Sefydledig yn ystod y Grawys ac ar ddyddiau gŵyl arbennig eraill.

Jane Griffith (? *fl.*1714-60)
Cedwir cerdd Jane Griffith mewn llawysgrif a gynullwyd rhwng tua 1714 a 1760. Ceir ynddi waith beirdd o'r ddeunawfed ganrif ac fe ymddengys mai yn ei llaw ei hun y copïwyd cerdd Jane: 'Jaen Griffith: her Hand.'

Awdl y Carwr Trwstan
'Owdl y Carwr twrstan' yw'r teitl a roddir yn y llawysgrif, cam gwag sy'n datgelu anwybodaeth y brydyddes, fel llawer un arall erbyn y ddeunawfed ganrif, ynghylch ystyr penodol y term 'awdl'.

Elizabeth ferch William Williams ym Marrog, plwyf Llanfair Talhaearn (*fl.*1714)
Gwëir enw Elizabeth ferch William Williams i bennill clo ei cherdd, yn ôl arfer y canu rhydd. Ceir manylion ychwanegol amdani yn LlGC 6146B, sef mai 'gwraig E[...] Evan [...] o T[...] ym Marrog ymhlwyf Llanfair Talhaiarn', Conwy, oedd hi ac mai tua 1714 neu 1715 y canodd ei cherdd. Y mae'r ffynhonnell hon, ynghyd â LlGC 9B, yn nodi mai 'hen wraig' oedd hi yn nheitl y gerdd. Nodir 'fe argraffwyd hon' yn LlGC 9B, sef un o ffynonellau Dafydd Jones, Trefriw ar gyfer *Blodeu-gerdd Cymry* . . . (1759) ond nid yw cerddi Elizabeth ymhlith y cerddi a argraffwyd gan Dafydd Jones. Cymh. â cherddi cyngor eraill sydd yn amlygu swyddogaeth gymdeithasol barddoniaeth, rhifau 46, 100, 102, 104, 136, 138, 146.

Mrs Wynne o Ragod (*fl.*1720-47)
Arwydd o barch a statws yw'r teitl 'Mrs', ffaith a atgyfnerthir gan ei hymddiddan â'r bardd Robin Ragad sy'n nodi ei bod yn gyn-feistres iddo. Tybed ai ffurf ar 'Rhagad' yw 'Ragad' a 'Ragod'? Os felly, gellir lleoli Mrs Wynne yng nghyffiniau Corwen a gellir brolio cynhysgaeth farddol barchus iddi, gan fod Rhagad unwaith yn gyrchfan beirdd megis Tudur Aled. Noddwr cyntaf Rhagad oedd Gruffudd Llwyd ab Elisau ap Gruffudd o'r Maerdy ac yr oedd Siôn Llwyd, ei ŵyr, yn fardd. Credir bod Robin

Ragad yntau yn aelod o dylwyth Rhagad. Tybed a oes gysylltiad rhwng Mrs Wynne a Margaret, merch Roger Lloyd a'i wraig Catherine, o Ragad? Ail ŵr Margaret oedd William Wynn, Maesyneuadd, a mab iddynt oedd y clerigwr a'r bardd William Wynn, Llangynhafal (1709-60). Glenys Davies, *Noddwyr y Beirdd ym Meirion*, Bala, 1974, tt. 193-196; *PACF*, t. 299.

Mawl i Mr Wiliam Fychan o Gorsygedol a Nannau i'w ganu ar fesur a elwir 'Spanish Miniwet'

Wiliam Fychan, 1, William Vaughan (1707-75), Corsygedol, Meirionnydd: bu'n Aelod Seneddol dros y sir ac yn sgil ei gyfeillgarwch â'r Morrisiaid, gwasanaethodd fel llywydd Anrhydeddus Gymdeithas y Cymmrodorion. Gw. Rhiannon Thomas, 'William Vaughan: carwr llên a maswedd', *Taliesin* 70 (1990), 69-76; eadem., 'William Vaughan (1707-75), Corsygedol', *CCHChSF* 11 (1992), 255-71.

Ymddiddan rhwng Robin y Ragad a'i hen feistres, a hi mewn cyfreth wedi peidio â chanu. Er cael peth o'r gân allan dechreuodd Robin . . .

Robin Ragad, Robert Humphreys (*fl.*1720), bardd a oedd, o bosibl, yn perthyn i deulu Rhagad, Corwen. Bu'n ymddiddan ag Evan Jones yn ogystal â Mrs Wynne, a chanodd i Domas Holant o Deirdan ger Llaneilian, sir Ddinbych. Lluniodd Edward Samuel a Siôn Rhydderch feddargraffiadau iddo.

Ymddiddan rhwng y Gog a'r Ceiliog

Cedwir y gerdd hon yn 'Piser Sioned', llawysgrif gan Cadwaladr Davies, Corwen, a gasglwyd rhwng tua 1733 a 1745. Ymddiddan ydyw rhwng y Gog (menyw) a'r Ceiliog (dyn) ynghylch pa un o'r holl adar sy'n canu felysaf. Fodd bynnag, gan fod y Gog yn amddiffyn ei chân a'i hawl i ganu, is-destun y gerdd yw pa mor briodol yw hi i fenywod ganu barddoniaeth. Gellir dadlau, felly, fod y Gog yn cynrychioli prydyddesau a'r Ceiliog yn cynrychioli'r beirdd.

Als Williams (*fl.*1723)

Cyhoeddwyd baled Als Williams yn Amwythig, ond nid yw hyn o reidrwydd yn ei lleoli yno. Argraffwyd ei baled yn 1723, sydd yn ei gosod ymhlith y menywod cyntaf i weld eu barddoniaeth mewn print. Golyga hefyd ei bod yn arloesi ym myd y faled.

Cerdd Dduwiol
Deifes, 25, gw. rhif 102, ll. 3n.

Mrs Ann Lewis (? cyn *c.*1724)

Y mae peth ansicrwydd ynghylch awduraeth yr englynion crefyddol hyn, oherwydd un yn unig o'r tair ffynhonnell sy'n enwi Ann Lewis, sef J. Glyn Davies 1, llawysgrif gyfansawdd a gynullwyd rhwng tua 1651 a 1710. Digwydd enw Ann Lewis ar waelod yr englynion hyn a digwydd ei llofnod mewn man arall yn y llawysgrif yn ogystal, f. 62b. Ai arddel un o'i cherddi a wnaeth Ann neu ynteu nodi ei chysylltiad â'r llawysgrif? Hwyrach bod perthynas rhyngddi a Margaret Lewis, a dorrodd ei henw ar y llawysgrif (f. 67b), a Robert Lewis a ychwanegodd ddeunydd yn dwyn perthynas â Môn. Cysylltir y llawysgrif hon â'r ynys: ceir ynddi gerddi gan Catherin Owen a'i gŵr Dafydd Llwyd, ynghyd â cherddi i deulu'r Henblas, Llangristiolus. Tybed, felly, a ellir lleoli Ann ym Môn? Atgyfnerthir y dyb hon gan y ffaith fod llawysgrif Bodewryd 2 a gynullwyd rhwng tua 1615 a 1724 gan Robert Lewis, hefyd yn cynnwys llawer o ddeunydd sy'n ymwneud â Môn. Pennir tua 1724, felly, fel terfyn eithaf ar gyfer Ann Lewis.

Magdalen Williams (? cyn *c.*1724)

Gan fod i'r ffynhonnell lawysgrifol gysylltiad â'r Bala, hwyrach mai prydyddes leol oedd Magdalen Williams. Yn llaw Morris Roberts (Morris ap Robert) y mae LlGC 436B ac y mae'n cynnwys cerddi caeth a rhydd o gyfnod y Cywyddwyr hyd y ddeunawfed ganrif. Perthyn llaw Morris Roberts i tua 1711-24, felly gwyddom iddi ganu'r gerdd hon cyn 1724.

Catherine Robert Dafydd (*fl.*1724-35)

Pennwyd dyddiau Catherine ar sail dyddiadau'r ffynonellau llawysgrifol. Casglwyd Bangor 3212, 'Piser Sioned', gan Cadwaladr Davies, Corwen, rhwng tua 1733 a 1745 ac y mae LlGC 7015D, sy'n cynnwys cerddi gan Thomas Edwards, Ellis Cadwaladr ac Edward Wynne, Gwyddelwern, yn dwyn y dyddiadau 1724 a 1725. O ran daearyddiaeth, canodd Catherine i Cadwaladr Davies o Lanycil a fu'n athro ysgol yng nghyffiniau Corwen, felly y mae'n debyg fod Catherine hefyd yn byw yn y gymdogaeth.

Tri phennill ar '*Leave Land*'
Cadwaladr Davies, 1, fel yr awgryma'r gerdd, bardd ac ysgolfeistr oedd Cadwaladr Davies (g. 1704) a aned yn Llanycil. Bu'n athro ysgol yn ymyl y Ddwyryd, Corwen, ac yn Nhre'r-ddôl. Yr oedd hefyd yn casglu cerddi ac yn ei law ef y mae llawysgrif 'Piser Sioned' sy'n cynnwys ail gerdd Catherine Robert Dafydd (rhif 112). Fel llawer o wŷr ei oes, megis Thomas Jones yr Almanaciwr, ymddiddorai Cadwaladr Davies mewn sêr-ddewiniaeth ynghyd â dehongli'r tywydd a breuddwydion. Yr oedd ganddo enw hefyd am ei sgiliau meddygol wrth drin dynion ac anifeiliaid, sgiliau y cyfeirir atynt yn ll. 11.

I Robert Edwards o Goed y Bedo ac i'w wraig, i'w chanu ar 'Gur y fwyalch'
Priodolir y gerdd hon i 'Catherine Rober[...]', ond yn sgil tebygrwydd yr enwau a'r ffaith fod y gerdd hon yn digwydd mewn llawysgrif yn llaw Cadwaladr Davies, gwrthrych y gerdd flaenorol, fe ddichon mai Catherine Robert Dafydd biau hon hefyd.
Abram a Sara, 69, gw. rhif 42, ll. 59n.

Grace Vaughan (?cyn 1729-40)
Cedwir yr englyn hwn mewn llawysgrif a oedd yn eiddo i David Jones, Iâl, ac a luniwyd rhwng tua 1729 a 1740. Fodd bynnag, y mae peth ansicrwydd ynghylch awduraeth y gerdd gan fod enw Grace Vaughan yn digwydd mewn llaw wahanol i'r englyn. Y mae'r englyn hwn am farwolaeth yn mydryddu'r syniad mai dychwelyd i'r pridd a wnawn wrth farw. (Gen 3:19).

Gwen Arthur (*fl.*1730)
Menyw o sir Gaernarfon, y mae'n rhaid, oedd Gwen Arthur (neu Gwen ferch Arthur), oherwydd amddiffynnodd enw da beirdd y sir honno yn y 'rhyfel' a ddatblygodd tua 1728 rhwng beirdd Arfon a beirdd Môn. Un o nifer o ymrysonau ym Môn rhwng 1701 a 1734 ydoedd hwn ac, yn ôl Dafydd Wyn Wiliam, ef oedd y mwyaf a fu ym Môn yn ystod y ddeunawfed ganrif. Olrheinir peth o hanes yr ymrafael yn CM 125B, 'Crŵth a Thelyn . . .', gan Hugh Jones, Cymunod, tua 1730. Mewn copi o lythyr gan Lewis Morris at Siôn Tomos Owen (1678/9-1734), Bodedern, 5 Awst 1728, dywed Lewis fod beirdd Arfon, Meirion, Dinbych a'r Fflint

wedi cyhoeddi 'rhyfel ar ei Tafodau' yn erbyn beirdd Môn, 'o achos bod môn yn cael yr anrhydedd o enw mam gymru a phob un o'i merched yn chwenych yr un parch,' (t. 151). Fe ymddengys mai Lewis Morris a fu'n corddi'r dyfroedd ym Miwmares beth amser ynghynt, ac y mae ei lythyr (a chyfres o englynion i gyd-fynd ag ef) yn herio Siôn Tomos i fynd i'r afael â beirdd Arfon:

> Coeg feirddion chwiwion fal chwain – anafwn
> O nifer ddeg ugain
> A maler yn dra milain
> Fân ddannedd rhyfedd y rhain. (t. 153)

Ymatebodd Siôn Tomos i'r her, gan amlygu cywair ysgafn yr ymgiprys am oruchafiaeth:

> . . . braidd nad oeddwn ym min llewygu wrth glywed fod sŵn rhyfel mor agos atom ond pan ddeallus mai cynifer o ynfydion oedd wedi 'mgasglu ynghyd yna mi chwarddais yn Ewyllysgar . . . am fy mod yn meddwl na feddant hwy mor synnwyr i maflyd mewn arfau barddoniaith chwaethach Rhyfela a hwynt mor gelfydd ag y dylant ond pa un bynnag cant weled y Rhown gâd ar faes yn eu herbyn fwy nag unwaith cyn y collwn ein Rhagorfraint a fy enwog . . . (t. 153)

Lluniodd Michael Prichard ateb sy'n dwyn y dyddiad 1730; sef 'Cywydd ffyrnig i geryddu Bystlaidd feirdd sir Fon am iddynt ryfygu canu duchan i Enwog feirdd Sir gaernarfon' (tt. 148-9) ac atebodd Siôn Thomas yntau â chywydd ffrom. Tro Michael Prichard oedd hi bellach i aflonyddu. Mewn llythyr at Hugh Jones, 15 Ionawr 1730, amgaeodd gerddi Gwen Arthur a Siân Sampson, 'Araith Merched yr Yri', a luniwyd mewn ymateb i gywydd llidiog Siôn Tomos, a heriodd ef i ledaenu'r cywyddau trwy Fôn: '. . . os bydd gwiw genych yrru at y beirdd sydd yn eich ynŷs i ofyn uddunt pa un a wnan ai canu ynta rhoi'r goreu i'n merched ni,' (t. 163). Yr un yw neges yr olnod a luniodd Michael Prichard i gywydd Gwen:

> Gwêl yn sydyn Sionyn sur
> Wych wyrthiau Gwen ach Arthur
> Ac yn dy oes, ymgroesa,
> Rhag digio hon, hinon ha'. (CM 125B, 157)

Rhoddodd Michael ei fys ar friw noeth, ac ymatebodd Siôn Tomos â llythyr a chywydd chwyrn yn lladd ar ffolineb, iaith sathredig a chrefft wael y ddwy brydyddes. Ei garn wrth ddadlau ei achos oedd ffynonellau print y dyneiddwyr Cymraeg (John Davies o Fallwyd, Gruffydd Robert o Filan, Siôn Dafydd Rhys a Gwilym Ganoldref) ynghyd â'i gyfoeswr, Siôn Rhydderch. Yn hyn o beth, y mae gwedd chwerwfelys i'r 'rhyfel' hwn am oruchafiaeth rhwng beirdd Môn ac Arfon. Er i Gwen Arthur godi ysbryd Rhys Goch Eryri yn ei chywydd hi (ll. 22), dibynnu a wnâi'r beirdd oll, i raddau helaeth, ar draddodiad a ddiogelwyd yng ngramadegau barddol y Dyneiddwyr, yn hytrach na thraddodiad cynhenid cwbl ddi-dor. Ond, yn ogystal â thystio i ddirywiad y gyfundrefn farddol, y mae egni'r 'rhyfel-wyr' a 'rhyfelwragedd' yn dyst i'r ail einioes a ddaeth i'w rhan yn ystod y ddeunawfed ganrif. Dengys yr ymryson hefyd nad rhwydweithiau plwyfol eu diddordeb a'u gweithgarwch oedd rhwydweithiau barddol y ddeunaw-fed ganrif a bod cryn fynd a dod, yn y cnawd ac ar bapur, rhwng beirdd Cymru achlân a'i gilydd. Ymhellach, y mae'r ymryson yn ddiddorol yng nghyd-destun teyrngarwch i fro neu ardal. I raddau helaeth iawn, ystryw neu ddefod ymrysonaidd oedd yr elyniaeth rhwng beirdd Môn ac Arfon, ond y mae taerinebe y naill garfan a'r llall wrth amddiffyn eu bro a ffyrnigrwydd y sen a dywelltir ar eu gelynion yn dyst i gryfder brogarwch fel gwedd ar hunaniaeth unigolion. Yr oedd Michael Prichard a Lewis Morris ar dermau da, gan fod Lewis, fel Marged Dafydd hithau, wedi bod yn meithrin doniau barddol Michael Prichard, ALMA I, tt. 6-8. Yn sgil y berthynas drionglog hon rhwng Lewis Morris, Michael Prichard a Marged Dafydd, ac o gofio ymwybyddiaeth Marged fod yn Arfon 'Cu rianod, cywreiniach/Am ddiwyd gelfyddyd fach' (Cymru xxv (1903), 96, llau. 39-40), y mae'n syndod na chymhellwyd hi hefyd i godi arfau barddonol yn erbyn beirdd Môn. Dafydd Wyn Wiliam, 'Traddodiad Barddol Môn yn yr XVII Ganrif', traethawd PhD anghyhoededig, Prifysgol Cymru, 1983, tt. 563, 1424, 1483-93; *idem.*, *Cofiant Lewis Morris 1700/1-42*, Llangefni, 1997, tt. 7-9, 109-111.

Siân Samson (*fl.*1730)

Fel Gwen Arthur, menyw o sir Gaernarfon, y mae'n bur debyg, oedd Siân Samson. Ar gyfer cefndir ei chywydd, gweler y cofnod, uchod, ar Gwen Arthur a'r ymryson rhwng beirdd Môn ac Arfon.

Catrin Gruffudd (*fl.*1730)

Cedwir marwnad Catrin Gruffudd i'w merch, Neli, yn un o lawysgrifau Dafydd Jones, Trefriw, a nodir y flwyddyn 1730 wrth odre'r gerdd. Fel marwnadau Angharad James (rhif 65) a Susan Jones (rhif 140) i'w plant, cysurir y fam drallodus gan y gobaith Cristnogol y caiff gyfarfod â'i phlentyn yn y nefoedd.

Mynydd, 29, mynydd yr Olewydd, lle cynhelir y Farn Fawr.

Elizabeth Hughes (Bes Powys) (?cyn 1732)

Y mae ei henw barddol, Bes Powys, yn cysylltu Elizabeth Hughes â Phowys a dyddiadau'r llawysgrifau sy'n diogelu ei cherddi yn awgrymu ei bod yn ei blodau cyn tua 1732.

Ymddiddan rhwng Natur a Chydwybod

Genre ac iddo dras hynafol a pharchus yw'r ymddiddan, ond mwynhaodd boblogrwydd mawr hefyd yn y canu rhydd, yn enwedig ym maledi print y ddeunawfed ganrif sy'n cynnwys nifer o ymddiddanion didactig rhwng cymeriad bydol a chymeriad arallfydol neu dduwiol: y Corff a'r Enaid, y Byw a'r Marw, y Meddwyn a'i Gydwybod, y Pechadur ac Angau, a'r Cybudd a'r Angau. Rhan anhepgor o fframwaith cerddi o'r math hwn yw'r saf-bwyntiau cyferbyniol a goleddir gan yr ymddiddanwyr a'u huchafbwynt yw marwolaeth y cymeriad bydol neu ynteu ei dröedigaeth i goleddu safbwynt y cymeriad ysbrydol. Neges sylfaenol ymddiddanion didactig o'r math a ganodd Bes Powys rhwng Natur a'r Gydwybod yw'r angen dybryd i edifarhau a cheisio iachawdwriaeth cyn dyfodiad angau.

Pedwar Pennill Priodas ar '*Leave Land*'

Myfyrdod difrifol ar briodas fel sacrament crefyddol nas torrir ond gan angau a geir yng ngherdd Bes Powys, yn wahanol i gerddi ysgafnach ar y pwnc a oedd mewn bri trwy gydol yr ail ganrif ar bymtheg a'r ddeu-nawfed ganrif.

?Marwnad John Efan Cwm Gwning, ar '*March Munk*'

Y mae peth ansicrwydd ynghylch awduraeth y gerdd hon, oherwydd 'Bess Eos' yw'r enw a nodir yn y ffynhonnell lawysgrifol.

Pegi Huw (? cyn 1732)

Pennwyd dyddiad i gerdd Pegi Huw ar sail oed y ffynhonnell lawysrifol (Llyfr Clochydd Llanfair Talhaearn), sef cyn tua 1732, ond yng ngoleuni'r cyfeiriad Pabyddol ei naws at ysbeilio Uffern gan yr Iesu (S. *Harrowing of Hell*), llau. 65-8, gallai berthyn i gyfnod llawer cynharach; sef canol neu ddiwedd yr ail ganrif ar bymtheg. Sylwodd y copïydd, Robert Thomas, ar y nodwedd hon a thynnodd sylw at y pennill tramgwyddus, ond fel carwr llên o'r iawn ryw, nid oedd ganddo'r galon i'w ddileu yn llwyr. Yng ngoleuni naws lled-Babyddol y gerdd ac ymwybyddiaeth Robert Thomas ohoni, tybed ai ymyrraeth olygyddol neu ychwanegiad llafar yw'r rhybudd yn erbyn addoli delwau ac awdurdod y Pab (llau. 89-92)? Y mae tystiolaeth fewnol y gerdd hefyd yn cadarnhau'r dybiaeth ei bod yn perthyn i gyfnod cynharach na 1732, oherwydd awgryma disgrifiad Pegi Huw o'i hafiechyd mai'r Pla Du oedd arni (llau. 17-20). Yn ystod y Cyfnod Modern Cynnar, gwelwyd achosion o'r Pla Du yng Nghymru yn hanner cyntaf yr ail ganrif ar bymtheg: Machynlleth, Llanidloes, Llanandras a'r Drenewydd yn 1638 a Hwlffordd 1651-2. Gw. Glyn Penrhyn Jones, *Newyn a Haint yng Nghymru a Phynciau Meddygol Eraill*, Caernarfon, 1962, t. 73.

Elinor Humphrey (? *fl.*1738)

Un copi yn unig sy'n nodi enw Elinor Humphrey mewn perthynas ag awduraeth y farwnad hyfryd hon. Y mae'r ddau gopi a geir yn 'Llyfr Ofergerddi' Marged Dafydd, 1738, yn nodi mai 'hen wraig' a'i canodd, ac un ohonynt yn manylu mai 'hen wraig o Drawsfynydd' oedd Elinor. Y mae'r ychwanegiad hwn yn cydgordio'n hwylus â'r hyn a wyddys am wrthrych y farwnad, Siôn (neu John) Ellis y telynor. Yr oedd Siôn Ellis hefyd yn fardd, oherwydd y mae cerddi a briodolir iddo yn rhagflaenu un o'r copïau o'r farwnad hon yn 'Llyfr Ofergerddi' Marged Dafydd. Yn llawysgrif Abertawe 2, llawysgrif arall o eiddo Marged Dafydd, cofnodwyd cerdd gan 'John Ellis telynwr yn ffarwelio â Thrawsfynydd.' Tybed a oedd Siôn Ellis yn perthyn i'r telynorion Elis Siôn Siamas, Llanfachreth, telynor i'r Frenhines Anne, a Hugh Ellis (1714-74), Trawsfynydd?

Jane Evans (*fl.*1738)

Yr oedd Jane Evans yn ferch i David Evans (*fl.*1750), y bardd o Goedbychan, Llanfair Caereinion ac, felly, yn un o ddisgynyddion y bardd

Wmffre Dafydd ab Ifan, Llanbryn-mair – y cyntaf, fe gredir, i gyflwyno mesur y tri thrawiad i ogledd Cymru, a chyfaill i Wiliam Phylip, Ardudwy. Brawd iddi, ond odid, yw'r 'David Evans junior' a enwir yn yr un ffynonellau llawysgrifol. Achlysur cyfansoddi'r englynion hyn oedd eisteddfod a gynhaliwyd yn y Bala, Sulgwyn 1738, ac y mae eu diddanwch amlwg yn ddrych i natur gymdeithasol lawen y rhwydweithiau barddol answyddogol a ddatblygasai wedi dirywiad y gyfundrefn farddol broffesiynol. Edward Wynne, Gwyddelwern a lywyddodd yr achlysur a Watkin Williams Wynne oedd gwrthrych mawl y beirdd. Y mae cynnyrch Eisteddfod y Bala, 1738, yn nodweddiadol o eisteddfodau cynnar y ddeunawfed ganrif a gysylltid â'r Almanaciau ac, yn wir, ymddangosodd peth o waith tad Jane Evans yn almanaciau Evan Davies. Gw. O. M. Edwards (gol.), *Beirdd y Bala*, Llanuwchllyn, 1911, tt. 15-22. Hywel Teifi Edwards; Helen Ramage, 'Eisteddfodau'r Ddeunawfed Ganrif', yn Idris Foster (gol.), *Twf yr Eisteddfod*, Abertawe, 1968, tt. 14-15.

Margaret ferch Evan o Gaercyrach (? *fl.*1738)

Cedwir penillion Margaret ferch Evan yn 'Llyfr Ofergerddi' Marged Dafydd, 1738. Mae'n sicr mai brawd iddi oedd yr 'Hugh ab Evan Caer Cyrach' y ceir ei waith yn yr un llawysgrif. Ceir enghraifft o waith ei brawd hefyd yn llawysgrif Abertawe 2, gan Marged Dafydd.

Lowri Parry (*fl.*1738-60)

Ychydig iawn a wyddys am Lowri Parry ac eithrio'r ffaith ei bod yn gwerthu baledi yn ogystal â'u cyfansoddi. Ffurf a gyfyngid i Ogledd Cymru oedd y faled brintiedig yn ystod y ddeunawfed ganrif, a gwelir mai yn Amwythig ac ym Modedern, Môn, yr argraffwyd baledi Lowri. Ar sail dyddiadau cyhoeddi ei baledi, bernir ei bod yn ei blodau o tua 1738 hyd tua 1760. Ganddi hi y mae'r corff mwyaf o faledi sydd wedi goroesi, er bod peth amheuaeth ynglŷn â'i hawl ar ambell un. Pan fyddai dwy neu dair o faledi yn dilyn ei gilydd, y duedd oedd nodi enw'r awdur ar ddiwedd y faled olaf yn unig, yn hytrach nag ar ddiwedd bob un, felly nid oes sicrwydd mai Lowri sydd biau'r baledi sy'n rhagflaenu'r rheini sydd yn dwyn ei henw. Canodd Lowri gerddi sy'n cynnig trawsdoriad eang o themâu poblogaidd ei dydd, gan gynnwys themâu a oedd yn

berthnasol iawn i fenywod. Er enghraifft, ceir ganddi hanes merch fon-
heddig a lofruddiodd ei chariad a'i hefeilliaid newydd-anedig (rhif 125), a
hynny o safbwynt y ferch, ynghyd â baled ysgafn sy'n tynnu ar fotiff yr
ymgiprys am y clos (rhif 126). Ond fe ymddengys fod Lowri yn arbenigo
ar faledi ymddiddanol rhwng cariadon, naill ai oherwydd ei hoffter per-
sonol o gerddi o'r fath, neu am fod y galw amdanynt yn fawr. Dyfynnwyd
dau englyn a ganodd Rees Ellis i Lowri Parry yn y rhagymadrodd. Er
gwaethaf y sylw a roddir i'w phrydferthwch rhagor na'i chrefft, awgryma'r
englynion hyn fod Lowri yn adnabyddus ac yn uchel ei pharch yn ei
dydd ac, efallai, yn batrwm i faledwragedd eraill a ddilynodd ei chamre.
Am drafodaeth drylwyr o ymwneud merched â phob agwedd ar fyd y
faled, gw. Siwan Rosser, 'Delweddau o ferched ym maledi'r ddeunawfed
ganrif'; eadem *Y Ferch ym Myd y Faled: Delweddau o'r ferch ym maledi'r
ddeunawfed ganrif* (i ymddangos).

Ymddiddan rhwng gŵr ifanc a'i gariad, ar '*London Prentice*' (2)
Rachel, 15, ail wraig Jacob oedd Rachel (Gen 29: 16) ac yn nhraddodiad
y *querelle des femmes*, dyrchafwyd Rachel, ynghyd â Sara (gwraig Abraham),
Rebeca (gwraig Isaac), ymhlith eraill, fel enghreifftiau o fenywod
rhinweddol a fu mor ddewr â dynion ac a wobrwywyd gan Dduw.
Phenics, 15, gw. rhif 42, ll. 71n.

Mary Rhys o Benygeulan, Llanbryn-mair (*c.*1747-1842)
Nodir dyddiadau a lleoliad daearyddol Mary Rhys yn y ffynhonnell
lawysgrifol (1747-1828), ond yn ôl y cofnod a geir amdani yn *Mont-
gomeryshire Worthies* (1894), bu farw yn 1842 yn naw deg wyth oed.
Cerddi rhybuddiol yw'r ddwy gerdd a'u byrdwn yw bod angen bod yn
barod ar gyfer awr angau er mwyn sicrhau dedwyddwch nefol i'r enaid.
Y mae'n debyg fod Mary yn fwy adnabyddus fel cantores ac y mae'r
wybodaeth sydd ar glawr amdani yn awgrymu ei bod, fel Angharad James,
yn gymeriad lliwgar, annodweddiadol o'i rhyw:

> She was rather eccentric, delighting in fishing, basket-making,
> ploughing and other masculine employments rather than house-
> work. She generally wore a red coat over her other habiliments.
> (Richard Williams, *Montgomeryshire Worthies*,
> ail arg., Newtown, [1894], t. 279.)

Barddonai ei brodyr hefyd, sef David Rhys (1742-1824) a Thomas Rhys (1750/1-1828), a chredir mai David, Thomas a Mary oedd ymhlith yr olaf o'r hen ysgol o garolwyr yn sir Drefaldwyn. Gw. *ByCy*, t. 793.

Carol Haf gan Mary Rhys, 1825

Paul, 40, gw. rhif 42, ll. 71n.

oleu i'n lampiau, 42, cyfeirir yma at y ddameg sy'n cyffelybu'r nefoedd â hynt y pum morwyn gall a'r pum morwyn ffôl a aeth i gwrdd â phriodfab. Nid aethai'r morwynion ffôl ag olew ychwanegol ar gyfer eu lampau a chyrhaeddodd y priodfab tra oeddynt i ffwrdd yn prynu olew ychwanegol. O ganlyniad, ni chawsant fwynhau'r wledd. O uniaethu'r priodfab â Christ a'r wledd â theyrnas nefoedd, ergyd y ddameg yw bod angen bod yn barod ar gyfer angau a pharatoi'r ysbryd ymlaen llaw: 'Gwyliwch gan hynny; am na wyddoch na'r dydd na'r awr y daw Mab y dyn'. (Mth. 25:1-13).

Dienw (? cyn 1757)

Yn llawysgrif Dafydd Jones, Trefriw y cadwyd y gerdd hon, llawysgrif a gynullwyd rhwng tua 1738 a 1757.

Lowri merch ei thad (? *fl.*1760-78)

Cedwir y gerdd hon mewn llawysgrif yn llaw Thomas Edwards (Twm o'r Nant, 1738-1810), sy'n dwyn y dyddiadau 1760 a 1778, LlGC 1238B. Barddoniaeth gan gyfoeswyr, yn bennaf, yw ei chynnwys ac yn y llawysgrif hon hefyd y cedwir copi o gerdd Elizabeth Hughes (Bes Powys), rhif 119. Tybir, felly, fod Lowri yn cydoesi â Thwm o'r Nant. Ffugenw, yn ddiau, yw 'Lowri merch ei thad', ond nid cuddio ei rhyw a wnâi'r brydyddes, eithr ei hunaniaeth, a hynny am ei bod yn bur llym ei thafod wrth gynghori Morus Puw a'i wraig i gymodi â'i gilydd. Dyry'r gerdd hon olwg inni ar wedd gymdeithasol barddoniaeth: ymgais ydyw, efallai, i gymell Morus a'i wraig i wella'u moesau trwy eu cywilyddio yn gyhoeddus. Cymh. â cherddi cyngor eraill megis rhifau 28, 104, 146 a 149.

Elin Huw o'r Graeenyn (*fl.*1762)

Tybir bod Elin Huw yn chwaer i Rowland Huw (1714-1802), Graeenyn, Llangywer, stiward i berchnogion y Fach-ddeiliog a Rhiwedog. Yr oedd

Rowland Huw hefyd yn gasglwr llawysgrifau ac yn fardd adnabyddus. Canodd Twm o'r Nant iddo. Yr oedd hefyd yn athro barddol i feirdd y Bala, gan gynnwys Robert William (1744-1815), Pandy Isaf, Trerhiwedog, ac ystyrid Rowland yn ddolen gyswllt bwysig yn nhraddodiad barddol Penllyn. Tybed, felly, a oedd Elin Huw yn un o'r cyw-beirdd a fanteisiodd ar ei gysylltiadau barddol cyfoethog? Gw. O. M. Edwards (gol.), *Beirdd y Bala*, Llanuwchllyn, 1911, t. 24; O. M. Edwards, 'Beirdd Anadnabyddus Cymru. III. Rowland Huw', *Cymru* i (1891), 108-110; Glenys Davies, *Noddwyr y Beirdd ym Meirion*, Bala, 1974, tt. 92-3.

Susan Jones o'r Tai Hen (*fl.*1764)

Cyhoeddwyd marwnad Susan Jones i'w merch Nansi yn 1764. Cymharer cerdd Angharad James (rhif 65) a Catrin Gruffudd (rhif 117).

Cerdd a wnaeth gwraig alarnad am ei merch, ar '*Leave Land*'
Dafydd Frenin, 82, gw. rhif 102, ll. 37n.
Job, 83, er dioddef tlodi, profedigaeth ac afiechyd enbyd, ni chollodd Job erioed ei ffydd yn Nuw.
Pedr, 83, un o'r Apostolion ac arweinydd yr eglwys fore oedd Pedr, neu Simon Pedr. Cyfeirio y mae Susan Jones at edifeirwch Pedr wedi iddo wadu'r Iesu deirgwaith. (Mth. 26: 69-75; Mc. 14: 66-72; Lc. 22: 56-62; In. 18: 15-18, 25-7).

Grace Roberts o Fetws-y-coed, plwyf Llanfair (*fl.*1766-80)

Yn ogystal â llunio baledi, yr oedd Grace Roberts ynghlwm wrth eu gwerthu hefyd. Un faled yn unig o'i heiddo sydd ar glawr a chadw, ac argraffwyd honno yn Nhrefriw ym 1779, ond pennwyd dyddiadau ehangach iddi ar sail baledi gan feirdd eraill a argraffwyd drosti, ac ar ei chost ei hun: Thomas Huxley, Caer, yn 1766 a Dafydd Jones, Trefriw, yn 1780. Cyhoeddodd gerddi crefyddol a rhybuddiol o waith Huw Jones, Llangwm yn *Dwy o Gerddi Newyddion. I. Cerdd newydd, neu Gynghor i Bechaduriaid edifarhau* . . . (Ynghaerlleon, [1766]) a cherdd gan Dewi Fardd, *Y Wandering Jew* . . . (Trefriw, 1780). Fel y dangosodd A. Cynfael Lake, echel bwysig yn aparatws masnachol y faled oedd gwerthwyr megis Evan Ellis, Llanfihangel Glyn Myfyr, Grace Roberts ac Ann Jones, oherwydd hwy, yn aml, a gomisiynai faledi. Dengys cerdd Grace Roberts a'i gweithgarwch yn gwerthu baledi fod menywod yn cyfrannu'n ystyrlon

i bob agwedd ar y diwylliant poblogaidd yn ystod y ddeunawfed ganrif. Gw. A. Cynfael Lake, 'Llenyddiaeth Boblogaidd y Ddeunawfed Ganrif', Geraint H. Jenkins (gol.), *Cof Cenedl,* cyf. XIII, Llandysul, 1998, tt. 69-101; *idem.,* 'Evan Ellis, "Gwerthwr llyfrau a British Oil &c"', *Y Traethodydd* (1989), tt. 204-19.

Coffadwriaeth am Gaenor Hughes o Fydelith

Y mae mwy yn wybyddus am Gaenor Hughes, gwrthrych ei cherdd, nag am Grace Roberts ei hun. Merch i Catherine a Hugh David oedd Gaenor Hughes. Fe'i bedyddiwyd 23 Mai 1745 a chladdwyd hi ym mynwent Llandderfel, 14 Mawrth 1780. Daethai Gaenor yn enwog trwy ogledd Cymru am fyw am bedair blynedd ar ddŵr yn unig. Tra byddai mewn perlesmair, câi weledigaethau o nefoedd ac uffern a dywedir bod ganddi allu anghyffredin i ragweld digwyddiadau. Ystyrid hyn oll yn wyrthiol a thyrrai pobl i'w gweld ac i weddïo yn ei chwmni. Awgryma'r faled fod Grace Roberts ymhlith ymwelwyr Gaenor, a chanodd iddi tra oedd Gaenor yn dal i fod ar dir y byw. Canodd amryw feirdd i Gaenor Hughes, gan gynnwys Evan James, Ellis Roberts, Jonathan Hughes a Dafydd Jones, Trefriw. Gweler D. R. Daniel, 'Gaunor Bodelith', *Cymru* xxxviii (1910), 117-20, 169-72.

Dafydd fab Jese, 40, gw. rhif 102, ll. 37n.

Ganaan, 43, gwlad yr addewid, trosiad ar gyfer y nefoedd.

Florence Jones *(fl.*1775-1800)

Argraffwyd baled Florence Jones ynghylch daeargryn Lisbon yn 1755, ond ni nodir y man cyhoeddi ar y faled brintiedig. Fodd bynnag, y mae nodyn crafog gan Iolo Morganwg yn ei lleoli yn sir Fynwy ac atgyfnerthir hyn gan y farwnad a luniodd Florence i Emi Jones o sir Fynwy a argraffwyd yn Abertawe, 1800. Dyma sylwadau Iolo Morganwg amdani:

'Englynion i Dwm o'r Nant achos rhyw Ddyri neu gân a wnaeth ef pan oedd yn cywain Deri Cwm Nêdd i lawr i'r Llongborth:'

Y Diafol i'th siol y sydd heb orwedd
 Yn berwi dy mhennydd,
Crochan ai bwnian beunydd,
Byrr o glod, yn berwi gwlydd.

Rhyw Benglog Taiog, wyt ti mul egwan
 Mal agwedd dy ddyri
 Ail Ffiloreg wael Fflwri*,
 Sennwr câs heb synnwyr Ci.

Wiliam Dafydd, neu Wilim Tir Ogwr ai cant.

Fflorence Jones, Prydyddes pen Ffair a Marchnad, a Chadair Farddes Sir Fynwy, a pha un yr oedd Twm o'r Nant yr amser hynny ym ymgystadlu ar gân: ni welais i erioed air o waith Twm o'r Nant nag ychwaith o waith Fflwri, ond mi a glywais peth son am danynt, gan chwerthin am eu pennau, fal pethau diffrwyth iawn a disynnwyr. yr oedd *Fflwri*, fal y clywais, wedi gwneuthur rhyw benrhimpau yn Neudneudiaith Twm o'r Nant, a Thwm Druan wedi bod mor ddisynnwyr a digio wrth Fflwri am eu hysmalhawch iselfryd, a chwedi i canu sen iddi. (LlGC 13154A, 335).

Cân newydd, am y ddaeargryn a ddigwyddodd ar y nos Wener cyntaf ym mis Medi diwethaf, 1775. Ar 'Mentra Gwen'
Er mai 1775 a nodir ar y faled brintiedig, yn 1755 y digwyddodd y ddaeargryn y canodd Florence Jones iddi. Canwyd baledi eraill i'r un digwyddiad gan Elis Roberts (Elis y Cowper), Gwilym ap Dewi a Huw Jones, Llangwm. Lluniodd William Williams, Pantycelyn, yntau, gerdd yn dehongli'r digwyddiad a ddifethodd rannau o Bersia a Tetuan, yn ogystal â Phortiwgal, fel cosb gan Dduw am bechod y ddynoliaeth. Fe'i dehonglwyd hefyd fel prawf fod y Farn Fawr gerllaw, gan fod Llyfr y Datguddiad yn nodi trychinebau naturiol o'r fath fel arwydd agosrwydd ailddyfodiad Crist. Yng nghyd-destun llythrennedd yn gyffredinol a throsglwyddo llafar yn benodol, diddorol yw nodi cyfaddefiad Florence Jones ei bod yn anllythrennog, llau. 55-60.

Ychydig o eirie ar farwolaeth Emi Jones o blwyf Llynfrechfa, yn sir Fynwy
Y mae ôl tafodiaith sir Fynwy ar y gerdd hon. Er enghraifft, *Dûd* (tad), sy'n awgrymu ynganiad mwy caeedig nag 'æ fain' sir Drefaldwyn. Gweler hefyd y ffurfiau canlynol: *rwyrthodd* (ewythredd), *cereint*, *nghyfreith* a *heisia*.

Mrs Parry o Blas yn y Fardre (*fl. c.*1777)
Nodir ar waelod ei cherdd mai 'Mrs Pary o blas yn y vardre' a luniodd y gerdd hon a gwewyd y flwyddyn i bennill clo'r gerdd, sef 1777. Y mae

hyn yn cydgordio'n berffaith â thystiolaeth fewnol y gerdd, ll. 7, sy'n cyfeirio at Ryfel Annibyniaeth yr Amerig, 1775-1783.

Carol Plygen i'w ganu ar 'Susanna'

Seilo, 6, nid cyfeirio at y dref a elwid Seilo, canolfan addoliaeth cenedl Israel, a wna Mrs Parry, eithr at y Seilo a grybwyllir yn Gen. 49: 10, 'Nid ymedy y deyrnwialen o Judah, na deddfwr oddi rhwng ei draed ef, hyd oni ddel Siloh; ac ato ef y bydd cynulliad pobloedd.' Dehonglwyd yr adnod fel cyfeiriad at waredwr annelwig a magodd yr enw gysylltiadau milflynyddol. Y mae tueddiadau apocalyptaidd yn dueddol o frigo mewn cyfnod o newid cymdeithasol, argyfwng gwleidyddol a chyni; tri pheth sy'n cael sylw gan Mrs Parry. Ac ar ddiwedd y ddeunawfed ganrif, deffrowyd tueddiadau apocalyptaidd mewn rhai cylchoedd yn sgil Rhyfel Annibyniaeth yr Amerig (1775-83) a'r Chwyldro Ffrengig (1789). Er enghraifft, yn 1814, a hithau ymhell dros ei thrigain oed, credai'r broffwydes Joanna Southcott ei bod yn mynd i roi genedigaeth i'r gwaredwr, ac mai 'Shiloh' (Seilo) fyddai ei enw. Yr ysgolhaig a'r ieithydd William Owen Pughe oedd un o ddilynwyr selocaf Joanna.

Josua, 9, tra oedd yr Israeliaiad yn byw yn yr anialwch, Josua a Caleb yn unig a oedd yn ffyddiog y gellid concro Canaan trwy help Duw. Gwobrwyodd Duw eu ffydd ac wedi dyddiau Moses, arweiniodd Josua yr Israeliaid i Ganaan.

Ail Adda, 19, Crist, gwaredwr y ddynoliaeth, yw'r Ail Adda, a ddaeth i ryddhau'r ddynoliaeth o'r cyflwr cwympiedig y syrthiodd iddo trwy Adda. Dyma fynd at wraidd arwyddocâd geni Crist i Gristnogion.

Mosus, 27, Moses, g. rhif 8, ll. 38n.

Esau, 29, gw. rhif 102ll. 19n.

Joel, 29, un o fân broffwydi'r Hen Destament oedd Joel. Y mae Llyfr Joel yn rhagweld Dydd yr Arglwydd, iachawdwriaeth Jwda a dinistr cenhedloedd estron.

Noa, 29, gw. rhif 8, ll. 36n.

Daniel, 29, dyn duwiol a ddioddefodd o dan law brenhinoedd Babylon. Yn Llyfr Daniel nodir iddo gael gweledigaethau ynghylch tynged Israel.

Maniwel, 29, Emaniwel. Uniaethwyd Crist â'r Emaniwel a ragwelwyd gan Esaia.

Moesen, 39, Moses, gw. rhif 8, ll. 38n.

Caersalem, 39, Jerwsalem.

Andras, 40, un o'r Apostolion.

Ioan, 40, un o'r Apostolion.

Jonas, 40, Jona, un o fân broffwydi'r Hen Destament sy'n adnabyddus am gael ei lyncu gan forfil.

Eleias, 40, un o broffwydi'r Hebreaid a fu'n ffyddlon i Dduw ac a osgôdd angau, fel Enoc, trwy gael ei symud ar ei union i'r nefoedd.

Solomon, 45, un o frenhinoedd Israel a enillodd enwogrwydd ar gorn ei ddoethineb.

Calfaria, 48, ar fynydd Calfaria, ger Jerwsalem, y croeshoeliwyd Crist.

Dafydd, 52, gw. rhif 102, ll. 37n.

Seimon, 53, Simeon oedd yr hen ŵr duwiol a gofleidiodd y baban Iesu yn y Deml yn Jerwsalem ac a ganodd y 'nunc dimittis' a adwaenir fel Cân Simeon. (Lc. 2: 29-32).

llyncwr ange, 55, cyfeirir at Grist fel llyncwr angau, oherwydd ym marn Cristnogion, concrwyd angau trwy weithred achubol Crist.

George, 57, Siôr III oedd ar yr orsedd yn 1777 pan luniwyd y gerdd hon.

Siarlota, 58, Charlotte, gwraig Siôr III.

Ann Bwti (?18g)

Cedwir y pennill hwn gan Ann Bwti yn un o lawysgrifau Iolo Morganwg a chredir, felly, mai un o Forgannwg oedd hi. Hwyrach mai pennill agoriadol cerdd hwy yw hon, gan ei bod yn dwyn i gof fformwlâu agoriadol cerddi rhydd ac yn awgrymu bod ganddi ragor i'w ddweud.

?Sibil Honest (?18g)

Ffugenw yw 'Sibil Honest' ac o ganlyniad, nid menyw, o reidrwydd, a luniodd y gerdd hon. Yn y cyd-destun hwn, dylid nodi bod cerddi moesol a chynghorol o'r fath yn hynod boblogaidd yn y ddeunawfed ganrif, ac yn un o elfennau stoc yr anterliwt. Cedwir y gerdd mewn llawysgrif o gerddi rhydd poblogaidd yn llaw Robert Evans, Meifod, ac y mae'n dwyn y dyddiadau 1758 a 1760. Cerddi gan gyfoeswyr, gan mwyaf, a gopïodd Robert Evans, gan gynnwys ei waith ei hun: Hugh Jones o Langwm, Ellis Roberts, Arthur Jones, Robert Humphreys a Jonathan Hughes. Ymhlith gwaith gan feirdd cynharach a gasglwyd yn y llawysgrif mae Huw Morus, Willam Phylip ac Edward Morris. Tybir, felly, fod Sybil Honest yn gyfoeswraig (neu'n gyfoeswr!) i Robert Evans, copïydd y llawysgrif.

Cyngor i ferched ifainc, i'w ganu ar 'Galon Drom'
Llanelwe', 51, Llanelwedd, Brycheiniog.

Dienw (?18g)
Yn un o lawysgrifau Iolo Morganwg y cedwir y gerdd fach draddodiadol hon.

Ann Llywelyn o'r Blue Bell (?18g)
Cofnodwyd cerdd Ann Llywelyn gan Iolo Morganwg a thybir felly mai brodor o Forgannwg oedd hi.

?Dienw (18g)
Baled ddienw yw hon ac, ysywaeth, ni chofnodir dyddiad na man cyhoeddi ar ei chyfer. Eto, y mae grym barddoniaeth fel ffrwyn foesol yn ei amlygu ei hun yn llinellau clo'r gerdd: aflonyddwyd y wraig weddw gymaint gan yr hanesyn gwarthus, fel na allai orffwys heb ei chyhoeddi gerbron y byd, yn esiampl i bawb (llau 61-72).

Dienw (18g)
Cadwyd y gân hon yn un o lawysgrifau Iolo Morganwg ac awgrymir mai dryll o gerdd hwy yw'r hyn sydd ar glawr. Yng nghyd-destun trosglwyddo llafar yn gyffredinol, diddorol yw nodi mai 'O Benn Mrs Evans o Dre-delerch' y clywodd Iolo'r gân. Bu gan Mrs Evans, felly, ran yn nhrosglwyddo a diogelu'r gân ond ni ellir bod yn sicr mai hi a'i lluniodd hefyd. Hwyrach mai llygriad sydd yma o'r faled 'Morgan Jones o'r Dolau Gwyrdd-ion', gw. G. J. Williams, *Traddodiad Llenyddol Morgannwg*, Caerdydd, 1948, t. 257.

Ann Humphrey Arthur (?18g/19g)
Cyhoeddwyd baled Ann Humphrey Arthur yn Aberystwyth, ond ni nodir dyddiad ei chyhoeddi. Fodd bynnag, o ran ymddangosiad y mae'n debyg i faledi a argraffwyd ar ddiwedd y ddeunawfed ganrif ac yn negawdau cynnar y bedwaredd ganrif ar bymtheg.

Catherine Jones o Gaerffili (*fl.*1808)
Nodir y manylion hyn oll am Catherine Jones ar y daflen brintiedig (S. *broadside*). Y mae hi'n nodedig fel un o'r ychydig brydyddesau sy'n hanu o dde Cymru ac yn nodedig hefyd am ei bod yn enghraifft o ferch o

Fethodist a ganodd farwnad, yn hytrach nag emyn. Tystia delweddaeth briodasol ac ieithwedd Feiblaidd ei marwnad yn hyglyw i ddylanwad William Williams, Pantycelyn, sef y gŵr a osododd batrwm ar gyfer marwnadau i Fethodistiaid. Argraffwyd ei thaflen ym Merthyr Tudful, tref a ddaeth yn ganolfan bwysig ar gyfer argraffu baledi yn ystod y bedwaredd ganrif ar bymtheg.

Marwnad er coffadwriaeth am Mrs Barbara Vaughan o Gaerffili, 19 Ebrill 1808

môr o wydr, 33, yng ngweledigaeth Ioan o ddiwedd amser, disgrifir môr o wydr o flaen gorsedd Duw. (Dat. 4:6; 15:2) Y mae'r cyfeiriad hwn hefyd yn dwyn i gof *Caniadau y rhai sydd ar y Mor o Wydr* (1762), un o gasgliadau emynau aeddfetaf William Williams, Pantycelyn, sydd yn mynd i'r afael â phwnc iachawdwriaeth.

lamp, 97, gw. rhif 135, ll. 42n.

Rebeca Williams (*fl.* 1810-20)

Argraffwyd baledi Rebeca Williams rhwng 1810 a 1820 yn Nhrefriw, Caernarfon a Dolgellau. Y mae pynciau ei baledi hefyd yn cwympo o fewn y dalgylch gweddol eang hwn.

Cerdd o hanes merch ieuanc, a laddwyd yn y Penrhyndeudraeth, sir Feirionydd, ar 'Hyd y Frwynen Las'

Yn dilyn cerdd Rebeca, ceir cerdd gan Richard Davies sy'n adrodd hanes dienyddio'r llofrudd, Thomas Edwards. Crogwyd ef yn Nolgellau, 17 Ebrill 1813.

Jacob, 65, cyfeirir at freuddwyd a gafodd Jacob, mab Isaac, ar y ffordd i dŷ Laban. Yn y freuddwyd, gwelodd ysgol wedi ei gosod ar y ddaear a'i phen yn ymestyn i'r nefoedd, ac angylion yn dringo a disgyn ar hyd yr ysgol honno. Addawodd Duw y câi Jacob a'i ddisgynyddion y tir lle'r oedd yn cysgu. (Gen. 28: 10-22).

Daniel, 66, gw. rhif 144, ll. 29n.

Elias, 67, gw. rhif 144, ll. 40n.

Susanna, 68, gw. rhif 9, ll. 53n, rhif 59, ll. 19n.

Dafydd, 69, gw. rhif 102, ll. 37n.

Saul, 71, gw. rhif 102, ll. 21n.

Silas, 72, cydymaith Paul (neu Saul) oedd Silas ar ei ymweliad cyntaf â Gwlad Groeg. Yn Phillipi, yng ngogledd y wlad, carcharwyd y ddau a'u

curo'n greulon. Dymchwelwyd y carchar gan ddaeargryn a llwyddodd Paul a Silas i droi ceidwad y carchar at Grist. (Act. 16: 16-40).

Clod i Syr Robert Williams, Marchog sir Gaernarfon
Friers, 11, Ysgol Friars, Bangor.
Adda'r Ail, 92, Iesu Grist, gw. rhif 144, ll. 19n.

Cân Newydd, sef cwynfan Prydain am yr Arian . . .
amgorn, 79, gw. 'amgarn'.
Jona, 199, gw. rhif 144, ll. 40n.
George y trydydd, 209, gw. rhif 144, ll. 57n.
Mab y Dyn, 216, Iesu Grist.

Cân newydd alarus, o hanes y cwch a suddodd yn afon Menai, yn llawn o bobl, wrth ddyfod o Fôn i farchnad Caernarfon, rhwng 9 a 10 o'r gloch yn y bore, y 5ed dydd o Awst, 1820.
Daniel, 58, gw. rhif 144, ll. 29n.
Eseciel, 59, proffwyd o'r Hen Destament a ragwelodd ddinistr Jerwsalem a Jwda ac adferiad cenedl Israel yn Llyfr Eseciel.
Io'n, 60, Ioan, un o'r Apostolion ac awdur tybiedig Efengyl Ioan a'r llyfr sy'n trafod diwedd amser, Llyfr y Datguddiad.

Alice Edwards (*fl.*1812)
Yn Nhrefriw a'r Bala yr argraffwyd baled Alice Edwards.

Ychydig benillion, er anogaeth i Sïon i ymddiried yn ei Duw mewn blinfyd a chaledi, 1812
y weddw, 33, cyfeiriad at yr Iesu'n cyfodi mab y weddw yn Nain (Lc. 7:11-17).
Elias, 37, gw. rhif 144, ll. 40n.
Moses, 41, gw. rhif 8, ll. 38n.
Daniel, 46, gw. rhif 144, ll. 29n.
Jona, 47, gw. rhif 144, ll. 40n.
y bara haidd a'r pysgod bychain, 49, cyfeiriad at wyrth yr Iesu yn porthi'r pum mil. Ceir yr hanes yn efengylau Mathew, Marc, Luc a Ioan.
i'r graig gorchmynnai roddi dŵr, 54, cyfeiriad at Moses yn taro'r graig, yn ôl gorchymyn Duw, er mwyn disychedu'r bobl yn yr anialwch. (Num. 20: 1-13).

Edom, 108, y mynydd-dir ger y Môr Marw lle'r ymgartrefodd disgynydd-ion Esau.

Mary Evans (*fl.*1816)

Ar waelod ei cherdd, a luniwyd yn 1816, nodir mai un ar hugain oed oedd Mary Evans. Teifl cerddi Mary Evans, Eleanor Hughes (rhif 160) a Mary Bevan (rhif 163) oleuni gwerthfawr ar gyfraniad Cymry i'r deffro cenhadol cydenwadol a effeithiodd ar Efengyliaeth Ewropeaidd ar ddiwedd y ddeunawfed ganrif. Datgelant lawer iawn hefyd am y meddylfryd efen-gylaidd a gredai fod Gras Duw yn gyfrwng achubol i'r 'paganiaid' colledig yng ngwledydd yr Affrig, India a Tsieina. Gw. Jane Aaron, 'Slaughter and Salvation: Welsh Missionary Activity and British Imperialism', yn Charlotte Williams, Neil Evans & Paul O'Leary (eds), *A Tolerant Nation? Exploring Ethnic Diversity in* Wales, Cardiff, 2003, tt. 35-48; E. Lewis Evans, *Cymru a'r Gymdeithas Genhadol*, Llandysul, [1945]; G. Penar Griffith, *Cenadon Cymreig*, Caerdydd, 1897; Ioan W. Gruffydd, *Cluded Moroedd: Cofio Dwy Ganrif o Genhadaeth 1795-1995*, Abertawe, [1995].

Ffarwél i Evan Evans

Evan Evans, 1, Brodor o Lanrwst oedd Evan Evans (1792-1828). Yr oedd yn Fethodist Calfinaidd, ac anfonwyd ef i Dde'r Affrig, dan nawdd Cymdeithas Genhadol Llundain. Cyrhaeddodd Capetown, Ionawr 1817 ac ymsefydlodd yn nhref Paarl, Rhagfyr 1819.

Hotentotiaid, 33, llwyth cynhenid y Khopkhoi, yn Ne'r Affrig. Bathwyd yr enw *Hotentot* ('un ag arno atal dweud') gan genhadon o'r Iseldiroedd oherwydd y cliciadau a oedd yn nodweddiadol o'u hiaith. Datblygodd yr enw gynodiadau negyddol a daeth yn gyfystyr â 'di-Dduw' ac israddol.

Â phriod addas, 34, Ann Jones o Lanidloes oedd 'priod addas' Evan Evans. Priodwyd y ddau ym mis Medi 1816.

Daniel, 25, gw. rhif 144, ll. 29n. Cyfeirir yn benodol at y modd yr achubwyd Daniel rhag y llewod gan Dduw. (Dan. 6). Dymuna rwydd hynt debyg i Evan Evans a'i wraig.

Eleanor Hughes (*fl.*1816)

Dwy ar bymtheg oed oedd Eleanor Hughes, pan luniodd yr unig gerdd o'i heiddo i oroesi. Gw. cofnod rhif 159 ar gyfer cefndir y gerdd hon.

413

Penillion a gyfansoddwyd ar ymadawiad Evan Evans yn genhadwr i Ddeheubarth yr Affrig, 11 Hydref 1816

Ieuan, 1, Evan Evans, gw. rhif 159, ll. 1n.

Anna, 2, Ann Jones, gwraig Evan Evans er 1816.

Yn gwmwl niwl a cholofn dân, 16, adleisir yma yr hanes yn yr Hen Destament am y modd y tywysodd Duw yr Iddewon drwy'r anialwch: arweinid hwy gan gwmwl o niwl yn ystod y dydd a cholofn o dân gyda'r nos. (Gen. 13: 17-22).

Mary Robert Ellis (*fl.*1817)

Yn gam neu'n gymwys, penderfynwyd uniaethu Mary Robert Ellis, awdur cerdd rhif 161, 1817, â Mary Roberts, awdur cerdd rhif 162. Nid oes man cyhoeddi ar faled Mary Robert Ellis a all fod o gymorth wrth ei lleoli'n ddaearyddol.

Cân Newydd am lanc ieuanc a laddodd ei blentyn

Sinai, 49, ar Fynydd Sinai y derbyniodd Moses y gyfraith gan Dduw. (Esodus 19:1).

Sodom, 87, difawyd dinasoedd Sodom a Gomorra gan dân o'r nefoedd oherwydd eu drygioni. (Gen. 19:24).

Mary Bevan (m. 1819)

Gwraig i'r cenhadwr Annibynnol Thomas Bevan (?1795-1819) oedd Mary Jones o Ben-yr-allt-wen, sir Aberteifi, ac aelod o gynulleidfa Thomas Phyllips, Neuadd-lwyd (ll. 16). Hwyliodd Thomas a Mary tua Madagascar fis Chwefror 1818 ac, o fewn blwyddyn, bu farw'r ddau ynghyd â'u plentyn. Y mae cerdd Mary Bevan yn dilyn cerdd ei gŵr ac yn ategu'r themâu a geid ganddo, sef mai achub eneidiau'r colledig oedd eu galwad. Gw. cofnod Mary Evans, uchod, ar gyfer cefndir y mudiad cenhadol.

GEIRFA

A

adolwg — atolwg: yn wir

addwydion — addewidion

affeth — affaith: effaith, canlyniad; gwaith, gweithred; trosedd; bod yn gyfrannog mewn trosedd

anghaead — rhydd, agored; digynghanedd

anghenawg — anghenog

anghrediriaid — anghredinwyr

anghymws — anghymwys

anllyfodraeth — anllywodraeth

amgarn — cylchyn haearn, fferul am garn neu ddwrn offer neu ar ben blaen ffon neu gorn buwch

anhyweth — anhywaith

anwaredydd — ?pobl anwar, anfoesol

anwrth'nebol — anwrthwynebol: anorchfygol, diwrthbrawf

arddoedyd — arddywedyd: datgan, tystio

arfadd — arfer (amrywiad tafodieithol)

arwest — gwregys, rhwymyn, torch

asur — y lliw glas, S. *azure*

asw — aswy: chwith

B

banc — glan, min, ochr; bron, bryn, codiad tir

barth — aelwyd, llawr cegin

bawaf — y mwyaf bawaidd, bryntaf, budraf

bawedrwydd — baweiddrwydd: crintachrwydd; aflendid, bryntni, dihirwch

benywed — benywod, menywod

berwgrech — byrlymus, terfysglyd (am ddŵr)

biachu — bachu (ynganiad tafodieithol)

blawddwr — un chwyrn neu derfysglyd

bocs(i)o — cwffio, ymladd â dyrnau

bod ag un — bodo ag un: heb ado ag un

bolon — bodlon

boly — bola

breisglod — clod gwych

breuged — rhodd hael, rhodd wych

brusner — ?S. *prisoner*

brychu — anurddo, difwyno, sbwylio, staenio

bwtieth — bwtiaeth: elw, iawn.

bywydd — bywyd

C

cadarnblaid — cydnerth

caits — cawell; gair mwys ar gyfer rhannau dirgel menyw

caliog — a chanddo gal, a chanddo bidyn mawr

camamser — amser amhriodol, adeg anaddas

camol — canmol

canolfain — â gwasg main, meinwasg

car'digawl — caredigawl, caredigol

castr — cal

cedawr — cedor

ceinserch	hawddgar
celach	hen ŵr musgrell a chefngrwm
cenhiadu	ceniadu, caniadu: caniatáu, goddef, rhoi cennad i
celyn	cal
cenel	cenedl
cidymiaid	bleiddiaid; dihirod
cigwen	cigwain
cimin	cymaint
clafedd	clafaidd
clipan	cardotyn, cnaf, dihiryn
cloche	clochau (un. cloch): swigod, clochau dŵr, S. *bubbles*
clymiad	asiad, rhwymiad, uniad
cnawon	cenawon, canawon, cenau
cof	meddwl
congol	congl
conffesu	cyffesu, cyfaddef
conffwrdd	cysur, S. *comfort*
cowled	cowlaid, coflaid: llond cofl, baich, yr hyn a gofleidir
Cred	y byd Cristonogol, yr holl genhedloedd sy'n proffesu Cristnogaeth
crededdfa	crydeddfa: cyfrodedd, yn cordeddu
crediriaid	credinwyr
crocyswr	cynhennwr, un a fyn ymgyfreithio, ymrafaelwr
crugie	crugiau (un. crug): twmpathau; lliaws, nifer mawr
crwcian	crymu, plygu
crwcio	crymu, plygu
cwafr(i)o	canu, crynu, seinio, ysgwyd
cweiriaw	cyweirio
cwlion	(un. cwl): oeraidd, claear
cwmpni	cwmpeini
cwrsi	penwisg merch

cydymgofleidio	cofleidio ei gilydd
cydymu	?cydymdeithio: cydgerdded, cyd-deithio; gwneud yn gydymaith
cyfnesa	cyfnesaf: perthynas agos; cyfaill neu gymydog
cyfrwyddo	cyfarwyddo
cyfyngedd	?cyfyngder: gofid, gwasgfa (meddwl), ing, trallod
cynioca	ceinioca: cardota am geiniogau
cytrwm	cytrym, cydrym: amrantiad, chwinciad; disyfyd
cywaeth	cyweth, cyfoeth
cywer	cywair
cywer	cywir

CH

chwaen	antur, digwyddiad, gweithred
chwifell	baner
chwioredd	chwiorydd

D

danodiaeth	edliwiaeth, y weithred o daflu rhywbeth yn nannedd dyn
dathod	datod
dawn	rhodd
defeita	hel neu gasglu defaid
deilliaw	deillio
diarth	dieithr
diddol	diddawl: heb gyfran, amddifad, diffygiol
dieiddig	heb eiddigedd, hynaws
dienynnad	?digyffro, heb ysbrydoliaeth
difalchedd	difalchaidd, difalch: heb falchder
difr	term aneglur yn ymwneud â Cherdd Dant, tôn, alaw, cainc

difregedd	dioferedd, diwegi; anferth
dihirwas	dihirwr, dihiryn
dihoywddawn	heb rodd hyfryd, heb ddawn hyfryd
dinwy'	dinwyf
diraswr	un diras, dihiryn
di-riwl	direol, afreolus
disomgar	disiomgar: digyffro, tawel, hynaws
disoriant	heb ddicter, heb lid, bodlon
diwaeledd	heb fod yn afiach, heb fod yn eiddil, heb fod yn druenus
diwarnod	diwrnod
diwegi	diwagedd, dioferedd, heb gellwair
diŵgiaw	cywiro, gwella
dofedd	dofaidd: o natur ddof, mwyn, tyner
drew	triw?
duwus	?duwiol
dwned	egwyddorion gramadeg neu fydryddiaeth; myfyrdod; ?hiraeth neu alar
dygyn	dygn
dyred	dod, nesáu
dyrïe	dyrïau (un. dyri): baledi, cerddi ar fesur rhydd wedi eu hacennu'n rheolaidd ac iddynt weithiau dinc cynganeddol
dowydd	llenwad llaeth ym mhwrs buwch ar fin dod â llo; ar fin dod â llo

E

echwyn	achwyn
edmyg,	anrhydedd, clod, parch
eger	egr
eirin	ceilliau
enfog	enwog

engraff	enghraifft, esiampl
eniwed	niwed
erdolwg	ertolwg, gw. adolwg
erill	eraill
erlyn	canlyn, dilyn

F

filan	filain: cnaf, dihiryn

Ff

ffaelio	methu, pallu
ffis	ffi
ffolwag	annoeth, angall
fforddiaw	fforddio: arwain, cyfarwyddo, hyfforddi, tywys
ffraill	S. *frail*, eiddil, tyner, gwan
ffrins	ffrindiau
ffurfeidd-deb	harddwch, gwyleidd-dra
ffwrwr	ffwr

G

gawr	bloedd, dolef
gian	gan
gïe	gïau (un. gewyn), S. *nerves, tendons*
gloyfder	gloywder
godamarsi	S. *God have mercy*; diolch, diolch i chwi
gorchgudd	gorchudd
gown mael	chain mail
gownïo	brasbwytho, gwnïo wrth, clytio
greddfu	dod yn ail natur neu'n gynhenid
'grugyn	?morgrugyn
gwabar	gwobr
gwachel	gochel
gwadan	gwadn
gwarch	gwarchadw, gwarchad: cadwraeth, gofal, gwyliadwraeth

gwcha'	gwychaf
gwenheithydd	gwenieithydd
gwindio	dirwyn, troi
gwlybyr	gwlyb, llaith
gwndwn	gwyndwn: tir heb ei droi ers blynyddoedd; lle agored, gwastadedd
gwradwydd	gwaradwydd
gwriawg	gwriog: gwraig â chanddi ŵr, gwraig briod
gwrthie	gwyrthiau
gwydyn	gwydn
gwyllysiwrs	ewyllyswyr da
gyli	llwybr cul neu fynedfa
gyriad	y weithred o yrru, danfoniad
gyried	gyriad: gyrrwr, porthmon

H

hindrio	hindro
hoedel	hoedl
hopren	hopran: person glwth
howddfyd	hawddfyd
hyngri	S. *hungry*
hynodol	hynod, nodedig
hyrddiwr	ergydiwr nerthol, taflwr, ymosodwr
hyswïeth	hyswïaeth

I

iengedd	ieuangaidd
ifiengaidd	ieuangaidd
ifienctid	ieuenctid
illwng	gollwng
ireiddlan	iraidd a glân
ireiddwen	iraidd a phrydferth neu wych
istwng	gostwng

L

larsio	lartsio: ymddwyn yn falch neu'n

	ffroenuchel, torsythu, swancio
lebrio	labrio: ymlafnio
licswm	?hoffus, deniadol
lifing	S. *living*, bywoliaeth, cynhaliaeth
lwcs	?S. *looks*, deniadol

Ll

llamneidio	neidio din-dros-ben, prancio, S. *somersault*
llawdwr	llawdr
lledane	lledaenu
llwdwn	llwdn
llwydwen	golau a gwych, disglair a phrydferth
llyfodraeth	llywodraeth
llyg	llygod
llyn, yn llyn	felly , fel hyn
llysowpren	llysowtbren: pren llaes llaesodr; (term o sarhâd)
llyweth	llywaeth

M

'madroddion	ymadroddion
'madroddus	ymadroddus
mainglws	meinglws: main a hardd
males	malais
marfolaeth	marwolaeth
maits	S. *match*,
mared	maredd: ysblander, rhwysg, balchder
meingan	merch denau a golau ei phryd
membr	aelod o'r corff
'mendio	ymendio
mentin	S. *mention*, sylw parch
mercheda	merched
merchnad	marchnad
miwsys	chwaer-dduwiesau a gyfrifid yn ysbrydolwyr dysg a'r celfyddydau

moddion	eiddo, cyfoeth
mosiwn	y weithred o symud; amnaid, ystum
mownog	mawnog
mowrgur	mawrgur: gofid mawr, ing mawr
'mwarchad	ymwarchad
'mysgarodd	ymysgaroedd

N

'nafus	anafus
'nifel	anifail
niwl(i)o	mynd neu fod yn niwlog neu'n gymylog
nyn'ri	S. *nunnery*

O

oernych	gofid neu boen oeraidd, blin
oesawg	oesog
oese	oesau
olwynio	troelli, treiglo
ordain	darparu, trefnu, pennu; penodi, urddo

P

patrieirch	patriarchiaid
peg	pec: mesur sych amrywiol ei faint neu lestr yn dal y cyfryw fesur
plastera	plasterau, S. *plasters*
putan	putain

R

raenio	teyrnasu, rheoli; ymledu, bod yn ei anterth
reffresio	adfywio, adnewyddu
riwlio	rheoli, llywodraethu, cadw dan reolaeth

riwliwr	un sy'n llywodraethu neu gadw trefn
rorio	rhuo, gweiddi, crochfloeddio
rwff	S. *ruff*, garw

Rh

rhawnllaes	llaes ei flew
rhefrwaith	gwaith enllibus, gwaith baldorddus
rhodiog	crwydrol
rhoses	rhosod, epithet ar gyfer merch
rhownllyd	rhawnllyd: ?blewog
rhowyr	rhy hwyr
rhuedig	yn rhuo
rhüwr	un sy'n rhuo neu fytheirio
rhwnig	rhwning: gellyg
rhwyddedd	rhwyddaidd: rhwydd, hawdd; hael, parod
rhwyddol	rhydd, hael, parod
rhwyllo	delltu, plethu gwiail
rhydaer	taer iawn
rhydwn	toredig iawn, briwedig iawn

S

sawden	swltan, pennaeth, arglwydd
'sbeilio	ysbeilio
'sgeler	ysgeler
'sgori	esgor
seingoch	coch ei olwg, coch ei ymddangosiad
seiniwr	un sy'n seinio, un sy'n traethu
seliad	y weithred o selio; printiad, argraffiad; cyfrwys, ystrywgar; craff
'sgethrin	ysgethrin
silyn	pysgodyn bach, pysgodyn ifanc newydd ddeor

symio	amcangyfrif, tafoli, pwyso a mesur; beirniadu
sindon	lliain main
siwrne	siwrnai
sowter	(term o sarhâd)
sbensar	sbensel, sbenser: côt fawr fer ddigynffon, bodis
sybmitiodd	S. *to sumbit*
syffro	dioddef, S. *to suffer*
swlog	slebog
swyddwr	ynad, barnwr
syrew	syre: syr, dyn

T

Ta	da
tabl	S. *table*
taeradd	taeredd: angerddol, awchus; haerllug, hyf
taeres	un yn taeru
telynoriaeth	y gelfyddyd o ganu'r delyn
tirf	bras, croyw, ffres; buan, bywiog
torllaeswyn	bola hir a gwyn
towlu	taflu
trâd,	S. *trade*
trallawd	trallod
trecs	un. trec: cal a cheilliau
trinio	trin, ymhél â
trwsiad	gwisg; gwedd, ymddangosiad
trwydoll	wedi ei thyllu drwyddi, wedi ei thrywanu
vsglwyn	llwyn blêr neu anhrefnus
llwas	trythyllwr
	trysor
	llygoden y maes
	tywysen
	tywynnu
	tywysog
	ᵓruchafiaeth;
	ᵓiant, llwyddiant
	ᵓhred o dyfu, twf,

	tyfiad; datblygiad, magwraeth
tylawd	tlawd
tyludi	tludi
tylodion	tlodion
tylota'	tlotaf
tymawr	tymor
tymig	tymhorol, amserol; dewr, gwrol
tyrchyn	twrch

U

uthrol	brawychus, dychrynllyd; rhyfeddol

W

whilia	chwilia
'wyrthrod	ewythredd (un. ewyrth, ewythr)

Y

yngwrth	annisgwyl, dirybudd, disymwyth, sydyn
yniwed	niwed
ymgweirio	cwffio, ymladd
ymgwirio	ymgweirio
ymode	amodau
ympledio	ymbledio: dadlau, rhesymu
ymwasgu	nesáu at; ymgofleidio
ymyscapiodd	ymysgapio: dianc, ffoi
ysbort	sbort
'ysbys	hysbys
ysglefrian	llithro, symud yn esmwyth, fel arfer ar iâ
ystof	gwaed neu blethiad
ystofi	cyflwyno, cyfrannu, rhoddi
ystôr	cyflenwad; stordy
ystreifio	ymdrechu, ymegnïo
ystwff	stwff
ystympia	ystympiau: coesau, S. *stumps*